外国文学研究丛书

他者视域下的爱德华·阿尔比戏剧研究

袁家丽 著

本书为江苏高校哲学社会科学研究重大项目"当代美国戏剧中的游戏诗学研究"(2019SJZDA113)的阶段性成果。

苏州大学出版社

图书在版编目(CIP)数据

他者视域下的爱德华·阿尔比戏剧研究 / 袁家丽著
. — 苏州：苏州大学出版社，2023.9
（外国文学研究丛书）
ISBN 978-7-5672-4193-0

Ⅰ.①他… Ⅱ.①袁… Ⅲ.①阿尔比（Albee, E. 1928- ）-戏剧研究 Ⅳ.①J805.712

中国版本图书馆 CIP 数据核字（2022）第 241561 号

书　　名	他者视域下的爱德华·阿尔比戏剧研究
著　　者	袁家丽
责任编辑	汤定军
策划编辑	汤定军
装帧设计	刘　俊
出版发行	苏州大学出版社（Soochow University Press）
社　　址	苏州市十梓街1号　邮编：215006
印　　装	广东虎彩云印刷有限公司
网　　址	www.sudapress.com
电子邮箱	tangdingjun@suda.edu.cn
邮购热线	0512-67480030
销售热线	0512-67481020
开　　本	700 mm × 1 000 mm　1/16　印张：16.5　字数：270 千
版　　次	2023年9月第1版
印　　次	2023年9月第1次印刷
书　　号	ISBN 978-7-5672-4193-0
定　　价	78.00 元

凡购本社图书发现印装错误，请与本社联系调换。服务热线：0512-67481020

目 录

- 导论 / 001
- 第一章　母亲的刻板形象与性别身份的他者性问题 / 029
 - 第一节　物欲化的母亲与畸形的"美国梦" / 036
 - 第二节　情欲化的"母亲"与幻想的"儿子" / 053
 - 第三节　衰老病态的母亲与剧作家的创伤性写作 / 074
- 第二章　文化的他性表演与民族身份的主体间性想象 / 092
 - 第一节　熟悉的"陌生人"与美国中产阶级的情感结构 / 095
 - 第二节　面具下的东方"他者"与文本间性的戏剧呈现 / 115
 - 第三节　异托邦想象中的"中国"与主体间性的文化探寻 / 133
- 第三章　动物的伦理再现与物种身份的主体性探寻 / 154
 - 第一节　隐喻的动物与主体异化的寓言 / 163
 - 第二节　"言说"的动物与主体命名的含混 / 184
 - 第三节　凝视的动物与主体重塑的失败 / 204
- 结　论 / 226
- 引用文献 / 233
- 后　记 / 256

导　论

阿尔比的生平与创作

爱德华·阿尔比（Edward Albee, 1928 – 2016）一出生就遭亲生父母遗弃，18天大的时候被瑞德和弗朗西斯·阿尔比（Reed and Frances C. Albee）夫妇领养，并以祖父的名字命名。其祖父老爱德华·阿尔比经营着连锁的杂耍剧院，这在一定程度上影响了阿尔比日后的戏剧风格。"杂耍"是其作品中的一个重要元素和特征，而阿尔比所亲历的富裕的上层中产阶级白人家庭生活则成为其日后创作的主要戏剧场景和呈现对象。年幼的阿尔比生性叛逆，不服管教，与养父母的感情生疏，尤其与强势的养母关系疏离。他长期生活在寄宿学校，曾多次被学校开除，被迫转学，还一度被送往军事学校。阿尔比自称是典型的"垮掉的一代"，他在回忆自己的青少年时期时说："我虽没写过《麦田里的守望者》（*The Catcher in the Rye*, 1951）和《人类的终结》（*End as a Man*, 1947），但我过的就是这两部小说主人公的生活。"（qtd. in Roudane, *Understanding* 5）长大后的阿尔比更加叛逆，与养父母关系恶劣，尤其当他们得知他的同性恋取向之后更加无法容忍他。阿尔比也厌恶他的养父母，憎恨"他们的政治偏见、道德伪善和固执盲从"（qtd. in Gussow 70）。在一次争执中，他的养父要求他"要么改邪归正，要么被扫地出门"（同上）。时年21岁的阿尔比自此离家出走，与养父母断绝来往，直到20多年后，他被告知养母病重才前去探望，重续母子关系，而那时他的养父已去世多年。

离家出走等于是与上流社会决裂，与过去的自己分离，阿尔比一下子从富家子弟变成浪迹于街头市井的孤儿。他钟情于音乐、视觉艺术和诗歌，一度想成为一名作曲家或诗人，他与纽约文艺圈的各类人群谙

熟,靠打各种零工和外祖母留下的每周 25 美元的生活补贴度日。生活的艰难并没有使年轻的阿尔比退却,他对离家出走没有任何悔意:"我出走是因为我受够了。任何人都很难完全理解我在家里感到的压力和不幸福。也很少有人能够理解我离家时所感受到的巨大的解脱。我不想被领回去,重新被接纳。我的那段生活算彻底结束了。"(qtd. in Gussow 71)阿尔比后来在接受《纽约时报》(New York Times)采访时说:"我的母亲从来没有对我的天性、性取向做出让步,更不愿意和我讨论此事。我们俩从未和解过。作为孤儿,我无法真正适应他们的生活,我不得不创造出属于我自己的身份"(qtd. in Richards C15)。可以说,正是这种生平经历和身份特征为阿尔比的戏剧创作提供了注解,同时也为他的戏剧生涯奠定了底色。

"创造出属于我自己的身份"是阿尔比的无奈之举,也是他对自己的承诺,在他的戏剧创作中也不断地被实践着。20 世纪 50 年代末的社会环境和大众传媒信奉"一流的美国艺术家是一个真正的男人"(布劳迪 509),而"同性恋者被认为是不具有真正的男性气质,甚至不是真正的男人"这一论断无疑引发了阿尔比对自我身份问题的关注和思考(同上)。从被遗弃的幼稚孤儿,到被领养的富家子弟,再到被迫离家出走(或被赶出家门)的愤怒青年,从摇摆的异性恋到完全的同性恋,阿尔比经历了人生的跌宕,阶级身份的不稳定性和性属身份的边缘性让他极度渴望借助文学和艺术找到自我表达的出口。他一边打杂工,一边与其他音乐家一起作曲并时常写诗发表,并致力于成为一名作曲家或诗人,但这些都没有给他带来他想要的成就,反而使他一度堕入混乱、复杂的同性恋关系和酗酒的生活状态(Gussow 78 – 80)。1953 年,阿尔比前往位于新罕布什尔州的麦克道威尔文艺营(MacDowell Colony),巧遇美国小说家兼剧作家桑顿·怀尔德(Thornton Wilder),并把所写的诗歌给他看,想听听他的意见。怀尔德看后建议他从事戏剧创作,他认为阿尔比的诗"固然好,但是具体的意象给人的感觉是:如果是写戏剧则会更好"(qtd. in Gussow 83)。阿尔比也曾告诉《新闻周刊》(Newsweek):"是怀尔德促使我成为一名剧作家的。"(同上)我们暂且不去探究怀尔德是不是阿尔比的引路人,但阿尔比真的自此走上了戏剧创作之路。

凭借两周内写就的独幕剧《动物园的故事》(The Zoo Story, 1959),阿尔比登上美国戏剧舞台。自此,阿尔比出版了 30 多部戏剧和 1 本评

论集,其代表作有《动物园的故事》、《美国梦》(*The American Dream*, 1961)、《谁害怕弗吉尼亚·伍尔夫?》(*Who's Afraid of Virginia Woolf?*, 1962)、《微妙的平衡》(*A Delicate Balance*, 1966)、《海景》(*Seascape*, 1975)、《三个高个子女人》(*Three Tall Women*, 1991)、《山羊,或谁是西尔维亚?》(*The Goat, or Who Is Sylvia?*, 2002)等;曾获奖无数,包括三次普利策奖、两次托尼奖、多项终身成就奖,是继尤金·奥尼尔(Eugene O'Neill)、田纳西·威廉姆斯(Tennessee Williams)和阿瑟·米勒(Arthur Miller)之后美国最著名的剧作家。阿尔比借鉴了欧洲荒诞派的戏剧手法,摒弃了当时弥漫于美国戏剧舞台上的现实主义色彩,为美国戏剧注入了无穷的活力。

随着《谁害怕弗吉尼亚·伍尔夫?》在百老汇上演的巨大成功,阿尔比被公认为美国剧场上一颗冉冉升起的新星,被赋予拯救美国严肃戏剧的使命,是美国戏剧革新的新兴力量和希望。他的成功经历本身就塑造了一个靠天赋和努力一举成名的理想剧作家形象——年轻有为、独立创新。马修·C.卢顿(Matthew C. Roudane)曾这样评价阿尔比:"20世纪60年代没有一个人像阿尔比一样对美国戏剧产生如此深远的影响"(*American Drama* 23)。克里斯托芬·W. E. 比格斯比(Christopher W. E. Bigsby)也说,阿尔比的成功是"20世纪美国的经典故事:仅在一代人中就实现了富上加富的梦想(from riches to riches in a single generation)"(*Critical Introduction* 249),而阿尔比的出现是应时代之需,是救美国戏剧之急,"如果没有阿尔比,美国也会创造出个阿尔比来"(同上)。

路伊吉·皮兰德娄(Luigi Pirandello)曾把自己的作品称为"窥视镜戏剧"(a theater of the looking glass),因为他通过戏剧表演让观众直面自己的生活。他曾说:"有时候人虽活着,却看不清自己。那么就在他面前放一面镜子,让他看清自己的一举一动。"(qtd. in Bigsby, *Albee* 96)比格斯比认为阿尔比的戏剧也是"窥视镜戏剧","窥视"的是现代人的"孤独、无能和逃避",为现代人找到一缕"有限但真切的希望"(*Albee* 96)。阿尔比曾在《箱子》(*Box*, 1968)的序言中澄清了他的戏剧创作使命:"一个剧作家……有两种责任:一是探讨'人'的生存状态;二是探讨他所从事的艺术形式的本质"("Introduction" 261)。正是这种剧作家的"责任"使阿尔比毁誉参半,他作为美国先锋戏剧的代表在戏剧内容、形式,尤其在戏剧语言上的革新吸引众多评论家驻足;但

他的桀骜不驯、不肯与世俗妥协、执意为戏剧艺术的纯化而写作的探索精神曾一度为他的戏剧创作蒙上阴影，使之成为颇具争议的戏剧家之一。

在所有争议中，福斯特·赫施（Foster Hirsch）的总结最具代表性。他说："一方面，他（阿尔比）在大众眼中是个有思想的剧作家；另一方面，他却被许多严肃的评论家批评为江湖骗子，用剧场上的经验掩饰思想上的贫瘠"（9）。针对后一种观点，赫施则认为，阿尔比写出了他想写的戏剧，"他的作品只为让自己满意而不是迎合大众的赞许"（11）。对于阿尔比与戏剧评论家之间的龃龉，中国台湾学者郭强生（Chiang-Sheng Kuo, 1999）在早年的博士论文中则认为，原因是阿尔比不仅"没有达到剧评人对理想的年轻男性剧作家的期待，反而向他们的传统观点和准则提出疑问和挑战"（71）。

在众多的论战中，阿尔比的性取向为评论家们所诟病，成为后者批评和攻击其戏剧的落脚点。从一开始的《动物园的故事》，到《谁害怕弗吉尼亚·伍尔夫？》，再到《小爱丽丝》（*Tiny Alice*, 1964），无一不被一些知名的评论家贴上"同性恋剧作"的标签。罗伯特·布鲁斯坦因（Robert Brustein）谴责《动物园的故事》中"充满了令人沮丧的受虐狂-同性恋的气味"（*Seasons* 29）；菲利普·罗斯（Philip Roth）则攻击《小爱丽丝》中"同性恋的粉红色调"，说它是一部"同性恋者的白日梦剧"（108）；而理查·谢克纳（Richard Schechner）则坚持认为《谁害怕弗吉尼亚·伍尔夫？》"不断让人躲进病态的幻想之中"，"剧中呈现的病态和性倒错只是为同性恋剧场和观众提供娱乐"（8）；斯坦利·考夫曼（Stanley Kauffmann）更是指出威廉·英格、田纳西·威廉姆斯、阿尔比等同性恋剧作家实际上写的是"同性恋剧作"，他们用异性恋代替同性恋在舞台上表演。考夫曼在1976年的著作中指出，由于这三位同性恋剧作家是近20年美国戏剧舞台上的主要作家，他们在剧本中常描写女性人物和婚姻，因而他认为，"战后美国戏剧呈现了一幅有关美国女性、婚姻及社会的严重扭曲的画面"（291）。他继而指出，"如果（剧作家）描写他知之甚少的婚姻及其他关系，那是因为他别无选择，只能以此为伪装……而作为戏剧的题材，同性恋者的生活需要更加严密地被遮盖住"（292）。这些偏见和指责使阿尔比对剧评人充满愤懑，但他本人从未刻意隐瞒过自己的同性恋身份，他强调，"作家是同性恋"与"同性恋作家"两者有很大的不同，但究竟哪里不同，阿尔比没有明言。即使在

艺术领域，性别和性属的社会规范仍然制约着剧作家的创作，权力的斗争从未停止过。这也促使阿尔比关注处于性别、性属、社会、文化、物种边缘地带的群体，书写他们的境况，倾诉他们的渴望，伸张他们的权利。

阿尔比研究综述

1. 国外阿尔比研究综述

从《动物园的故事》到《在家，在动物园》(*At Home, at the Zoo*, 2009)，阿尔比的创作生涯跨越了整整50年。20世纪50年代末至60年代是阿尔比戏剧创作的巅峰时期，这个阶段阿尔比共创作了13部戏剧，包括3部改编剧本。之后，阿尔比的创作虽有减少，但每10年都有四五部戏剧创作出来并上演。国外阿尔比研究追随阿尔比戏剧创作的兴衰而跌宕起伏。从20世纪60年代的方兴未艾、七八十年代的平稳发展，到90年代的鲜有问津，再到21世纪的重整复兴，阿尔比研究历经50年，至今已有专著30多部、论文集7部、传记1部、研究指南和参考文献集7部、评论文章和硕博论文3000多篇，主要针对阿尔比戏剧中的主题、人物、语言、戏剧形式及表演等方面，从荒诞派戏剧、人文主义、自然主义、存在主义、女性主义、性别研究等视角进行探讨；更多的论著和文章则是把阿尔比与欧洲的先锋派剧作家或与美国的剧作家进行对比或平行研究。阿尔比在美国戏剧史上的重要地位使其成为各类戏剧专著、文集或评论文章中浓墨重彩的一笔。

（1）阿尔比戏剧的"荒诞性"研究

20世纪60年代的阿尔比研究刚刚起步，却发展迅猛，多以评论文章和采访为主，粗略统计共有700篇之多，而硕博论文有近70篇，专著有4部，大多围绕着阿尔比的成名作《动物园的故事》《谁害怕弗吉尼亚·伍尔夫?》及普利策奖获奖作品《微妙的平衡》进行研究。吉尔伯特·德布斯彻(Gilbert Debusscher)的《爱德华·阿尔比：传统与革新》(*Edward Albee: Tradition and Renewal*, 1967)是最早一部专门研究阿尔比戏剧的著作，最初是用法语写成的，安妮·D.威廉姆斯(Annie D. Williams)于1969年将其翻译成英语并出版。该书详尽地分析了阿尔比与欧洲和美国戏剧传统之间的继承关系。同一年出版的研究阿尔比的专著还有：理查德·E.艾玛荷(Richard E. Amacher)的《爱德华·阿

尔比》(Edward Albee, 1982)探讨了阿尔比的戏剧理论和阿尔比在戏剧界的地位,并对阿尔比的9部早期剧作进行了细致研究;迈克·鲁滕伯格(Michael Rutenberg)的《爱德华·阿尔比:抗议中的剧作家》(Edward Albee: Playwright in Protest, 1969)认为阿尔比是社会革命家,他的戏剧是对动荡的20世纪60年代的美国社会的回应和抗议;比格斯比的《阿尔比》(Albee, 1969)在细致分析了阿尔比写于五六十年代的剧作之后,认为阿尔比对美国戏剧的贡献是巨大的,他的价值在于"他在超越百老汇令人疲倦的自然主义之风的同时致力于创建一种存在主义戏剧,目的是检验人类的形而上学问题而不是社会或心理问题"(115-116)。比格斯比凭借这本专著和之前出版的《对抗与承诺:美国当代戏剧研究》(Confrontation and Commitment: A Study of Contemporary American Drama, 1967)及之后编纂的《爱德华·阿尔比评论集》(Edward Albee: A Collection of Critical Essays, 1975)等一系列著作成为阿尔比研究的权威专家。这一时期的阿尔比研究主要是把其早期的独幕剧和长剧纳入荒诞派戏剧的框架下进行主题、形式和语言的分析,以探讨阿尔比戏剧对欧洲和美国戏剧传统的继承与革新。

对阿尔比是不是荒诞派剧作家,评论家们莫衷一是。马丁·艾斯林(Martin Esslin)在《荒诞派戏剧》(The Theater of the Absurd, 1961)一书中最先考察了《动物园的故事》和《美国梦》中的"荒诞性",声称之所以把阿尔比归为美国荒诞派戏剧的代表正是因为"阿尔比的作品攻击了美国乐观主义精神存在的根基"(267)。伊丽莎白·菲利普斯(Elizabeth Phillips)在《阿尔比与荒诞派戏剧》("Albee and the Theatre of the Absurd",1965)一文中借用马丁·艾斯林对荒诞派戏剧的定义,探讨阿尔比戏剧现实主义框架下的荒诞元素,认为阿尔比的创作风格更接近于欧洲的剧作家。而比格斯比则认为,尽管阿尔比采用了许多荒诞派手法,但他超越了荒诞派,赋予了剧中人物一种自由主义的人文关怀。他认为"阿尔比与荒诞派的根本区别在于前者把人类的无能与荒诞看作是人类自己造成的"(Confrontation xvii),对阿尔比而言,"人类的荒诞之处不在于人类的愿望与世界无法满足这些愿望之间的差距,而在于人类在急需承认现实之时仍然紧抓住旁骛和幻想不放"(Albee 111)。法比昂·鲍尔斯(Faubion Bowers)认为阿尔比能写出像《谁害怕弗吉尼亚·伍尔夫?》这样的杰作完全得益于它的"荒诞性"(64),而格伦·M.隆尼(Glenn M. Loney)则认为阿尔比是荒诞派中最

不具有荒诞性的剧作家,荒诞派戏剧只是"一时的狂热"(20),阿尔比借用其技巧,但又远远超越于它;W. L. 特纳(W. L. Turner)谴责阿尔比是"荒诞派剧作家中糟糕的个案"(139),虽然《动物园的故事》及《美国梦》可圈可点,但《谁害怕弗吉尼亚·伍尔夫?》却令人不安,他认为阿尔比仍未创作出重要的作品。罗伯特·H. 多伊奇(Robert H. Deutsch)把《动物园的故事》与欧仁·尤奈斯库(Eugène Ionesco)的《秃头歌女》(*The Bald Soprano*,1950)进行对比研究,承认阿尔比虽"对现实稍做扭曲"(181),但仍属于荒诞派范畴;布莱恩·魏(Brian Way)在探讨阿尔比和荒诞派的关系时认为阿尔比纠结于现实主义戏剧和实验剧之间,所以在《动物园的故事》和《美国梦》中能看到现实主义戏剧和荒诞派戏剧之间的张力,阿尔比是利用荒诞派的创作手法来抨击所谓的"美国式的生活方式"缺乏价值和意义,但阿尔比的戏剧缺少塞缪尔·贝克特(Samuel Beckett)的《等待戈多》(*Waiting for Godot*, 1953)和哈罗德·品特(Harold Pinter)的《看门人》(*The Caretaker*, 1960)中所展现的戏剧张力和诗性魅力(26)。

对于阿尔比与欧洲荒诞派的关系,学者们众说纷纭,莫衷一是。阿尔比本人也不喜欢被贴上"荒诞派剧作家"这个标签,他说:"除非人们意识到荒诞派只是指一群人在大约相同的时期用相似的方法做类似的事情,否则的话,被贴上荒诞派的标签比荒诞派本身还要荒诞"("Which Theatre is the Absurd One?" 6)。正如菲利普·C. 考林(Philip C. Kolin)所说,"因为剧与剧之间的差异,要把阿尔比的戏剧放在任何特定的传统之下去考察都存在显而易见的困难"(*Critical Essays* 7)。总而言之,国外学者对阿尔比戏剧的荒诞性及其与荒诞派之间的关系做出了相当深入、透彻的研究,这是早期阿尔比研究的主要内容。笔者认为,把阿尔比的创作实践纳入荒诞派的体系中去考察无疑为阿尔比及其戏剧研究提供了直接、便利的"标签式"解读途径,但同时也限制了对阿尔比戏剧创作做更细致、更个性化的研究。

(2)阿尔比戏剧的比较研究

20世纪七八十年代的阿尔比研究进入平稳发展期。据初步统计,这一时期共有专著近15部、论文集5部、访谈集1部、参考文献集5部、硕博论文100多篇,评论文章、访谈则不计其数。自60年代末以来,阿尔比剧作多以实验剧为主,致力于革新美国戏剧舞台上的停滞和沉闷,其主题抽象深奥、形式晦涩多变,因此评论界多有争议,纷纷借

《终结》(All Over, 1971)在百老汇上演的失败断言阿尔比江郎才尽。阿尔比虽凭自编自导的《海景》再获普利策戏剧奖,但仍然惨遭非议,很多人认为他配不上这个奖项。国外学者普遍认为,阿尔比处于一个继往开来、破旧立新的历史节点上,既批判性地继承美国现实主义戏剧传统,又大胆地革新第二次世界大战后美国戏剧舞台的语言、形式和内容。在创作思想上,阿尔比深受加缪和萨特的存在主义哲学的影响,在剧作中不乏存在主义者的人文关怀;在创作手法上,又深受欧洲荒诞派剧作家和美国现实主义剧作家的影响。故而,吉尔伯特·德布斯彻认为,阿尔比的成就应该归因于他的美国先辈剧作家和部分欧洲剧作家,他"是把外国的戏剧成功嫁接到美国原创戏剧的第一人,他的作品首当其冲地把新的戏剧形式与美国传承自易卜生、斯特林堡的伟大的戏剧传统精致地结合起来"(Debusscher 84)。阿尔比本人也曾默认过这些影响。

这一时期的阿尔比研究除对单个戏剧的主题和形式进行探讨之外,多以平行和对比研究为主,从创作思想和表演实践上把阿尔比与欧洲的先锋派剧作家安东·契诃夫(Anton Chekhov)、尤奈斯库、皮兰德娄、贝克特、品特等进行比较、影响研究;或将阿尔比与本国的奥尼尔、威廉姆斯和米勒及之后的山姆·谢泼德(Sam Shepard)、托尼·库什纳(Tony Kushner)、戴维·马梅特(David Mamet)等进行对比或平行研究。

奈尔文·沃斯(Nelvin Vos)首先在《欧仁·尤奈斯库和爱德华·阿尔比》(Eugène Ionesco and Edward Albee, 1968)一书中对比了两位剧作家的多部剧作,认为两者虽有不同的戏剧主题,但都为读者和观众展现了当代人心中最深切的、最核心的恐惧和希望,并通过再现戏剧的本源——仪式和游戏——将戏剧的文学倾向延伸到了极致。丹·苏利文(Dan Sullivan)和托马斯·P. 阿德勒(Thomas P. Adler)分别注意到了阿尔比作品中渗透着皮兰德娄式的元素。苏利文称《蒂凡尼早餐》(Breakfast at Tiffany's)是对"虚构和真实的一次皮兰德娄风格的冶炼"(6),而阿德勒在"The Pirandello in Albee"一文中则分析了《迪比克夫人》(The Lady from Dubuque, 1980)一剧无论是在主题上还是在剧场性上都最接近皮兰德娄的风格。比格斯比(1975)则认为阿尔比的剧作与T. S. 艾略特(T. S. Eliot)的诗剧最神似,《小爱丽丝》可以被看作艾略特《鸡尾酒会》(The Cocktail Party, 1950)的翻版,而《微妙的平衡》则有着艾略特《家庭重聚》(The Family Reunion, 1939)的影子。

阿尔比、贝克特和品特因其在戏剧中都采用了荒诞派手法而常常被放在一个主题中去做平行研究。佩里·狄龙（Perry Dillon，1968）在其博士论文中指出了阿尔比与品特戏剧中对法国荒诞派戏剧特点运用的异同；琼·菲多（Joan Fedor，1978）探讨了贝克特、品特和阿尔比戏剧中女性人物的重要性；而罗伯特·梅贝里（Robert Mayberry，1979）则分析了三位剧作家戏剧语言中的不和谐音，他在"The Theater of Discord: Some Plays of Beckett, Albee and Pinter"一文中还探讨了阿尔比、品特和贝克特的共同之处，认为三者都在使用相似的技巧让观众直面现实，这些剧作家打破了传统戏剧中声、影的连贯性，在不连贯、不协调的基础上创作戏剧，所不同的是阿尔比和品特不像贝克特那样坚定地探索新的戏剧形式。

罗纳德·迪比（Ronald Dieb，1969）在其博士论文中对比分析了米勒、威廉姆斯和阿尔比戏剧中的自我牺牲的主题模式；而威廉·弗莱明（William Fleming）则在《美国戏剧中的悲剧》（*Tragedy in American Drama*，1972）中探讨了奥尼尔、威廉姆斯、米勒和阿尔比四人的悲剧观；艾伦·普朗克（Alan Plunka，1978）平行研究了热内特、谢夫和阿尔比戏剧中的存在主义仪式；劳拉·谢伊（Laura Shea，1984）则分析了奥尼尔、阿尔比和谢泼德戏剧中所展现出的暴力家庭的特征；王群（Qun Wang，1990）探讨了阿尔比和威廉姆斯、米勒对幻象世界的戏剧呈现；白妞（Niu Bai，1995）对比研究了阿尔比、奥尼尔和华裔美国剧作家黄哲伦、赵健秀四位戏剧家对中国元素的运用；罗伯特·伯德（Robert Byrd，1998）对阿尔比和奥尼尔、威廉姆斯戏剧中不在场的人物进行了分析。在对比、平行研究中，国外学者们把阿尔比放到更广阔的世界戏剧舞台上，视角已经逐渐从单一的荒诞派戏剧研究转向更加多元的女性主义批评、性别研究、表演研究、跨文化研究等领域。可以说，在对比研究方面，国外的学者们已经取得了相当丰富的成果。

20世纪90年代是阿尔比研究的低迷时期。阿尔比虽凭《三个高个子女人》第三次荣获普利策戏剧奖，重新进入观众的视线，但阿尔比中期戏剧的艰涩难懂让很多评论家驻足不前，阿尔比研究陷入困境。这10年中，评论和访谈文章共有250篇左右，只有一部研究《谁害怕弗吉尼亚·伍尔夫？》的专著出版，其他阿尔比研究成果散见于论著和硕博论文的部分章节之中。1999年，梅尔·古索（Mel Gussow）出版了《奇异之旅：爱德华·阿尔比传》（*Edward Albee: A Singular Journey, a*

Biography),这是迄今为止唯一一部阿尔比传记。该书不仅记录了剧作家详尽的生平资料,还对每一部戏剧的创作背景、主题内容、上演过程、批评接受等都做了细致的记载、评说。该传记的出版为阿尔比研究重新开启了一扇大门,自此阿尔比研究进入一个新的纪元。

(3)新世纪的"多元视角"

21世纪伊始,阿尔比虽已进入古稀之年,但仍然创作不断。《山羊,或谁是西尔维亚?》的成功上演和获奖使阿尔比重新成为评论的焦点。2004年,阿尔比在他的首部独幕剧《动物园的故事》的基础上增加了一幕,讲述了彼得在去中央公园遇到杰瑞之前的"家庭生活"("Homelife"),使之成为一部更加完整的戏剧;2005年,阿尔比自己撰写的评论文章结集出版,名为《开拓思路:爱德·阿尔比评论集》(*Stretching My Mind: Collected Essays of Edward Albee*),汇集了阿尔比自1960年以来发表的主要评论文章共42篇,涉及他的戏剧创作思想和理念、剧本导言、人物评论、访谈、艺术作品鉴赏和收藏等方面,对研究阿尔比及其戏剧创作提供了直接、可靠的借鉴。2008年,新剧《我、我、我》(*Me, Myself and I*)利用荒诞的手法再次将近80高龄的阿尔比推至观众的视野中。

2000年至今,国外阿尔比研究共有专著10余部、论文集3部、参考文献集1部、具体作品导学若干部、硕博论文和评论文章共百余篇。2005年,由英国戏剧评论家史蒂芬·鲍特姆斯(Stephen Bottoms)主编的《爱德华·阿尔比剑桥文学指南》(*The Cambridge Companion to Edward Albee*)一书出版,该书汇集了比格斯比、鲍特姆斯、菲利普·考林、马修·卢顿、卢比·科恩(Ruby Cohn)等著名戏剧评论家的13篇论文和1篇访谈,涉及阿尔比早、中、晚期的主要剧作,是最新一部极具参考价值的论文集。2010年是阿尔比研究收获颇丰的一年,有3部专著出版。安妮·珀鲁西(Anne Paolucci)的《爱德华·阿尔比的后期剧作》(*Edward Albee: The Later Plays*, 2010)是继《从紧张到振奋:爱德华·阿尔比戏剧研究》(*From Tension to Tonic: The Plays of Edward Albee*, 1972)之后的又一力作,细致地分析了阿尔比的最新剧作;菲利斯·T.德克斯(Phyllis T. Dircks)的《爱德华·阿尔比文学指南》(*Edward Albee: A Literary Companion*, 2010)为我们提供了详尽的阿尔比创作年表、参考文献、百余条剧本、人物条目,还讨论了阿尔比的戏剧创作思想,并指出未来研究的课题和方向;拉克什·H.所罗门(Rakesh H.

Solomon)的《舞台上的阿尔比》(*Albee in Performance*, 2010)探讨了作为戏剧导演的阿尔比,分析他的剧场指导思想在50多年的创作生涯中是如何发展演变并对他的戏剧创作和上演产生影响的。普罗哈扎克-瑞德(Boróka Proházka-Rád)在其著作《跨越界限》(*Transgressing the Limit: Ritual Reenacted in Selected Plays by Edward Albee and Sam Shepard*, 2016)中则引入人类学家维克多·特纳(Victor Turner)的仪式概念对阿尔比和谢泼德的8部戏剧中的边界性进行研究。

在阿尔比于2016年去世后,其戏剧作品重新再版、上演,对其作品的研究成果亦如雨后春笋般出现。马修·卢顿在新作《爱德华·阿尔比:批评导论》(*Edward Albee: A Critical Introduction*, 2017)中全面回顾了阿尔比所受到的影响,聚焦24部原创作品的创作背景和历史语境,并探究这些作品的评价、接受,呈现阿尔比戏剧的整体面貌;菲拉斯·阿勒-卡提布(Firas Al-Khateeb, 2017)继续聚焦于阿尔比的四部荒诞剧作,探讨其中的社会问题等。值得一提的是,爱德华·阿尔比研究学会(Edward Albee Society)近年来组织阿尔比研究领域的权威专家编纂了"爱德华·阿尔比研究新视角"系列丛书,现已出版五卷本,分别是:第一卷《阿尔比和荒诞主义》(*Albee and Absurdism*, 2017)、第二卷《爱德华·阿尔比戏剧中的性、性别和性属》(*Sex, Gender, and Sexualities in Edward Albee's Plays*, 2018)、第三卷《爱德华·阿尔比:戏剧革新者》(*Edward Albee as a Theatrical and Dramatic Innovator*, 2019)、第四卷《阿尔比及其影响》(*Albee and Influence*, 2021)、第五卷《国外爱德华·阿尔比研究》(*Edward Albee: Abroad*, 2022)。这五卷本丛书从众多主题层面汇集了阿尔比研究领域的最新研究视角、方法和成果,较为全面地探讨、总结、延伸了阿尔比及其戏剧研究,引起国内外阿尔比戏剧研究界的关注。整体而言,阿尔比研究跌宕起伏,从低迷走向复兴,从单一走向多元,从面面俱到的介绍逐渐走向专题研究。21世纪的阿尔比研究基本上呈现多元化、多维度的发展态势。

从具体作品上看,中后期作品评论增多。论文集《爱德华·阿尔比:专题汇编集》(*Edward Albee: A Casebook*, 2003)和《爱德华·阿尔比剑桥文学指南》多收入阿尔比20世纪80年代以来的作品评论;坡鲁西(2010)、卢顿(2017)等人重点分析了阿尔比的后期剧作,对阿尔比的戏剧创作给予整体上的观照。

从作家研究上看,阿尔比的剧场导演身份开始受到评论界的关注。

不少评论文章和专著把焦点转向阿尔比的导演工作,尤其是拉克什·所罗门的《舞台上的阿尔比》为我们展现了作为戏剧导演的阿尔比。拉克什多年亲临阿尔比戏剧排演现场,获得了大量一手资料,他在书中详细记载了阿尔比在排演现场的指导情况,为多维度、全方位了解阿尔比及其创作提供了颇有价值的参考。

从理论视角上看,新世纪的理论发展为阿尔比研究注入了活力。表演研究、性别研究、生态批评等领域的新成果为解读阿尔比及其作品提供了新的视角和理论切入点。史蒂芬·鲍特姆斯(2000)从表演和表演性研究的角度重读《谁害怕弗吉尼亚·伍尔夫?》,分析该剧1962年首演和1996年伦敦演出的台前幕后故事及其改编策略。鲍特姆斯认为只有在演出中才能体会该剧的真正魅力,"从根本上说它完全是一部有关表演和表演性的戏剧"(5)。罗伯特·格罗斯(Robert Gross, 2003)和克莱尔·V. 伊比(Clare V. Eby, 2007)从性别研究的视角探讨了阿尔比戏剧中的男性和男性气质问题。格罗斯分析《微妙的平衡》和《马尔科姆》两剧中的男性人物的性格缺陷及其背后的社会文化因素,并探讨了这类"密码男"(ciphermale)对研究美国20世纪60年代的性别和性属问题的特殊意义;伊比则利用朱迪斯·巴特勒(Judith Butler)的性别表演理论探讨了《谁害怕弗吉尼亚·伍尔夫?》中性别身份的话语建构,她提出了该剧中的男性气质的表演性特征,认为乔治和尼克代表了第二次世界大战后美国社会中"彼此竞争但又相互依存的异性恋男性气质的典型"(601)。尤娜·乔杜里(Una Chaudhuri, 2007)从动物伦理学的角度分析了《山羊,或谁是西尔维亚?》中山羊在戏剧舞台上的悲剧意义,并由此展开探讨动物在文学艺术领域的再现情境和伦理审视。德博拉·贝林(Deborah Bailin, 2006)和特雷莎·J. 梅(Theresa J. May, 2007)则从生态批评的视角分别探讨了《海景》和《山羊,或谁是西尔维亚?》中动物与人类之间的关系,前者强调应借两剧中的动物来反思人类自身的物种意义,而后者则呼吁戏剧学家们厘清人类想象的思路,忠实于人类所处的"生态情境"。

总体而言,国外阿尔比研究已经取得了丰硕的成果。无论是从作品解读还是从作家分析上看,国外学者对阿尔比及其戏剧创作的研究已经非常细致、深入、全面。但较为遗憾的是,阿尔比的最后两部剧作——《在家,在动物园》和《我、我、我》,除了在个别专著中被提及外,至今尚未引起国外学术界的重视,鲜有学者对其做严肃、审慎、专业的

评论,而这两部晚期作品对整体上理解阿尔比的剧创手法和思想脉络有着举足轻重的作用。

2. 国内阿尔比研究综述

相比而言,国内阿尔比研究起步较晚,成果不及国外丰富。国内对阿尔比的介绍、译介和评述始于20世纪六七十年代,散见于外国文学史、美国文学史、美国当代戏剧史或荒诞派戏剧研究文集的部分章节之中。相对集中的阿尔比研究开始于21世纪初,至今共有7篇博士论文、60余篇硕士论文和五六百篇报刊文章,主要探讨阿尔比的戏剧创作思想或解读阿尔比主要作品的主题内涵、人物形象和艺术特点。

从具体作品研究上看,国内阿尔比研究主要集中在早期的《动物园的故事》和《谁害怕弗吉尼亚·伍尔夫?》两部作品的解读上,部分文章论及阿尔比的获奖作品——《微妙的平衡》《海景》《三个高个子女人》《山羊,或谁是西尔维亚?》。阿尔比的实验剧如《箱子》及争议较大的《小爱丽丝》等作品在国内鲜有人问津,更别说其他实验、改编剧作。从研究视角上看,国内阿尔比研究主要从存在主义、现实主义、女性主义、生态批评和性别研究的视角对其文本的荒诞性、思想性和艺术性进行解读和分析。近期的阿尔比研究主要从生态、伦理、空间等视角对阿尔比的主要作品进行评述,如:张连桥的博士论文《身份困惑与伦理选择——爱德华·阿尔比戏剧研究》(2012);邹惠玲、李渊苑的论文《斯芬克斯因子与伦理选择:〈谁害怕弗吉尼亚·沃尔夫?〉的伦理意旨析评》(2014);张连桥的论文《伦理禁忌与道德寓言——论〈山羊〉中的自然情感与伦理选择》(2016);段文佳的硕士论文《爱德华·阿尔比中后期戏剧中的生态意识——以〈海景〉〈山羊〉为例》(2015);王鑫的硕士论文《爱德华·阿尔比普利策奖戏剧中的空间研究》(2015);王瑞旸、陈爱敏的论文《"破碎"的城市形象——论爱德华·阿尔比〈美国梦〉中的城市书写》(2016)、王瑞旸的论文《空间博弈与人性救赎——论阿尔比〈微妙的平衡〉中的空间隐喻》(2017)等。这些博硕论文及期刊论文多受当时文学批评理论的生态、伦理、空间转向的影响,立论新颖,拓宽了阿尔比戏剧的研究视角。

国内无论是在阿尔比戏剧作品的译介、演出还是在撰著、评论上都相对滞后,而且有跟风、重复的现象,总体呈现曲高和寡的态势。张连桥在《爱德华·阿尔比戏剧研究在中国》(2012)一文中从中国的社会现实、思想、艺术和传播媒介四个层面对这一态势做了分析,认为阿尔

比戏剧在中国"呈边缘化趋势",是鲜有人问津的"书斋艺术",并提出了推进国内阿尔比研究的四点建议(155)。国内学界虽在阿尔比是否为荒诞派剧作家上观点不一,但在阿尔比的戏剧艺术成就、地位及对美国戏剧的贡献方面观点较为统一,常将之与奥尼尔、威廉姆斯和米勒相提并论。但与这三者的研究成果相比,国内阿尔比研究虽在一定程度上揭示了其戏剧的风格特征和主题意蕴,但因缺乏深入、全面、系统的分析,就其戏剧作品的复杂性和跨界性而言,国内学者并未给出细致、公允的评价。

纵观国内外学界,阿尔比研究呈现学术史悠久、作品分析全面、理论视角多元等特征,但亦呈现出以下不足:(1)学术史虽历久弥新,但经典的研究成果不多,剧评界、文学界除比格斯比、卢顿、鲍特姆斯、珀鲁西等人外,鲜有学者对阿尔比戏剧做持续、深入的研究;(2)作品分析虽面面俱到,但缺乏专题性,尤其是2010年之后国内外的研究专著和博士论文新增无几,后续专题研究还有待进一步拓展;(3)理论视角虽多元化,但理论与文本之间的缝隙尚存,尤其是21世纪批评话语的频繁"转向"虽使阿尔比研究搭上了理论创新的航班,但往往忽略了其戏剧的历史语境与思想内涵,使部分研究缺乏扎实的文本根基。因而,可以说,阿尔比研究仍有深入挖掘、继续拓展的空间。

本书对阿尔比研究的学术史进行综述,并非想品介、评判阿尔比学术研究中的优劣,更无意质疑、挑战前人的研究成果,而是想通过对学术史的梳理、归纳、总结以辨析、指明阿尔比研究中的不足和空缺,借前人的研究成果为本书的选题和立论寻找文献支撑。而在阿尔比及其作品研究的文献中,以专著或论文形式专门从"他者"视域去解读、探讨其戏剧的尚未有之,虽有零星文献提及阿尔比戏剧中的"他者",但都笼统地点到为止,并未将其作为重要议题加以细究,更未将其视为阿尔

比戏剧中的核心命题。① 故而,本书欲从"他者"视域探讨阿尔比戏剧,其预设的前提是:"他者"问题及自我-他者之间的关系问题是阿尔比戏剧的核心命题,贯穿阿尔比戏剧创作的始终;解析阿尔比戏剧中的"他者"问题有助于了解剧作家的"他者"观,有助于洞察其戏剧创作的理论旨趣与实践反思,有助于进一步厘清其艺术的、审美的思想脉络。希望本书的视角和立论能为阿尔比及其作品研究提供一条新的、有益的思考和探索路径。

理论综述:"他者"研究

1. "他者"理论概述:哲学范畴

哲学范畴中的"他者"(Other)是在确立"自我"(Self)或"主体"(Subject)的过程中被建构出来的。"他者"在漫长的西方哲学话语中经历了从"柏拉图-黑格尔"哲学中被同一化、客体化、对象化,到"现象学-存在主义"哲学中被凸显化、绝对化、彻底化,直至在后结构主义哲学中"无法被概念化"的流变、显现过程,在这一过程中彰显的是"自我"与

① 例如,比格斯比虽在论著中提及阿尔比戏剧中的他者对自我构成"威胁"(*Modern American Drama* 125)、"对他者的理解则是通往自我的途径"(*Critical Introduction* 303)等观点,但他并未对此做细致分析,仅仅是抛出他的论断(正是基于比格斯比的这些论断,笔者才萌生了从"他者"视域探究阿尔比戏剧的选题,在此向比格斯比致谢!)。另外,国外也有一些博士论文将阿尔比与其他剧作家放在一起做平行研究,论述其他主题时间接提及"他者"命题,但均未直接探究"他者"问题本身,如:Winkel, Suzanne Macdonald. "Childless Women in the Plays of William Inge, Tennessee Williams and Edward Albee". Diss. The University of North Dakota, 2008; Kulmala, Daniel Wayne. "The Absent Other: Absent/Present Characters as Catalysts for Action in Modern Drama". Diss. University of Kansas, 2000; West, Robert Malvern. "Contemporary Portraits of the Fragmented Self". Diss. The University of North Carolina at Chapel Hill, 2000; Kuo, Chiang-Sheng. "The Images of Masculinity in Contemporary American Drama: Albee, Shepard, Mamet and Tony Kushner". Diss. New York University, 1999; Byrd, Robert E., Jr. "Unseen Characters in Selected Plays of Eugene O'Neill, Tennessee Williams and Edward Albee". Diss. New York University, 1998; Bai, Niu. "The Power of Myth: A Study of Chinese Elements in the Plays of O'Neill, Albee, Hwang, and Chin". Diss. Boston University, 1995。国内学者从生态、动物视角讨论阿尔比的《海景》和《山羊》时亦有零星提及"他者",如:周怡:《论阿尔比戏剧中的动物形象》,《外国文学》,2008年第2期,第60-66页;张琳、郭继德:《从〈海景〉和〈山羊〉看爱德华·阿尔比的生态伦理观》,《外国文学研究》,2009年第2期,第32-39页;段文佳:《爱德华·阿尔比中后期戏剧中的生态意识——以〈海景〉〈山羊〉为例》,硕士论文,西南大学,2016年;杨翔:《伦理的界限:〈山羊〉的动物伦理观研究》,《安徽广播电视大学学报》,2016年第4期,第108-111页。

"他者"的博弈、争斗及此消彼长的动态关系。

西方哲学自柏拉图伊始就对"自我"与"他者"进行建构。柏拉图从巴门尼德的"存在"就是"同一"的认识中获得启示,认为"他者"是"同者"(the same)或"同一"(the one)的一部分,"他者"要被纳入"同者"/"同一"的范畴内,这里的"同者"即为后来的"自我"。柏拉图的学说奠定了西方同一性哲学的基石,它的特点就是压制"他者"、同化"他者"。笛卡尔的"我思故我在"(I think; therefore I am)的哲学命题划分了认识论哲学体系中的主体与客体的二元对立关系,"我"成为认识的主体,区别于"我"的外部世界则是认识的对象与客体,而这个认识对象与客体就成为外在于"自我"的"他者"。笛卡尔的"主体-客体"二元划分为确立西方主体主义哲学树立了航标。自此,"自我"与"他者"在哲学话语中处于主体、客体二元对立的关系,而"主体"一词本身所具有的"自主"与"臣服"的双重意义已然昭示了其自身的悖论与张力。(张剑 120)

黑格尔是首先将"他者"的重要性提升至意识层面的哲学家。他在《精神现象学》(*The Phenomenology of Mind*, 1807)中从"意识""自我意识""理性""精神""绝对精神"五个层面来探讨人的意识的发展过程;以主人和奴隶之间的辩证关系来比拟"自我意识的独立与依赖",论证自我意识的双重性和斗争性:"自我意识是自在自为的,它是为另一个自在自为的自我意识而存在;也就是说,它所以存在只是由于被对方承认。"(122)黑格尔的"绝对精神"就是"绝对他者中的纯粹自我认识"(123)。黑格尔虽然没有摆脱同一性哲学和主体主义哲学的窠臼,但他的"主奴辩证法"为发现"他者"、为"自我"与"他者"之间建立既独立又依存的辩证关系开辟了道路。

20世纪的"现象学-存在主义"哲学将"他者"问题融入时间意识与存在本质的探究之中。胡塞尔的《逻辑研究》(*Logical Investigations*, 1900–1901)、海德格尔的《存在与时间》(*Being and Time*, 1927)、萨特的《存在与虚无》(*Being and Nothing*, 1943),以及伊曼纽尔·列维纳斯的《时间与他者》(*Time and Other*, 1947)、《总体与无限》(*Totality and Infinity*, 1961)都是在时间性与存在的本体论问题的维度内探讨"他者"与"自我"问题。

现象学的奠基人胡塞尔认为,"一切本质研究无非是对一般先验自我的普遍本质的揭示"(《笛卡尔式沉思》98)。胡塞尔在现象学本质研

究中用"明见感知"(相应感知)与"非明见感知"(非相应的感知)取代了传统认识论中的外感知与内感知的对立关系(《逻辑研究》243)。他认为,"相应感知"是一个"更为原初"的体验性的概念,"一个在认识论上第一性的、绝对可靠的领域"(《逻辑研究》390–391)。胡塞尔将相应感知的"明见性自身"最终落实在"先验自我"上(王恒 41),将他者置于"先验自我"的论域,把"他者"当作"先验自我"建构的产物,是自我的一种"映现"。基于此,他提出"先验主体间性/交互主体性"(intersubjectivity)的概念,强调"他者"对"先验自我"建构的重要性,为研究"自我"与"他者"、主体与主体之间的关系开辟了新的理论空间,但因它是基于意识哲学"唯我论"之上的而遭到后继者的批评。

列维纳斯是视"他者"问题为哲学核心命题的第一人,因而他的哲学思想也被称为"他者"哲学。列维纳斯摒弃了胡塞尔现象学研究中的"先验唯我论",将"他者"概念从意识哲学的范畴中解放出来,置于伦理学的观照中。列维纳斯将伦理学视为第一哲学,所以他所提出的"面向他者本身"即是将"他者"概念置于伦理的维度中进行考察,将"他者"问题融于对西方哲学传统中的本体论问题的质疑中。列维纳斯对"他者"问题的研究是遵循他的犹太前辈弗朗兹·罗森兹维格(Franz Rosenzweig)及马丁·布伯(Martin Buber)的路径(孙向晨 2),布伯在其"划时代"著作《我与你》(*I and Thou*, 1923)中阐发的以"我-你"关系为枢纽的"相遇"哲学奠定了列维纳斯"他者"理论的根基(Smith v)。列维纳斯继承并发展他的犹太前辈的衣钵,将"他者"视为"彻底的""绝对的""他者",是外在于自我、超越存在的"他性"(alterity),因而与他者"相遇"、面对"他者"、承担起对"他者"的伦理责任是其"他者"哲学中的核心议题。但列维纳斯仍然是站在"自我"的立场上对"他者"进行分析的,只能无限接近"他者",但不能真正成为"他者",因而列维纳斯的他者"既在总体之中,又从中溢出",向无限敞开,意即"我们要通过他者镌刻在主体身上的痕迹来体会他者的意义"(孙向晨 15)。

雅克·德里达(Jacques Derrida)的"他者"概念可以说是在对列维纳斯的"他者"理论的接受与批判中建构起来的。他对列维纳斯的"外在性""无限性""脸""伦理学"等概念进行解构,认为后者虽然致力于脱离西方哲学本体论传统,但仍然囿于这一传统,他的"外在性"仍然是一种"内在-外在"关系结构中的"外在性"(*Difference* 120);而对于

"无限性",德里达认为,"无限对于总体的超出是在总体的语言中实现的"(*Difference* 111),如果要肯定"无限"他性,否定总体性,就要"弃绝整个语言"(*Difference* 114);而对于"脸"的概念,德里达认为,列维纳斯仍然将之建立在现象学的存在论基础上,后者的哲学依赖存在论,因而伦理学也不是第一哲学(*Difference* 141)。

德里达在解构列维纳斯的"他者"概念的同时也在建构自己的"他者"思想,他的"他者"伦理就是受惠于列维纳斯(胡亚敏169)。德里达在《故我在的动物》(*The Animal That Therefore I Am*, 2008)中对动物他者的伦理回应就是基于后者所认为的"动物不具有伦理的中断力量"的反思与批评;他的"延异"说就是在解构西方哲学传统中逻各斯中心主义、消解二元对立的等级体制。"他者"在德里达的哲学视域中是"绝对的他者""完全的他者"(*Animal* 11)及"不可概念化的存在"(*Animal* 9)。

除了以上哲学家的著述外,马克思的经济学理论、弗洛伊德和拉康的心理分析以及福柯有关权力知识话语的著述等都曾从各自的理论原点出发分析"他者""自我""主体"等问题,为"他者"研究提供了重要的借鉴和指导,尤其是福柯在《疯癫与文明》《规训与惩罚》中对社会边缘主体("他者"遭受规训与惩罚)的探讨和对西方权力、知识、话语体系建构起来的主体的质疑深刻地影响了女性主义研究及后殖民研究。

2."他者"视域:文学批评的理论视角

哲学范畴中的"他者"在与"自我"的博弈中不断演化、更替、显现,其概念本身的丰富性和多义性及对诠释、确立自我、主体、存在、身份等命题的重要性引起哲学界之外的关注,并被用于女性主义研究、性别研究、后殖民研究、跨文化研究、生态批评、动物研究等领域。"他者"的哲学渊源为这些领域的研究提供了支撑性的哲学话语,夯实了其研究的根基,丰富了其命题的内涵;而反过来,这些领域的研究又使"他者"概念语境化,使其从纯粹的理论范畴中漫溢开来而具有了现实的研究与实践意义。女性主义研究、性别研究、后殖民研究、跨文化研究、生态批评、动物研究等也为文学批评提供了重要的理论话语,两者互为支撑。

西蒙娜·德·波伏瓦(Simone de Beauvoir)在《第二性》(*The Second Sex*, 1949)中的著名论述——"女人不是天生的,而是后天成为的"——开启了"女性作为他者"的女性主义研究传统。在随后70多年

的女性主义发展历程中,继承者们多有挑战、更新与超越,但仍然是在"女性作为他者"的理论与研究范式内进行话语、权力的倾诉与伸张。波伏瓦深受法国哲学家亨利·伯格森(Henri Bergson)的影响,深谙自我与他者的二元论的哲学思想内涵,认为"他性是人类思维的一个基本范畴……主体只有在对立中才呈现出来,它力图作为本质得以趋利,而将他者构成非本质,构成客体"(《第二性Ⅰ》12)。对于女人,她在《第二性》导言中写道:"女人是由男人决定的,除此之外,她什么也不是……女人相较男人而言,而不是男人相较女人而言确定下来并且区别开来;女人面对本质是非本质。男人是主体,是绝对,而女人是他者。"(《第二性Ⅰ》11)波伏瓦的论著追溯了女性在西方社会发展进程中饱受压迫和欺凌的历史渊源和居于从属地位的社会现实,这种体制性的受压迫性和从属性使女性丧失自我,屈从于男性统治,成为西方父权制体系中的他者。波伏瓦在《第二性》中竭力证明的是,女性作为他者,其成长史就是一部奴役与反奴役的斗争史,而女性主义话语则为女性的斗争提供了阵地,正如女性主义理论家罗西·布拉伊蒂(Rosi Braidotti)所认为的那样,"女性主义是现代性的唯一话语。女性同机器、伦理、自然一样都是现代性过程中需要重建的他者,女性作为他者标志着边缘主体的兴起,因而是具有建设意义的。"(转引自刘岩,《读本》375)

后殖民研究兴起于爱德华·W. 萨义德(Edward W. Said)的《东方学》(*Orientalism: Western Conceptions of the Orient*, 1978)。萨义德在其中指出,"东方-西方"在西方帝国殖民话语中处于"他者-自我"的二元对立的等级关系,"东方"是西方建构起来的低等、野蛮、意识形态化的东方,不是真正的东方,而"东方学"则是西方知识体系构建起来的有关东方的想象性话语,不能代表真正关于东方的认识。萨义德的《东方学》尽管招来众多批评,但它为重新认识"东方-西方"、界定"东方-西方"的关系提供了思考路径。萨义德继而在《文化与帝国主义》(*Culture and Imperialism*, 1994)中进一步指出西方殖民主义、帝国主义是如何通过文化、文学对东方"他者"进行"殖民"的。萨义德有关后殖民研究的政治遗产被另外两位后殖民研究者佳亚特里·C. 斯皮瓦克(Gayatri C. Spivak)和霍米·巴巴(Homi K. Bhabha)继承并发展。斯皮瓦克不仅借萨义德指出"西方学术话语与帝国主义"的合谋所产生的"奴性他者"(胡亚敏170),而且从女性主义研究视角探讨殖民地内部的双重他者;而巴巴则把后殖民研究与空间研究相结合,提出"第三

空间"的概念以探讨"少数群体中的少数群体"(同上)。

　　动物问题不仅是西方哲学界长久以来关注的话题,而且已成为"当代批评话语中的核心议题之一"(Calarco 1)。文学理论界的"伦理转向"更是驱动着动物研究或人与动物关系研究的兴起,使之成为一个"方兴未艾的跨学科领域"(卡勒 55)。①动物研究就是从"他者"视域出发,对动物及人类与动物之间的关系进行思考与探究。动物问题的历史性、悖论性和复杂性给我们理解动物及人与动物之间的关系问题设置了重重障碍。因此,"我们与动物之间的关系是一种不可化简的多重的、错综复杂的、可以被重新塑造的关系"(同上)。但文学或许为我们理解这一难题提供了一个"十分优越的地域"(同上)。文学中的动物为动物研究提供了丰富的想象空间,就像德里达所说的那样,"凡是与动物有关的思想,要是有的话,都是起源于诗歌"(Animal 7)。劳拉·布朗(Laura Brown)也认为,文学中的动物"混合了与人类相关的和与人类相异的脉搏,类人性和他者性,这种做法将人类-动物关系的问题引向一个迥异的方向"(转引自卡勒 56),而"这个方向与理论性二分法的不同之处在于:它更加多变,更加富有想象力,因此也就更能够对真正的他者性做出解释"(同上)。

　　因为女性、东方与动物在"他者"理论话语中同处于边缘地位,共同的异质性和从属性使其成为"他者"批评中的惯常议题。女性、东方及动物的他者性问题亦是女性主义研究、后殖民研究、跨文化研究、生态批评、动物研究的核心命题,而这几种研究又常有交叉地带。正如伊丽莎白·韦德(Elizabeth Weed)对女性主义话语的总结那样,"女性主义话语产生于民族主义、帝国主义和资本主义扩张的联结处,一向具有国

① 2011 年 10 月,美国艺术与科学院院士、康奈尔大学讲座教授乔纳森·D. 卡勒(Jonathan D. Culler)应南京大学人文与社会科学高级研究院和清华大学外文系之邀分别于上述两地做了"当今文学理论"("Literary Theory Today")的讲座(其演讲稿的英文版、中文版分别刊发于《文艺伦理研究》2012 年第 4 期和《外国文学评论》2012 年第 4 期)。卡勒教授在讲座中分析了当今文学理论和文化研究的几种趋势:叙事学的复兴、德里达研究、人与动物关系研究、生态批评、后人类研究以及美学的回归等。其中,人与动物关系研究被卡勒教授认为是在当今"伦理转向"驱使下的"一个方兴未艾的跨学科领域",不仅如此,它还成为"由某种非正义感驱动的政治运动"(《外国文学评论》55)。卡勒教授还分析了动物研究的两种趋向:第一种是将动物做人化处理,把动物看作人类,用人类的方式对待动物,探讨人与动物的交流,如维奇·何恩的《亚当的任务》(Adam's Task,1986)主张"与动物同在"(同上)。卡勒认为这种思路仍然是一种人类中心主义的话语模式。第二种是将动物看作"他者",集中探讨动物的断裂性(discontinuities)、彻底的他者性(radical otherness)和不可通达性(inaccessibility)(同上,译文稍有改动)。

际性"(3)。因而,女性主义研究与后殖民研究或生态批评的交织是常有之事。比如,斯皮瓦克的《三个女性文本与一种帝国主义批评》(1985)一文就是从女性主义研究和后殖民研究的双重视角对《简·爱》《藻海无边》《弗兰肯斯坦》三部女性作家写的小说进行比较研究,她把《简·爱》视为对"帝国主义公理"的复制和"帝国主义一般知识暴力的寓言"(张剑 126)。而女性主义与生态批评的联姻又产生了生态女性主义。对生态女性主义者来说,"自然的社会建构与女性的社会建构有着深刻的关系"(同上)。近年来的动物研究则可以说是生态批评的一个分支。动物无论在自然环境还是在人类社会中都处于边缘、从属的地位,被当作"他者",与人类形成二元对立的关系。总之,女性、东方、动物因其共同的他性特征而成为"他者"研究中的核心意象,而女性主义研究、跨文化研究、动物研究中的"他者"视域也已成为文化、文学批评的一个重要的理论视角。

"他者"视域下的阿尔比戏剧

1. 阿尔比戏剧中的他者书写

尤金·奥尼尔曾宣称,"大多数现代戏剧都是谈人与人之间的关系的,可我对这一点毫无兴趣。我只对人与上帝的关系感兴趣"(转引自龙文佩 354)。不同于奥尼尔,阿尔比感兴趣的不是"人与上帝的关系",而是"人与人之间的关系"。具体地说,他的戏剧关注的是人与自我、人与他人、人与社会之间的关系。比格斯比对此曾有论述:"阿尔比并不像斯特林堡或奥尼尔那样寻找各种灵丹妙药。宗教、社会主义、虚无主义在他看来,说得好听是不相关的回应,说得不好听是怯懦的表现。因为人类面对的最根本任务不是定义人与上帝或人与政治哲学之间的关系,而是定义人与自己、人与同胞之间的关系。"(Albee 112–113)阿尔比戏剧关注的正是个体如何在与他人的关系纽带中确立自我身份,正如卡尔·雅思贝斯(Karl Jaspers)所说的那样,"让我们从孤独中解放出来的不是世界,而是与他人形成纽带的自我身份"(qtd. in Bigsby, *Albee* 113)。

20世纪50年代,欧洲荒诞派戏剧的出现打破了传统戏剧的平衡性,贝克特、尤奈斯库和品特都将戏剧传统置于层层重压之下,使得

"自我"处于不稳定性中。比格斯比认为,"自我不再安全,内外受敌,但同时亦成为抵抗的中心,冲突的同时暗含着解决的方法。自我以反讽的姿态出现,随语境而收缩,随情境而消失"(*Modern* 124–125)。比格斯比同时认为,美国戏剧在诸多方面与荒诞派不相适应,这不仅仅是因为"(美国)的演员培训致力于心理上的精确性,它的戏剧传统与荒诞派对社会冲突的否定相左,更为重要的是,荒诞性与美国人所信奉的完整自我与社会必然进步这样的神话产生激烈冲突"(*Modern* 125)。而被马丁·艾斯林冠之以"美国荒诞剧作家"的阿尔比正是通过借用欧洲的荒诞派戏剧的手法击碎了美国人视之为神话的"自我的完整性和进步的必然性"。他的戏剧关注的对象主要是美国中产阶级异性恋白人的家庭和婚姻,探讨这个群体的"集体性崩溃"(the collapse of communality)和自我身份的破碎与幻灭(同上)。

阿尔比戏剧中的"他者"虽与西方文化语境中的"他者"同处于边缘地带,但是剧作家赋予了"他者"更多的话语空间,是强势的"他者",衬托出"自我"的恐惧与怯懦,构成对"自我"主体性建构的"威胁"(the Other as threat)(同上)。无论是女性、东方还是动物都成为质疑、颠覆、重构美国中产阶级白人男性群体的异质性力量,但这股力量并非如比格斯比所说的完全是"威胁",更多的是相生相伴、互相依存的关系。阿尔比的他者书写可以说是源自对美国中产阶级白人群体自身封闭性的焦虑,并延伸至对整个资本主义现代文明熵化(entropy)的思索。他寄望在与他者的对话和交融中进行主体及主体间性的建构。这不仅是出于剧作家自我身份创建的尝试和对美国中产阶级白人群体的关注,更是出于对美国社会、文化的种种病态做出的积极的、建设性的思考。

20世纪60年代的"偶像破坏者"(iconoclast)的角色使得阿尔比总以论争和对抗的方式构思他的戏剧,这奠定了他早期戏剧的基调和张力,但到了后期,随着时代的变迁、年龄的增长和艺术创作的成熟,这种对抗性逐渐转变为对话性,他的戏剧更多地寻求一种共存。对他者问题的关注正体现了阿尔比戏剧创作的这一转变和发展过程。他利用处于性别、文化和物种边缘地带的他者的从属性、异质性与建构性,试图建立起自我与他者的对话、互动关系,在主体间性中确立自我与他者的共在。作为"威胁"存在的他者在阿尔比的戏剧中是建构自我的路径。比格斯比曾言:"阿尔比的形而上学思想建立在关系之中。存在的入口是主体间性。对他者的理解则是通往自我的途径。"(*Critical*

Introduction 303)在阿尔比看来,他者是自我的映照,在他者身上,我们看到洞察与救赎自我的可能性;对他者之爱是互利互惠的方式,只有他者获得了自由,自我才能得到更全面、更充分地发展。正如特里·伊格尔顿(Terry Eagleton)在《理论之后》(*After Theory*,2003)中表述的那样,"他人才是显示客观性的典范。他们不仅是独立于我们之外的这个世界的一部分,而且只有他们是让我们铭记这一真理的这个世界之内涵的一部分。他人是活动着的客观性。正因为他们是同类主体,所以他们才能向我们显示他们的他性,并且在这个过程中揭示了我们自己的他性。"(133-134)

阿尔比的戏剧反映了剧作家对他者问题的自反性思考,从这些思考中可以窥见其戏剧创作的艺术肌理和美学特征。基于此,本书提出以下研究问题:(1)阿尔比在其戏剧作品中是如何呈现他者问题及自我与他者的关系问题的?(2)阿尔比戏剧作品中的他者再现反映了剧作家什么样的他者观?(3)阿尔比的他者观在其戏剧创作中彰显了剧作家的何种艺术和美学的理论旨趣与实践反思?

2. 研究框架

基于以上问题,本书欲借用女性主义研究、性别研究、跨文化研究、动物研究等相关理论,从性别、跨文化及物种的维度对阿尔比戏剧中的他者再现——母亲、东方、动物——进行解读,分析他者的从属性、异质性及建构性,探讨阿尔比戏剧如何通过边缘主体的发声在基于又超越于女性与男性、东方与西方、动物与人类的二元对立的语境中思考自我、身份及主体性、主体间性问题。

选取母亲、东方、动物作为研究对象是基于这三者之间的共性、相关性及由此产生的逻辑性。母亲、东方、动物在西方菲勒斯-逻各斯中心主义(Phallogocentrism)话语中同处于边缘地位,其共同的边缘性、异质性和建构性构成了抵抗菲勒斯-逻各斯中心主义压迫的颠覆性力量,对构建公正、平等、和谐的社会文化环境缺一不可,是"他者"研究范畴中并行的核心意象;且如上文所述,女性主义研究、性别研究、跨文化研究、动物研究等领域彼此之间均有交叉,其相关性亦使母亲、东方、动物成为"他者"研究中的多维视角。本书选此三者作为研究对象不仅因为它们的共性和关联性,更因为它们是阿尔比"他者"书写中的主要考量对象。在章节安排上,母亲、东方、动物分别对应于性别身份、民族身份和物种身份,三种身份之间从个体到社群、从微观到宏观的递进关系

亦构成了本书论述的内在逻辑,既从单个他者内部考察阿尔比对具体问题的发展性思考,亦兼顾不同他者之间的关联性以探究阿尔比对他者问题及他者与自我关系问题的整体性观照。另外,之所以将身份研究作为本书的核心议题,不仅因为身份问题是他者研究中的重要命题,更因为它是阿尔比戏剧中主要的关切对象,也是剧作家在他者书写中重点检验、探究的主题。本书将身份置于性别、跨文化、物种的三重维度进行考察,首先是基于与母亲他者、东方他者与动物他者的对应关系;其次是想呈现身份问题的复杂性和多重性,探究三者之间的递进关系,从小层面到大层面地探讨阿尔比所关注的不同维度的身份问题。

本书把阿尔比戏剧创作的历史语境界定在"晚期资本主义",这是借用弗雷德里克·詹明信(Fredric Jameson)的历史阶段论。詹明信把第二次世界大战之后的美国,尤其是 20 世纪 60 年代之后的美国界定为"晚期资本主义"(34)。① 之所以使用詹明信的历史阶段论的概念,不仅因为这些概念能够帮助理解、分析阿尔比的戏剧作品,更因为詹明信本人曾在采访中言明,他自己的理论体系深受德法思想传统的影响,较少受到英美思想体系的束缚(4)。因而笔者认为,运用詹明信的文化概念去分析阿尔比戏剧中所展现的美国社会、历史、文化问题,虽有可能脱离具体的理论语境,但可以用更为客观的立场去解读阿尔比,避免理论情境过度"美国化"。阿尔比戏剧创作有其特殊的历史文化语境,而我们对阿尔比戏剧的研究既要基于又不能囿于这一历史文化语境,因此对阿尔比戏剧中的他者进行研究,既要从阿尔比的角度来看待"他者",也要从研究者的角度来看待"阿尔比的他者",只有这样才能给出客观公允而又不失批判性的分析、评价。

但本书在借用理论概念的时候并未像詹明信那样区分"德法思想传统"和"英美思想体系",而是根据阿尔比剧本的内在蕴含与笔者论说行文的需要选用与之契合的理论依据,以理论支撑文本的论证,以文本反观理论的演进,尽量减少两者之间的缝隙(discrepancy)。在母亲他者与性别身份研究方面,主要借鉴从波伏瓦到克里斯蒂娃对于女性

① 詹明信的术语 late capitalism 在国内译本中被翻译成"晚期资本主义",此翻译受到了国内部分学者的质疑,他们认为现阶段的资本主义并非处于"晚期",而 late 一词亦有"新近"之意,可指"当前""当下"的资本主义。本书作者同意该部分学者的观点,但鉴于书中引用均来自 2013 年生活·读书·新知三联书店的中文版,因而选择保留该版本中"晚期资本主义"的翻译。

他者尤其是母亲他者的女性主义理论成果，以考量西方文明中的母性传统，并重点借用但不局限于克里斯蒂娃对母亲他者、波伏瓦对老年女性他者的相关理论学说，以探究阿尔比对美国社会的性别身份问题的思考；在文化他性与民族身份研究方面，在萨义德宏观的"东方学"理论背景的观照下，主要借鉴弗洛伊德的"暗恐"、克里斯蒂娃的"陌生人"、文本间性及福柯的"异托邦"的理论概念对阿尔比戏剧中的文化他者/他性进行分析，以探讨阿尔比有关民族身份的想象与认同；在动物他者与物种身份研究方面，追溯西方有关动物研究的哲学传统，重点解析并借用海德格尔、德勒兹、德里达的动物研究思想，对阿尔比戏剧中的人类自我与动物他者进行解读，在物种的层面探讨阿尔比对自我与他者的身份主体性问题的思考。

鉴于此，本书共设三章，选取阿尔比早期和后期①的 10 个剧本作为研究对象，自首个公演的剧作《动物园的故事》至最后一个原创剧本《我、我、我》，时间上几乎跨越阿尔比整个创作时期，且每一章中前两小节探讨早期的剧本，第三小节探讨后期的剧本，中期的作品鲜有涉及，主要据于以下原因：（1）阿尔比创作早期，也就是 20 世纪 60 年代至 70 年代中期，是其创作的旺盛时期，可以说，正是六七十年代成就了阿尔比在美国戏剧史上的一笔。这一时期，作品相对集中，戏剧主题及艺术成就较为突出。（2）在章节内选择早期、后期的作品既是出于各章节研究主题的需要，更是想历时地考察阿尔比对该主题的发展与延续，即该主题在文本间的对话与演进。（3）中期的作品，即 70 年代后期至 80 年代末的作品未有涉及，主要是因为：①阿尔比在这个时期产出的作品较少，且以实验剧作为主，在戏剧内容与主题上与本书论题相关性不大；②从梅尔·古索所写的《阿尔比传》来看，阿尔比在这段时期因

① 阿尔比曾分别于 2007 年和 2008 年出版了三卷本的戏剧集（按戏剧写作、上演时间分别划分为第一卷：1958 – 1965；第二卷：1966 – 1977；第三卷：1978 – 2003），收录了他的主要剧作，共 27 部。笔者认为，这样分卷并不是从剧作家创作的整个时期去考虑的，而是由于不同时期戏剧创作的密集程度不同。对于戏剧时期的划分，阿尔比曾在第二卷引言中明示："收录在第一卷本中的戏剧我称之为早期戏剧，这卷（第二卷）中的作品属于早中期，第三卷中的作品就属于晚中期了。晚期的作品要等到以后了。"(8)他的意思是，可能还会有四卷本、五卷本出版，且 2008 年确有新剧本《我、我、我》上演。他坦言："谁知道呢？我可能活得很久呢（2004 年写此导言的时候，我才 74 岁呢）。"（同上）但鉴于阿尔比已于 2016 年去世，他的四卷本、五卷本还未曾面世，笔者斗胆折中一下，根据阿尔比戏剧艺术特点将其创作时期大致划分为早期（1958 – 1975）、中期（1976 – 1989）和后期（1990 – 2008）。

饱受戏剧界的批评而意志消沉、严重酗酒。笔者认为，该时期的作品固然重要，但未能体现出阿尔比的主要艺术特点和戏剧成就，故而选择略去。基于此，本书拟从以下三章来论述阿尔比戏剧作品中的他者呈现及相关身份问题。

 第一章从性别的维度探讨阿尔比戏剧中母亲形象的塑造，以及阿尔比对性别身份问题的思考。《美国梦》《谁害怕弗吉尼亚·伍尔夫?》《三个高个子女人》这三部戏剧分别呈现了物欲化、情欲化、衰老病态的母亲形象，这些扭曲、异化的母亲形象塑造中渗透着阿尔比对性别身份问题的关注和思考，包括母亲身份问题及在母亲身份影响下的男性身份问题。《美国梦》描绘了一个被物质欲望和满足感钳制的母亲形象，其弑子、阉夫、虐母等去母性化及去人性化的行径铸就了一个恶魔般的女性形象，体现了剧作家的厌母情节，同时揭示了消费主义文化对美国家庭理想及美国梦的侵蚀，蕴藏着剧作家对女性化的恐惧，亦映衬出美国民众在时代转承之际、新旧价值观悬而未决之时的焦灼感。《谁害怕弗吉尼亚·伍尔夫?》呈现了一位情欲化的母亲形象，其背后渗透着理想男性气质的性别规范及同性恋恐惧症。该剧敏锐地捕捉到阿尔比对母亲厌恶兼同情的复杂情感背后加注在母亲身份及社会性别/性身份上的文化痼疾与精神沉疴，饱含着剧作家对剧本内外的权力关系的审视与协商。《三个高个子女人》中的母亲形象不再是扁平化、妖魔化的，而是客观化、个性化的，阿尔比让老年母亲作为讲述主体重新审视自己从青年、中年到老年的变化轨迹和心路历程，从而解构并重构一个女人的一生。该剧深刻揭示剧作家对母亲复杂情感背后传记式的生平指涉，管窥一位衰老病态的母亲在死亡前夕富有韵味的人生体悟，明晰已入花甲之年的剧作家对母亲身份的客观审视及对普遍人生的哲学洞见。阿尔比将母亲身份的文化建构融入对年轻与衰老、健康与疾病、记忆与遗忘、生命与死亡的哲学思辨之中。

 第二章从跨文化的维度探讨阿尔比戏剧中的文化他性的舞台呈现及阿尔比对民族身份问题的思考。阿尔比首先从美国中产阶级外在与内在的"陌异性"出发，通过想象虚设一个在场或缺席的文化他者，并生成一个边缘化的现实，进而在同它的对立与交互中确定、构建美国的民族文化身份。《微妙的平衡》通过熟悉的"陌生人"的"入侵"呈现了美国中产阶级的文化情感结构——对外在陌异性的恐惧、对内在陌异性的焦虑，并努力维持家庭结构和情感力量的微妙的平衡，反映了第二

次世界大战之后的冷战格局对美国民众思维和情感的深刻影响,揭示了我们就是"我们自己的陌生人";《箱子》借用东方文化文本的"异质性"呈现舞台艺术的文本间性,反映了20世纪60年代的历史文化语境及艺术家和知识分子的现实困境;《我、我、我》通过对中国的"异托邦"的想象与呈现探究民族身份主体间性建构的可能性。阿尔比对文化他性的呈现具有内在指涉性、自我建构性及发展流动性,经历了从外在到内在、从对抗到对话、从排斥到包容的发展、流动过程,但他对文本间性的艺术实验及对主体间性的文化探寻都带有一定程度的乌托邦性。

第三章从物种的维度探讨阿尔比戏剧中的动物再现及阿尔比对物种身份问题的思考。阿尔比通过隐喻的、非拟人的、"真实的"的动物再现探讨人类自我与动物他者之间的伦理关系及人类与动物的物种身份的主体性问题。《动物园的故事》借用动物及动物园隐喻了人类主体的异化并启示人类与外界连接、沟通的重要性,而尝试与动物"相处"则是开启连接大门的一把密钥;《海景》以对"海边游牧民"的畅想展示人类的生存困境,与一对蜥蜴的邂逅则启发人类对语言、情感、进化等命题的阈限性进行思考,进而对人类自身的主体性进行反思。《山羊,或谁是西尔维亚?》以禁忌引发的伦理质询和道德批判来探究人类中心主义文化传统和道德规范对人类思想、情感与心灵的广泛而深刻的影响,以及这种影响在"集体无意识"下可能给人类带来的破坏性的打击与伤害。阿尔比以艺术家的自觉意识防范、对抗这种"集体无意识"的危害,努力通过戏剧舞台艺术将其提升至观众的意识层面。对动物他者的思考与再现使阿尔比的自我-他者问题从性别、文化的层面上升至物种的层面,以更加开阔的视野、更加开放的思维观照人类的集体命运和资本主义现代文明的整体走向。阿尔比在剧中对动物和人类的呈现是对物种等级制下人与动物的二元对立的质疑与颠覆,是对形而上学人类中心主义的批评与嘲讽,亦是对后现代语境下人类作为物种之一的个体与集体身份、命运的反思与探寻。

基于拟定的研究问题,以及对这些问题分章、分层的论述,本书拟得出以下结论:(1)阿尔比的他者书写是从边缘到中心的解构之旅,既是对他者的观照,也是对自我的反思。这种自我反思既包含对个体身份的关注和思考,也蕴含着对美国社会价值观念及整个人类文明的审视和检验。(2)对他者与自我问题的多元化、多维度的呈现体现了剧作家从自我与他者的二元对立到自我与他者的对话依存的哲学思辨过

程,并在这一过程中不自觉地流露出剧作家对"晚期资本主义"社会中的自我与他者的身份问题(从伸张集体的权利与平等到注重个体内在经验与感受、从类型化到个性化的变化过程)、自我与他者的主体性问题(从主体的疏离与异化到主体的分裂与瓦解,再到主体的苏醒与修复的过程),以及自我与他者的主体间性问题(从对立排斥到对话依存的变化过程)的审视、批判与更新。(3)阿尔比的他者书写彰显了剧作家多元、跨界的艺术创作理念,而其中所展露的创伤、暗恐、熵化等负面情感/情绪则凸显了剧作家的"负面"美学思想在戏剧舞台上的实践。

第一章　母亲的刻板形象与性别身份的他者性问题

导　言

母亲身份在西方文明发展进程中源远流长、举足轻重,从原始部落至现代社会,成为母亲似乎是所有女性的终极归宿,被认为是她的"神圣使命"。相较而言,母亲身份研究起步较晚。20世纪60年代,以西蒙娜·德·波伏瓦为代表的女权主义者们揭开了母亲身份研究这部"三幕剧"的第一幕(Hansen 5)。①波伏瓦在《第二性》中开启了"女性作为他者"的女性主义研究传统,她在著作中指出,"正是通过成为母亲,女性才得以实现她生理上的使命;这是她的自然'召唤',因为她的整个有机结构是为繁衍种族而设计的"(《第二性Ⅱ》467)。波伏瓦的论述表明"女性=母亲=子宫"这个等式所具有的生物学意义,但她同时也指出人们对母亲身份的两个"危险误读":一是母性能够给女性生活带来荣耀。波伏瓦认为并非如此,母亲身份并不能赋予女性生活以真

① 母亲身份研究至今经历了三个阶段,其历程被伊莱恩·汉森(Elaine Hansen)称为"一部三幕剧";第一幕是"否认"(repudiation),始于20世纪60年代,以波伏瓦、凯特·米利特(Kate Millett)、贝蒂·弗里丹(Betty Friedan)为代表的女性主义批评家试图否定和拒绝母亲身份;第二幕是"恢复"(recuperation),始于20世纪70年代中期,以美国的艾德里安娜·里奇(Adrienne Rich)、南希·乔德罗(Nancy Chodorow)、英国的玛丽·奥布莱恩(Mary O'Brien)、朱丽叶·米切尔(Juliet Mitchel),法国的露丝·伊利格瑞(Luce Irigaray)、埃莱娜·西苏(Hélène Cixous)和茱丽亚·克里斯蒂娃(Julia Kristeva)为代表的女性主义批评家们试图"重释"或"重申"母亲身份;第三幕从80年代中期至今,在这幕中既有"批评",又有"协商""运用""延伸",但总体上而言这一阶段母亲身份研究不断给人一种陷入"僵局"的感觉:"女性主义者们要求并关注先前所忽视的母亲身份方面的问题,但是就如何重新定义母亲身份或适应新的研究系统,他们还未形成共识。"(5-6)

正的意义,"把养小孩视为所有女人的灵丹妙药,不但是危险的,而且是荒谬的"(《第二性Ⅱ》499)。二是孩子在母亲怀抱里注定是幸福的。波伏瓦认为,母爱不是天生的,父母之间的矛盾、吵闹和悲剧对孩子会造成永久的、恶劣的影响(《第二性Ⅱ》501)。

可能正是由于这两种"误读",母亲身份在父权制下承载了太多的社会期待和文化象征意义。"在父权制下,做女人就意味着做母亲"(Huffer 15),这反映出传统的父权文化对女性的要求。美国诗人兼女性主义者艾德里安娜·里奇认为,耶和华的"生育并繁殖吧"完全是一句父权式的命令。她在《生于女人:母亲经历和制度化的母亲身份》(*Of Woman Born: Motherhood as Experience and Institution*, 1976)一书中指出,"制度化的母亲身份要求女性发挥母性'本能'而不是具有才智,要求她们无私奉献而不是自我实现,要求她们与他人建立关联而不是创造自我……她所生的孩子必须冠以能合法控制她的父亲的姓氏"(41)。里奇尖锐地指出,"母亲身份的制度化"是女性遭受禁锢的根由,也是父权制得以存在的前提,"没有制度化的母亲身份和异性恋关系,父权制就不能延续"(43)。

美国社会学家、心理学家南希·乔德罗否定女性必然成为母亲的生理观、进化观和本能观,她强调女性做母亲是角色培养、认同及性别劳动分工的结果,具有社会、文化层面的指向,"女性拥有广泛意义的甚至几乎具有排他性的母亲角色,这是对她们具有生育孩子和哺养孩子能力的一种社会和文化层面上的解读"(30)。她认为,母亲身份不是一成不变的普遍规律,而是深受历史、社会、文化、政治、经济等诸多要素的影响,性别角色是可以"循环再生的"(32)。母亲身份经过文化和社会的阐释之后成为女性的"天职",被认为是父权制度下"女性唯一有价值的命运","意味着为丈夫、为国家、为男性的文化权力生育子女从而延续父系传宗接代的线索"(Irigaray 99)。

此外,母亲在西方社会不仅是一个建构性的存在,具有历史的演变性,还是一个强有力的文化象征。美国当代女性主义理论家、社会学家琳恩·哈弗(Lynne Huffer)认为,母亲作为文化的象征"足以决定西方思想的主体结构"(7)。她在《母性的过去,女性主义的未来:怀旧、伦理学及差异问题》(*Maternal Pasts, Feminist Futures: Nostalgia, Ethics, and the Question of Difference*, 1998)一书中强调母亲的文化象征意义,认为母亲既象征着生命的开端,也象征着生命的终结:

首先，西方传统中的母亲象征开端；母亲生育孩子，因此占据了起源的位置。引申来说，世间万物皆源于母亲。其次，由于母亲标志着起源，她也同时标志着回归。在赋予生命的同时，母亲也同时决定了最终的死亡。从象征意义上来说，母性的起源其结果并非模糊不定的，作为起源的母亲代表了整个生命周期，其终极目的地是死亡。(7)

因此，有研究者指出，女性的子宫既是孕育生命的容器，也是埋葬生命的坟墓。在西方文明史中，母亲被赋予了女神和恶魔的双重形象。一方面，母亲形象被理想化、完美化，母亲被塑造成善于自我牺牲、无私奉献、无所不能的女神，与大地、丰饶、生命相连接；另一方面，母亲形象被扁平化、妖魔化，母亲被塑造成强势、霸道、不尽母责、"阉割"杀死儿子的恶魔，成为男性恐惧和厌恶的对象。美国社会学家菲利普·斯雷特(Philip Slater)认为，整个奥林匹亚神话都充满了对母亲形象的恐惧：雅典娜(Athena)是个处女，没有子嗣，因而对男性保持忠诚，而赫拉(Hera)则是嫉妒的、好斗的，和美狄亚(Medea)、克吕泰涅斯特拉(Clytemnestra)一样都是具有破坏性的母亲。斯雷特认为："母亲对儿子充满嫉妒和憎恨，在沮丧中她常常过分地控制男孩子的行为。儿子能够感受到母亲具有破坏性的敌意。"(qtd. in Rich 123)[①]无论是理想化的母亲还是妖魔化的母亲，都承载了父权制社会对女性的期待或压制。可以说，美国文学中的母亲形象是根据男性对女性宰制的需要逐

[①] 里奇对斯特雷的这一论述提出了批评，她认为，尽管斯雷特的论述对阐释母亲形象有帮助，但是他没能把母亲的心理模式与父权制背景相结合，因而具有片面性。

渐被建构起来的,并随着现代生育技术的发展不断地受到解构。①

在西方戏剧舞台上,有一种类型的女性形象一直常演不衰,即自古希腊悲剧伊始就着力塑造的乱伦、通奸、弑子的扁平化、妖魔化的母亲形象。索福克勒斯(Sophocles)的《俄狄浦斯王》(*Oedipus Rex*)上演了西方戏剧舞台上首个与儿子乱伦的母亲形象——伊俄卡斯忒(Jocasta);埃斯库罗斯(Aeschylus)的《阿伽门农》(*Agamemnon*)中的克吕泰涅斯特拉是戏剧史上第一个犯了通奸杀夫罪的"淫欲"的母亲;而欧里庇得斯(Euripides)的《美狄亚》(*Medea*)则塑造了为报复丈夫而亲手杀死自己孩子的"魔鬼"般的母亲形象。以上三种典型的女性人物形象深深地扎根于西方戏剧史的史册中,为母亲形象的群体塑造打下了刻板的烙印,成为后代剧作家悉数模仿的蓝本,而乱伦、通奸、弑子的母题在现当代戏剧中反复出现,蕴含着剧作家,尤其是男性剧作家对母亲身份的误解、嫌恶、恐惧和憎恨。虽有不少作品从不同的视角和侧重点揭露母亲形象的刻板性、母亲身份的边缘性及母亲主体的模糊性,但

① 在后现代语境下,女性主义理论家主要关注的是现代生育技术对母亲身份的影响及所产生的伦理和道德问题。例如,米歇尔·斯坦沃斯(Michelle Stanworth)在其著作中探讨了生育技术对人类生育繁殖的干预和影响。她认为,随着生育技术不断介入人们的生活,"母亲身份作为一个统一的生理过程被彻底地解构";将会出现"提供卵子的卵巢母亲、孕育胚胎的子宫母亲及养育孩子的社会母亲",生育技术使母亲身份去自然化,从而贬低母亲身份,使女性成为生育技术的牺牲品和受害者(16 - 18)。具体参见:Stanworth, Michelle. "Reproductive and the Deconstruction of Motherhood". *Reproductive Technologies: Gender, Motherhood and Medicine*. Ed. Michelle Stanworth. Cambridge: Polity Press, 1987。伊莲娜·瑞萍(Elayne Rapping)指出:一方面,生育技术确实在很大程度上继续对女性进行剥削;但另一方面,我们必须承认,否认生育技术就等于否认女性在使用科学、文化、养育等领域与男性同等的职责和权利,所以她建议应该"在建构一个真正友爱、民主、没有性别歧视、没有压迫的环境中思考如何广泛、廉价地运用生育技术为女性和儿童的利益服务"(546)。具体参见:Rapping, Elayne. "The Future of Motherhood: Some Unfashionably Visionary Thoughts". *Women, Class, and the Feminist Imagination: A Socialist-Feminist Reader*. Eds. Karen V. Hansen and Ilene J. Philipson. Philadelpia: Temple University Press, 1990。黛安·艾伦萨福特(Diane Ehrensaft)提出"分担养育子女"(Shared Parenting)的概念,提倡男女双方共同养育孩子的家庭模式,具体可参见:Ehrensaft, Diane. "When Women and Men Mother". *Women, Class, and the Feminist Imagination: A Socialist-Feminist Reader*. Eds. Karen V. Hansen and Ilene J. Philipson. Philadelpia: Temple University Press, 1990。

总体上仍在西方戏剧传统的窠臼之内塑造扭曲、异化和变形的母性特征。①

因而，法国精神分析学家和女性主义者露丝·伊利格瑞认为，西方文明不是建立在弑父的基础上，而是建立在弑母的基础上。② 这里，伊利格瑞所谓的"弑母"并非生物学意义上的谋杀，而是"把母亲从权力中心驱除，使母亲的话语无法表达、母亲的欲望受到压制"（刘岩 3）。伊利格瑞在此揭示了西方文明根深蒂固的弑母情节，即通过"谋杀"母亲来压制母亲话语，扭曲母亲形象，从而维持父权统治秩序。

沿此路径也就不难理解西方戏剧传统中的母亲形象了，美国戏剧亦沿袭此列。其中最为典型的是尤金·奥尼尔戏剧中的母亲——《榆树下的欲望》中的乱伦弑子的艾比·卡伯特、《悲悼三部曲》中通奸杀夫的克里斯汀·曼侬、《长夜漫漫路迢迢》中吸毒疯癫的玛丽·泰隆——无一不继承了古希腊戏剧中类型化的母亲形象，不同程度地体现了剧作家的厌女情节和弑母心理。当然，奥尼尔并非唯一延续传统、将母亲形象边缘化、妖魔化的男性剧作家，他的后来者如田纳西·威廉姆斯、爱德华·阿尔比、山姆·谢泼德等亦沿此路径，且有过之而无不及。戏剧之外，美国作家菲利普·怀利（Philip Wylie）的非小说类畅销书《阴险的一代》（*Generation of Vipers*，1942）对母亲形象的边缘化和妖魔化塑造"功不可没"。他在书中视母亲为万恶之源，批判"母亲霸权"（Momism），指责母亲行为的失当对子女，尤其是儿子所造成的伤害。该书充斥着对母亲的误解、歧视和憎恨，它所塑造的母亲形象使母亲在以后的若干岁月里成为误读和谴责的对象。怀利在该书中杜撰的

① 国内学者刘岩在《西方现代戏剧中的母亲身份研究》（2004）一书中分析了现代挪威剧作家亨利克·易卜生（Henrik Ibsen）、美国剧作家尤金·奥尼尔和英国剧作家哈罗德·品特、山姆·谢泼德作品中的母亲在男性话语中"如何被边缘化为第二性，以及她如何徒劳地反抗男性的客体化以求在父权社会谋得自己的地位和身份"（1）。她认为，以上四位男性剧作家在塑造母亲形象方面从不同的侧重点和视角延续了古希腊悲剧中的母性特征，总体上仍然在西方戏剧传统的框架之内，而女性剧作家（如玛莎·诺曼）的作品则对西方传统的母亲形象有所挑战和颠覆（2）。具体请参见：刘岩：《西方现代戏剧中的母亲身份研究》，北京：中国书籍出版社，2004 年。

② 弗洛伊德在《图腾与禁忌》中提出西方文明是基于弑父的假说，这一假说后来统治了整个西方思想理论体系。弗洛伊德借对古典神话的诠释来论证男性世系的起源。他认为，人类文明是基于父亲的牺牲：图腾父亲为一群嫉妒的兄弟所杀，这些兄弟后来又平均瓜分女人。伊利格瑞认为，弗洛伊德对待人类文明的态度是父权主义的，她说："当弗洛伊德在《图腾与禁忌》一书中描述杀父是建构原始人群理论的时候，他忽略了一个更为古老的谋杀，即杀母，这才是建构某种秩序的基础。"（"The Bodily Encounter" 36）

Momism一词亦成为后世作家讨论、引用、批评、指责母亲的常用术语。①

美籍华裔历史学家孙隆基认为,美国文学作品中对母亲形象的扭曲再现或多或少地体现了美国文化传统中潜藏的弑母情节。他在《美国的弑母文化:20世纪美国大众心态史》(2010)一书中认为,美国文化经历了从恋母情结到弑母情结的转变过程,是"不折不扣的弗洛伊德主义美国化"(99)的结果。他通过分析美国电影、电视剧、戏剧、小说等文本中扭曲的母子关系,展现美国人根深蒂固的弑母幻想,透露出美国人强烈的性别焦虑。他论述,美国人的性别焦虑一方面表现为对阳刚气质的刻意追求,另一方面表现为对女性化倾向的恐惧。孙隆基在著作中试图找到美国文化把母亲或者女性妖魔化的系谱学,以洞悉其文化的深层结构和美国大众的集体心态。他认为,美国弑母情结的根源是其文化的深层机制,即"分离与个体化"(separation-individuation)的原则:

> 既然下一代必须与上一代彻底断裂方能成形,个体之间自然也力图避免人我界限不明朗的状态,否则自我疆界就无法维持,个体性遭到威胁。这可以解释美国式个体为何亟亟于摆脱人生早期状态,把母子关系设想成最大的陷阱!这原本是男性的成长观,视"人我界限不明朗"为来自母亲的威胁,并把这个威胁泛化成妇女这一整个性别的属性。(5)

因此,孙隆基宣称,电影等大众媒介把男性"成长的停顿"怪罪于母亲对儿子的宰制,将罪责转嫁于母亲,从而将焦虑和恐惧转化为愤怒和指责,进而为男性"分离与个体化"的失败找到了借口。

阿尔比早期戏剧中的男性人物,无论是父亲还是儿子,都普遍经历着孙隆基所说的"成长的停顿"的痛苦,而大多女性人物不仅仅是以妻子的身份出现,更是以母亲的身份出现。《美国梦》直接用"妈妈"(Mommy)来命名剧中的女性人物;《谁害怕弗吉尼亚·伍尔夫?》中玛莎则幻想着自己有一个儿子,并自称"大地母亲"(the Earth Mother);《微妙的平衡》中艾格尼斯作为母亲和妻子,为维持家庭的微妙平衡而竭尽全力;《三个高个子女人》中的老年母亲讲述自己与儿子之间的疏

① 美国亚利桑那州立大学社会学教授汉斯·泽巴尔德(Hans Sebald)就曾以Momism为名著书,谴责母亲的喜怒无常和暴虐对孩子所造成的破坏性影响,泽巴尔德视"母亲霸权"为一种社会性疾病。详见:Sebald, Hans. *Momism: The Silent Disease of America*. Chicago: Nelson Hall, 1976.

离关系;《我、我、我》中的母亲则辨识不清自己的双胞胎儿子。与西方文明中所塑造的母性传统不同,阿尔比早期戏剧中的母亲却是不孕不育的,是生命枯竭、代际断裂的隐喻,是物欲化、情欲化和妖魔化的"他者",同时也是丈夫、儿子男性身份的"阉割者",扮演的是美国家庭理想的破坏者的角色。正如《纽约时报》的戏剧评论家本·布莱特利(Ben Brantley)所评,在阿尔比的戏剧中,"任何一个叫'母亲'的人物的血液里都流淌着怪兽的因子"("I Know"C1)。

 本章拟从母亲他者出发,从女性主义和性别研究的理论视角,分析阿尔比三部戏剧——《美国梦》《谁害怕弗吉尼亚·伍尔夫?》《三个高个子女人》——所呈现的物欲化、情欲化、衰老病态的母亲形象,探讨与这三种形象相关的性别身份问题:一是作为女性他者的母亲自身的身份问题,包括母亲形象、身体欲望与母亲的主体性问题;二是在母亲身份影响下的男性身份问题,包括父亲形象、同性恋恐惧症与男性气质问题。分析认为,阿尔比对母亲形象的类型化和扁平化的塑造既暗含了反传统的叛逆的女性形象,又体现了剧作家的厌女情节和反母性的情感动因,这不仅与阿尔比本人的生活经历相关,更是暗示了20世纪五六十年代美国民众对性别、性属身份的焦虑以及对社会性别规范的不满。但随着美国社会环境的变迁和剧作家本人与母亲关系的改善,母亲身份在阿尔比的剧中并非一成不变。从《美国梦》中的传统家庭理想的破坏者,到《谁害怕弗吉尼亚·伍尔夫?》中家庭理想的幻想者,母亲形象在阿尔比的剧作中逐渐从模糊、刻板、扭曲走向清晰、鲜明、客观,直至在1991年以剧作家的养母为原型写就的《三个高个子女人》中对一个女性的三个年龄阶段的近距离、个性化的呈现,使女性摆脱了早期戏剧中刻板形象的束缚,专注于女性自我的主体性建构。这种母亲形象的变迁既体现了剧作家本人对母亲从极度厌恶、拒斥到勉强宽容、和解的创伤性情感历程,又反映了不同历史时代背景下女性的情感经历和个体命运的转变,以及在这些转变中所折射出的剧作家对性别身份的他者性问题的批判性思考与探寻。

第一节　物欲化的母亲与畸形的"美国梦"

"幸福的家庭主妇"：美国家庭理想对母亲身份的构建

20 世纪五六十年代的美国在经历了 30 年代的大萧条、40 年代的第二次世界大战之后，安定、舒适的家庭生活成为人们的内心所向，"男主外、女主内"的核心家庭模式成为美国民众追求的家庭理想，在这个家庭理想中，贤妻良母型的女性则成为核心要素，正如美国社会学家理查德·弗拉克斯（Richard Flacks）所说的那样，"在美国人的理想中，女性在职业上的独立、成功并非她们的本分。相反地，如果她们能使丈夫专心于工作，能把家务料理得妥善，能把子女教养好并使之独立、自力更生、节欲及富于进取心，那才是好女人。"(18) 评判一个女人好与坏的标准不是在其自身的职业或德行上，而是取决于是否能做好相夫教子的"本分"工作。因此，在民众心中构建贤妻良母型的女性形象则成为实现家庭理想的关键环节。在大众传媒和各类专家、学者的推波助澜之下①，"幸福的家庭主妇"成为美国第二次世界大战之后占主导地位的理想的妇女形象②，它所预设的性别角色和性别分工将女性的活动范围限制在家庭私人领域，迎合了大部分男性对幸福家庭生活的憧憬，也满足了当时美国民众对理想的母亲身份的想象和期待。

但这种想象和期待经不起时代的考验，不断地受到挑战和冲击。一方面，"幸福的家庭主妇"形象受到了女权主义者的强烈抨击，爆发于 20 世纪 60 年代初的第二次女权主义运动号召女性争取平等权利，

①　如美国 20 世纪五六十年代的情景喜剧《老爸大过天》（*Father Knows Best*）和《天才小麻烦》（*Leave It to Beaver*）就塑造了核心家庭的幸福生活，渲染了温馨快乐的家庭氛围，将家庭生活理想化，也可参见：Knuttila, Murray. *Introducing Sociology: A Critical Approach*. New York: Oxford University Press, 2008；美国《大西洋月报》（*The Atlantic*）就曾发表《女人不是男人》（"Women Aren't Men",1950）一文劝导美国妇女："妇女可以有许多职业，但只有一种使命，即做母亲。"（转引自王恩铭 225）另外，美国心理学家、精神分析学家及社会学家都在不同程度上规劝妇女"回到传统的女性角色中去，即……待在家里操持家务、照顾丈夫、抚养子女"（王恩铭 226）。

②　据统计，第二次世界大战后美国女孩的平均结婚年龄从 1947 年 20.5 岁下降到 1956 年 20.1 岁，而到了 50 年代末期，女孩的结婚年龄通常为 18 岁（Delvin 4）。

拒绝做"幸福的家庭主妇"①;另一方面,消费主义文化也在无形中冲击着美国家庭理想对母亲身份的构建。消费的性别化印记,尤其是女性化印记,将理想的母亲身份置于被解构的边缘。"男人生产,女人消费"的观念使女性不再"隐匿"于现代性的体验中②,而是成为资本主义"生产-消费-再生产-再消费"链条中最为关键的一环,尤其是百货公司的出现和发展极大地推动了女性参与公共领域活动的概率,增强了女性的现代性体验。③

当女权主义者为女性挣脱家庭理想和"幸福的家庭主妇"形象的束缚、参与现代性体验而欢欣鼓舞时,硬币的另一面则折射出男性对家庭理想遭到破坏及家庭地位受到动摇所感到的失落与焦虑。日常生活的

① "幸福的家庭主妇"形象受到了第二次女权主义运动的发起人贝蒂·弗里丹的质疑和抨击。弗里丹在其女权主义代表作《女性的奥秘》(The Feminine Mystique, 1963)中将大众传媒塑造的"幸福的家庭主妇"形象称作"女性的奥秘"。她在书中写道:"在我们作为女人的生活现实和我们要努力去与之相符的那种形象(我现在把这种形象称为女性的奥秘)之间存在着一种奇怪的差异。"("作者序言"1)她继而通过大量调查资料和访谈指出美国家庭理想构建的"幸福的家庭主妇"形象的欺骗性和毁灭性。她认为,这一理想形象忽略甚至掩盖了众多家庭主妇的生活现实,无视她们的内心体验和情感需求,这种生活现实与理想形象之间的"奇怪差异"使众多妇女面临"精神分裂似的分离"(同上),使她们陷入"无名的"苦闷、彷徨之中。弗里丹因而呼吁美国妇女否定"女性的奥秘",看穿"奥秘"的欺骗性和虚幻性,勇敢挑战传统的性别角色,争取男女权利的平等。弗里丹对"幸福的家庭主妇"虚假形象的揭露和抨击拉开了第二次女权主义运动的序幕,其最主要的政治动因就是为妇女争取平等的权利,号召女性走出家门,拒绝做"幸福的家庭主妇"。《女性的奥秘》写作时间稍晚于《美国梦》,尽管两位作家的立场、观点可能截然相反,但孕育这两部作品的社会、历史、文化背景是相同的。

② "女性隐匿"或"现代性体验中女性参与的缺乏"是珍妮·沃尔夫(Janet Wolff)在其影响深远的文章《看不见的闲逛女人:现代性文献中的女性》("The Invisible Flaneuse: Women in the Literature of Modernity")中提出的观点。她认为,女性在本雅明、克拉考尔等人描述的现代性的重要作品中缺席,其原因是这些作品主要关注的是公共领域,而女性在"现代性的史前期"(本雅明语)是被排除在公共领域之外的,其活动的空间局限于家庭等私人领域。沃尔夫的"女性隐匿"观点受到了米卡·娜娃(Mica Nava)的质疑。娜娃认为,"女性并没有被排除在公共领域的现代性体验之外;相反,她们极其重要地参与了现代性体验的形成。事实上,女性的体验可以被解释为现代性构成的典型要素"(171)。关于女性参与现代性的体验,具体参见:米卡·娜娃:《现代性所拒不承认的:女性、城市和百货公司》,《消费文化读本》,第 168－209 页。

③ 威廉·里奇(William Leach)对早期的美国百货公司的出现给出了极为肯定的评价:"在消费资本主义的那些早期……令人愉快的日子里,逛百货公司构成了其大部分内容,许多女性认为她们发现了一个更让人激动的……生活。她们对消费体验的参与和挑战推翻传统上被认为是女性特征的复杂特质——依赖、被动……家庭内向和性的纯洁。大众消费文化给女性重新定义了性别,并开拓出一个和男性相似的个性表达的空间。"转引自娜娃 191)尽管现在看来里奇高估了大众消费文化对性别不平等的协调作用,对百货公司的评价也过于乐观,但百货公司确实为女性不同程度地参与公共领域的活动提供了"自我表达"的空间,它的出现诚如左拉所说的那样,是"现代活动的一个胜利",更成为女性获得社会地位和身份认同的一个编码(娜娃 182)。

消费主义化使男性对女性在公共领域的消费活动十分警惕,在美国男性眼里,"美国的女性购物者代表了反复无常和情绪化,代表了渴望的魅力和浪漫"(娜娃 197),他们担心愈演愈烈的商品化进程,尤其是"夸示性消费"(conspicous consumption)阶段的到来使女性深陷符号消费的泥潭,因为"在大众想象中的新女性,即不受传统约束的女子、享乐主义者、女性主义者、工人和参与投票者,被当成是男性气质危机的证明,是男人害怕被减少、被吞没、被消灭的恐惧的证明"(娜娃 208)。因此,男人们对潜藏于购物体验之中的物质主义、享乐主义倾向和不受控制的女性欲望深感焦虑与恐惧。

这种焦虑与恐惧同样也存在于男性作家的书写中。米卡·娜娃在研究了诸如西奥多·阿多诺(Theodor Adorno)、马克斯·霍克海默(Max Horkheimer)等人的作品后感叹:

> 在这些作品中出现的是令人惊讶的对过去理想家庭的怀旧之情和对现代父亲于妻儿权力式微的失落感。大众文化威胁着父亲的力量,他作为妇女儿童的社会化代理角色如今被她们乐于接受的事物所取代。家庭内部力量的平衡被转化了……他们目睹着女性的欲望从家庭内部转向影院、商场这些诱人的环境。许多男人——公共社会的普通成员和知识分子——对他们自己被这种消费所提供的愉悦和知识摒弃在外感到不安。(202)

构思于 20 世纪 50 年代①、上演于第二次女权主义运动酝酿之时的《美国梦》同样也映衬了日常生活的消费主义化和不可控制的女性欲望对传统的家庭理想和母亲身份所带来的毁灭性的冲击及其背后所隐藏的剧作家的焦虑和不安。《美国梦》是一出家庭剧,它所呈现的家庭正是汉斯·泽尔巴德(Hans Sebald)在《妈妈霸权:缄默的美国疾病》(*Momism: The Silent Disease of America*,1976)中所描述的"妈妈霸权下的核心家庭":宰制的母亲、被动的父亲和被窒息的儿子。该剧中除了这个三人家庭之外,还有一个外婆形象。剧中的妈妈(Mommy)和外婆(Grandma)分别代表两个时代的母亲形象。妈妈是美国消费主义文化盛行下崇尚金钱至上论的女性形象代表,被物质欲望驱使,追求物质上

① 《美国梦》是阿尔比据其 20 世纪 50 年代写就的试水之作《无依无靠》(*The Dispossessed*)重新构思改编而来的。(Gussow 139)

的满足,唯利是图、自私自利,是爸爸(Daddy)男性身份的"阉割者"、虐杀养子的罪魁祸首及虐待、驱逐外婆的不孝女,是美国"家庭理想"和美国梦的破坏者。剧中,妈妈丧失母性的现代母亲形象与外婆无私奉献的传统母亲形象形成鲜明对比,突出了消费主义文化对个体和社会的腐蚀作用。而被外婆称作"美国梦"的年轻人(the Young Man)的到来更加重了美国社会所构建的家庭理想和美国梦的虚幻性。剧中的妈妈和外婆分别是以阿尔比的养母及养母的母亲为原型的超现实主义的形象塑造,这两类母亲形象的鲜明对比暗示了阿尔比对养母的厌恶、对外婆的思念,更是对现代母亲身份的质疑性拆解、对传统母亲身份的怀旧性追述。

物欲化的母亲① : 现代母性的丧失与传统母性的光辉

在《美国梦》一开始,阿尔比就呈现给观众一个被资本主义商品拜物教(commodity fetishism)操控、支配的母亲形象。妈妈不受控制的物质欲望在日常生活中表现为对满足感的永无止境的追逐,这首先在她购买帽子的过程中被戏剧化地呈现出来。为了获得一顶她认为是"米黄色"(beige)而不是"麦黄色"(wheat)的帽子(Albee, *The American Dream* 101)②,她不惜歪曲事实,颠倒是非,大闹商场从而使店员屈服以获得一种廉价的、扭曲的"满足感"(102)。大闹商场之后的妈妈获得的仍然是同一顶帽子,但她明知被骗却感到心满意足,因为她的满足感来源于她自认为有控制和驾驭他人的能力。妈妈对"满足感"的追逐体现了物质主义者和享乐主义者所奉行的价值理念:"人生最主要的目

① 这里笔者想借鉴格奥尔格・卢卡奇(Georg Lukács)在《历史与阶级意识》(*History and Class Consciousness*, 1923)一书中提出的"物化"或"物象化"(reification)的概念的含义来强调人与人之间关系的商品化、物化,目的是表明被对象化的母亲形象丧失了其主体性,造成了母亲身份与母亲人格的分离,即母性的丧失。但笔者没有用"物化"或"物象化"的概念作为标题,是因为"物化"的概念是想强调在资本主义商品化生产过程中工人劳动的对象化,将物化过程归因于资本主义的商品结构。而用"物欲化的"或"拜物的"(fetishistic)则想强调的是母亲欲望的商品化或物质化表现,即被商品拜物教(commodity fetishism)所摆布和内化的母亲形象,意在说明阿尔比早期戏剧中对母亲形象的物欲化呈现,含有剧作家对母亲身份误解和指责之意,也与本章第二节中"情欲化的"母亲形象相对应。

② 下文中引自该剧的内容均出自该版本,只随文标注页码,不再标注剧名;本书其他章节中对阿尔比戏剧文本的引用皆按此例,只在首次引用时注明剧名、页码,其余引用只标注页码。《美国梦》的部分译文参考了汪义群的译本,出自《西方现代戏剧流派作品选》(五),汪义群主编,北京:中国戏剧出版社,2005 年。

的就是追求感官上的刺激和满足,也就是说,人的幸福就是感官的满足。"(弗拉克斯 19 – 20)"追求感官上的刺激和满足"使人陷入无止境的物质欲望之中,周而复始,无法自拔。

《美国梦》展现的社会现实是,"这年头情况就是这样;你无法获得满足;你只能尽力而为"(102)。美国联合百货公司(Allied Stores Corporation)主席在 20 世纪 50 年代曾道出了隐于现实背后的真谛,即"不满足感"的资本主义建构性:"我们的工作就是要设法使妇女对她们所拥有的东西感到不满足。我们必须使她们变得极为不满足,即便在她们的丈夫储蓄过多时也无法获得幸福和安宁。"(转引自海布迪奇 510)百货公司的存在就是不断地建构女性消费者的"不满足感",使其购买欲望不断膨胀,继而进入永无休止的购物体验中。因此,创造"不满足感"是资本主义运作体系的核心内容,是商品社会得以维持运转的基本前提。戴维·哈维(David Harvey)在近期的一次访谈中谈到这种"无法满足感"的资本主义建构,他说:"资本主义建构个体欲望与需求的目的其实是永久性地挫败它们,否则市场就无法继续……在某种程度上,资本主义建构了这种'无法满足感'。"(148)因此,不仅欲望与需求是资本主义建构的,"不满足感"同样也是资本主义建构的,它是推动商业资本蓬勃发展的动力源泉。但消费主义文化的女性化倾向往往使人忽略这种"不满足感"的建构性,而将责任归因于女性作为一个性别整体的无法控制的购物欲望:"我总能一直买个不停"("I can always go shopping")(102)。妈妈在购物中"尽力而为"地追求满足感的骄横表现折射出一个被物质欲望和不满足感驱使的疯狂的女性形象,让人望而却步,继而为其母性的丧失做好了情感泯灭和道德缺失的铺垫。

《美国梦》中物欲化的母亲形象还表现在妈妈将家庭关系商品化。与爸爸的婚姻关系在妈妈看来就是一种等价交换的商品关系。据外婆回忆,靠嫁人来谋取生活是妈妈从小就立下的"志向":"当她只不过 8 岁大的时候,就常常爬到我的腿上,嗲声嗲气说:'等我长大了呀,我要嫁给一个有钱的老头儿;我呀,要一屁股坐到黄油桶里去;我就打算这么干。'"(107)婚姻成为妈妈换取生活来源和财富的手段,身体和性则是交易的筹码。妈妈成为消费社会里"堕落的天使",将神圣的婚姻世俗化,使其演变为一种商品关系。如果 19 世纪的婚姻是康德所说的"性的共同体",是"两个不同性别的人的结合,以便终生占有彼此的性属性,从而达到传宗接代之目的"(287),那么 20 世纪的婚姻则是"利

益的共同体",婚姻被当作获取利益的媒介,是夫妻一方为了利用或占有另一方的有利因素而约定的等价交换。马克思早在《共产党宣言》中就对资本主义的婚姻和家庭关系做了如下定论:"资产阶级撕下了罩在家庭关系上的温情脉脉的面纱,把它变成了纯粹的金钱关系。"(254)

商品化的婚姻关系动摇和瓦解了以"浪漫爱情"建构现代婚姻和家庭的道德基础①,使夫妻双方陷入一种权力关系之中。为稳固自己在家庭中的主宰地位,强势的妈妈在身体和精神两方面"阉割"爸爸,不仅让其做手术切掉了性器官——"医生拿走了他本该有的东西,却放进了他不该有的东西"(117),而且还侮辱他的人格、践踏他的男性尊严——"哦,看看你! 软柿子一个,拿不定主意,像个女人"(111)。妈妈的颐指气使和飞扬跋扈直接导致了爸爸的性无能和爱无力,继而将爸爸变成她的傀儡和附庸,顺从她的意志,丧失独立的自我,实际沦为家庭理想破灭和传统文化断裂的帮凶。妈妈在性别关系中的强势气场和主宰地位为其母亲形象的塑造埋下了面孔狰狞的伏笔。

以利益的等价交换为基础的婚姻关系使现代核心家庭处于风雨飘摇之中,它的不健全、不稳定还体现在代际关系的断裂上。阿尔比将家庭理想遭到破坏的责任归咎于物欲化的妈妈,剥夺其作为女性的本能欲望及成为母亲的生物权利就是对她不受控制的物质欲望的惩罚。妈妈的性冷淡和爸爸的性无能使这个家庭无法孕育出下一代,导致了以血缘为基础的代际关系的断裂。他们只能通过"再见吧,收养所"(Bye-Bye Adoption Service)"买回"一个"欢喜团儿"("a bumble of joy" 126)。② 这里孩子成了商品,父母与孩子剥离了血缘关系,蜕变成一种购买关系,这使得母亲身份具有了商品化的内涵,即无须孕育分娩,只要花钱购买孩子就能做母亲。阿尔比用不孕不育及领养弃儿影射了美国现代家庭代际关系的断裂、家庭结构的松散及亲情关系的疏离,象征着个体精神的贫瘠(infertility)和情感的荒芜(barrenness),正如卢卡奇

① 美国社会学家威廉·J. 古德(William J. Goode)在其社会学名著《世界革命和家庭模式》(*World Revolution and Family Patterns*, 1963)一书中宣称:"浪漫爱情"是构建现代婚姻的道德基础。

② 有评论家分析,这里的 Bye-Bye 音同 Buy-Buy,暗示着婴儿是通过购买所得的。这一暗示得到了阿尔比生平传记的印证,因为剧作家本人就是在18天大的时候被其养父母以133.3美元的价格从纽约一家私立收养机构"买"回去的。

所评说的那样,"隐藏于直接的商品关系之后的人与人的关系,以及人同应当真正满足人们需要的对象之间的关系,已经退化到人们既不能认识也不能感觉到的程度了"(93)。

阿尔比将此归因于妈妈膨胀的物质欲望和对满足感的无止境的追求。尤其当养子不能满足爸爸妈妈的期待——"长得不像爹妈""两眼只盯着他爹看"(127),当发现他"各种要命的缺陷,比方说吧,他没脑、没胆、没脊梁骨,两脚还是泥巴捏的",就将其虐待致死,并打算向收养机构追回钱款,"他们想要满足感,他们打算索赔"(128-129)。阿尔比通过外婆之口对养子被虐致死的超现实主义叙述戏剧性地呈现了妈妈妖魔化的形象——情感的泯灭、道德的缺失及母性的丧失。

弑子是西方戏剧传统中的常见母题。古希腊戏剧《美狄亚》中的女主人公美狄亚(Medea)为了报复丈夫杰森(Jason)的背叛而亲手杀死他们的孩子;美国戏剧《榆树下的欲望》(*Desires under the Elms*,1924)中的艾碧(Abbie)为了证明自己对继子伊本(Eben)的爱并挽留住他而亲手掐死了尚在襁褓中的幼子。虽然美狄亚和艾碧的弑子行为有违法律和人伦,但剧作家们为她们的弑子行为做好了情感和道德的铺垫,即情感的丰富和道德的束缚之间的张力为戏剧人物和情节设定增添了圆润的光彩,使得弑子行为不那么可憎。不管这种铺垫是否有意为之,但饱满的人物塑造和"事出有因"的剧情设定确实为这两位母亲赚取了不少同情,甚至在现代剧评中她们的弑子行为被解读为母亲对父权制社会的挑战与反抗。两位母亲在剧中虽有妖魔化的倾向,但其丰富、饱满的形象使之成为戏剧史上的经典。

《美国梦》虽然沿袭了西方戏剧传统中的弑子母题,但扁平化的人物塑造及荒诞的剧情设定,尤其是仅仅为了个人的满足感而弑子的剧设,使妈妈的形象剥离了一位母亲所具有的一切情感和道德的属性,使"妈妈"这个母亲称谓显得异常讽刺。与同样弑子的美狄亚和艾碧相比,妈妈为了个人欲望而丧失母性的行为显得极其荒诞、可憎,剥离了任何人性的特点,折射出物质主义至上的社会环境中人性的泯灭,因为母性是人性的一部分,母性的丧失即意味着人性的丧失。正如比格斯比所评论的那样,"无情的物质主义……不断地以牺牲人性来实现成功和物质满足"(Albee 32)。物质主义使"人性和人的能力不再成为自己人格的组成部分",而是"日益服从于这一物性化的过程"(卢卡奇101)。

阿尔比将妈妈与外婆并置于同一个舞台之上，使现代母亲形象和传统母亲形象形成鲜明的对比。但阿尔比并没有直接呈现给我们一个具体、清晰的传统母亲形象，而是从女儿的口述中"读"出来的，其满不在乎的、自鸣得意的、毫无感恩之情的语气更加凸显了两种母亲形象的差距：

 我小时候很穷，外婆也很穷，因为外公归天了。我每天上学的时候，外婆都给我包个饭盒，我总带着去上学……外婆总是把我的饭盒装满，因为她从不吃前一天做的晚餐，而是把她那份食物全部留给我当第二天的午饭。等我放学后把饭盒带回来给外婆，她才打开吃里面放久的鸡腿和巧克力蛋糕。外婆以前总说，"我就爱吃隔夜蛋糕"，隔夜蛋糕这个口头语就是打这儿来的。外婆吃的样样都是隔夜的东西。而我在学校就总吃其他同学的食物，因为他们以为我的饭盒是空的。他们以为我不打开饭盒是因为我的饭盒是空的。他们认为我犯了傲慢的原罪，总觉得比我好，于是就慷慨地把饭让给我吃了。（105）

妈妈从小就学会了伪装骗人、投机获利，无法理解外婆为何总吃隔夜饭，这为其成年后忘恩负义、亲情泯灭地虐待甚至驱赶外婆提供了合理的注解；而外婆独自省吃俭用、含辛茹苦地将妈妈养大成人则集中体现了一个传统母亲的无私奉献精神。外婆身上闪耀的母性光辉衬托出妈妈丧失母性的丑恶嘴脸。

妈妈和外婆分别是阿尔比以其养母及养母的母亲为原型塑造的，分别代表了两个时代的母亲形象：一个是抛弃传统、被物质欲望裹挟的、自私自利的现代母亲，另一个则是珍视传统、注重亲情、无私奉献的传统母亲。阿尔比个人的家庭情感经历为其在人物刻画上的不同着色做了背书。[①] 他对妈妈做"去人格化"处理，剥夺其情感，贬损其道德，辅之以肤浅、贪婪、跋扈和情绪化的印记，令人厌恶与唾弃；而将外婆以

[①] 《美国梦》写于20世纪50年代末，而此时据梅尔·古索所写的《阿尔比传》可以得知，阿尔比和其养母的关系还处于僵持状态，21岁离家出走后至今两人一直未曾见面。而阿尔比的外婆——其养母的母亲一直是阿尔比的精神依托，给予年幼的阿尔比以母亲般的关怀。她在阿尔比离家出走后立下遗嘱，将其死后的财产转赠于他，为此阿尔比得以维持他在格林威治村的艺术生活，阿尔比对她心存感激。外婆于1959年去世，抽取于《美国梦》中的素材写就的短剧《沙箱》（1960）就是阿尔比献给外婆的祭礼。

现实主义的方式生动地刻画,展现她晚年的羸弱与凄凉的同时,赋予她老年的智慧与洞见,令人心生怜悯与崇敬。对这两类母亲形象的不同刻画体现了剧作家的情感动因,即对现代母亲形象的批判与拒斥,对传统母亲形象的怀旧与悼念。

评论家们对外婆代表的传统母亲形象给予高度的评价,认为其代表了"富有活力的老式的拓荒精神"(Cohn 11),她的勤奋进取、无私奉献和智慧远见体现了早期拓荒者内在的优秀品质。外婆的离开或死去则象征着这种拓荒精神的陨落,取而代之的是"无情的物质主义"和极端的享乐主义,这是资本主义所赖以生存和发展的"经济冲动力"突破"宗教冲动力"的钳制而占据上风的结果。① 因此,在一个充斥着物质和金钱欲望的现代消费社会里,像外婆这样的先辈们及他们带有历史印记的日常生活用品"在现代公寓里已无栖身之处"(Reisman 57),他们所代表的真正的价值观面临逐渐隐没、绝迹的命运,取而代之的是以物质欲望和满足感为标识的"虚假的价值观"(artificial values)。阿尔比对外婆的怀旧性追述就是对那个被亨利·古德曼称为"具有真正价值观念的健全时代"的悼念,而那个时代"现在已然无迹可寻"(qtd. in Rutenberg 67),取而代之的是——如外婆所说的——"我们生活在一个畸形的时代"(119)。妈妈与外婆这两种母亲形象的巨大差异代表了现代母性与传统母性的分道扬镳,更加突出了这个"畸形时代"中"无情的物质主义"和极端的享乐主义对现代人的戕害,使其失去对生命的敬畏和对传统的珍视。传统,在丹尼尔·贝尔看来,"在保障文化的生命力方面是不可缺少的,它使记忆连贯,告诉人们先辈们是如何处理同样的生存困境的"(24)。现代主义戏剧中对记忆丧失的呈现(如《美国梦》中爸爸妈妈和巴克女士之间的模糊记忆、《等待戈多》中丧失记忆的弗拉基米尔和埃斯特拉冈)都在不同程度地暗示历史与现实连续性的断裂,人类若无法从历史中总结经验,吸取教训,就会不断陷入重蹈

① 当代美国社会思想家丹尼尔·贝尔(Daniel Bell)在《资本主义的文化矛盾》中将马克斯·韦伯(Max Weber)和韦尔纳·桑姆巴特(Werner Sombrt)有关资本主义精神中"禁欲苦行主义"(asceticism)和"贪婪的攫取性"(acquisitiveness)两方面的论断重新阐释为资本主义发展的双重冲动力:"宗教冲动力"和"经济冲动力"(27)。贝尔认为,这两种冲动力在资本主义发展过程中互相冲突,相互制约。但随着政治、经济和文化生活的逐渐世俗化,禁欲苦行主义或宗教冲动力慢慢"耗散"(30);"对资本主义行为的道德监护权在目前实际上已经消失了"(29),贪婪攫取性或经济冲动力成为资本主义发展的主要驱动力。

覆辙的境地。

菲利普·考林曾指出,"《美国梦》的重心是对消费主义的攻击,谴责美国人对满足感、享乐和财富的贪得无厌的欲望"("Albee's"28)。而消费主义文化的性别化特征或女性化预设使女性,尤其是母亲成为"贪婪欲望"的代言人,承担着消费主义文化对社会产生消极、腐蚀作用的恶劣后果,被指责为家庭理想幻灭和文化传统断裂的罪魁祸首。妈妈对爸爸身体上和精神上的双重"阉割"因其指称的泛化而具有了文化上的象征意义,暗含着剧作家对女性所表现出的极强的控制欲望和破坏能力的恐惧,以及对美国社会、文化女性化倾向的焦虑。

与阿尔比同时代的作家诺曼·梅勒(Norman Mailer)曾在《女性化的美国》("The Womanization of America",1963)一文中指出,"男性气质不是生来就有的,而是通过有荣誉地赢得小的战争而获得的。我这样说是因为美国生活中已经剩下很少的荣誉了。很显然,存在着一种破坏美国男性气质的内在倾向。"(qtd. in Durkin 21)梅勒将美国男性气质的衰弱归咎于美国社会、文化的女性化倾向,这背后其实隐藏着以梅勒和阿尔比为代表的男性作家"对吞噬一切的女性化的焦虑",正如安德里亚·舒森所说的那样,"在自由主义式微的时代,对大众的恐惧总是某种对女性的恐惧,对脱离控制的本性的恐惧,对无意识、性欲和在大众中稳固的中产阶级自我和身份的失落的恐惧。"(转引自娜娃 198)这种"失落的恐惧"背后可能暗藏着剧作家对自身同性恋身份的焦虑,并将其投射到母亲身上,使其成为代罪羔羊,将其物欲化、妖魔化。阿尔比对现代母亲身份的厌恶折射出他可能存在的对自身的厌恶感;他企图在母亲身上寻找他自身不足的可能性的证据,并试图通过将母亲妖魔化或通过对女性的蔑视来拯救自己,正如波伏瓦评价法国剧作家亨利·蒙特朗(Henry de Montherlant)那样,"女人是他把自身所有魔鬼投进去的壕沟"(《第二性I》339)。

畸形的"美国梦"

阿尔比把"自身的所有魔鬼"都投注在母亲身上,使之成为家庭理想幻灭和传统断裂的罪魁祸首,而被外婆称为"美国梦"的"年轻人"的到来更加深了母亲的破坏者的形象。在该剧的后半部分,阿尔比将矛头指向"美国梦"这一经久不衰的"国民"话题,并将剧名直接命名为《美国梦》,可见其意向明确,而标题中定冠词 the 的使用更凸显出剧作

家对"美国梦"这一民族神话原型的整体性、普遍性批判。①

作为"民族的座右铭"(a national motto),"美国梦""似乎是美国民族身份中最崇高、最紧密的一部分,是一个远比'民主''宪法'甚至'美利坚合众国'更有意义、更引人注目的与生俱来的权利"(Culler 5)。其历史源远流长,但直到1931年,美国历史学家詹姆斯·特拉斯洛·亚当斯(James Truslow Adams)在《美国史诗》(*The Epic of America*,1931)中才首次使用"美国梦"(The American Dream)一词,并对其做了定义:"一个国家的梦想——在这个梦想中,每个人根据其个人能力或成就,都有机会过上更好、更富裕、更充实的生活。"(404)亚当斯视美国梦为"一个伟大的史诗、一个伟大的梦想"(405),"更好、更富裕、更充实的生活"成为"美国梦"的核心组成部分,但亚当斯继而解释说,"美国梦""不仅仅是一个拥有汽车和高薪的梦想,而是关于某种社会秩序的梦想——在这种社会秩序中,每一个男男女女,无论他们的出生和地位境况如何,都能够充分实现自己与生俱来的潜能,并被他人认可。"(404)亚当斯在肯定物质富裕对实现美国梦的重要性的同时更加强调个体潜能的自我发展和自我实现,他担心消费主义文化使美国民众陷入"工作—消费循环"之中,因此告诫说,"通过让自己屈从于自私、物质享受和廉价的娱乐,我们永远不可能成为一个伟大的民主国家"(406)。尽管亚当斯对"美国梦"小心界定并一再告诫,但仍遭受不少批评,因为"更好、更富裕、更充实的生活"的宽泛性和模糊性留给美国民众的印象是:"美国梦"的追逐和实现与金钱和物质上的满足是紧密相连的,这在一定程度上奠定了"美国梦"的金钱底色和世俗化基调,致使有人引吭高歌"丰裕社会"所带来的财富红利,而忽略其背后所掩盖的"另

① 诺曼·梅勒曾于1965年出版过一本小说,名为 *An American Dream*,中译本翻译成《一场美国梦》。标题中,梅勒用了不定冠词an,鉴于梅勒的小说在阿尔比的戏剧之后出版,梅勒应会考虑到要避免标题的完全重复。此外,更为重要的是,从the和an的使用范围和功能来看,阿尔比戏剧中的the的特指功能应是指向詹姆斯·亚当斯在《美国史诗》中首次使用和定义的"美国梦"原型,阿尔比以此作为剧名的目的就是提示与追溯这一神话的根源并做出批评;而an的泛指功能意在表明该小说主人公追逐美国梦所引发的悲剧是众多此类悲剧中的一个,具有代表性和典型性。

一个美国"的贫穷现实。①

在美国文学生产中,"美国梦"更是避之不去的民族话语,其内涵的丰富性、多义性、含混性及不确定性成为其长盛不衰的生命力源泉(Culler 7)。18 世纪的本杰明·富兰克林,19 世纪的拉尔夫·沃尔多·爱默生、亨利·戴维·梭罗、沃尔特·惠特曼,20 世纪的司考特·菲茨杰拉德、阿瑟·米勒、诺曼·梅勒,都在文学创作中书写过"美国梦"。所不同的是,18 至 19 世纪的文学作品致力于畅想、塑造、渲染"美国梦"的丰富内涵,以及它对个体身份和民族身份构建的意义,把"美国梦"打造成实现个人主义理想和国家民族身份的美丽神话,给"美国梦"蒙上了一层美妙、神秘的面纱;而 20 世纪的文学作品却致力于揭开这层面纱,揭示"美国梦"的空洞性和虚幻性,"美国梦"在众多作家笔下变成了一场噩梦。无论是菲茨杰拉德的小说《了不起的盖茨比》(*The Great Gatesby*, 1925)、米勒的戏剧《销售员之死》(*The Death of a Salesman*, 1949),还是梅勒的小说《一场美国梦》,都在"运用各种策略向读者展现被普遍接受而具有潜在毁灭性的国民神话所带来的致命的、摧毁灵魂的后果"(Miller 190),不同程度上再现和揭露了"美国梦"的虚假本质和含混内涵,并谴责与抨击"美国梦"的虚幻性、欺骗性及对个体造成的悲剧性。阿瑟·米勒曾对"美国梦"母题做如下评述:

> 美国梦在很大程度上是一个未被承认的镜面(screen)、一个人类自我完善的滤镜,所有美国书写都是围绕着它来的。在美国,无论是谁,都把美国梦作为故事的讽刺标杆……而对着滤镜写作本身也是一种失败。我认为,它渗透了所有的美国写作,包括我自己的。它……是一种对纯真的渴望,但这种纯真在失败或沮丧时却

① 约翰·肯尼斯·加尔布雷斯(John Kenneth Galbraith)在 1958 年出版的著作《丰裕社会》(*The Affluent Society*)中宣称美国是一个"丰裕社会","在这里,在美国,才有巨大而十分空前的丰裕"(1)。加尔布雷斯认为,根本性的、令人伤透脑筋的经济问题已经获得了解决,人们现在关注的不是如何解决温饱的问题,而是如何在丰裕社会中过舒适体面的生活的问题。加尔布雷斯的论断受到了迈克尔·哈灵顿(Michael Harrington)的抨击,后者在《另一个美国:美国的贫穷》(*The Other America: Poverty in the United States*, 1962)一书中提出,20 世纪 60 年代的美国至少有 4000 万至 5000 万的穷人,他们构成了美国的贫困文化体系。他的这一论证得到了美国第 36 任总统林登·约翰逊(Lyndon Johnson)在 1964 年发表的《国情咨文》的证实:"贫穷仍然是一个全国性的问题"。哈灵顿引用迪斯莱利的论断认为"有两个美国,一个是富人的美国,另一个是穷人的美国",而富人的幸福生活"是错综复杂的,是建立在一种极不合理的经济基础之上的。这种经济往往是助长各种虚假的需要,而不是去满足人的需要。这种情况使得某些人精神空虚,使得人与人的关系疏远。"(186)

会变得异常凶残,而我们不知道如何应对这种反常;它似乎从不"适合"我们。(qtd. in Roudane, *Understanding* 45 – 46)

米勒指出,"美国梦"话语构建了美国文学的书写语境,是"自我完善的滤镜",因而"对镜自照"构成了美国文学的书写传统,其《销售员之死》就是将"美国梦"作为"讽刺的标杆",展现销售员威力·洛曼(Willy Loman)这个现代社会小人物的"美国梦"幻灭的悲剧性,探寻这个民族神话对美国普通个体所造成的致命性的打击,意在揭示和批判"美国梦"的空洞性、虚幻性和欺骗性。可以说,对"美国梦"的书写传统构建了美国文学生产中"现代悲剧"的大体轮廓。

阿尔比的《美国梦》深深地"根植于美国文学传统之中"(Debusscher 42),但与菲茨杰拉德、米勒、梅勒等人的现实主义风格不同的是,阿尔比用荒诞派戏剧的手法、以"表现主义独幕讽刺剧"(Bigsby, *Confrontation* 76;*Ablee* 32)的形式简约但深刻地展现美国家庭三代人,尤其是年轻一代对"美国梦"的理解和追逐,碎片化地呈现了消费主义文化侵蚀下的"美国梦"的内涵,体现了不同时代、多个层面的"美国梦"话语,同时含蓄地表达了阿尔比对"过去美好时光"的追思和缅怀,表现出剧作家对这个"滤镜"的冷静思考与再现。阿尔比在《美国梦》上演30年后曾对这个神话做如下阐释:

> 自寻出路无可厚非。美国梦神话给人的感觉是,实现美国梦才是存在的全部目标,这才是问题。这个神话仅仅是众多事物中的一部分。我觉得,想变得富有可以理解,但这不是一切。人们想着获取财富、财产、物质的东西或权力,想着这是生活的全部,想着物质消费,这就产生问题了。这个问题不是勤劳致富本身,而是我们为自己设定了武断的、虚假的目标。(qtd. in Roudane, *Understanding* 46 – 47)

阿尔比不是指责"美国梦"本身,也不是否定人们对财富的普遍追求,而是谴责人们把实现"美国梦"当作人生的全部意义,批判人们追逐这个神话所制定的"武断的、虚假的目标"。在后艾森豪威尔时代,人们把追求物质上的极大满足当作治愈经济大萧条和第二次世界大战恐惧的止痛剂(Roudane, *Understanding* 47),将"美国梦"中的金钱底色和世俗化基调无限扩大,视财富增长、物质享受为生活的全部价值和意义,美国梦失去其原有的"纯真"色彩,被涂抹上了"畸形"的阴郁色调。

阿尔比的《美国梦》中的年轻人就是那个"畸形时代"的畸形产物。

"你就是美国梦,美国梦就是你"("You are the American Dream, that's what you are")(133)是外婆对年轻人的定义。他的原型就是20世纪50年代好莱坞所打造的马龙·白兰度式①的银幕偶像:"轮廓分明,中西部农场小伙子的体型,地道美国式的英俊,好看得过分。形象好,鼻子挺,眼神诚恳,笑容灿烂……"(同上)。事实上,年轻人对自己外貌的认可和自诩也让他觉得自己就是好莱坞的未来之星,有着光明的前途:

外　婆:孩子,你该去演电影。

年轻人:我知道。

外　婆:嗯!就是到老银幕上去。我猜你以前听说过。

年轻人:是的,听说过。

外　婆:你应该去试试……去试镜。

年轻人:嗯,实际上,我在那方面可能会有前途。我一直都住在西海岸(好莱坞所在地)……我也遇到过几个人……他们可能会帮助我。不过,我不太着急。我还那么年轻。(同上)

"美国梦"营造了一个"只要年轻……一切皆有可能"的美丽神话(Miller 190),已然被稀释成好莱坞式的标准,它着力打造的就是"除了健美的身形和好看的面貌之外一无所有"的年轻偶像(同上)。与其说年轻和英俊允诺了一个好莱坞式的成功未来,不如说好莱坞打造偶像的标准重塑了"美国梦"的内涵:年轻+英俊=成功,这多少寄望着美国这个历史短暂的年轻国家有着无限美好的前景。剧中的年轻人就是一个好莱坞式的"美国梦":"我根本没什么才干,就只有你看见的这点……我的外表,我的身体,我的脸蛋。在任何其他方面,我都是不完整的,因此我必须……弥补。"(137)年轻人"不完整"的原因是:出生时被父母抛弃,年幼时被强行与孪生兄弟分开,因而逐渐丧失了"天真""怜悯""爱""感知"的能力(138-139),而他所谓"弥补"的方式就是"为

① 马龙·白兰度(Marlon Brando)曾是美国好莱坞的超级巨星,20世纪50年代红极一时。可以说,马龙·白兰度就是一个典型的"美国梦",其银幕形象极其正面、美好,是美国年轻人的偶像和标杆,但实际上白兰度的真实生活极度腐化、穷奢极欲,为了金钱什么影片都演。白兰度与阿尔比是同时代的人,阿尔比欲借用该剧中的年轻人对美国大众文化,尤其是好莱坞电影所塑造的"外表华丽、内心空虚"的年轻一代偶像表示轻蔑和讽刺。

了钱,什么都干"(135)。年轻人所代表的"美国梦"概括起来就是:外表华丽,内心空虚;一心向钱,无所作为。但这只是硬币的一面,而硬币的另一面则是社会和家庭机构对年轻人的戕害,"被父母抛弃"及"被强行与孪生兄弟分开"是造成年轻人"丧失感"的重要缘由。

《美国梦》里的年轻人在保罗·古德曼(Paul Goodman)的《荒诞的成长》(*Growing Up Absurd: Problems of Youth in the Organized System*, 1956)里能够找到近亲。《荒诞的成长》里的青年逃避现实、离经叛道、愤世嫉俗,甚至堕入犯罪的深渊。古德曼将青年的堕落与犯罪归咎于他们生活在一个日趋低效的制度化的社会里,"在这个社会里,很少有人直接关注目标、功能、项目、任务和需要,而是大量关注角色、程序、名望和利润"(Goodman xiii)。古德曼建议,"哪怕是为了青年人的一点点成长,他们真的需要一个值得生存的世界"(Goodman xvi)。莫里斯·迪克斯坦(Morris Dickstein)对此评价说,古德曼借用"青年问题"意在批评艾森豪威尔时代的美国社会机构"未能给青年提供令人满意的任务和楷模",不给青年一点成长的空间和余地(77)。斯滕兹(Stenz)也认为:"社会机构应该为其成员提供自由呼吸和移动的空间。婚姻(或家庭)不应该是牢笼,而是哺育每个成员成长的媒介。"(33)而事实是,社会、家庭等机构恰恰变成其成员成长的掣肘,不仅不能为其成长提供必需的养料,反而成为扼杀其生命活力的藩篱。理查德·弗拉克斯在分析20世纪60年代青年反文化运动时指明,要想找出青年不满的原因,最好对20世纪中叶的美国中产阶级家庭的社会功能进行调查,"对家庭类型及子女教养方式进行反思不仅可以揭示文化转折的来龙去脉,还可以找出一些青年不满的根本原因"(20)。

阿尔比在《美国梦》里传达了他对年轻人的相同关注:"年轻一代没能达到社会对他们提出的要求;而社会亦没能够合理培养年轻一代,把他们要么变成无助的懦夫,要么变成灵魂空虚的怪物。"(Miller 190)《美国梦》中的年轻人被原生家庭抛弃,被领养机构背叛,最终堕入自我放逐的拜金主义深渊。年轻人和"欢喜团儿"构成了"美国梦"的一对双生子,一个被社会机构侵害,另一个则被领养家庭虐死。年轻不仅没有使一切成为可能,反而变成社会、家庭功能失调的牺牲品。

第一章　母亲的刻板形象与性别身份的他者性问题 ‖ 051

《美国梦》的年轻人也并非完全是"一无是处的"①,他至少对自身的"不完整性"拥有感知能力和自知之明,并对外婆这个老年人怀有本能的"亲善之心"(Paolucci, *Tension* 36),这说明他并非无药可救,而是为了生存被迫出卖自己。阿尔比似乎有意将年轻人的智力和情感功能的丧失归因于妈妈对其双胞胎兄弟"欢喜团儿"的虐杀,寓意妈妈未尽母责去细心呵护年轻一代的成长,反倒成为扼杀"美国梦"的元凶。此外,妈妈对爸爸在身体和精神上的双重"阉割"使后者成为一个懦弱无能、逃避厌世的父亲,不能积极、有效地参与到培育子女的家庭生活中,不能给子女尤其是儿子树立良好的行为和道德的榜样,造成了事实上和象征上的父亲的缺席,儿子无法"以父之名"形成对父亲的认同从而建立一个独立、完整的自我,这间接导致了儿子这一代人的迷茫与颓废。不管该剧是否涂抹上了阿尔比个人的自传色彩,其字里行间都渗透着剧作家对失职的母亲身份的质疑和苛责,将子女尤其是儿子无法成长为健全的成年人,即"分离与个体化"的失败归罪于母亲,并在很大程度上将"美国梦"的畸形与毁灭归因于一味追逐物质满足感、宰制的母亲。

该剧的结局是年轻人上门寻求工作无意中又被领养机构的巴克太太"卖给"了妈妈,成为另一个"欢喜团儿",代替他的双胞胎兄弟为妈妈继续提供满足感:"让我们喝酒庆祝。向满足感致敬。谁说这年头你得不到满足感的呢!"(147)"欢喜团儿"的夭折似乎暗示着年轻人作为养子的相同命运:一旦不能为其养父母提供满足感就有惨遭扼杀、毁灭的危险。结局在外婆这个已经退出舞台的旁观者看来是各得其所、"皆大欢喜的":年轻人找到了给富裕家庭"当儿子"的工作;爸爸妈妈从俊美的养子那里获得了满足感;营利机构的代表巴克太太又赚到了一大笔钱。外婆意味深长地说:"每个人都很快乐……每个人都得到了他想要的或者他认为是他想要的"(148)。"皆大欢喜"的讽刺性结局暗示着阿尔比拒绝赋予剧中人物"任何顿悟的瞬间和为可能存在的救赎铺好道路的自觉意识"(Roudane, *Understanding* 60),否定了他们能够获

① 如前所注,《美国梦》是根据阿尔比20世纪50年代写过的一部名为 *The Dispossessed* 的剧作改编而来的(Gussow, *Biography* 139)。从剧名上看,dispossessed 有"一无所有的""被放逐的""无依无靠的"之意,表明阿尔比想强调代表"美国梦"的年轻人是被社会或家庭放逐的、无依无靠的一代,隐含同情和怜悯之意。

得任何救赎的可能,这种情感上的决绝反映了剧作家对妈妈、爸爸、年轻人所代表的美国现代核心家庭模式的弃绝,他对"美国梦"这一民族神话的戏仿旨在"改变观众对自我、他者及文化境况的感知"(同上)。

小　结

阿尔比在《美国梦》中用他"不拘的想象力、狂野的幽默感、欢快的讽刺暗示、奇异感人的忧伤意蕴"(Debusscher 35)把"个体的、私人的嚎叫"与"我们所有人的痛苦紧密相连"(Roudane, *Understanding* 61),向我们展示了"在一个机械化、标准化的社会里,家庭神话的空洞和个人主义的消失"(Debusscher 43)。阿尔比之所以被马丁·艾瑟林贴上"荒诞派"剧作家的标签主要是因为"他的作品攻击了美国乐观主义精神的基础"(Esslin 23),而《美国梦》因其荒诞的风格和贬值的语言被称为美国"荒诞派戏剧"的典范,也是"美国首次对'荒诞派戏剧'做出的精彩绝伦的贡献"(Esslin 24)。该剧继首演后连演 370 多场,是"阿尔比独幕剧中上演时间最长的一部"(Kolin, "Albee's" 27)。评论界普遍认为,《美国梦》通过漫画的人物形象和刻意的陈词滥调来"反衬美国生活的无意义性"(Canady 12)。在《美国梦》中,阿尔比用称谓来命名戏剧里的人物——"爸爸"(Daddy)、"妈妈"(Mommy)、"奶奶"(Grandma)和"年轻人"(The Young Man),这些类型化的指称使戏剧人物具有了泛化的文本指向,体现了阿尔比蓄意攻击美国整体形象的内在意图。阿尔比也曾言明:"(该剧)只是对美国场景(American scene)的一个检验,它抨击了我们这个社会里虚假价值代替真正价值这一现象,谴责自我陶醉、冷酷无情、软弱无力和无所事事;它的立场是反对把我们这块每况愈下的土地虚构成一切都是美好无比的假象。"("Preface" 53-54)①这和迪克斯坦在《伊甸园之门:六十年代的美国文化》(*Cates of Eden: American Culture in the Sixties*, 1977)中对这个时代的洞见是如出一辙的:"当经济不景气时……我们就能看到,60 年代文化的绚丽色彩在多大程度上是涂抹在一种被人不屑一顾的富裕、一种被认为是理所当然的经济繁荣这个一触即破的气泡上的。"(211)

① 阿尔比在一次采访中提到"虚假价值代替真正价值"应归因于人们在"道德、智力及情感上的懒惰",他谴责美国民众"宁愿躺着也不愿醒着"的生活现实(qtd. in Kolin, *Conversations* 25)。

上演于60年代初期的《美国梦》反映了剧作家对消费文化女性化倾向的一种性别焦虑,这种性别焦虑的背后则映衬出时代转型期主流价值观与非主流价值观悬而未决的对抗、僵持状态下的焦灼感,即对旧的价值体系即将坍塌而新的价值体系尚未建立的困惑与恐惧。戴维·斯泰格沃德(David Steigerwald)在《六十年代与现代美国的终结》(*The Sixties and the End of Modern America*,1995)一书中总结了当时美国社会的僵持状态:"社会与政治的僵局导致了既无明显的胜利也无明显的失败,并使大多数社会问题处于无法解决的状态,这是那个时代最重要的遗产"(3);理查德·弗拉克斯也对时代更替之时价值观的真空深有同感:"典型的'失范'(anomie)现象弥漫着,文化断裂已经是够明显、够广泛的了,但新的价值却尚未诞生"(20)。因而在时代交替之间、在新旧价值观僵持之际,60年代美国文学普遍弥漫着"一种焦灼不安、山穷水尽的感觉,对历史如何得以保持一致有着一种草木皆兵的恐惧感,对历史的难题和复杂性感到一种无休止的困惑"(迪克斯坦105)。《美国梦》中爸爸不断重复的"现在情况就是这样,一切都无能为力"(99)使该剧弥漫着《等待戈多》中除了等待"毫无办法"的末世之感。

在这种末世之感中,女性成了替罪羊。虽然女性不同程度地参与了现代性的体验,但在男性作家的书写中仍然是作为一个他者符号被扭曲地隐匿于历史的长河之中,只是在展现男性对历史、社会、文化及自身问题的焦虑、恐惧或欲望之时作为替代性的性别标记出现而已。阿尔比的"物欲化的母亲"承载了剧作家在时代交替之间、在新旧价值观僵持之际及在自身的性属身份深陷责难之时的焦灼之感,成为阿尔比表达思想的苦痛和语言的狂欢时不具名的他者。

第二节 情欲化的"母亲"与幻想的"儿子"

阿尔比在《美国梦》中描绘了一个为物质欲望和满足感所钳制的母亲形象,其弑子、阉夫、虐母等去母性化及人性化的行径铸就了一个贪婪的、恶魔般的女性。阿尔比对妈妈的物欲化、妖魔化的呈现体现了剧作家的厌母情节,即对现代母亲的拒斥及对传统母亲的怀旧,同时揭示了消费主义文化对美国家庭理想及美国梦的侵蚀,蕴藏着剧作家对"吞噬一切的女性化的恐惧",亦映衬出美国民众在时代转承之际、在新旧

价值观悬而未决之时的焦灼之感。而这种恐惧感和焦灼感在次年上演的《谁害怕弗吉尼亚·伍尔夫？》（以下简称《弗》剧）中以一种近乎戏谑狂欢的姿态、精神分裂式地延续着。

《弗》剧是阿尔比的第一部长剧，亦是其在百老汇上演的第一部戏剧。该剧在初演时取得非常瞩目的商业成功（连演 664 场），但在评论界却饱受争议和批评①，对其诟病的焦点主要集中于女主人公玛莎（Martha），一位不孕无子、嗜酒专横、长于不忠、耽于幻想的家庭主妇，自称为"大地母亲"（276），却被丈夫乔治（George）斥责为一个"被宠坏的、放纵任性、思想肮脏、酗酒度日"的"怪物"（261，260）。早期的评论界普遍认为玛莎"代表了美国文学传统中的两种极端的女性类型：一种是荡妇型，男性化，把性当作武器；另一种是女神型，缺心眼的、被动的大地母亲"（Roy 92 - 93）。② 与《美国梦》中物欲化的妈妈相比，玛莎留给观众最深的印象是一个情欲化的"悍妇"（Brustein，"Albee and the Medusa-Head" 46；Winkel 116；Hirsh 18；Paolucci，*Tension* 46），其身后萦绕着莎士比亚《驯悍记》（*The Taming of the Shrew*）中凯瑟丽娜的阴魂鬼影。但与去人格化的妈妈相比，玛莎则有血有肉、精力充沛、情感丰富，她是克里斯蒂娃意义上的"父亲的女儿"，追求身体的"愉悦"（*jouissance*），用粗俗的语言和情欲的身体反抗着社会性别规范强加在她身上的角色印记。

《弗》剧共有三幕，分别以"戏谑"（Fun and Games）、"瓦尔普吉斯之夜"（Walpurgisnacht Night）和"驱魔"（The Exorcism）为题；每幕贯穿一个游戏，分别以头韵法（alliteration）命名："羞辱男主"（"Humiliate the Host"）、"调戏女主"（"Hump the Hostess"）、"重提婴孩"（"Bringing Up Baby"）。本节分别从"父亲的女儿"、身体的"愉悦"、母亲身份的幻

① 罗伯特·布鲁斯坦因于该剧上演之初在《新共和报》（*New Republic*）（1962）上发表名为"阿尔比与美杜莎的头"（"Albee and the Medusa-Head"）的剧评文章，指责阿尔比"卖弄才智，不能真正接受现实材料，因而往往混淆主题、游离态度、颠覆人物"（47）；时任 TDR（*The Tulane Drama Review*）主编的理查德·谢克纳（Richard Schechner）于 TDR 上发表评论（1963），批评该剧是"变态的、危险的、自怨自艾的，在女人的子宫里寻求慰藉，诉诸一个超验的但根本不存在的'神'，顽固地躲进一个病态的幻想之中"（63），他认为该剧代表了一个"糟糕的剧场、糟糕的文学、糟糕的品位"（同上）。

② 艾伦·路易斯（Allan Lewis）在该剧上演后不久就曾尖酸刻薄地评价道："混乱的性生活是玛莎作为大地母亲的发泄出口，是男人们的安慰，是扭曲的妓女寻求肉体的欢愉却生不出一个孩子。"（36）但玛莎的混乱和绝望同时也为她赢得了同情，约翰·盖斯纳（John Gassner）就曾表示他对"这个被动的女人和她长期忍受折磨的丈夫产生了巨大的同情"（49）。

灭三个方面来探讨女性与父权制的共谋、女性的身体欲望及对母亲身份的幻想，以揭示剧中这些具有羞辱性和征服性的口头游戏所代表的欲望和认同，及其背后隐藏的制度性的性/社会性别权力结构。玛莎的身体欲望映照了男性的性无能和男性气质的危机感，突出了美国社会中潜在的性别身份焦虑与困惑。阿尔比借对玛莎的情欲化呈现及其与乔治之间的两性之争意在揭露深藏于性别战争之中的性别政治和性政治。阿尔比试图从身体、话语、权力等方面谋求男性气质与女性气质之间潜在的共谋性，以期构建中产阶级婚姻、家庭中性别权力的"微妙的平衡"。

"父亲的女儿"

《弗》剧中，两位女主人公玛莎和郝妮最突出的共同点是：她们都有一位强大的父亲，一个是有权势的大学校长，另一个是有钱财的教区牧师；而她们的母亲在戏剧中或早逝或被隐而未提。这种戏剧人物的背景设置提示了重要的性别政治隐喻，因为在女性主义批评话语里，父亲无论是在修辞意义还是在象征意义上都与父权制（patriarchy）紧密相连，虽不能等同于父权制，但"处于父权制的中心"（B. Kowaleski-Wallace 209）。女性主义批评家吸收雅克·拉康（Jacques Lacan）的"父之名"（the Name-of-the-Father）的隐喻来阐释父权制社会中家庭成员之间权力关系运作的机制。① 父亲在文本和话语层面上象征着强大的律法系统，或者就是大法（Law）本身，体现了父权制社会对个体的监管和规训。对拉康而言，"父亲"只是一个"纯粹的能指"（Campbell 598），而"家庭环境"或"家庭关系"则是一个"结构化的场景的隐喻"（吴琼

① 拉康的"父之名"强调父亲的隐喻功能（a paternal metaphor），而非事实上的父亲，其"意指一种权力，一种功能，一种命令或律令，一种社会的象征法则或象征秩序"（吴琼 530）。父之名"作为纯粹的能指——意指的能指——代表的是语言的（文化的）力量，通过阉割威胁（或除权，foreclosure）来统治，从而建立律法、欲望、性别和差异的边界。在文本和话语层面，认同父之名就有可能揭示特定文化或话语结构中律法和欲望的整体结构。"（Campbell 598）但科沃勒斯基-华莱士（Elizabeth Kowaleski-Wallace）认为，父亲不应该被解读成暗喻，而应是父权制的提喻（a synecdoche for patriarchy）。她敦促女性主义批评家不要把个体的父亲解读成父权制的替代者，而应该将其当作一个更大、更为复杂的父权制建构、学习系统中的标记者。她在《父亲的女儿们》(Their Fathers' Daughters: Hannah More, Maria Edgeworth, and Patriarchal Complicity, 1991) 中论证，父权制不是铁板一块的力量，而是一个将女儿、母亲及父亲定位的心理过程。要在文化上贬损母亲身体必须让女儿倒向父亲及其所代表的政治地位。因此，女性就在一个更大的社会、心理语境中认同父权制。

516)。在这个"隐喻"中,父子/父女关系是家庭成员结构性关系中的两大轴线之一(另一根轴线是母子/母女关系),女儿常成为事实上或象征性的父亲的监管和规训对象。不管这个父亲在不在场,作为父权制的"隐喻",其象征性的力量如幽灵般地萦绕在女儿身上。正如朱丽叶·米歇尔在《女性,漫长的革命》(Women, the Longest Revolution, 1984)中所言,"无论事实上的父亲是否在场,它都不会影响父权制文化在个体心理中的持久性存在;缺席的或在场的,'父亲'总有一席之地"(qtd. in B. Kowaleski-Wallace 210)。

詹姆士·乔伊斯(James Joyce)曾说过:"缺席乃是在场的最高形式"(转引自刘林 102)。在《弗》剧中,玛莎和郝妮的父亲都是缺席的/不在场的(absent),但通过剧中人物的转述,其"缺席"(absence)甚至比"在场"(presence)具有更强大的隐喻功能,因其所代表的父权制文化已然于无形中渗透进无意识中,内化为行为准则,无须父亲在场即可产生持久性的影响,这意味着一种更为深层的控制和禁锢。

剧中,玛莎的父亲是新英格兰新迦太基学院(New Carthage College)的校长。作为戏剧场景所在地,新迦太基学院的校园既是教职工的生活场所,亦是他们的工作场所,它在空间上的封闭性和排外性使之俨然成为一个独立的王国,而玛莎的父亲就是这个王国的最高统治者,被乔治比拟成"天神"(170),代表了至高无上的权力和权威,用玛莎的话说,"他就是这所学院,这所学院就是他"(206)。事实上和象征意义上的父亲在兼为家庭环境和教育机构的校园中无声且无形地遥控着剧中人物的行为规范和权力关系,而玛莎作为校长的女儿既是权力游戏的旁观者也是参与者,更确切地说,她是"缺席的"父亲在有形世界里的牵线木偶,代替父亲成为象征秩序中权力的操纵者和实施者,与父权制文化形成"共谋",成为女性主义批评话语中名副其实的"父亲的女儿"。

"父亲的女儿?还是母亲的女儿?"是法国精神分析学家兼女权主义批评家朱莉娅·克里斯蒂娃在《关于中国妇女》(About Chinese Women, 1974)一书中提出的命题(151)。书中,她通过追溯犹太-基督教传统从而论证父权制对女性的压迫性影响。她认为,女性在父权制社会中面临两种选择:要么认同母亲,成为"母亲的女儿",被父权制社会排除在外或者边缘化;要么认同父亲,成为"父亲的女儿",通过压制母亲的身体及自己的身体,从而"把自己提高到父亲的象征高度"

(*Kristeva Reader* 148)。因此,克里斯蒂娃宣称,女性要想进入象征秩序,唯一的路径就是认同父亲,认同大法和性别差异,成为"父亲的女儿",从而保持她处于"以父系、阶级为结构的资本主义社会框架之内"(Moi 139)。换句话说,克里斯蒂娃的"父亲的女儿"是女性与父权制等级体系妥协的结果,成为"父亲的女儿"即意味着"寄宿"在父权制等级体系内,分享这个体系内的残羹冷炙,成为"象征秩序中沉默的他者"(同上)。

克里斯蒂娃借"父亲的女儿"喻指了女性与父权制的妥协,但她隐而未提的是,"父亲的女儿"还暗含着另一层深意,即女性与父权制的"共谋"(patriarchal complicity)。科沃勒斯基-华莱士在《父亲的女儿们》一书中通过分析18世纪末期的女性作家及其作品论证了这种共谋性:"父权制结构的持久性依赖的是男女双方的共同参与;女儿般的屈从并非'被诱拐的'那么简单。每一位女性都以自己的方式认同'仁爱的父权制神话',而这种'神话'得以通行则是女儿们与等级制结构共谋的结果,这种等级制结构牺牲对文学母亲的认同进而赋予男性文学话语以特权。"(12)在科沃勒斯基-华莱士看来,"父亲的女儿"不仅认同父权制,而且参与构建了父权制等级结构,成为"父权制神话"得以绵延不衰的"共谋者"。

《弗》剧中,玛莎和郝妮在乔治与尼克眼中最初是作为事实上的"父亲的女儿"出现的,当初娶她们多半是因其身份背后所携带的潜在权势与钱财的利益关联。但事实是,"父亲的女儿"所隐含的性别政治蕴意远大于其潜在的经济利益,正如乔治向尼克坦诚的那样,"孩子,让我告诉你一个秘密。世上有更容易的事情,如果你碰巧在大学里教书,世上有比娶这所大学校长的女儿更容易的事情。世上有更容易的事情。"(171)在乔治看来,和校长的女儿结婚之所以变成一件"更难的事情"就在于玛莎作为"父亲的女儿"不仅认同、仰慕事实上的父亲,代其行使权力,而且"引用"父名、与父权制共谋来命令、压制、监督、规范乔治。表面上,父亲的权威话语构建了玛莎的认知和行为框架,她总是用"爸爸说的"(Daddy says)来提示她的叙述话语的权威性和有效性,比如,她重复告诉乔治,他们要在半夜两点招待新来的教员尼克(Nick)及其妻子郝妮,因为"爸爸说的,我们要对他们友善"(160)。但实际上,如若仔细甄别,你会发现在玛莎的叙述话语里,事实上的父亲与象征上的父亲之间的界限是模糊的,也就是说,玛莎口中的"爸爸"很多时候

并不是事实上的父亲,而是她引用父名来行使便利和特权,换句话说,父名被玛莎挪用,成为她与乔治(或尼克)之间性别之战的挡箭牌和工具。比如,她说:"爸爸总是羡慕身体健美型的……说男人只需要有一半的头脑……他也得有个好身体,他有责任把这两方面都照顾好……"(190)这里的"爸爸"到底是玛莎事实上的父亲,还是只是象征意义上的父亲呢?从玛莎对乔治的性渴望及对尼克健美身形的艳羡来看,这里的爸爸的"羡慕"很可能就是玛莎自己的态度,她借用父亲的话语权威来重复和引用父权制法则,以"父之名"评判、质疑和挑衅乔治的男性气质呈现。

里奥·布劳迪(Leo Braudy)曾指出,"男性气质主要是在一种两级对立的状态下进行自我定义的,而且再没有比战争(或婚姻)更能使这种对立看起来那么自然和鲜明"(38)。可以说,婚姻或家庭生活中的两性对立更能凸显出男性气质作为一种"性别实践"的动态变化。公共生活的日常化和私人化使构建男性气质的场域从公共领域转移至私人领域、从西部边疆转向城郊客厅、从弘扬历史进程的宏大叙事转变成表达个体欲望的私人书写。原本在文化上占主导地位的支配性男性气质在家庭这个私人的权力场域内经受拷问,映衬出美国家庭和婚姻中性别政治的博弈与张力。①

贯穿第一幕的游戏"羞辱男主"就是玛莎对乔治萎靡的男性气质的奚落和挑衅。玛莎对父亲身上所表现出的"旧式的"男性气质②充满由衷的仰慕和崇拜,"上帝啊,我仰慕那个家伙!我崇拜他……我完全崇

① 据阿尔比的传记作家梅尔·古索所写,阿尔比家庭剧中异性恋夫妻的创作原型多为剧作家本人的养父母,其养母的"高大、专横、强势"(18)与养父的"沉默寡言、不问世事"(26)构成了异性恋婚姻中势力悬殊的对决。从第一幕中玛莎和乔治的身上可以瞥见阿尔比养母、养父的身影:女方争强好胜,专横霸道,而男方则显得懦弱无能、碌碌无为。但阿尔比的戏剧人物既基于这个原型又高于这个原型,在类型化地展现人物之间矛盾冲突的同时,剧作家赋予他们更丰富的情感指涉和更开放的成长空间。

② 科沃勒斯基-华莱士在《父亲的女儿们》一书中强调父权制的自我更新潜能,她把父权制理解为旧式(older-style)和新式(new-style)两种。她认为,"旧式"父权制是"以父系特权、等级制度及强力运作"为特征的,而"新式"父权制则"以理性、两性合作以及权威的非强制性"为其特征(110)。随着时代的更替、代际的承起,"旧式"父权制逐渐让位于"新式"父权制,后者的运作机制"不再诉诸对惩罚或伤害的恐惧,而更多的是迫于一种心理上的内疚感和责任感"(110)。换句话说,"新式"父权制以一种微妙、隐秘、不易察觉的方式渗透人物的内心深处,通过心理机制的运作悄然、诡谲地发生作用。因此,笔者沿用科沃勒斯基-华莱士式的方法用"旧式"和"新式"分别指称玛莎的父亲所代表的父权制体系及乔治所代表的父权制体系,以示两者之间的更替和变化,旨在区分旧式和新式两种父权制体系下性别规范的差异及对男性气质定义的不同。

拜他"(206)。在玛莎看来，父亲"确实是一位了不起的人"(170)，因为"我爸爸就知道如何把事情办好"(171)。而相形之下，乔治身体上的无能和事业上的平庸无法达到玛莎对一个"了不起"的男人的评判标准。乔治既不能满足她在夫妻生活上的欲求，也不能按照她所设想的那样在"情理之中"地先"掌管历史系，等爸爸退休了再接管整个大学"(210)，从而"继承"父亲的事业(207)。因此，玛莎"羞辱"乔治是对其无法成为一个合格的丈夫及一个称职的女婿的指责和惩罚。在玛莎看来，乔治就是"一个空壳、一个小卒"(164)、"一个零蛋"(165)、一个甚至连"胆量"(guts)都没有的"笨蛋"(162)、"从不做任何事"(158)但是个"满腹牢骚、讨人嫌的家伙"(166)。玛莎用她父亲的标准(性别规范)来评判乔治的男性气质，羞辱他的人格尊严，其不满与指责为后者烙下了"一个大大的……失败者"的印记(187)。

这种"失败"在新进年轻生物学教师尼克的映衬下被进一步放大，后者年龄上的"优势"(28岁)、外形上的"健美"("金发""好看"的大学校际中量级拳击比赛冠军)及学业上的"卓越"(19岁拿到硕士学位)与乔治年龄上的"劣势"(46岁)、外形上的"羸弱"("消瘦"，"头发变灰白"，拳击赛中被玛莎无意间一拳击倒)及学术上的"平庸"("只身在历史系，而不掌管历史系")形成鲜明对比(186-188)，两者之间的博弈显示出异性恋男性气质类型在竞争中此消彼长的动态变化。①玛莎的父亲对男性教职员工的审视与要求——身体上应"健美"，事业上应"进取"——体现了父权制对理想男性气质的规范，而玛莎"引用"父名、与父权制共谋来评判、羞辱乔治的身体和事业，使后者遭遇男性气质的危机。乔治与尼克的对决是年龄、身体、成就的对决，而尼克暂时的胜出说明父权制所定义的理想男性气质类型是一种重视外在因素

① 克莱尔·弗吉尼亚·伊比(Clare Virginia Eby)在"Fun and Games with George and Nick: Competitive Masculinity in *Who's Afraid of Virginia Woolf?*"(2007)一文中把乔治与尼克之间的博弈视为一种"竞争性的男性气质"(competitive masculinity)，"代表了两种富有竞争性但彼此依赖的异性恋男性气质类型"(601)。她认为，20世纪60年代的美国正经历着性别身份定义的转型。她宣称，《弗》剧"除了上演两性之争外，还上演了男性气质之战"，"乔治与尼克之间的口诛表明阿尔比不仅认为性别是话语建构的，而且(剧中)的'传奇'婚姻也有赖于两个男性在结构上和心理上的竞争而得以维持。"(602)因此，伊比认为，《弗》剧呈现了战后美国男性气质具有竞争性的本质，因为性别身份需要证据和表现(同上)。她引用人类学家盖尔·卢宾(Gayle Rubin)的"三角关系"(triangulation)及伊芙·塞奇维克(Eve Kosofsky Sedgwick)的"同性社会性"(homosociality)的概念来论证乔治、尼克和玛莎之间的三角关系及两个男性之间竞争背后所体现的"男性纽带"或男性社会的结盟(604)。

而忽视内在精神的性别规范。

尼克与乔治之间的对决不仅仅是个体之间的较量,更是他们各自所从事和代表的学科(生物学与历史学)之间的博弈。尼克在竞争中胜出不仅表明年轻、俊美、强健的外在特征更受人青睐,还体现出生物学较于历史学、自然学科较于人文学科更胜一筹的倾向,暗含着科技文明对人类的改造和征服,正如乔治解释尼克所从事的生物学染色体基因工程时所说的那样,"所有不平衡的方面都将得到纠正、滤除……各种潜在的疾病将会消失,以确保长寿。我们会有一个……由试管孕育……在保温箱里诞生的……极其崇高的人种……将来每个人都看起来……很像。每个人……都长得像这儿的这个年轻人(指尼克)"(197－198)。而在这项改变人类染色体的基因工程中,为确保像尼克这样的"辉煌的人类族群"的产生,那些像乔治这样的"不完美者……长相丑陋者、头脑愚蠢者……不合时宜者"的"输精管将被切除",令其"无法生育"(198)。基因工程对"不完美者""不合时宜者"的筛除和阉割隐含着对完美、秩序、规范的同一性要求,同时暗示科技文明对差异、他性的否定与排斥。阿尔比借熟谙历史的乔治之口讥讽科技理性对人类的改造:"我猜,将来我们没有太多音乐、没有太多绘画,但我们有文明的人类,优雅的金发碧眼、体重中等的人类……一个由科学家和数学家组成的人种,每一个人都致力于取得超级文明的辉煌成果。"(198)而"辉煌成果"的取得是以牺牲价值理性和人文精神为代价的,这反映了阿尔比早在科技文明伊始的20世纪60年代就对工具理性给人类社会带来的"福祉"进行预见和反思。在阿尔比看来,自然学科胜于人文学科、科技理性取代人文精神是科学技术意识形态化和科技理性工具化的结果,这并非是一种社会进步,而是一种历史倒退,因为"自由将会消失……各种文化和种族将最终消失……蚂蚁将会占领世界。……历史……将会失去它辉煌的多样性和不可预知性。我,还有与我共存的历史的惊奇性、多重性及翻天倒海的节奏性,将会灭迹。剩下的只会是秩序、恒定……"(199)。"秩序"和"恒定"则意味着社会对同一性、共性和确定性的内在要求,同时也意味着对多样性、差异性和不确定性的打击和压制。阿尔比借尼克的生物学基因工程来审视科技理性的伦理价值,反思科技文明,明晰科技理性取代人文精神是西方现代社会危机的根源。

不止于此,阿尔比对科技理性或工具理性的反思和批判还意在揭

示追求同一性的社会规范对异己者(他者)的"阉割"、排斥和统治。代表人文精神的乔治在与代表科技理性的尼克的较量中失利,男性尊严和男性气质惨遭玛莎的凝视、奚落与羞辱,这是"父亲的女儿"对乔治这个"不完美者"及"不合时宜者"的审视("筛查")和监督("剔除"),喻指社会性别规范对男性性别身份的约束和禁锢。

此外,这里的"不完美者"和"不合时宜者"还同时暗指同性恋者。玛莎及其父亲对健美的男性身体和男性气质的过分强调暗示对同性恋者女性化倾向的恐惧。在20世纪五六十年代的美国,同性恋者被认为是病态的,性属上的偏离被认为"与精神疾病之间存在关联"(塞奇维克 26),"同性恋"一词因而被载入《心理疾病与紊乱手册》之中,直到1973年才被去除。所以,玛莎父亲认为,"只有身体正常了,大脑才能正常"(190)。切掉这群"不完美者"和"不合时宜者"的"输精管"既是对其偏离行为的纠正,也是为了避免祸及下一代而影响种族的繁衍。① 阿尔比借乔治的男性气质危机不仅抒发了20世纪60年代美国社会的性别身份焦虑,同时也影射了隐藏于主流文化背后的同性恋恐惧症(homophobia)。

作为"父亲的女儿",玛莎不仅与父权制共谋来规范"不完美者"和"不合时宜者",而且还想以婚姻作为交换的条件来延续这种共谋性。她当初嫁给乔治是想"嫁进这个学院",因为"爸爸有种历史……延续感",而乔治的平庸让玛莎觉得这个当初的想法看起来"多么愚蠢"(207)。因此,玛莎对乔治未能掌管历史系且未能在"情理之中"地掌管大学表示失望甚至愤怒,在某种程度上不是因为他个人的平庸或失败,而是因为乔治没有帮助她实现继承父亲遗产的愿望,使其在父权制体系里的"寄宿"面临中断的可能,从而终止她在这个等级体系中的特权。正如科沃勒斯基-华莱士指出的那样,"所有在父权制话语里寻求庇佑的女性都具有天生的脆弱性:女性只要在父权制结构中还只是一

① 这同时暗含着阿尔比对盛行于美国20世纪二三十年代的优生学运动的讽刺。这项运动以著名的卡丽·巴克绝育诉讼案为起源,以哈里·劳克林为始作俑者,打着优生学的旗号,推行"种族净化论",鼓动政府推出种种限制性政策,剥夺"不适合"女性的生育权,对不少于6万无辜的智障人士和少数族裔进行强制绝育,以"科学地培育优越人种"。关于优生学的历史和演变,请参阅:比尔·布莱森:《那年夏天:美国1927》,闫佳译,杭州:浙江人民出版社,2016年;Kline, Wendy. *Building a Better Race: Gender, Sexuality and Genetics from the Turn of the Century to the Baby Boom*. Berkeley: University of California Press, 2001.

位享有特权的客人,那么她在尘世的天堂就注定难以维系。也就是说,只要她还是夏娃的女儿,她在父权制话语里的寄宿都是暂时的,面临随时中断或取消的可能。"(26)无论"父亲的女儿"多么臣服、温顺,屈从于父权制,也不能斩断她同时也是"母亲的女儿"的事实,也就是说,只要她是女人,就注定有被排斥、被边缘、被隐匿的危险,如同玛莎和郝妮的母亲们的"早逝"一样(206)。因此,玛莎对乔治的不满和羞辱与其说是对后者平庸无为的一种轻蔑和嘲笑,不如说是对自己只能"嫁进这所学院"而不能直接继承这所学院的一种愤懑和控诉,她将这种愤懑和控诉转移至所嫁之人,她认为这是"娶(她)应付出的代价":"我要让你后悔当初你让我嫁给你;我要让你后悔当初你决定来这所学院任教;我要让你后悔你一直让自己沉沦。"(272)

身体"愉悦"

海蒂·哈特曼(Heidi Hartmann)对父权制给出的定义是:"(父权)即男人之间的关系,这些关系具有物质基础,它们尽管是等级制度,但依然在男人之间建立或创造了相互依赖和团结,以使他们能够支配女性。"(转引自塞奇维克 4)无论"父亲的女儿"如何挪用父名,与父权制认同甚至共谋,终究不能改变她"客居"的事实,也不能改变她受支配的地位。尽管玛莎与父亲的关系那么"融洽"(206),她也只能"嫁进这个学院",而不能直接继承这个学院,因为父亲的"历史……连续感"就是"骨子里总想……当他退休的时候,找位女婿……来接管"这所学院,而玛莎通过嫁给一个"有前途的新员工,一个明显的继承人"才得以维系她在父权制结构里的"客居"身份(207)。换句话说,只有男人才具有继承这所学院的资格和权利,而玛莎作为父亲兼校长的女儿则以婚姻的形式来使这种继承性在男人之间得以联结和延续,正如列维-斯特劳斯(Claude Levi-Strauss)在《亲属关系的基本结构》(*The Elementary Structures of Kinship*, 1949)里阐明的那样,婚姻是作为巩固和分衍亲属关系的一个纽带而存在的,以缔结和界定男人之间的社会联结。而在这种社会联结中,"女人仅仅是扮演了交换中的一件物品的角色,而不是作为一个伙伴"(116);基于列维-斯特劳斯对婚姻的这一认识,盖尔·卢宾认为,女人被当作物品进行交易,为男人换取财富、权力、等级和威望,这构成了亲属关系和婚姻制度的政治经济学基础(68);朱迪斯·巴特勒进一步论证,女人构成了"一种符号和一种价

值","履行了巩固内部连接即集体身份认同的象征性或仪式性目的"（53）。而在这个"集体身份"中，女人是被边缘化的，只是作为嫁接这个男性联盟的桥梁并确保其得以延续。

对列维-斯特劳斯来说，婚姻缔结了父系宗族之间公开分衍的男性文化身份，是形成稳固的男性联盟的一种方式，而聚会和拜访则是提高和巩固男性联盟的另外两种方式。玛莎的父亲在每周六晚上举办员工聚会及要求员工互访就是为了加强新迦太基学院这个男性学术联盟的内在稳固性，而其中的成员则必须投以"绝对的忠诚和奉献精神"（180）。在这个男性联盟中，女人则是黏合剂和润滑剂，是用来联接和巩固这种结盟方式的。郝妮就是这个男性联盟的连接者、黏合者。作为尼克社交生活的陪衬和助手，为了让丈夫顺利融入新环境，她在各种场合主动结识"某某夫人，或某某博士的太太"（171），并陪同丈夫深夜拜访玛莎和乔治，其名字（Honey）的模糊性和指称性暗示了身份的一般化和类型化，如同"某某夫人，或某某博士的太太"一样，只是作为丈夫社交场合的一个陪衬而存在。

相较于郝妮，玛莎不仅以婚姻来帮助延续男性社会纽带（male bonding），而且俨然以女主人的身份周旋于男性聚会和拜访中，用尼克的话来说，就是"这群鹅中最大的一只雌鹅"（230），即父权制社会的"情妇"，以性来维持、呈递男人之间的联结，被男人利用以获取晋升的通道。乔治曾"建议"尼克，"抵达一个男人的内心的途径就是通过他老婆的腹部"（229）①，暗示性行为背后所隐藏的权力的交易与支配关系。凯特·米利特在《性政治》（*Sexual Politics*，1970）里曾写道："交媾不可能发生在真空中。虽然它本身是一种生物的和肉体的行动，但它深深根植于人类事物的大环境中，是文化所认可的各种各样的态度和价值的缩影。除了别的作用以外，它还可以作为个体或个人层面上的性政治的模式。"（32）伊芙·塞奇维克在《男人之间》（*Between Men: English Literature and Male Homosocial Desire*，1985）中也论证了男性纽带的联结和维持所暗含的男性对女性的支配关系。无论是玛莎的父亲、玛莎和乔治之间，还是乔治、玛莎和尼克之间都构成了塞奇维克所说的权力支配的三角关系。玛莎与富有野心的"书呆子们"（lunk-

① 乔治半开玩笑地建议尼克，要想在学校取得成功，最佳捷径就是攻克掌权者的老婆。这为之后尼克和玛莎调情埋下了伏笔，玩笑变成了事实。

heads)调情、通奸的背后隐藏着权力的利用与支配关系:一方面,玛莎被那些"书呆子们"利用,以性做交易换取他们在大学等级体系里晋升的捷径;另一方面,玛莎利用自己作为"校长的女儿"的身份来换取在性别和性层面支配男人的权力,以获得身体的"愉悦"。而这些"书呆子们"(包括尼克)仅有很好的"潜力"(potential)而无实质性的"表现"(performance),这成了玛莎蔑视、嘲讽他们的把柄:"这就是文明社会的现况"(276),而"未遂的不忠"(would-be infidelities)则为玛莎最终的救赎留下了道德补偿的空间。乔治的失败和可爱之处也恰恰在于他没有利用这个在玛莎看来是个"千载难逢的机会"(171),没有把自己的妻子当作晋升的工具和渠道,而是甘愿成为一个"大大的……失败者",陷自己于"泥沼"之中(187),这就是为什么玛莎告诉尼克,"真正让她开心的只有乔治一人"(276)。

作为"父亲的女儿",玛莎与父亲之间的"融洽"关系同时也暗含着性指涉,即所谓父亲对女儿的性监管和性占有,尽管这种监管和占有可能只是象征性的,而非实质性的。玛莎向尼克提及她在大学时期曾与校园割草工有过一个星期的短暂婚姻,但她的父亲和女子学院校长联手结束了这段婚姻,使她"重回处女"(206),并终止了她的学习,使她从此变成了"爸爸的女主人,并照顾他"(207)。"重回处女"既是成为"父亲的女儿"的一个基本前提,因为"基督教允许女人进入象征性的共同体,但只在她们保留处女贞洁的前提之下"(Kristeva, *Reader* 18);同时也是作为"父亲的女儿"所接受的父亲的性监督,终止不受认可的婚姻即意味着父亲不认可女儿的性实践;而"爸爸的女主人"则暗示父亲利用自己的权力和权威对女儿进行象征性占有,如同威廉·福克纳的小说《献给艾米莉的玫瑰》中艾米莉的父亲赶走所有试图"染指"艾米莉的年轻人以"保护"自己的女儿一样。玛莎也曾含蓄地表明这一点:"他(玛莎的父亲)也非常喜欢我,你懂吗?我们的关系真的……很融洽,真的很融洽"(206)。玛莎所使用的"融洽"(rapport)一词不仅指"和睦",还暗指"亲密",这为父女关系打上了情爱的底色。作为一种文学策略,阿尔比对玛莎与父亲亲密关系的暗示在一定程度上揭示了战后美国文化、文学中对父女关系情欲化的预设,而玛莎的放荡不羁则满足了后弗洛伊德时代中男性对一个具有性诱惑力的女儿的定型想

象(Delvin 30)。① 因此,"父亲的女儿"不仅指向女性对父权制的认同及与父权制的共谋,而且暗含着女性是性/性别政治的牺牲品。这一概念将父权制与传统的性、性别角色融为一体。

玛莎的传统性别角色是一名家庭主妇。戏剧第一幕一开始,玛莎在晚会结束后回到家中脱口而出的"垃圾堆一个!"("What a dump!" 156)明示了家中杂乱的生活场景,更说明玛莎没有达到社会对一个称职女性的角色要求,不能胜任一个合格的家庭主妇的角色定位,没能使家庭环境井然有序、干净整洁。玛莎向乔治概述好莱坞女星贝蒂·戴维斯(Bette Davis)在电影《越过森林》(*Beyond the Forest*, 1949)中饰演的家庭主妇罗莎·莫林(Rosa Molin)的角色意在进行自我指涉,反映了玛莎与罗莎有着相同的情感共鸣,即对社会强加给她们的性别分工和性别角色的不满与排斥。②

早在20世纪70年代,凯琳·萨克斯(Karen Sacks)就曾著述论证了劳动的性别分工对女性的限定和禁锢。她在《重读恩格斯——妇女、生产组织和私有制》("Engels Revisited: Women, the Organization of Production and Private Property", 1974)一文中认为,妇女囿于从事家务性劳动,以及家务劳动的非社会性、非公共性特征否定了妇女作为"社会性成人"(social adults)的身份和地位,这成为妇女遭受性别压迫和

① 蕾切尔·德芙林(Rachel Devlin)在《相对亲密:父亲、青春期女儿及美国战后文化》(*Relative Intimacy: Fathers, Adolescent Daughters, and Postwar American Culture*, 2005)中认为,战后美国文化描述并滋长了一种以亲密心理和情爱底色为特征的父女关系。她分析说,对于第二次世界大战之后出现的女孩犯罪和反社会行为,心理专家鼓励父亲们积极参与女儿们的着装和化妆选择,从而将女儿们的性成熟置于父亲的监管之下。在百老汇戏剧、女孩和妇女杂志及文学作品中,父亲常以一种控制者或支配者的形象出现在女儿们的性成熟阶段,而这个时期的普遍认识是:处于青春期的女孩萌动着俄狄浦斯式的欲求,需要父亲在性方面的认可,并对父亲的情爱生活产生兴趣。戴夫林认为,战后美国文化的各个层面对父亲与青春期女儿情爱关系的兴趣及呈现是对现代美国社会中女孩的独立性及20世纪五六十年代美国家庭生活中的父亲角色提出的质疑。

② 剧中,玛莎只提及了贝蒂·戴维斯饰演的罗莎对平淡家庭生活的不满,但隐而不露的是,这部电影的后续故事成为《弗》剧的潜文本:罗莎为了嫁给富商、摆脱乏味的生活,故意让怀有身孕的自己从山上滚下以堕掉腹中胎儿,最终染病致死。这一故事梗概同时印证了乔治对郝妮假孕的猜想:"你是怎么进行你的秘密小谋杀而不让书呆子知道的,嗯?药片?药片?你能偷偷搞到药片?"(254),意即郝妮隆起又瘪下去的肚子是在尼克不知情的情况下悄悄堕掉胎儿的结果。阿德勒认为,郝妮的堕胎在某种程度上是对尼克去男性化的阉割,间接造成了尼克在与玛莎通奸过程中的间歇性阳痿(*American Drama* 68)。

剥削的根源。① 萨克斯指出,"家务劳动妨碍妇女参与公共的工资劳动"(17),限定并固化了妇女的社会性别角色和分工,使之囿于家庭化或家务化的非"社会性成人"身份。因此,她认为,劳动的性别分工阻止妇女进入公共领域从事社会性劳动,继而拒绝或否定她的"社会性成人"身份是资本主义社会对妇女实施性别统治的政治策略,"妇女进行家务性劳动,男人从事交换性的社会劳动,这种两分法的形成产生了性别的划分,它成为统治阶级分而治之、性别统治政策的组织基础"(17)。盖尔·卢宾在分析列维-斯特劳斯的有关劳动的性别分工时也指出,"劳动的性别分工可以被看成一个'禁忌'——一个反对男女同样的禁忌,一个把两性分成两个独特的类别的禁忌,一个加深两性生物差异从而创造了社会性别的禁忌。劳动分工还可被看成一个反对任何不包含一男一女的性的安排的禁忌,它从而规定了异性婚姻"(42)。萨克斯和卢宾都将女性受压迫、遭禁锢的矛头指向劳动的性别分工。

可以说,玛莎不满的根源同样来自社会对女性性别角色和性别分工的预设。苏珊妮·温克尔(Suzanne Winkel)认为,美国社会对女性性别角色的预设使玛莎的"智慧、才能、敏锐和动力"无用武之地,"只能在与乔治愤怒、痛苦的对决中才能得到发挥",她继而假设,"要是玛莎能把精力用于其他更有生产性的事物,她的挫败感则有可能会平息。"(106)苏珊妮·温克尔虽然指出了社会性别角色预设对玛莎"智慧与才能"的约束,但她的假设忽视甚至掩盖了玛莎作为女性的从属地位是一种制度化的、结构性的事实,而天真地把希望寄托于暂时性的角色置换,也就是说,她没有意识到,只要这种性/社会性别制度还存在,玛莎的怒气和挫败感就不会平息或消失。

玛莎的怒气和挫败感非但没有平息或消失,反而以一种戏谑狂欢的方式被肆意地表达和发泄。"What a dump!"的感叹句结构既是质

① 萨克斯在论文中借助民族志史料对非洲四个前资本主义社会的生产组织、劳动分工、家庭关系等进行考察后认为,"阶级社会中妇女的从属地位在很大程度上不是家庭财产关系造成的,而是妇女没有社会性成人的地位造成的。"(15)萨克斯所谓的"社会性成人"是指从事社会性劳动的成年人,而妇女所从事工作的家庭化、私人化使其劳动不再具有社会公共属性,"只有使用价值没有交换价值"的家务劳动不被看成真正的劳动,因而不能被纳入社会公共领域,而"社会公共劳动是社会性成人身份的物质基础"(15),因而从事家务劳动的妇女被否定了"社会性成人的地位"。故而,萨克斯宣称,"家庭个体劳动必须成为公共劳动,这样才能使妇女真正成为社会性成人"(19)。她的"社会性成人"的概念修正了恩格斯在《家庭、私有制和国家的起源》(1891年)中提出的私有制和阶级的出现是妇女受压迫、被剥削的历史根源的假定。

疑，也是挑战，如同朱迪斯·巴特勒所说的那样，"文法也好，文体也好，都不是政治中立的"，"性别本身通过文法规范而获得自然化"（13）。"善用语言的魔鬼"不仅指向玛莎，同时也指向剧作家本人（166）。阿尔比在《弗》剧中使用的语言遭人诟病，成为评论家攻击的对象之一，并受到审查，要求删改才能上演，而实际上阿尔比的戏剧语言其实是一种表演策略。剧作家正是通过对语言规范的挑战，打破了两性语言的性别差异和界限，从而解构语言加注在性别上的确定性，实现意义重组的可能性。玛莎的粗俗、恶毒的语言挑战了女性用语的规范，模糊、混淆了男女两性语言的性别界限，使之具有颠覆性的表演意义。①

　　波伏瓦曾说过，"婚姻虽说是给予女人的爱情生活以伦理上的地位，事实上却为了压抑她的情欲"（210）。乔治在性生活上的冷淡和无能就是对玛莎婚内情欲的否定和压制。贯穿第二幕的游戏"调戏女主"既是尼克想以性作为交易从而获取晋升的筹码，同时也是玛莎对加在她身上的性别规范和性规范的公然蔑视和反抗。言语之外，身体亦构成了斗争的场域，因为性别身份"是通过身体和话语符号来建构和维持的"，具有"表演性"和"虚构性"（何成洲137）。玛莎的男性化外在呈现是对男性气质和女性气质二元对立的文化预设的挑战，而她的"换装"（"she is changing"）（舞台指令："她看上去更舒服……很重要的一点是，她看上去非常性感撩人"，185）则可以理解为是对女性气质的戏仿和表演。玛莎美杜莎式的凝视和浪笑构成了她斗争与反抗的姿态：

①　斯蒂芬·鲍特姆斯（Stephen Bottoms）在《阿尔比：谁害怕弗吉尼亚·伍尔夫？》一书中运用J. L. 奥斯汀（J. L. Austin）的《以言行事》（*How to Do Things with Words*, 1962）和德里达的《哲学的边界》（*The Margins of Philosophy*, 1982）这两本专著所提出并发展的"言语述行"理论来解读《谁害怕弗吉尼亚·伍尔夫？》中的表演和表演性问题。他认为该剧"不仅是一部舞台剧，从根本上说，它本身还是一部有关表演和表演性问题的戏剧"（5）。据鲍特姆斯所言，《弗》剧被广泛诟病的"演出时间冗长"和"语言无意义重复"这两个问题也正是"该剧想向观众所施以的述行性影响"（9），"冗长"与"重复"是旨意链发生转移的结果，言在此而意在彼，让语言超越其能指的范畴。他引证麦克斯·勒纳（Max Lerner）的话说，阿尔比使用的"毫不相关的语言……似乎毫无目的的迂回曲折使幻觉和幻想富有想象力地翱翔……使你困惑、混乱、痛苦"（qtd. in Bottoms 9），在鲍特姆斯看来，演出时间和语言重复是该剧舞台表演的独特形式，以述行性的指令影响观众的观剧体验，从而使其达到心灵震撼和灵魂净化的效果。鲍特姆斯对述行性理论的运用旨在强调《弗》剧中戏剧语言的内在指涉的重要性及表演形式对观众的功能性影响。他引用苏桑·桑塔格的话说，"人们通过只关注艺术作品内容并阐释它，从而驾驭艺术作品，而真正的艺术有使人战栗的力量"（qtd. in Bottoms 9）。鲍特姆斯运用言语行为理论来解读该剧中言语的述行性，将文学语言解读成了文学事件。

她的凝视石化了男人居高临下的观看,唤起了他们的阉割焦虑,间接造成了他们的间歇性阳痿;而她的浪笑则是对乔治和尼克的性无能的一种蔑视与嘲讽:"你们全都是失败者。我是大地母亲,你们都是失败者……真好笑。一群纵酒……性无能的书呆子。"(276)

玛莎犀利的指控既含有无奈,也含有悲愤,这种无奈和悲愤被蕴藏在"谁害怕弗吉尼亚·伍尔夫?"这首戏仿的曲调中,化为"一种尖叫,一种真正的尖叫"(161)。在分析"谁害怕弗吉尼亚·伍尔夫?"这首"富有智慧"的曲调时,莫纳·霍法什(Mona Hoorvash)和法瑞德·珀吉芙(Farideh Pourgiv)认为,这首歌曲象征着对知识女性的焦虑和恐惧。她们分析,阿尔比把"大灰狼"(the big bad wolf)改成弗吉尼亚·伍尔夫,而后者是一位作家、批评家,更为重要的是,她是一位女权主义者。"谁害怕弗吉尼亚·伍尔夫?"表面上是知识界男性对这位当代女权主义者的讥讽,以为她无法构成对他们的威胁,而实际上表明了潜藏于男性心中的对知识女性的恐惧(16)。玛莎对这首歌玩味地捧腹和模仿蕴含着她对男性的失败、无能及恐惧的一种戏谑和嘲笑。

但玛莎的无奈和悲愤、戏谑和嘲笑不仅指向自己,更指向整个性/社会性别制度对女性和男性的约束和禁锢。她对乔治不满和指责的同时更饱含着同情,因而她在第三幕开头反复悲叹道:"乔治和玛莎:悲哀,悲哀,悲哀"(277)。玛莎的悲叹不仅仅是一种自我怜悯,更是对处境相似的乔治的一种共情表达;玛莎与乔治之间的游戏、对决与其说是一场两性之战,不如说是一种表演策略,意在构建一种批判社会性别/性制度的场域,正如盖尔·卢宾在《女人交易》("The Traffic in Women: Notes on the 'Political Economy' of Sex", 1975)一文里对性/社会性别制度这一概念的辨析,在卢宾看来,这一社会制度"不仅规定了什么是女人,也规定了什么是男人、什么是正常的性、什么是禁忌;并以一种在儿童时期就被内化的方式对生活在这个社会内部的所有成员起作用"(许诺26)。所以,问题的关键不在于是女人还是男人,而在于同样作用于男人和女人的性/社会性别制度本身结构性的压迫和不平等。卢宾把关注的重点放在对这一制度的整体批判上来,因为她意识到,无论是改变男性或是女性任何一方的权利状态,"都是在对现有的性/社会性别制度默认的基础之上进行的改良"(同上),而要解决男性或女性受压迫、不平等的事实,就要彻底消灭这一社会制度。所以,霍法什和珀吉芙对批评界一直以来对玛莎和乔治的两极化性别角色的解读提出

了质疑,她们认为《弗》剧的主要冲突不是"乔治 vs. 玛莎"或是"乔治 vs. 尼克",而是"乔治+玛莎"共同展现了为他们所预设的"性别角色的缺陷"(13)。因此,她们认为,知识界男性"对弗吉尼亚·伍尔夫的恐惧在某种程度上……是对象征界的压迫性力量及施加在男性和女性身上有限的性别角色的恐惧"(23)。阿尔比以两性之间狂欢化、颠覆性的游戏表演来表达他对制度性的约束、禁锢和压迫的不满与挑战。

母亲身份的幻灭

面对生命不能承受之重,玛莎为自己编织了一个美丽的梦。在这个梦中,玛莎虚构了自己的母亲身份——自诩为"大地母亲",幻想有一个英俊的儿子,因为"儿子可以成为男人中的领袖,成为士兵和创造者。他会让世界服从他的意志,而母亲也将分享这一不朽的英名……通过他,母亲将拥有世界——唯一的条件是她拥有自己的儿子。"(波伏瓦,《第二性Ⅱ》576)玛莎"一直想要一个儿子"或者说渴望做一个母亲,这反映了20世纪五六十年代的美国要求女性履行母亲这一"崇高而神圣的使命"的社会和制度现实。当时的美国妇女普遍的共识是"没有孩子的婚姻是不完整的"(Kline 155)。没生孩子的女性饱受"性生活不洁""缺少女性气质""无意识地拒绝母亲身份"等方面的指责(同上)。美国五六十年代的婴儿出生率的普遍提高及家庭规模的逐步扩大无疑是美国社会对合法生育进行政策性鼓励及女性对母亲身份积极迎合、踊跃实践的结果。这样的社会和制度现实显然令没有孩子的玛莎苦不堪言,因而幻想有一个儿子、成为一位母亲是玛莎填充自己空虚混乱的生活、维系核心家庭结构完整的一种补偿性的措施。

自诩的"大地母亲"这一基督教父权制文化的女性原型"体现了自然界固有的神圣的母性原则及其生殖力量,在繁衍、孕育生命的同时也具有潜在的破坏性"(Daileader 261)。与玛莎渴望母亲身份不同的是,郝妮"腹部隆起又瘪下去"的"假孕或癔症性怀孕"(false or hysterical

pregnancy)(216)则暗示她的"母亲恐惧症"(matrophobia)①,其背后是对生育的恐惧以及对制度化的母亲身份的生理性排斥。波伏瓦将儿子英雄化和母亲身份浪漫化的背后不仅蕴藏着母亲的欲望②,还体现出母亲身份的制度化内涵。艾德里安娜·里奇从理论上对这种制度化做了阐述,她在《生于女人:经历与制度化的母亲身份》(*Of Woman Born: Motherhood as Experience and Institution*, 1976)中结合自己的个人经历论述母亲身份不仅是一种女性经历,还是一种政治制度。她认为,这种制度从根本上规定了女性的母性"本能","任何对这个制度构成威胁的行为,如私生子、堕胎、女同性恋都是偏离的、犯罪的"(42)。堕胎的非法化和避孕药的禁用从法律上限定了女性的单一选择,而制度化的异性恋为女性贴上了"危险的、不洁的、肉欲的"标签,压抑了母亲的情欲,规定了母亲身体的贞洁(同上)。

克里斯蒂娃认为,基督教延续了犹太一神教的传统,特别强调女性贞洁和殉道,而在基督教的意识形态中,母亲身份被认为是女性(母亲)身体追求"愉悦"的显著标记,而母亲身体的"愉悦"无论如何必须

① "母亲恐惧症"指的是女性"不仅害怕自己的母亲,同时还害怕自己成为母亲"(Lisa 364)。这一概念是琳恩·苏肯尼克(Lynn Sukenick)在1973年分析多丽丝·莱辛(Doris Lessing)小说女主人公时提出的,具体请参见:Sukenick, Lynn. "Feeling and Reason in Doris Lessing's Fiction". *Contemporary Literature* 14 (1973): 515–535. 她认为,"莱辛小说中的女性人物排斥自己的女性情感,是因为她们不想复制她们的母亲所过的令人窒息的生活。"(qtd. in Lisa 364)科迪·丽萨(Cody Lisa)认为,"母亲恐惧症"的背后是女性对象征界父亲的认同,表明"在父权制社会,部分女性为获得自由,主动寻求象征秩序中父亲的认同,而非认同自己的(被压迫的和具有压迫性的)母亲及女性的自我。"(364)剧中,郝妮的背景介绍和舞台表演较少,但从尼克的陈述和她的天真、顺从来看,她应是在一个父权制气氛浓郁的家庭中成长起来的。她的母亲的早逝本身就暗示着父权制社会或制度化的母亲身份对女性的迫害。郝妮的"母亲恐惧症"应是源于对母亲早亡的恐惧及对父亲权威的畏惧,她的假孕暗示了制度化的母亲身份对女性的压迫性影响,使其处于两难的困境,既害怕成为母亲,又不得不怀孕生子,因而才出现了医学上称为"癔症性怀孕"的症状,这是制度化的母亲身份内化为一种强迫性的意识而以身体癔症的方式呈现出来,所以尼克说,"郝妮……很容易生病"(213)。鉴于郝妮的父亲是一位牧师,也有学者猜测,郝妮假孕症状的出现是因为"内化的宗教生育观念主宰了她的意志以至于她的身体以假症来惩罚她"(Ghandeharion and Feyz 17)。

② "母亲的欲望",用弗洛伊德的话说,就是"阴茎妒羡"(penis envy):"她羡慕男人有一个她所没有的活物,她觉得她之所以没有这个东西,是因为她被阉割了,所以她要通过有一个孩子作为替代物来弥补这个缺陷"(吴琼523)。拉康认同弗洛伊德的"阴茎妒羡"说,但他为了避免生物学的联想而改用"菲勒斯"(the phallus)来指称"母亲的欲望"(同上)。拉康认为,儿子是母亲想象中的菲勒斯,通过拥有儿子,母亲的欲望得到补偿,但同时这也说明母亲是一个欲望的符号、一个"有欠缺的存在"(同上)。她的身份依赖儿子而得到界定,以此从心理上构建女性在父权制社会中从父、从夫、从子的地位。

受到压制,即生育的功能应严格屈从于父名,母亲只有通过压制身体的欲望才能进入象征性秩序,否则她就必须通过殉道来完成这一过程。克里斯蒂娃这样写道:"众所周知,基督教确实允许女人进入象征性的共同体,但前提是她们必须保留处女的贞洁。如若不是,她们就必须以殉道来为肉体的愉悦赎罪。"(*Kristeva Reader* 145 – 146)克里斯蒂娃由此以古希腊神话人物厄勒克特拉(Electra)杀母①为例来揭示后者作为"父亲的女儿"认同父亲及其代表的大法,以父之名压制和扼杀母亲身体的欲望。她认为,厄勒克特拉杀母不是因为爱恋父亲而向母亲报仇,而是因为母亲在同别人的不正当关系中体现了女性身体的"愉悦":"厄勒克特拉想要克吕泰涅斯特拉死掉,不是因为她杀死了父亲,而是因为她是(艾奎斯托斯)的情人。她作为父亲的女儿,深受母亲身体'愉悦'的萦绕,对母亲提出要求:身体的'愉悦'对一个母亲而言是绝对禁止的。"(*Kristeva Reader* 152)

玛莎对母亲身份的幻想给予她生活的勇气和力量,但是第三幕中乔治的杀子游戏却击碎了她的幻想,将之拉回到残酷的现实中。对于乔治的杀子行为,评论家莫衷一是。温克尔认为,乔治杀死幻想中的儿子是一种献祭仪式,目的是将玛莎从"疯癫的边缘挽救回来",从而使她回到社会、文化的规范当中(150);阿兰·路易斯(Allan Lewis)也认为,"乔治和玛莎儿子的献祭不是为了救赎,而是为了从情感上宣泄玛莎对婚姻的不忠,以使玛莎得以净化、受到惩罚、膝下无儿"(37)。但霍法什和珀吉芙对评论界把乔治杀死幻想中的儿子的结局解读为一种"圆满结局"不以为然,她们质疑"这种解读削弱了整个戏剧的宗旨",因为"很难想象一直以批判美国社会价值观著称的阿尔比会以欢庆父权制的胜利来结束该剧"(23),因而她们宣称:"该剧并未呈现观众希望呈现的结局,而是提出了急迫的警告,维护了一个悲剧令人动容的尊严。它没有展现应该怎样,而是展现了事实怎样。"(同上)

① 厄勒克特拉是古希腊神话中的人物,她是古希腊城邦迈锡尼国王阿伽门农(Agamemnon)和王后克吕泰涅斯特拉(Clytemnestra)的二女儿。阿伽门农为换取特洛伊战场上合适的风向而将大女儿依菲琴尼亚(Iphigeneia)献祭给战神,其妻克吕泰涅斯特拉怀恨在心,同情夫艾奎斯托斯(Aegisthus)合谋杀害了从特洛伊战场上凯旋的丈夫阿伽门农。厄勒克特拉得知后与兄弟俄瑞斯特斯(Orestes)联手杀死了母亲和她的情夫。厄勒克特拉也是多部古希腊悲剧中的人物,如索福克勒斯的《厄勒克特拉》(*Electra*)、欧里庇得斯的《厄勒克特拉》(*Electra*)及埃斯库罗斯(Aeschylus)的"俄瑞斯忒亚"三部曲之一《阿伽门农》(*Agamemnon*)。精神分析学领域里的"厄勒克特拉情节"或"恋父情结"就来源于此,意指女儿爱恋父亲而仇恨母亲的复杂情感。

第三幕的"驱魔"仪式荡涤了前两幕以玩笑和游戏为主色调的"失范"行为,以道德的严肃性和灵魂的内省性来审视玛莎的身体"愉悦"。在剧中,对母亲身体愉悦的惩罚是通过剥夺其母亲身份来实现的。杀死幻想中的"儿子"是乔治对玛莎与尼克调情的惩罚,即是拒绝给予她作为母亲的权利,否定她所渴望的母亲身份。杀死幻想中的儿子虽非是圆满的结局,但也绝非"欢庆父权制的胜利",而是剧作家在体现"打破幻想,直面现实"的生存理念的同时,表达了他对玛莎这位父权制的同谋者兼受害者的既厌恶又同情的复杂情感。

这种复杂情感表现在第三幕对逆转(reversal)和悲情(pathos)的运用上。乔治在最后一轮游戏"bringing up baby"中"亲口"杀死了他们的儿子,导致玛莎悲痛欲绝、痛哭流涕,使戏剧在即将结束之时达到了高潮,尼克和观众此时才恍然大悟,并从乔治和玛莎编织的游戏(幻想)中苏醒,抽身出来。从这个角度来看,剧中人和观众何尝不像乔治和玛莎一样活在幻想之中呢?阿尔比用儿子、游戏和剧场分别为乔治和玛莎(游戏的参与者兼旁观者)、尼克和郝妮(游戏的旁观者兼参与者)及观众(游戏的观看者)设置了幻想的三重维度,而阿尔比的终极指向是坐在剧场里的观众,因为剧场本身就是最大的梦工厂,戏剧观众何尝不是阿尔比所编制的语言游戏的被动的参与者呢?阿尔比探究的是:"真实与幻想。谁知道区别?"(284)如同乔治将郝妮一点点撕掉酒瓶上的标签喻指为层层剥离"直达骨髓"(to the marrow,292),阿尔比用游戏、玩笑、狂欢、仪式等舞台表演一层一层掀开遮挡在观众面前的幻想的面纱,直到露出真相。罗伯特·沃勒斯(Robert Wallace)在评述"为什么尼克……不带着他的年轻老婆立刻回家"时说:"人们宁愿观看别人的生活而不愿自己去体验生活。"(49)这一评述"也同样适用于剧场观众"(同上)。

阿尔比用情节逆转使剧中人物及观众从梦中惊醒,用悲情渲染剧场的哀伤气氛,使观众对玛莎的情感由厌恶转向悲悯,将之前的酗酒、狂欢、拌嘴、斗恶、调情都归整为情感上的宣泄与共鸣,从而达到净化灵魂的功效。与《美国梦》中妈妈和爸爸缺乏悲悯和救赎的类型化塑造相比,阿尔比对逆转和悲情的运用赋予了玛莎和乔治救赎的可能。悲情的展演一方面使玛莎避免滑入《美国梦》中妈妈的类型化塑造,赋予了玛莎人格的生动性和情感的丰富性,另一方面冒着落入情节剧套路的风险:女主人公在男主人公的帮助下获得救赎,一起迈向希望的黎

明。玛莎在乔治的抚慰中渐渐平静,而乔治在她丧子的沉痛中扮演着忠诚的丈夫和拯救者的角色,挽回了他作为丈夫的体面和作为男性的尊严。

阿尔比对玛莎的双重塑造体现了剧作家对这个戏剧人物既厌恶又同情的复杂情感。厌恶在于她是父权制的同谋者,寄宿在父权制等级体系内,利用父权制的便宜对他者施加规范;同情在于阿尔比认识到作为女性的玛莎同时也是父权制的受害者,她的专横跋扈、嚣张欺凌是对性别压迫和不公的一种反抗姿态和自我保护策略。这种同情在阿尔比的后期剧作《三个高个子女人》中有进一步的澄清。因此,可以说,《弗》剧是阿尔比对女性,尤其是母亲形象塑造的一个转折点,是将母亲从完全类型化、妖魔化的漫画到个性化、立体化呈现的一个过渡。

小　结

《弗》剧中母性形象的转折和过渡饱含着剧作家阿尔比对性别权力关系的审视与协商。塞奇维克在《男人之间》中总结拉康、乔多罗、迪纳斯坦、卢宾、伊利格雷等人对情欲三角关系所做的历史分析时指出:

> （他们）从各自的学术传统内部进行批评,提供了分析工具,在处理情欲三角时没有把它当成一种非历史的、柏拉图式的形式,一种从中减去了性别、语言、阶级、权力等历史偶然因子的死气沉沉的对称,而是把它当成一种敏感的记录器,目的正是详述权力与意义之间的联系,为了以生动的方式明白地展现欲望和认同的游戏——个人通过这些游戏与他们所处的社会进行协商,从而获得权力。(34)

阿尔比在《弗》剧中以玛莎、乔治及尼克、郝妮之间三重游戏的方式呈现了社会性别/性制度对两性的禁锢和约束,以隐晦的戏剧语言展现了作为剧作家和同性恋者的阿尔比在面对社会、文化的强权时所做出的妥协。《弗》剧的三幕的推进就是人物经历了从"羞辱到谦卑"再到人性("from humiliation to humility" and then to humanity)的过程(Bigsby, *Confrontation* 80)。这一过程暗含着文本内外性别权力的协商和平衡:文本之内,戏剧人物通过游戏进行权力协商,以获得一种家庭结构内的"微妙的平衡",其冲突与张力昭示了美国 20 世纪 60 年代的社会、文化的政治图景:"美国的民权运动、冷战的高峰、越战的紧张局

势、总统及其他重要领导人被暗杀,以及其他的跨国事件都让国民产生了不安,美国人挣扎着维持公共美德与私人欲望之间的道德平衡"(Roudane,"Toward the marrow" 41);而文本之外,剧作家通过戏剧演出与百老汇剧场的商业模式、审查制度及社会性别制度、性制度等权力结构进行文化协商,以获得一种社会结构内的身份认同。

阿尔比将性别身份和性属身份的平等诉求以语言游戏的方式呈现在戏剧观众面前,探讨了社会性别/性制度对两性的束缚和禁锢,表达了剧作家本人对自身的性属身份边缘化的焦虑,以及在戏剧生涯早期为获得剧作家身份认同所做出的不懈努力。因此,《弗》剧在一定程度上可以说是阿尔比表达个人欲望与认同的书写,通过在百老汇剧场的成功上演以获得他作为剧作家的一种身份认同。事实上,《弗》剧的成功也确实为他带来了他所渴求的剧场内外的话语权和影响力,正如卢顿所评价的那样,通过该剧,"在许多方面,阿尔比为 20 世纪 60 年代的美国剧场提供了它所渴求的艺术气质,既提升了美国剧场的想象力,又帮助培养了新一代的剧作家"(Roudane, *Necessary Fictions* 11)。与此同时,阿尔比以语言游戏构筑他的戏剧内容和结构,这不仅是一种戏谑性的文本或表演策略,而且是阐明严肃的社会问题的艺术表达方式,展现的是剧作家对戏剧语言的娴熟、机智应用,更蕴藏着他对各种权力关系的审视与协商,以期达到剧场内外诉求与满足之间的微妙平衡,其背后镌刻了美国 20 世纪 60 年代的历史文化印记和社会政治图景,代表了当时处于边缘地带的美国民众内心的渴望与挣扎。

第三节 衰老病态的母亲与剧作家的创伤性写作

《美国梦》和《谁害怕弗吉尼亚·伍尔夫?》这两部剧作不同程度地向我们展现了物欲化、情欲化的母亲形象,其身份塑造带有明显的历史与文化的烙印。如果说,我们从这两部戏剧中的母亲形象塑造粗略地捕捉到剧作家对母亲厌恶与同情的复杂情感,瞥见特定历史时代中加在母亲身份及社会性别身份上的文化痼疾与精神沉疴,那么 30 年后的另一部戏剧《三个高个子女人》则让我们洞悉剧作家复杂情感背后传记式的生平指涉,管窥一位衰老病态的母亲在死亡前夕富有韵味的人生体悟,明晰已入花甲之年的剧作家对母亲身份的客观审视及对普遍

人生的哲学洞见。《三个高个子女人》中的母亲形象不再是扁平化、妖魔化的，而是客观化、个性化的，剧作家让老年母亲作为讲述主体重新审视自己从青年、中年到老年的变化轨迹和心路历程，从而"解构"并"重构"一个女人的一生。阿尔比在该剧中将母亲身份的文化建构融进对年轻与衰老、健康与疾病、记忆与遗忘、生命与死亡的哲学思辨之中。

《三个高个子女人》是阿尔比的第三部普利策奖获奖作品，被奥古斯特·W.斯托布（August W. Staub）称为"20世纪剧场的巅峰时刻之一"（153）。① 该剧是阿尔比创作后期一部自传色彩浓厚的作品，剧中女主人公A的原型就是阿尔比的养母弗朗西斯·阿尔比。阿尔比在剧中试图从一个成年儿子的视角，想象与展现年迈的养母（92岁）从誓不与人事命运妥协，倔强地抗拒生老病死到与时间、死亡、命运和解的一生，专注于养母作为女性个体的心理和情感的表达，以及自我的内省与反思。该剧同时反映了阿尔比对其养母及其家庭生活的深刻揭露，既痛斥养母作为母亲对儿子缺少关爱、强势与不谅解，突出剧作家创伤性的成长历程，同时客观呈现其作为女性的偏狭、骄横与不得已，展现其倔强、挣扎与无从选择的一生。相较于阿尔比早期戏剧中类型化的母亲形象，《三个高个子女人》中的母亲更加饱满、立体，是已入花甲之年的阿尔比在养母死后试图与其达成和解的一次心灵重生之旅，是剧作家内心"净化"的舞台写照。阿尔比将此剧称为"驱魔"之作（qtd. in Gussow 357）。

个体的"死亡之舞"

在阿尔比的众多戏剧作品中，戏剧人物在性别上基本都是对称的，以异性恋夫妻、家庭为主要的刻画对象，但在《三个高个子女人》中，除了剧末出现的"沉默的"儿子外，男性基本是缺席的，女性首次成为唯一的塑造对象，占据舞台的中心位置，从被讲述者转换成讲述者，这种转换不仅仅因为它是一部以剧作家养母为原型的自传性作品——通过

① 斯托布认为，从结构上看，《三个高个子女人》兼具古典与现代的双重特点，说它古典是因为"它能清晰地唤醒人类最古老的神话，那就是有关三女神（Triple Goddess）集少女、妇女、老妪三者于一体的神话故事"；而说它现代是因为"在戏剧没有赢得称为现实主义的修辞三段论之前，在表现主义没有获得突破变成对意识的内省之前……《三个高个子女人》是没有办法写就的"（153），斯托布认为这种双重结构特点使其成为"20世纪剧场的巅峰时刻之一"（153）。

聚焦、回忆养母的一生从而重新审视自己与养母之间的关系,驱除残留在心中的魔咒;更体现剧作家在创作后期对女性一生所做的历时和共时的考察——不是把女性完全建构成母亲,而是把她当作独立的个体,通过舞台并置洞察、体悟其不同的人生阶段,尤其是老年女性在面对生老病死这些人生普遍命题时所具有的自我意识和生命智慧。

《三个高个子女人》为两幕剧,贯穿其中的三个女性人物分别被用字母A(92岁)、B(52岁)、C(26岁)来指称,但两幕中的人物身份是不同的。第一幕中,A、B、C分别代表老、中、青三个不同年纪的女性:衰老病态、"专横傲慢"的富妪A,照顾A的保姆B,及A的法律顾问、公司派来处理其财务问题的律师C。该幕以现实主义手法展现A的现在,回忆A的过去,以A谎称自己的年龄为幕启,以A的突然中风为幕终;第二幕则以表现主义手法将病榻上戴着氧气罩、行将死去的A的老年、中年和青年三个人生阶段在舞台上演绎出来,A、B、C分别代表A不同年龄阶段的自我,该幕通过三者之间的对话,回忆和审视A的过去和现在。

《三个高个子女人》具有浓厚的自传色彩。阿尔比养母的生平经历及母子关系构成了该剧重要的潜文本,构建并奠定了A最基本的情感基调和人生经历;不仅如此,阿尔比还在该剧美国首演之时撰写了一篇序言"On Three Tall Women",为其与养母之间及真实生活与戏剧创作之间的微妙关系提供了详细的注解。我们借助阿尔比的生平传记和戏剧序言可以较为精确地把握这对母子之间的爱恨纠葛及虚实之间的纵横交错。

阿尔比与养母之间的纠葛在他唯一一部传记中有清晰的记载。①传记作者梅尔·古索认为,养母的强势专横、固执偏狭,及阿尔比的同性恋性取向、少时离家出走都是造成母子之间存在感情隔阂的主要原因。与母亲修复关系后的阿尔比自认为已冰释前嫌,尽心尽力地照顾晚年的养母,但两者之间的嫌隙从未真正被消除。养母在死前三改遗嘱,最终将大部分遗产捐赠给医院和教堂,只留一小部分给养子。在阿

① 据《阿尔比传》记载,阿尔比出走后再也没有与养父母有任何联系,其间他甚至没有参加养父的葬礼。直到20年后,阿尔比被告知养母患心脏病住院后才重拾母子关系。之后的阿尔比一直扮演一个孝顺儿子的角色,经常去看望养母,给她带喜欢的礼物并带她出去参加宴会,但即使如此,他们之间一直是陌生的母子关系,从未亲密过,对敏感的话题更是避而不谈。

第一章　母亲的刻板形象与性别身份的他者性问题 ‖ 077

尔比看来,这等于否定了他的合法继承权,表明她在情感上从未真正原谅他,在心理上从未真正认同这个儿子。阿尔比在 1994 年接受《纽约时报》采访时说:"我的母亲从来没对我的天性、我的性属做出让步,更不愿意和我讨论此事。我俩从未和解过。"(Richards C15)由此可见,彼时的阿尔比对已故的养母仍心存芥蒂。剧中,他从 A 的视角来审视此事:

　　他们打电话给我,告诉我他要回来看我;他们说他会打电话来。他打了。我听到他的声音,往事历历在目,但我很冷静。我说:喂,你好! 他说:喂,你好! 没说真想不到之类的;也没说我想你之类的,连个小谎都没撒。妹妹也来了;她喝醉了躺着,经过楼上的时候,连个小谎都没撒。我想我能挺过去。是的,你做到了。他来了;我们互相看着对方,我们俩都压抑着闭口不谈,从他出走后,我们就一直压抑着闭口不谈。他说:你看上去不错;我说:你也是。没有道歉,没有指责,没有眼泪,没有拥抱;干巴巴的嘴唇,干巴巴的脸颊;是的,就是这样。我们从不讨论这件事? 从不深究为什么? 从不跨越我们的界限? 我们是陌生人,我们对彼此好奇,仅此而已。(370-371)

阿尔比意在说明,爱的缺失、交流的匮乏是造成情感疏离的真正原因。"我们从不讨论这件事? 从不深究为什么? 从不跨越我们的界限?",这使彼此成为熟悉的陌生人,而维系母子关系的纽带只是"对彼此(的)好奇",阿尔比借此诘问:"何为家人? 何为母亲?"直到多年以后(2005 年),阿尔比才客观、冷静地重新审视他与养母之间的关系,他在接受采访时说:"我们一直相处不融洽,我过去一直认为都是她的错,但我现在认为,我当时很可能是个不听话的孩子,我认为她不是故意要对我这么糟糕的。我只是觉得,她当初根本不懂得如何做一个母亲。"("Borrowed Time" 281)进入花甲之年的阿尔比虽然能够客观、公正地看待他们母子之间的关系,认识到自己可能存在问题,但他作为儿子始终介怀养母"不懂得如何做一个母亲",质疑养母的母亲身份。在阿尔比看来,母道的失职是造成其心灵创伤的重要缘由。而作为剧作家的阿尔比则将自身的经历编织成故事,将创伤转换成视角,把情感转变成艺术,通过舞台书写释放心灵的伤痛和魔咒,故而他的多部戏剧中的母亲角色或多或少都有他养母的身影。

阿尔比在《三个高个子女人》中将 A 在 92 岁高龄之时年老体衰的生命状态客观地呈现在戏剧舞台上,让人嘘唏、感叹。虽然阿尔比在《沙箱》《终结》等剧中对衰老与死亡的母题早有涉猎,但将老年人作为讲述主体呈现在舞台的中心位置并探讨个体的衰老和陨灭尚属首次。该剧不仅仅"深刻洞悉了阿尔比与其养母之间纠结的母子关系",让我们洞察到生活中的阿尔比遭受心灵创伤的源头,更为重要的是,它"充满同情但并非伤感地刻画老年生活,而是与时间达成和解,并探讨身份的本质"(Zinman 118),展现了剧作家晚年对老年命题的思考及其戏剧创作的潜能。阿尔比用字母 A 代表高龄老人,这种无名的指称既是死亡的隐喻,同时也具有泛化的指涉,意指普遍的、不具名的老年女性群体长期"被迫隐匿"或"以第三人称指称"的文本现实(Defalco xi),这一群体因兼得女性和老年人的身份标签而具有性别与年龄的"双重边缘性"(Woodward,"Tribute" 87 – 88)。①

琳达·哈琴(Linda Hutcheon)指出,"老年"概念具有"历史建构性"(Four 5),西方文化以极其复杂的方式"建构老年群体":

> 古往今来,不同文化对待老人的态度截然不同,褒贬并存,这一点显而易见。老人既对国家经济(和医疗系统)构成威胁——西方媒体称之为"灰色海啸"(Grey Tsunami),又是国家财富之源泉、稳定之根基。他们既受嘲讽又被敬畏。有人嫌他们老无所用,有人奉他们为智慧宝典……21 世纪的西方世界,就老年化问题形成了一套强烈的"衰老叙事"和同样强烈的对衰老的抵制。有学者指出,抵制衰老表明我们身处的社会拒绝死亡、迷恋青春,不愿直面年老带来的现实问题(社会、身体、认知方面的问题);也有人认为应当坚决反抗、抵制衰老叙事,以免落入"年龄歧视"的陷阱。(《访谈录》168 – 169)

哈琴认为,西方文化建构了老年这个概念及老年群体这个类别。她把西方文化对老年人的蔑视归因于工业文明注重和追求效率和利润的结果,亦是功能主义社会理论主导意识形态的结果(Four 7)。纵观整个西方叙事传统,年龄(age)、衰老(aging)或老年(old age)未曾像性

① 伍德沃特指出老年女性群体的"双重边缘性"的根由:"首先,男人把女人当作吞噬一切的母亲,对她的恐惧因其变老而加剧……其次,也许最为重要的是,对女性主义本身而言,恐惧衰老的后果需要进一步探讨。女性主义本身具有根深蒂固的年龄歧视。"("Tribute" 87 – 88)

别、种族或阶级那样成为文化、文学研究的一个稳固类型。长期以来，对老年及老年人问题的研究一直是个空白，这在波伏瓦看来是一种"沉默的共谋"（Old Age 8），这不仅仅是因为"老年人无力写，年轻人不屑写"，更是因为老年及老年人在西方社会始终是一个"禁忌"，是一个"不宜提及的、可耻的秘密"（Old Age 7）。波伏瓦在其鸿篇巨制《老年》（Old Age，1970）中从外部和内部两个视角深入观察，探讨了老年，尤其是老年女性问题。她认同古罗马思想家西塞罗对老年命题的自然观，她也认为老年是一种"既无法避免又无法逆转的现象"（Old Age 42），称之为"不正常中的正常"（"normality in abnormality"，548）。但波伏瓦并不赞同西塞罗"自然即善"的观点，她认为，"任何变形都有令人害怕之处"（Old Age 11），就老年而言，自然变化就意味着衰退，会引起恐慌，尤其是女性的衰老："男人认为，一个女人的人生目标就是成为情爱对象，当她变老、变丑时，她就丧失了社会分配给她的地位：她成为一个畸形人，激起厌恶，甚至恐惧。"（Old Age 184）对老年女性的厌恶、恐惧在波伏瓦看来是对女性厌恶、恐惧的延伸，是女性他者性的衍生品，因此她在《老年》中提出"老年人内在的他者性"命题："对他人而言，他定义的我与我从他处意识到的我之间是一种辩证关系。在我身体里有一个他者——也就是说，对他人而言，我就是那个他者——这个他者就是老年人，这个他者就是我自己。在大多数情况下，对世界上其他人而言，我们的存在就和世界本身一样具有多面性。"（316）这是波伏瓦在花甲之年所感知到的除了女性他者之外的另一类他者，即老年他者。她意识到他人和自我对老年认识的差异性构成了老年自我的他者性："我对自己的认识和他人眼中的我之间存在令人沮丧的差异"（Kirkpatrick 278），也就是说，"从我自身来看，我还是那个我，但对外人而言，我已经被降为次人类（subhuman）"（同上），因而波伏瓦提出"应该从整体上去理解老年，它不仅是生物事实，也是文化事实"（Old Age 20）。①

而在基于生物、文化双重事实的老年他者的研究中，衰老、疾病等明显的身体体征自然成为主要的考量对象。美国学者凯斯琳·伍德沃

① 波伏瓦的后期著作《老年》不仅是一部关于老年命题的女性主义理论著作，同时它还修正了《第二性》中有关母亲身份的自然属性的论断，认为母亲身份与老年身份一样是社会、文化建构的结果，这是步入花甲之年的波伏瓦对母亲身份的再认识。

德(Kathleen Woodward)指出,"身体是老年阶段的主要能指"(*Discontents* 10),衰老的过程主要是身体机能的"衰退直至死亡的过程"(Defalco 1),而"衰老的身体景观是分析老年的基础"(Woodward,"Aging" 33)。在《三个高个子女人》第一幕中,阿尔比回忆并再现了其养母在生命最后阶段生理机能衰退的状态,用戏剧语言将 A 的衰老的身体体征(尿失禁、摔断的胳膊)、语言表达(语无伦次)及神智状态(记忆衰退)展现在舞台上,向观众呈现了 A 在 92 岁高龄之时生命陨退的迹象。A 一边回忆过去骑马、赛马的奢侈生活,一边与各种生理机能的衰退、失调做抗争,面对年老体弱、记忆衰退和即将到来的死亡,她表现得暴躁、专横、傲慢,但同时又无助、无奈,使出浑身解数抗拒生老病死,拒绝与时间、衰老、死亡妥协,扭曲、颠倒事实以证明自己对一切的控制力。阿尔比将两者并置具有强烈的讽刺效果,寓意再辉煌的人生也敌不过岁月的侵蚀,再要强的个性也不得不向衰老和死亡低头。只有在面对衰老和死亡之时,我们才能领略时间的短暂性和生命的有限性,而死亡并非只有在老年时才能遭遇,事实上如同中年 B 告诫青年 C 一样,生命"即使在你这个年龄……也会以某种方式结束的:得中风、癌症或者像夫人说的那样,'坐着喷气式飞机迎头撞到山上。'不是吗?(见 C 无反应,继续)……或者从人行道上走下来,一头撞上时速 60 英里的……"(352)。

 阿尔比对生命的有限性和死亡的必然性的觉知可能受到海德格尔的"向死亡存在"的"此在"观念的影响(《存在与时间》302),故而他借 B 之口将海德格尔的"向死而生"的生存哲学贯穿戏剧之中,以"生命意义上的倒计时法"警醒观众:"从年轻时就开始;要让他们知道所剩时间不多,要让他们知道出生那一刻就走向死亡。"(318)阿尔比对生命必死性的领悟也体现出他在生命时间"耗尽"之前使自身专注于生命有限性的焦虑,这也是索伦·克尔凯郭尔(Soren Kierkegaard)所称的"死亡之上的疾病",意指"人类接受死亡作为其事实上的终结的倾向性"(吉登斯,《自我认同》55)。叔本华有言:"生命,不论对任何人来说都没有特别值得珍惜的,我们之所以那样畏惧死亡,并不是由于生命的终结,毋宁是因为有机体的破灭,因为实际上有机体就是以身体作为意志的表现,但我们只有在病痛和衰老的灾祸中才能感觉到这种破灭。"(154)对于青年律师 C 而言,她不能接受 B 的告诫和提醒,无法理解 A 对年龄的敏感和固执,更不能面对 A 在生命行将腐朽之时的老态

龙钟和苟延残喘,因而她说:"我会立个遗嘱;以文件形式确定如果我变成这样就别再让我活下去了……一份自然死亡声明:就是在病入膏肓时不必依靠医学手段来延长生命的遗嘱。"(353)C在目睹了A的"病痛和衰老的灾祸"后提前体验了生命最后阶段的衰退,她的"遗嘱"或"声明"实则是对老年生命阶段及老年自我的拒绝。

但面对年老体衰、疾病死亡、记忆衰退及生命即将消失的事实,A表现出倔强的自我意识、顽强的生命力及生存尊严,她固执地在年龄中减去一岁,拒绝做截肢手术,并强迫外科医生做出不截肢的承诺。阿尔比曾表达对养母所展现出的顽强的生存意志的钦佩之情:"现在我对她已不再怀有怨恨;我过去是不太喜欢她,无法忍受她的偏见、嫌恶、偏执,但是我的确也敬佩她的骄傲和自我意识。当她步入90高龄的时候,身体和神智都迅速崩溃,我为这个紧抓住生命残骸、拒绝屈服的幸存者的生存意志所折服。"("On Three Tall Women"167)这是阿尔比在其养母死后从客观的角度对其生存意志的评价,多年的怨恨因时间的流逝而变得云淡风轻;内心的创伤也因个体的死亡而得以舔舐抚平,因为"死亡是个体的所有内在愿景、所有敌对情绪的释放"(Staub 156)。

然而,阿尔比对老年女性A的呈现并未落入衰老叙事传统中将老年人扁平化、消极化的窠臼。之所以说该剧中的人物塑造是立体化、个性化的,是因为剧作家在向我们展现年老体衰的外在特征的同时亦向我们剖析了人物丰富的内心世界,呈现了多层次的自我。阿尔比曾宣称,他是用"一生的时间"来完成《三个高个子女人》这部戏剧的("On Three Tall Women" 165),他在其中写出了对养母的所有洞悉:"青春时的狂野;多年的婚姻生活;丈夫的不忠;担心被阿尔比家族遗弃的恐惧;对自己母亲和妹妹的复杂情感;对自己儿子的奇怪的、非母性的疏离"(Gussow 354)。我们从A的生平中看到了一个哈姆雷特式的人物的多面性和复杂性。尽管A没有哈姆雷特的崇高的人文理想及为父为国复仇的苦痛,《三个高个子女人》也不具有《哈姆雷特》的宏大叙事、壮观场景及诗性想象,但阿尔比的舞台放大镜同样映照出一个普通女性人物的执着与彷徨、选择与放弃。A的内心纠结与哈姆雷特的"to be or not to be"根本上是同一个问题,即当他们面临选择时所经受的欲望与人性的考验,而两者最大的区别也许在于历史和时代赋予了一位古代帝国王子和一位现代普通女性不同的人生选择路径。

对于出身贫寒却一心想嫁入豪门的灰姑娘A而言,"麻雀变凤凰"

的逆袭故事背后必定隐藏着复杂情感的交织——欲望与恐惧、智斗与权谋、争夺与舍弃、委屈与求全,即使是"强势"的背后也同样暗藏着一个蜿蜒曲折的"故事":

> (又开始东拉西扯)太多事情了:坚持到底;争取一切;他(A的丈夫)不会做的事,我得去做;告诉他,他有多英俊,清理他的血迹。什么事情都由我来承担:妹妹也是这样,她过来和我们小住时,把酒瓶藏在她过夜的东西里,还以为我不知道呢;倒下……她就这样沉沦。妈妈也过来,和我们住在一起;他说她可以过来住;否则还能去哪呢?我们喜欢彼此吗?最终呢?不管是最终还是她恨我的时候,都不喜欢。她……她尖叫说:我无助啊;我恨你!她浑身发臭,满屋子发臭;她浑身发臭;她朝我尖叫:我恨你。我觉得他们都恨我,因为我强势,因为我不得不强势。妹妹恨我;妈妈恨我;所有其他人,他们都恨我;他(A的儿子)离家了;他跑走了。因为我强势。我个高,我强势。必须得有人强势,要是我不强势,那么……(350 – 351)

我们在 A 的陈述中隐约听见了《弗》剧中玛莎的辩解之声:"我大声,我粗俗,我在家里穿着短裤,是因为得有人穿,但我不是怪物,我不是。"(260) A 在中风之前的激动自白道出了她"不得不强势"的内在"根源",给外表一个审视内心的机会,干瘪的躯体里其实隐藏着一颗费思量的内心,每一个类型化的面具后面都有一个与众不同的灵魂,即使像罗森格兰兹和吉尔登斯吞这样卑微的小人物也有站在舞台中央、展示自己独特个性、探寻自己死亡命运的机会。①

借此,阿尔比探讨的是关于人生选择的命题,这也是贯穿阿尔比许多戏剧的主题。阿尔比认为,人生通常面临两种选择:做或不做,不管选择做还是不做,都会通向许许多多的其他选择,而"人一旦太过轻易地做出决定,终有一天醒来后会发现,所有他们曾试图避免的选择都将

① 罗森格兰兹和吉尔登斯吞是莎士比亚戏剧《哈姆雷特》中两个不值一提的小人物,名字经常被人记错、搞混。他们是哈姆雷特的同学,只在"捕鼠计"中出现过,被国王克罗狄斯(Claudius)利用,设计陷害哈姆雷特,最终却被哈姆雷特算计害死。英国现代剧作家汤姆·斯托帕(Tom Stoppard)戏仿《哈姆雷特》,将其改写为《罗森格兰兹和吉尔登斯吞死了》(*Rosencrantz and Guildenstern Are Dead*, 1966),以这两个边缘人物为主角,赋予他们鲜明的性格特点,并探寻两者的死亡历程,而哈姆雷特和克罗狄斯则成为该剧的次要人物。该剧以边缘颠覆中心的戏仿展现了现代戏剧对普通人或小人物的性格和命运的关注。

第一章 母亲的刻板形象与性别身份的他者性问题 ‖ 083

不再给他们任何选择的自由,而余下的选择则于事无补、无关紧要"("Non-reconsideration"174)。A 当初选择抛弃情投意合的爱人,嫁给"个子小、一只眼、长相滑稽、像只企鹅"的豪门二代,就注定了她以后的生活路径和人生走向(364)。丈夫的无能与背叛、母亲的反目与怨恨、妹妹的酗酒与颓废及儿子的叛逆与出走都构成了她日后满目疮痍的生活世界。面对生活的一地鸡毛,她"不得不"变得强大,而每一种"不得不"背后都是"迈出第一步后别无选择"的结果,最终导致了"人生悲剧性的错误"(Gussow 371)。虽然 A 的叙述在文本层面上不一定可靠,也不一定代表阿尔比养母的生活现实和内心自白,但剧作家想象、设定并给予主人公自我陈述和辩解的机会,让我们看到 A 内在的复杂性和丰富性,这多少意味着阿尔比试图站在养母的立场,设法了解其外在与内在的生活图景,尝试与养母达成某种程度的和解。

分裂的自我

《三个高个子女人》中 A 的情感、生活经历虽与阿尔比传记中养母的生平无缝对接、高度吻合,但我们不能简单地将虚构的戏剧人物等同于真实生活本身,因为生活中的阿尔比与传记中的阿尔比、生活中的养母与阿尔比记忆中的养母以及剧作家对 A 的舞台艺术塑造与 A 的自我回忆、讲述之间可能存在着文本内外多重视角的不可靠叙述,真实与虚构之间的界限十分含混,我们很难甄别其间又有多少主观的、武断的、扭曲的臆想和判断。我们只能凭借剧作家提供的现有素材从戏剧艺术的角度去探寻虚实之间的交错及剧作家的戏剧创作;过多地指涉剧作家及其养母的生平往往会干扰我们的视线,使我们囿于母子之间的纠结关系而忽略了该剧的戏剧命题和艺术肌理。阿尔比也反复强调该剧是一部艺术作品,他在"尽量写一部客观的戏剧"("On Three Tall Women"167),虚构一个以其养母为原型但又"比原型更人性化、更多面"的人物("On Three Tall Women"168)。他写道:"我那时想到的是,我尽量写一部客观的戏剧,只不过虚构的这个人物在各情各景中与我熟知的那个人非常相似。当我真写的时候,当我把事实无缝地转换成故事时,我知道,我能够做到准确而无偏见、客观而非愚蠢、扭曲地'解读'。"("On Three Tall Women"167)阿尔比努力打破虚构与真实之间的界限,将其养母的生平融入他的戏剧创作之中,以呈现一个客观、鲜活的戏剧人物:"我写这部戏的时候,我的体验很奇怪,就是说,我感觉不

是在写我的养母,而是在杜撰一个人物。尽管里面有许多生活现实,但我确实感觉我在杜撰她。有人告诉我把她写得更友善了。当然,这不是我本意,但这部戏绝不是复仇剧。我努力做到非常非常客观。"("Borrowed Time"281)他还强调说,"如果作品不能超越生活经历,那首先就不值得一写了"(同上)。正如珀鲁西所指出的那样,"A 的塑造中有阿尔比养母的身影,但它终究是一部充满丰富想象力的创造性的作品",而过多地从剧作家的生平去解读该剧无疑会削弱它的"丰富蕴涵"(*Later Plays* 108)。此外,曾饰演过 A,B 两角的演员塞尔兹(Marion Seldes)也坚称该剧并非完全是自传性的:"我在扮演爱德华的母亲吗?他写的是她吗?我觉得都不是。我认为,他只是把对她的想法和记忆转换成了无意识的情感,并把这种情感变成了艺术而已。"(qtd. in Paolucci, *Later Plays* 108)

在第二幕中,阿尔比淡化了传记的色彩,嫌恶、怨恨的基调逐渐转化为朴实、客观的陈述,对过去的回忆转变成与自我的对话,个体的"死亡之舞"转变成对普遍人生意义的追寻。第一幕到第二幕的转换悄悄地把观众从"牛顿的世界转到了爱因斯坦的世界"(Staub 155),将"线性叙述"转化成"多重视角"的并置(Adler 87)。A,B,C 不再是三个不同身份的个体,而是 A 的老、中、青三个年龄阶段的舞台镜像,是病床上的 A 想象中的三个分裂的自我,是 A 的"三维现实片段"(three-dimensional reality of the piece)(Albee in Savran 14)。该幕通过 C 不断质疑"我是怎么变成她(指 A)这样的?"向观众和读者展现了 A 的人生轨迹(372)。阿尔比试图从"各个不同的角度"将其养母的一生(qtd. in Gussow 359),或者更确切地说,将一个女人一生的重要变化呈现在观众面前,目的是"检验外部的力量及我们自身的缺点和失败让我们变成了什么样的人"(Albee in Savran 17),正如古索评论的那样,"这部作品不仅关于生死,还关于人生的各种变化,这些变化累积起来最终定义了人的一生:我们是怎么变成现在的自己的"(371)。

说到底,人生就是一个寻找自我、接纳自我并突破自我的过程,而实现这一过程的基础就是希腊德尔菲神庙上的神谕:"认识你自己!"

(know thyself)①,即所谓的"自我认知"。而"认识自己"即使在古圣先哲那里也并非易事②,尼采(Friedrich Wilhelm Nietzsche)在《论道德的谱系》(*On the Genealogy of Morals*,1887)里曾对此有过明示,他在该书前言里开宗明义地写道:

> 我们这些认知者却不曾认知我们自己。原因很清楚,我们从来就没有试图寻找过我们自己,怎么可能有一天突然找到我们自己呢?……我们总是在途中奔忙,像天生就有翅膀的生灵,像精神蜂蜜的采集者,我们的心所关切的事只有一桩,那就是把某种东西"搬回家"。至于生活本身,即所谓的"经历",我们之中有谁足够认真地对待过它?或者说有谁有足够的时间去认真地对待它?恐怕我们的心根本就不再关心这桩事情,我们的心根本不在那里,甚至连耳朵也不在那里!……我们对自己必定仍然是陌生的,我们不理解自己,我们想必是混淆了自己,我们的永恒定理是"每个人都最不了解自己"——对于我们自身来说我们不是认知者。(1)

虽然尼采的这段话意在为"探讨道德偏见的起源""重估一切价值"的道德谱系学提供引子,但他准确地指出了人不能认知自我的原因——"我们从来没有试图寻找过自己",即对"生活本身"的忽视导致了我们无法"认识自己"。

阿尔比似乎在回应尼采的论断,让他的人物直面"生活本身",试图从自我"经历"中获取人生经验,"把变化带入……生活过程"(费尔曼2)。阿尔比曾说,该剧的悲哀之处在于:"里面的女孩(C)只能瞪眼看着,对一切都无能为力。"(qtd. in Savran 17)C从一开始信誓旦旦地宣称"我不会变成……她那样的人!"(355),到后来妥协地追问"我们是怎么变成这样的?"(372),这一转变不仅说明 C 对未来的自己经历了

① 位于希腊雅典德尔菲城的阿波罗神庙的石碑上刻有147条箴言,亦称"德尔菲箴言"(Delphic Maxims)或"德尔菲神谕"(Apollo's Oracle at Delphi),这是古希腊人的格言,也是集体智慧的结晶,其中最著名的一条就是"认识你自己!"(gnōthi seautón = "know thyself"),具体可参见维基百科词条"Delphic Maxims"(https://en.wikipedia.org/wiki/Delphic_maxims)或"know thyself"(https://en.wikipedia.org/wiki/Know_thyself)。

② 据古希腊哲学史家第欧根尼·拉尔修(Diogenes Laertius)在《名哲言行录》(*Lives of Eminent Philosophers*)中记载,有人曾问古希腊自然科学与哲学之父泰勒斯(Thales, BC 624 – BC 546)"什么是困难之事",泰勒斯回答:"认识自己"(23)。虽然拉尔修并未记录泰勒斯为什么认为"认识自己"是"困难之事",但这足以说明"认识自己"是一个亘古的哲学难题。

从坚决否定、抗拒到勉强认识、接纳的过程,而且说明自我不是静止不变或一蹴而就的,而是如同德国哲学家恩斯特·布洛赫（Ernst Bloch）所说的是一个不断变化、累积、"生成"的过程（转引自费尔曼,"前言"1）,若干个碎片化的自我经过生活的打磨后最终汇集成一个完整、统一的自我。C的追问与其说是在探求自己的未来,不如说是为A重新审视自己的变化轨迹和心路历程提供了契机,A分别通过与不同年龄阶段的自己进行对话,对生活事件进行回忆,最终达成自我和解,并构建出一个清晰、完整的人生轨迹。

阿尔比在第二幕尾声似乎通过A,B,C各自对"最幸福时刻"的体悟回应90年前契诃夫在《三姐妹》（*Three Sisters*,1901）中关于"何谓幸福"的叩问,契诃夫借韦尔希宁之口表达了"我们没有幸福,也不会有,我们只是盼望着它罢了"的悲观叹息（252）。与契诃夫把幸福寄托在遥远的未来不同,阿尔比借A,B,C之口表达了"幸福就在当下"的人生感喟:

> C:人生就是这个样子吗?那幸福的时光怎么样?……最幸福的时刻呢?……
>
> B:……最幸福的时刻?当下;总是在……当下。这必定是最幸福的时候了;已过了中年,还有剩下的时间;老得足够有一点智慧,又不会像过去那么无知……我喜欢我的现在——50岁是人生的巅峰……站在半山腰的顶部是最幸福的时刻,我的意思是,我正以360度的视角全方位地看人生风景。哇,多美的景色!
>
> A:(摇头,咯咯笑,对B和C)你们俩真是孩子!最幸福的时刻?真的吗?最幸福的时刻?（现在对观众）我认为,走到人生的尽头才是最幸福的时刻,这时引起所有悲哀的巨浪已经平息,留下喘息的时间、空间专门考虑这些悲哀中最大的一个——神圣的生命终结……走到生命的尽头……那是最幸福的时刻。(A朝C和B看,伸出手来,拉住她们的手)当一切都结束的时候。当我们停下来的时候。当我们能够停下来的时候。(382-384)

C,B,A各自对"最幸福时刻"的回答显示出不同年龄阶段的生命体验和人生领悟——年轻时的茫然无知、中年时的知足常乐及老年时的生命智慧,构成了对幸福不同层次的理解:C所理解的幸福是感性的,是快乐的同义词,是"回首时不至于觉得自己很傻",是获得"一件

妈妈做的白色连衣裙"的幸福（382）；B 所理解的幸福是中庸的，认为站在人生的半山腰是"最幸福的时刻"，"老得足够有一点智慧，又不会像过去那么无知"，将"50 岁"视作"人生的巅峰"，因为"能够以 360 度的视角全方位地看（人生的）风景"（383）；A 所理解的幸福是智慧的，将"生命的尽头"——"当一切都结束的时候；当我们停下来的时候；当我们能够停下来的时候"——视作"最幸福的时刻"（384），表明 A 与时间、命运达成和解并能够坦然面对衰老、疾病和死亡。C，B，A 各自对于"最幸福时刻"的回答无论是肤浅的还是深刻的、感性的还是理性的，都是从"现在"谈起，从"自我"着手，昭示出一种"活在当下"的幸福观：幸福，不在未来，而在当下；不在天国，而在人间；不在上帝，而在自我。

阿尔比的这种幸福观不囿于西方追求统一性的传统幸福观，而是带有强烈的个人意志，更加重视个体的内在感受，把对幸福的体验融入对自我的建构中去，认为幸福就是对"现在"的"我"的认识和接纳，因为"'认识你自己'是人获得力量和幸福的根本要求之一"（弗洛姆，《逃避自由》178）。有评论家指出，阿尔比在创作这部戏剧时借鉴了贝克特的《克拉普的最后一盘录音带》（*Krapp's Last Tape*，1959）里多重自我的舞台并置，但与克拉普拒绝接受早期的自我不同的是，"A 则欢迎及时出现的年轻的自己，并最终把这些碎片重新聚合，组装成一个受人认可的整体"（Adler 83）。剧末，A 牵着 B，C 的手，这"象征着在 A 的意识里，她最终与过去和现在的自己达成了和解"，认识并接纳了碎片化的、不完美的自己，最终"自我融为一体"（Zinman 120），这应该就是阿尔比所认为的"最幸福的时刻"。

重生的自我：创伤与疗伤

阿尔比让 A 与过去和现在的自己对话，重新认识、接纳自己，这在某种意义上也是剧作家本人在与自己的过去对话，回顾自己的成长创伤，释放自己被"压抑"的灵魂，重新认识、接纳自己。此外，借用聂米罗维奇-丹钦科对《三姐妹》中潜台词的戏剧艺术所做的分析，他认为潜台词中所反映的"契诃夫全部世界观的那种情绪"构成了"全剧的潜流"（转引自"《三姐妹》题解"390）。那么，同样也可以说，正是阿尔比创伤性的成长历程所累积起来的"情绪"构成了《三个高个子女人》中涌动的"潜流"。剧作家通过舞台书写深刻地揭露自己的家庭生活来

治疗自己的内心创伤,驱除盘踞于灵魂深处的魔咒,重新构建自己以获得重生的希望。正如布鲁斯·J.曼(Bruce J. Mann)所总结的那样,"三个女人已经成为重生的象征,阿尔比的重生。在剧末我们所看到和听到的一切都表达了年老的阿尔比自身的情感。A,B,C自身的转变和重生反映了阿尔比的内在的重生。A,B,C所代表的黑暗的力量已不再萦绕他,给他带来苦痛;他已经放手,陪伴他的是此刻说着幸福、活在当下的人物。"(15)

曼同时指出,《三个高个子女人》"不仅复兴了阿尔比的戏剧生涯,写作本身还带来了另外一种意义的复兴——阿尔比自我的内在更新"(7)。这种自我的内在更新不仅指其内心深处试图与养母达成某种程度的和解,而且指步入老年的阿尔比在戏剧创作后期的一个崭新的阶段。《三个高个子女人》属于剧作家创作后期的自传性作品,这种带有"自反性"(self-reflective)的戏剧特点不容忽视,它是阿尔比的"重返缪斯"之旅,即剧作家通过自传性作品"回首他自己早期受到的影响、他的创作灵感的来源"(B. Mann 7)。曼认为,阿尔比写此剧的使命是"更新自我",为此他必须重访他的缪斯,"将他们串联起来。这就是为什么阿尔比会写他的母亲——一个高于生活的人物……她是阿尔比的主要缪斯或者说'反缪斯',从反面给他的人物塑造带来灵感,激励他与美国肤浅顽固的价值观和态度做长期斗争"(8)。

但对阿尔比而言,"重返缪斯"并非完全是怀旧行为,而是为"因衰老产生的身份危机感所驱使的"(B. Mann 8),意即凯斯琳·伍德沃德所言的"老年的镜像阶段"("the mirror stage of old age")。伍德沃德认为,"对一个艺术家而言,(衰老所带来的个体身份的)危机更加扰人,甚至让人恐惧。突然,他变成了年老的他者,与年轻的自我分离,甚至隔离。对身份的不确定性使他感到茫然、孤独、被抛弃,成了脱离'母亲'情感的孤儿,而'母亲'才是赋予他自我意识的给养力量所在"("Mirror Stage"110)。对阿尔比而言,这种对身份危机的焦虑更加强烈,因为他本身就是先被遗弃然后被领养继而又被赶出家门的孤儿,且多年来一直致力于"创造属于自己的身份"(Richards C15)。

那么,该如何化解这种身份危机呢?罗森伯格(Rose-Emily Rothenberg)借用荣格的原型理论从精神分析的角度对孤儿的情感创伤和身份焦虑做了深入研究。她认为,寻求自我身份的孤儿应重新体验分离的创伤以拔出伤痛,直面缺失的现实,他们需要创造性地与"原型

意义上"的母亲无意识重新连接,从而获得集聚在那儿的滋养的力量源泉,才得以创建更加强大的、"自主"的自我(111)。《三个高个子女人》正是阿尔比直面自己心灵创伤的舞台书写,他"通过创造性地连接他的母亲和文学中的缪斯,重获最初赋予他身份的力量源泉,他得以重塑一个全新的、包容的自我"(B. Mann 9)。可以说,该剧不仅是阿尔比重新审视他的养母、驱逐心灵魔鬼的过程,还是他重塑一个"自主的自我、解决心灵危机"的过程(同上),故而被阿尔比称为"驱魔"之作,是阿尔比"心灵的废品店"(Foul Rag-and-Bone Shop of the Heart)。①尽管阿尔比坚称写此剧不是为了与养母达成某种"和解"或"宣泄"某种情感("On Three Tall Women" 167),但通过写作或者说通过在戏剧中塑造一个以他养母为原型但又高于这个原型的女性人物,阿尔比确实想摆脱积蓄多年的伤痛与挣扎,将与养母之间种种不愉快的记忆统统丢进这个"废品店",从此"将她清除出我的生活"("On Three Tall Women" 167)。可以说,该剧是阿尔比内心"净化"的舞台写照,亦是阿尔比重生的"驱魔"仪式。

《三个高个子女人》的成功同时也显示了阿尔比晚年的戏剧创作潜力。"重返缪斯"之旅为阿尔比的戏剧生涯开创了第二个春天,也许正如罗森伯格所言,"只有真正独自一个人的时候,深藏已久的创造潜力才得以重见天日"(111)。该剧使阿尔比第三次摘得普利策戏剧奖的桂冠,进一步证明了步入花甲之年的阿尔比旺盛的戏剧创作力,是剧作家对来自长期以来剧评界的嘲笑与轻蔑的重力回击,同时也是对老年艺术家遭受"年龄歧视"的有效反驳。

这不免让我们对艺术家晚年的创作进行重新评价和思考。琳达·哈琴在一次访谈中指出:"社会对'创造力'与衰老的关系表现出两极分化的态度:老年艺术家或疲惫不堪,过度耗损,几近终结;或迎来事业'第二春',精力充沛,老骥伏枥,创作不止。"(《访谈》168)阿尔比在60多岁甚至更高龄时(创作《山羊,或谁是西尔维亚?》时74岁)所表现出的长盛不衰的创作力证实了哈琴提出的"年迈的艺术家创作生涯的无

① 该句取自叶芝(W. B. Yeats)的晚期诗歌《马戏团动物大逃亡》(*The Circus Animals' Desertion*, 1939)中的诗句,原句为:"Now that my ladder's gone / I must lie down where all the ladders start / In the foul rag-and-bone shop of the heart." (See Yeats, W. B. *The Collected Poems of W. B. Yeats*. Ed. Richard J. Finneran. New York and London: Scribner Book Company, 1996:357.)这也是晚年叶芝重新审视自己创作源泉的诗歌。

限可能性"的论断(同上)。① 哈琴认为,"艺术家是创造力的代言人,而他们创造性的活动构成了他们的主要身份",以创造力的迸发来对抗衰老,通过艺术上的"自我呈现"来展示和建构自己(*Four Last Songs* 10)。

阿尔比通过《三个高个子女人》不仅深刻揭露自己的家庭生活及自己与养母之间的纠结关系,而且梳理了一位女性的人生轨迹,展现阿尔比晚年的生命智慧和戏剧创作潜力,再次确定和建构了自己的剧作家身份。正如哈琴所言,"我们所有人都在自己建构生活叙事以使我们的生活具有同一性、意义和目的。尽管这些并不一定都为外人所知晓,但我们呈现给外部世界的外在形象是而且总是一个建构的结果。随着我们变老,这种自我塑型行为创造了一个最后的或如我们所希望的连续的身份,这个身份是公开的,但很显然也有可能是真实的。"(*Four* 97)因此,可以说,《三个高个子女人》不仅通过历时、共时地考察一个女人的一生如何重塑母亲身份,而且通过"重返缪斯"重构了阿尔比的剧作家身份。

结 语

本章虽然仅选取了阿尔比的三部戏剧作为讨论的文本,但母亲形象绝非仅在这三部戏剧中出现,阿尔比的其他戏剧亦对母亲形象有精彩、细腻的舞台呈现。而本章所选取的这三部戏剧中的母亲形象较为典型,能准确再现剧作家不同时期对母亲身份问题的想象和建构,并体现剧作家对母亲身份的发展性思考和批判性回应。从物欲化、情欲化的母亲到衰老病态的母亲,从类型化塑造到个性化呈现,从专注于母亲身份的文化建构到专注于母亲作为女性个体的心理和情感表达。这些形象塑造的变迁及刻画重点的转移不仅体现出阿尔比本人对养母从极

① 同样步入花甲之年的哈琴亦不断地通过写作突破自己的局限性,开辟理论与实践的新天地,创造出全新的自我。她说:"我们既不愿像老年学家疾声呼吁的那样,为适应老年体衰导致的身体或认知上的变化,与充实、完整的生活'分离'或从中撤离,也不想重操旧业——这样像在逃避或拒绝接受人生新阶段带来的契机。"(《访谈》168)哈琴通过涉猎新的领域进行跨学科研究来更新自我的创造力,她与丈夫迈克尔·哈琴合作著述四部有关歌剧的论著,其中《最后四曲之老年与创造力研究——以威尔第、施特劳斯、梅西安和布里顿为例》(*Four Last Songs: Aging and Creativity in Verdi, Strauss, Messiaen, and Britten*, 2015)专门研究四位歌剧作家晚年的创作生命力。尽管"西方主流话语中从未有过把老年当作一种新的创造力的代表"(qtd. in Hutcheon, *Four Last Songs* 3),但无论是哈琴自身的学术实践还是著作所涉及的四位歌剧作家的晚年创作都已证实了她的论断,即"创造力和老年绝非互相排斥"(*Four Last Songs* 3)。

度厌恶、拒斥到勉强宽容、和解的情感发展脉络,同时亦呈现出不同历史、时代背景下女性情感经历和个体命运的转变,以及在这些转变之下所折射出的剧作家对性别身份问题的批判性思考与探寻。

在对性别身份问题的思考与探寻中,始终萦绕其间的是性别或性属的他者性问题所带来的情感和心理的创伤。阿尔比对母亲形象的类型化、妖魔化塑造的背后隐藏的不仅是剧作家个人性属身份的边缘性所带来的情感创伤在戏剧舞台上的呈现,更是美国20世纪60年代社会文化语境中处于性别、性属身份边缘化的人群所遭受的心理创伤在艺术文本中的折射。阿尔比以母亲形象的塑造再现了烙有时代印记的创伤性的情感经历和心理境况,这不仅是出于戏剧舞台呈现的需要,更是剧作家美学思想的映照,反映了阿尔比把情感和心理创伤作为舞台题旨的审美取向,以展现负面情感/情绪的美学价值来重塑戏剧舞台的思想驱力,而这一思想驱力在对文化他性的暗恐表征中得以凸显。

第二章　文化的他性表演与民族身份的主体间性想象

导　言

　　本书的第一章论述了阿尔比对母亲他者形象的再现及其相关的社会性别身份问题，集中反映了剧作家对"他者－自我"问题的关注和思考。从三位母亲形象的塑造可以看出，阿尔比对"他者－自我"问题的思考具有发展性，剧作家在创作的不同时期对母亲形象展现了不同的价值取向，经历了从对立到对话、从二分思维到间性思维的转换、发展过程，尤其在后期的作品里，阿尔比更加注重他者与自我相互依存关系的建立，更多地流露出对主体问题的一种间性思考，即将主体性的重构建立在主体间性建构的基础上。但"由于个人之间不存在主体间性的'意义空间'"（哈贝马斯 144），因而笔者将对阿尔比间性思维的集中讨论留至更大的层面，即文化层面。

　　所谓间性思维，指的是一种主体间性思维[①]，是主体与主体之间的交互性思维，在文本上表现为文本间性，在文化上表现为文化间性。与冷战（或二分）思维所体现的自我与他者的对抗性和对差异的否定性相比，间性思维强调的是自我与他者的关联性和对差异的包容性。所以，在一定意义上，间性思维也是一种关联性思维和包容性思维（张其学 97），即承认他者作为主体的存在，克服狭隘的民族主义。

　　要谈间性思维的关联性和包容性，就要回到他者与自我的关系上

[①] 国内甚至有学者认为，间性是一种独立的存在，不是附着于主体或实体的存在，"间性是存在的实事，存在就是间性的存在而不是'实体'或主体的存在。"（李金辉 94）

来。间性思维中的关联性指的是关联他者,承认他者的主体地位,承认自我与他者的关系是主体与主体的间性关系,"主体如果不承认他者为主体,则主体本身也不能得到他人的明确承认,而且主体首先就不能摆脱对他者的恐惧"(图海纳 230)。因此,"他者是这样一种存在,是自我的生命在根本上不能与之相分离,是自我生存的依托以及生命的价值、源泉和意义之所系"(张其学 98)。

间性思维中的包容性思维是针对排他性思维而言的,指的是"'承认差异'的包容"(哈贝马斯 167)。哈贝马斯认为:"个人与其他个人之间是平等的,但不能因此而否定他们作为个体与其他个体之间的绝对差异。对差异十分敏感的普遍主义要求每个人相互之间都平等尊重,这种尊重就是对他者的包容,而且是对他者的他性的包容,在包容过程中既不同化他者,也不利用他者。"(43)因此,包容他者就是承认和尊重他者与自我的差异性,平等地对待他者,同时也体现了对"多元性、多样性的尊重"(张其学 100)。

阿尔比的间性思维主要体现在艺术实践和哲学思辨上,他主张用包容、忍耐和爱来对待他者的绝对他性,化解西方"同一性"哲学传统下的否定、对立和排他,具体表现为对文本间性及文化间性的探索。因此,第二章将从跨文化的维度着重探讨阿尔比的这种间性思维,分析他对文化他性和民族身份问题的思考和呈现。笔者之所以选择"文化他性"和"民族身份"来研究,主要基于以下三点:一、从本书的章节安排上看,笔者希望各章既不互相交叉、成平行发展的并列关系,亦不断推进,从个体的小层面到国家的大层面,从社会性别身份的微观问题到民族文化身份的宏观想象,成环环相扣、层层深入的递进关系,同时也能反映阿尔比对"他者-自我"问题的发展性思考。二、从剧作家创作意旨上看,阿尔比的关注点也是见微知著,文本层面上是探讨美国中产阶级家庭和婚姻的种种问题,但社会、文化层面上阿尔比最终指向的是对"晚期资本主义"文化、文明及美国这个民族现状和未来的整体性思考。因此,把"民族身份"问题作为本章的研究主题也能体现剧作家的民族情结和创作意旨。三、在本书的视角选择上来看,选择"文化他性"作为本章的切入点,不仅是因为阿尔比戏剧中确实存在一个想象、虚构的文化他者,更是因为要体现剧作家的创作意旨,即民族文化身份的建构,需要一个异质文化进行对比和参照,从而在同它的对立、交互中想象与构建美利坚民族文化身份的认同。

需要说明的是，本章中的"文化他性"分别包含两个层面的意义：这里的"文化"并非指广义上的大写文化，即文化研究领域囊括一切物质文明和精神文明的总和，而是指狭义上的小写文化，包括日常生活中的情感、语言、文学、艺术、哲学等方面[①]；这里的"他性"既指外在的、他者的"差异性"或"异质性"，也指内在的、自我的、克里斯蒂娃式的"陌异性"。

基于以上的考虑，本章欲借用跨文化研究的相关理论，探讨阿尔比如何通过想象，虚设一个在场或缺席的文化他者，并生成一个边缘化的现实，从而在同它的对立、交互中确定与构建美国的民族文化身份。笔者认为，剧作家对异质文化的书写更多的是基于自己的民族文化身份建构的需要，正如詹明信所言，"知识分子应该附着于自己的民族情境"（20）。因而，对文化他者的想象和虚构是批判与认同文化自我的隐喻性表达。但阿尔比在呈现东方他者的时候并未完全走西方想象东方时的原型路径[②]，而是意在引入异质文化，利用他者文化的异质性来进行文化自我的批判与认同，从而构建一种内在充满活力的文化情感模式、艺术性格特点和民族文化身份。因此，本章拟从美国中产阶级外在与内在的"陌异性"、东方文化文本的"异质性"及中国的"异托邦"想象三个层面分别探讨美国文化中的三个方面：(1)美国中产阶级的情感结构；(2)民族艺术的文本间性；(3)民族身份的主体间性。

[①] "文化"概念的多义性和复杂性可以参见《大英百科全书》中的"文化"词条，也可参见美国著名文化学家克罗伯和克拉克洪所写的《文化：一个概念定义的考评》中有关文化的分类定义。在这里提及"文化"的概念不是要给"文化"下定义，而是想界定本章论述的范畴。

[②] 参见周宁在《文化研究：以中国形象为方法》（2004）一书中所总结的西方想象东方时的两种原型：美化中国的乌托邦原型与丑化中国的意识形态原型（4）。

第一节 熟悉的"陌生人"与美国中产阶级的情感结构 ①

"美国式的生活方式"

阿尔比的早期作品,如《谁害怕弗吉尼亚·伍尔夫?》《微妙的平衡》《一切尽在花园中》(*Everything Is in the Garden*, 1967)等主要关注的是美国上层中产阶级白人家庭,即他多次提到的"盎格鲁-撒克逊新教徒白人"家庭(White Anglo-Saxon Protestant family,简称为 WASP family,戏称为"黄蜂"家庭),这些家庭属于美国的精英阶层,多为英国新教徒后裔,受过良好教育,家境殷实,生活富裕,是"郊区生活理想"的信奉者和实践者,也是美国政治、经济及社会发展的中坚力量。塞缪尔·亨廷顿(Samuel Huntington)曾指出"盎格鲁-新教文化"是美国的核心文化,是美国民族特性的主要来源(16)。阿尔比把"盎格鲁-撒克逊新教徒白人"家庭作为自己创作的落脚点不仅与他个人的生活经历有关,还与当时的时代特征密切相连。作为"肯尼迪时代的产物",阿尔比把"精神的革新和自由主义价值观念的复兴"视为戏剧创作的动力和使命(Bigsby, *Modern* 128)。他把目光转向代表美国核心文化和主流生活方式的 WASP 家庭,通过聚焦"盎格鲁-撒克逊新教徒白人"社群的种种现状,透视美国主流生活方式,从而折射出美国 20 世纪 60 年代的时代特点和价值观念。

第二次世界大战结束至 20 世纪 70 年代初是美国经济发展的黄金时期,这一时期被哥伦比亚大学建筑与规划研究院的罗伯特·A. 博勒加德(Robert A. Beauregard)称为"短暂的美国世纪"(the short

① 为何从美国中产阶级内部着手谈"文化他性"?或者说,本节选题的依据是什么?笔者认为:(1)第二章标题中用的是"文化他性",而不是"文化他者",旨在强调文化的属性,而不仅仅是文化的物质性存在。这种属性既可以指文化他者,也可以指文化自我;(2)本节中的"情感结构"概念本身属于文化研究的范畴,因而与本章的文化维度不相冲突;(3)本章意在检验阿尔比如何想象并虚构一个文化他者的存在,从而批判、认同文化自我,而对文化自我的检验则成为前提条件,因为只有自我内部首先存在"他性"特征,才会导致想象、虚构文化他者的同在,才有必要在同他者的对立、交互中建构文化自我;(4)本书的最后结论将落脚于阿尔比的"负面美学"戏剧实践。"负面美学"的概念引申自弗洛伊德的暗恐理论,而暗恐理论是本节讨论的重要概念,也为整本书的结论做了铺垫。

American Century),同时也是美国从城市化走向郊区化的重要时期（ix）。美国的郊区化进程最早可追溯到19世纪初，但那时的发展主流是城市化。20世纪初，郊区化开始逐步拓展，并在第二次世界大战之后得到迅猛发展，土地价格低廉、住房造价便宜、税收政策优惠、交通设施便利等因素都使其发展势不可挡。大批中产阶级和第二次世界大战退伍军人搬至郊区，城市人口向郊区扩散成为20世纪"美国最重要的社会和政治现实之一"（Lurca 5）。工业城市的衰落及郊区生活的蓬勃兴起促使美国人开始重新界定自己的国民身份和民族特性。博勒加德认为，郊区的发展一方面使美国成为"第一个郊区化社会"（the first suburban society），重新定义了美国的"主流生活方式和国际形象"（ix），并使自己区别于欧洲的发展传统，引发了关于"美国民族身份的再想象"，即"放弃与欧洲城市相关的旧世界的文化，重新构建以郊区文化为特征的独特的民族性"（x）；另一方面，在冷战期间，美国政府利用郊区生活方式宣扬资本主义的优越性，使美国人觉得自己在与苏联的意识形态竞争中略胜一筹（同上）。无论是为了摆脱欧洲传统还是与冷战思维相关的产物，郊区化是美国"民族叙事"的重大转折点，它重新标识和定义了什么是"美国式的生活方式"（American way of life）。

博勒加德认为，"美国式的生活方式"与"勉强算得上的'福利社会'以及持续不断的种族主义"构建了20世纪"美国区分于欧洲诸国的三个主要特征"（x）。第二次世界大战之后，"一家一户的独栋郊区住宅成为美国式的'家'的概念，而郊区生活方式则成为美国式的生活方式"（Palen 4）。美国人在这种典型民族特性的招引下对郊区生活怀有美好的想象和向往，"稳定安全、无忧无虑"的家庭生活形象被象征性地植入郊区生活的图景之中，如同美国纽约长岛著名的莱维敦（Levittown）郊区的开发商威廉·莱维特（William Levitt）所说的那样，"郊区购房者购买的不是一栋房子，而是一种生活方式"（qtd. in Beauregard 122）。对第二次世界大战之后的美国人来说，"住在郊区或拥有一栋郊区住宅产权等同于实现了'美国梦'"（Jurca 5）。而美国中产阶级是郊区发展的最大受益者，美国郊区化过程就是中产阶级形成和壮大的过程。居住、休闲郊区化成为20世纪后半叶美国中产阶级生活的主要特征：一家一户、单门独院、草坪围栏再加上独立车库，并与一群"地位相当、志趣相投"的"职业人士和管理阶层"毗邻而居，这种"郊区生活理想"（the Suburban Ideal）成为"中产阶级白人社区和家庭生活

的典范"(Jurca 5),构筑了"美国式的生活方式"的集体想象。

"美国式的生活方式"正是爱德华·阿尔比以家庭为题材的戏剧所要抨击的对象(Way 26)。尽管有人质疑阿尔比戏剧中"美国式的生活方式"并非就是美国中产阶级家庭生活的真实图景(Way 27),但这并不妨碍阿尔比把郊区客厅当作戏剧作品惯用的舞台场景,而"郊区生活理想"则成为阿尔比家庭剧的潜文本,他将戏剧人物的生活场景从城市公寓转向郊区别墅。核心家庭、花园式庭院、社区俱乐部会员制[①]等成为20世纪六七十年代美国中产阶级白人社群的主流生活特征,这在阿尔比的改编剧作《一切尽在花园中》中表现得尤为突出,剧中的主人公们为实现和维持中产阶级主流生活方式付出了肉体上和道德上的沉重代价。阿尔比虽将矛头指向珍妮、理查德夫妇所代表的中产阶级家庭的道德沦丧,但其背后蕴含着剧作家对美国"郊区生活理想"和主流生活方式的伦理批判。阿尔比试图借此剧揭示"美国式的生活方式"所掩盖的肮脏交易,批判"郊区生活理想"对中产阶级家庭的诱惑性、欺骗性和腐蚀性。珍妮们的堕落既可以说是"郊区生活理想"所驱动的欲望产物,也可以说是"美国式的生活方式"所催生的"恶之花"。

在《微妙的平衡》(以下简称《平衡》)中,阿尔比则从心理和情感的维度探讨"美国式的生活方式"和冷战思维给中产阶级家庭带来的侵蚀和破坏。该剧在1996年重演时,阿尔比曾写序明确其关注的对象就是"盎格鲁-撒克逊新教徒白人"社群的弊端:"僵化和麻痹正在折磨那些过早做出选择的人,有一天醒来才发现他们逃避的选择已经将他们置于无处选择的境地,而那些已经做出的选择却显得无关紧要。"("Non-reconsideration" 174)

《平衡》于1966年首演于纽约百老汇马丁·贝克剧院(Martin Beck Theatre),是阿尔比第一部普利策奖获奖作品。有评论家认为,本次获奖是对《弗》剧未获普利策奖的一个晚到的"安慰"(Adler 75)和"补偿"(Bottom,"Introduction" 5)。这话虽有道理,但也有失公允。与《弗》剧相比,《平衡》略显"逊色"(Bigsby,"Madness" 223),主要表现

[①] 马克斯·韦伯在《新教伦理与资本主义精神》(*The Protestant Ethic and the Spirit of Capitalism*, 1904-1905)一书中阐明,随着美国资本主义的发展,会员资格逐渐取代宗教会籍,成为重要的社会认可标志。属于一个俱乐部也就意味着成了一个身份群体的成员,被打上了社会和道德品质的印记。社区俱乐部会员制显然把同一身份群体聚集在一起,具有排他性。

在:戏剧主题上略有重复;戏剧冲突上稍显平和;人物塑造上不够鲜明;观剧体验上缺少刺激。但亦有评论家认为,《平衡》可称得上是"外百老汇及外外百老汇的头牌"(Bottoms, "Introduction" 5),显然是"美国20世纪后半叶的重要剧作"(Alder, "Albee's $3^1/_2$" 75),"毫无疑问地展现了阿尔比持续为美国戏剧带来明晰和活力的决心"(Bigsby, "Madness" 223),它的卓越之处在1996年复演时得到评论家的再次确认:"该剧的主题——恐惧、友谊的考验及核心家庭——在现在看来再真切不过了"(Gussow 375)。作为检视美国上层中产阶级内在"原初恐惧"("the primitive terror")的一部戏剧(Bigsby, "Madness" 223),《平衡》有其自身的魅力。因主题的需要,阿尔比将该剧的主人公艾格尼斯(Agnes)和托巴尔斯(Tobias)夫妇的年龄设置在五六十岁,因而人物情感的表达更加沉稳、内敛,人物对话更加克制、含蓄,情节冲突更加缓慢、平和。用威廉·弗拉纳根(William Flanagan)①的话说,该剧具有一种"契诃夫式的、自然主义的、诗性的节制"(qtd. in Gussow 258)。阿尔比用不温不火的语调、不急不慢的节奏和云淡风轻的风格更加细腻、深刻地呈现出美国上层中产阶级的生活方式及其内在的矛盾和张力,凸显出剧作家在戏剧艺术上的成熟与稳健及对美国观众的熟谙与鞭策。

本节欲借用弗洛伊德的"暗恐"概念和朱莉娅·克里斯蒂娃的"陌生人"概念,探讨《平衡》中美国20世纪60年代中产阶级的情感结构。笔者认为,该剧正是通过展现由于熟悉的"陌生人"的"入侵"所带来的对自身内在"陌异性"(strangeness)的内省和反思,从而勾画出美国五六十年代中产阶级的情感结构,即"美国式的生活方式"及思维方式对美国中产阶级心理和情感模式的深层影响——对外在"陌异性"的恐惧与防备、对内在"陌异性"的焦虑与抵抗,并努力保持家庭结构、情感力量上的"微妙的平衡"。

"入侵"的"陌生人"

由于"陌生人"的意外"介入"或突然"入侵"而给"自我"带来"警觉"与"恐慌"的母题在阿尔比的戏剧中多有呈现,如《动物园的故事》

① 美国作曲家(1923-1969),阿尔比的精神导师及早期的同性伴侣,首位阅读《微妙的平衡》手稿的人。

中杰瑞（Jerry）之于彼得（Peter）、《杜比克夫人》（*The Lady from Dubuque*, 1980）中的伊丽莎白（Elizabeth）和奥斯卡（Oscar）之于山姆（Sam）和乔（Jo）。这与美国当时的社会、政治环境密不可分。冷战早期，分别以苏联和美国为首的东方、西方两大阵营的互相敌对和核军备竞赛让两国民众产生了对核战争的恐慌与戒备和对"异质性"的排斥与抗拒。对连续亲历了苏联原子弹爆炸试验（1949）、氢弹爆炸试验（1953）、人造卫星发射成功（1957），古巴核导弹危机（1962）等事件的美国民众而言，核战争的潜在威胁始终盘旋在美国的领空，"每一个美国家庭都处在冷战的前线上"已成为冷战早期美国重要的社会、政治现实之一（Rose 4）。对"陌生人"的"入侵"的虚构和想象亦构成了战后美国文学作品的常见题旨。

在《平衡》中，步入晚年的艾格尼斯与沉默寡言的丈夫托巴厄斯、多次离婚回娘家的女儿朱莉娅（Julia）及艾格尼斯常年酗酒的妹妹克莱尔（Claire）一起生活在一栋"设备完善的"郊区住宅里（Albee, *A Delicate Balance* 17），这是一个典型的"盎格鲁-撒克逊新教徒白人"家庭。多年来，艾格尼斯小心翼翼地维持着家庭内部的稳定与平衡，但这种"平衡"被突然前来"投奔"的"陌生人"给打破了，继而被表面的和谐和宁静所掩盖的恐惧、矛盾、混乱渐次浮现出来，展露出这个上层中产阶级白人家庭外在与内在的"暗恐性"。

事实上，《平衡》中的"陌生人"艾德娜（Edna）和哈里（Harry）夫妇并非真正的陌生人，他们宣称是艾格尼斯和托巴厄斯夫妇"最好的朋友"，与后者毗邻而居，并出入同一个社区俱乐部，可以说是老朋友、老熟人。艾德娜和哈里因莫名的恐惧而弃家投奔艾格尼斯和托巴厄斯，在未得到主人同意的情况下，以"好朋友"之名寄望于得到收留，并径直占据朱莉娅的房间。面对艾德娜和哈里的突然造访、强行寻求庇护，艾格尼斯一家无所适从，表面上波澜不惊、礼貌应和，而私下则疑窦丛生、恐慌不已。在他们眼里，被莫名的恐惧困扰的艾德娜和哈里夫妇是不可知事物的携带者，更或是不可知事物本身，被印上了"他者"的印记。虽宣称是"最好的朋友"和邻居，但相较于一家人的"我们"而言，艾德娜和哈里自然是"他们"，是家庭这个共同体之外的人（outsiders），艾格尼斯视其为"疾病""恐怖""瘟疫"（109），生怕传染家庭中的每个人，而在同样回家寻求庇护的朱莉娅眼里，他们甚至变成了可憎的"入侵者"（intruders）（108），她歇斯底里地拿手枪对准他们，质疑他们的权

利,威胁着要将他们赶出自己的房间(76)。艾格尼斯一家与艾德娜、哈里夫妇这对事实意义上的"他者"构成了一组"我们 vs. 他们"的关系,前者对后者请求的恐惧质疑、矛盾争执直至最后的勉强应承构成了该剧重要的冲突轨迹。

艾德娜和哈里因恐惧而离家寻求庇护,但阿尔比在剧中并未言明是何种恐惧困扰这对夫妻,这给"恐惧"增添了神秘色彩。由艾德娜和哈里断断续续的陈述得知:他们周五晚上既没有去社区俱乐部也没有参加聚会,"哈里整个星期都很疲倦",于是他们决定"只是……坐在家里"休息,"为明天的舞会做准备";"什么也没有发生",却不知为何突然感到"害怕""恐惧""惊慌"(43-46)。他们多次反复使用 frightened,scared,terrified 等词语来强化感受。罗伯特·珀斯特(Robert Post)曾这样评价阿尔比戏剧人物的惊恐情绪:"恐惧是阿尔比戏剧建构的主要支撑点。戏剧人物能够体验到这种恐惧,却无法定义它,就好像恐惧是人类所共有的,只可意会,不可言传。"(167)存在主义哲学家索伦·克尔凯郭尔曾指出,恐惧是一种与害怕相区别开来的情绪,"害怕(fear)是对在人自身意识能力之外的、危险的可能性的一种畏缩和退却,恐惧(dread)则是由内在于自身行动能力的巨大可能而产生在人内心当中的"(转引自安德森 46)。艾德娜和哈里深感惊恐,却说不出究竟惊恐什么,这说明他们感受到的不是外在于物的"害怕",而是内在于心的"恐惧"。无法言说、不可名状是"恐惧"的特征,在阿尔比看来是"人类最深层次的,无法用语言来描绘的"(Perry 59),暗含了无意识的成分,它长久地被压抑于人的无意识之中,在必要之时跳出来扰乱人的生活,使人无所适从。富裕、祥和的郊区生活图景之下暗流涌动,"暗恐"丛生,像"疾病"或"瘟疫"一样侵入过早对生活做出适应和妥协的人们。

《平衡》中呈现的恐惧并非只是心理原型意义上的恐惧,而是来自"无意识中的声音",具有弗洛伊德精神分析层面上的暗恐性(uncanniness)。暗恐(The Uncanny/*Das Unheimliche*, 1919)①是弗洛伊

① 英语的 uncanny 一词来自德语的 *unheimlich*,字面上译为 unhomely,具体参见"The Uncanny"一文的译注。译者 James Strachey 在译注中言明:德语的 *unheimlich* 和英语的 uncanny 并非完全对等(Freud,"The Uncanny" 514)。国内有学者根据英文译将此概念翻译成"暗恐/非家幻觉",具体参见:童明:《暗恐/非家幻觉》,《外国文学》2011 年第 4 期,第 106-116 页。

德精神分析领域的重要概念。弗氏对暗恐的研究建立在德国精神病学家恩斯特·耶恩奇（Ernst Jentsch，1906）对暗恐心理分析的基础上。耶恩奇在分析中强调暗恐滋生于对不确定和不可知之物的特定经历，具有自动生成的属性。① 弗氏则对此不以为然，他认为耶恩奇将暗恐与"不确定和不可知"联系起来，"将暗恐情绪的产生主要归因于智力上的不确定性"，这种将"暗恐＝不熟悉"的定义是"不完整的"（515），缺乏理论上的说服力。为了证明这一点，弗氏通过大量的例证对 heimlich（"属家"）和 unheimlich（"非家"）做词源学、词典学和文献学上的比较分析：unheimlich 派生自 heimlich，前者兼有"非家的、不熟悉的、令人不适的、令人惊悚的"和"隐秘的东西最终显露出来"之意（516－517）；而后者兼有"属家的、熟悉的、友好的"和"隐秘的、危险的、不为己所知的"之意（517－518）。经过长篇例证，弗氏有了有趣的发现：两个词在后一种意义上有相近之处，即 unheimlich 和 heimlich 虽为反义派生，实为同义反复，"unheimlich 就是曾经的 heimlich，是熟悉的事物；前缀 un- 是压抑的印记（token of repression）"（528）。因而，弗氏得出结论，暗恐超越了通常意义上对不可知、不熟悉之物的惊恐情绪，而是兼具"非家"与"属家"的双重特征，是一种隐秘的、不为己所知的、对熟悉之物的惊恐情绪。他将暗恐情绪的产生归为两种来源：一种是历史语境，比如战争、灾难；另一种是个体的感知和经历。但无论哪一种，都会指向同一个结果："暗恐作为一种惊恐的情绪可以追溯至久远的、熟悉的已知之物"（515），即深藏已久的熟悉之物变成惊恐滋生的源头。

弗氏继而通过对德国小说家霍夫曼（Hoffmann）的短篇小说《沙魔》（"The Sand-man"，1816－1817）的分析来论证暗恐的表征：幼年时期产生的惊恐情绪（如害怕被挖掉双眼）会变成一种无意识的压抑（类似"阉割情结"），这种压抑会在成年时期以"复影"（double）的形式交替出现，而暗恐则是"压抑的复现"（return or recurrence of the repressed）或"无意识的重复冲动"（unconscious mind of a "compulsion to repeat"）

① See Ernst Jentsch, "On the Psychology of the Uncanny (1906)". Trans. Roy Sellars. *Uncanny Modernity: Cultural Theories, Modern Anxieties*. Eds. Jo Collins and John Jervis. New York: Palgrave MacMillan, 2008. 216－228.

在心理学上的另一种表述。① 换句话说，这些"复影""复现""无意识"带来的暗恐情绪不是源自外部，而是源自我们自身，源自我们熟悉而又陌生的"家"。

在《平衡》的故事层面，这种"暗恐"情绪与"家"的意象有关，源于对"家"的熟悉与陌生、逃离与争夺。虽然剧本对艾德娜和哈里夫妇着墨不多，但细心的读者定会从他们碎片化的自述中发现，他们过的是典型的"美国式的生活"：住的是郊区别墅，以社区俱乐部为活动主线，频繁参加各种聚会、舞会等。"家"于他们只是疲倦时休息的场所。一旦停歇下来，"宁静"代替"喧嚣"，"陌生"取代"熟悉"，一种隐秘的、不为己所知的惊恐情绪就立刻涌现出来。"家"的意义已经退化成一个空间上的概念，不再具有情感的温度，也不再是身心栖息的港湾和庇护所，转而变成了暗恐滋生的源头，换言之，恐惧潜伏于家庭日常生活之中，即"在'家'的内部，存在着一种内在的不安。这种内在的不安被认为是'恐慌'的一种特殊形式，可以追溯到久远的过去，所以用不着与外人相遇我们就能产生异感，我们的自身当中就有恐慌。"（克里斯蒂娃，《陌生的自我》27）艾德娜、哈里夫妇弃"家"投奔艾格尼斯和托巴厄斯即为内在恐慌的外在表现，寄希望于朋友之家及"走廊里亮着的灯光"驱走黑暗，安抚恐惧。

阿尔比将戏剧发生的时间设置在深夜至黎明，这或许跟黑夜的多重文化隐喻和意象有关。伊丽莎白·布朗芬（Elisabeth Bronfen）在《黑夜与暗恐》（"Night and the Uncanny"）一文中指出，在很多文化中，日落常与不同的思维和行为方式的出现相关联，随着光线的消失，我们所遇的人或物变得模糊，我们产生了迷失感，相较于白天而言，周围的世界更难辨认，常在熟悉与不熟悉之间游弋，但人的其他感官尤其是听觉和想象力开始变得灵敏起来，因而夜晚常常会让人联想起迷信故事，设想诸如鬼怪、吸血鬼及恶魔会借助黑夜的遮掩出来捣乱（51）。布朗

① 弗洛伊德对暗恐的研究其实超越了精神分析学的维度，他将暗恐理论与文学及美学联系起来从而进行论证、赋值，弗氏明言，"暗恐"的大多案例都来自文学或虚构作品，现实生活中的案例少之又少，因而有必要"区分我们实际体验到的和我们想象或阅读到的两种暗恐情绪"（529）。暗恐理论在文学和美学中的积极作用表现在："它能从人物的负面经历中提炼出历史反思和文化批评的价值。"（童明，《暗恐》113）笔者将在本书的结论部分重新回到弗洛伊德的暗恐理论，分析暗恐与负面美学的关系，从而论述阿尔比的"负面美学"戏剧实践，这里因主题与篇幅关系就不再赘述。

芬同时指出,"夜晚比白天更需要一种高度的警觉性,因而黑夜常常带来种种启示"(同上)。她继而分析,虽然弗洛伊德没有指明暗恐必定与夜晚相关联,但夜晚常常成为暗恐生成的潜台词:"黑夜是白天的复影重现,是对白天的活动的评价,是它的清算器。"(同上)阿尔比时常将戏剧冲突安排在夜晚并非巧合,而是体现出对"夜晚是释放心灵魔鬼的最佳时机"的一种洞察。正如克尔凯郭尔曾警告的那样,"你不知道在午夜时分每一个人都必须去掉面具吗?你相信生活会一直任凭自己被嘲弄吗?你认为自己能够在午夜来临之前溜之大吉吗?"(转引自安德森 48)

莫名的"恐惧""陌生人"的入侵以及由此产生的矛盾冲突其实并非只是阿尔比剧本里的剧情,而是困扰 20 世纪 60 年代美国大部分家庭的现实问题,成为当时的美国社会最为热议的政治、伦理话题之一。为防止核战争的爆发,许多美国民众在肯尼迪总统的号召之下自发地花巨资在地下自建放射性尘埃庇护所(fallout shelter)以保护自己和家人免受核辐射的侵害。"挖还是不挖"("to dig or not to dig")庇护所成为美国郊区居民面临的两难困境,引发了"前所未有的、惊人的全民参与性讨论"(Rose 1),美国各大媒体亦争相报道、辩论。对于郊区居民是否应该接受突然到访、寻求庇护的朋友或邻居,这在当时也是众多媒体讨论的焦点。《时代》周刊在 1961 年的宗教版上报道过的一篇名为"用枪对准你的邻居"("Gun Thy Neighbors")的故事最具典型性,引发了伦理大讨论。该报道引用了一位芝加哥郊区居民的话作为引子,宣称原子能爆炸之后的美国郊区居民为防止邻居侵占自己所建的地下庇护所,架上机枪以随时驱赶入侵的邻居。[①]

针对美国郊区居民对邻居的防范心理,人类学家玛格丽特·米德(Margaret Mead)将矛头指向"郊区生活理想"。她认为,"郊区家庭生活的理想化已经使美国人跌进一个伦理的死胡同(cul-de-sac)",而"荷枪实弹的个人庇护所正是逃避对他人的信任和责任的最具逻辑性的证明"(qtd. in McConachie 127)。米德同时指出导致这种防范心理的诸种恐惧:"对遥远外国人群所引发的生存压力的恐惧""对大量吸毒、犯罪的年轻人的涌现的恐惧""对崩溃的、危险的城市的恐惧"(同上),正

[①] See "Religion: Gun Thy Neighbor". *Time*. Friday, Aug., 18, 1961. May 23, 2017. http://content.time.com/time/magazine/article/0,9171,872694,00.html.

如剧中托巴厄斯所说的那样,"局部战争不断,各种焦虑层出;我们亲爱的共和党人和过去一样残暴,而一个青少年吸大麻的巢穴正离这儿不远呢"(54)。基于以上的种种恐惧,米德认为,美国人选择"躲避未来和他人,转向受区域法保护的绿色郊区,防范其他阶级、种族和宗教信仰的人,专注于单一的、封闭的小家庭。他们将独居、自足的家庭生活理想化以保护家人免受不同生活方式或他人需求的浸染……"(qtd. in McConachie 127)。

《平衡》似乎是阿尔比对这一历史、社会现实做出的印证和回应,他用友情和责任来检验美国人对"陌生人"或"他者"的恐惧心理和伦理选择。那么,"我们"该如何对待受到惊吓的朋友或邻居的不请自来呢?"我们"又是如何看待对他者的伦理责任呢?布莱恩·特雷纳(Brian Treanor)认为,"我们"对待陌生人或他者的态度取决于"我们如何看待他者性(otherness)本身"(3)。自苏格拉底伊始,西方传统意义上认为他者是被包含在同者(the same)当中的,因而倾向于把不可知的事物纳入可知的范畴,把不可知转换成可知。而在面对不可知的他者时,"我们"往往感到恐惧、不安,继而排斥、打击。美国心理学家威廉·詹姆斯(William James)指出,理性促使"我们"要消除未知事物所带来的"不安"与"困惑",取而代之的是理性理解能力中的"释然与快乐"(63)。

阿尔比通过艾德娜夫妇的莫名恐惧和寻求庇护追问友谊与责任及两者之间的辩证关系。面对艾格尼斯小心翼翼地追问他们"究竟要什么"(81),艾德娜不断地强调友谊所赋予他们的权利和责任,她冷静地对艾格尼斯说:"亲爱的,如果可以的话,我们必须互相帮助;这就是……责任,也是友谊的双重要求,不是吗?"(86)她也同样理直气壮地要求朱莉娅:"我和我丈夫是你父母最好的朋友,而我们也是你的教父、教母……这给了我们一些权利和责任。"(77)但同时阿尔比也指出了美国中产阶级伦理责任的伪善性和边界性,正如克莱尔所说的那样,"给予,但不分享;助人,但不友善"(74)。

"陌生的自我":从外在之"异"到内在之"异"

既然如弗洛伊德所说,恐惧源自我们自身,源自"家",那么是不是只有艾德娜、哈里夫妇感觉到了内在的恐慌,而他们的朋友艾格尼斯和托巴厄斯就能幸免于此呢?倘若如此,后者又何惧于"陌生人"的到来

呢？在对艾德娜和哈里的人物介绍中，阿尔比用"与艾格尼斯、托巴厄斯极其相像"（19）这样的舞台说明提示了两对夫妇的同类性和相似性，是类型化的人物塑造。两对夫妇是40多年的朋友，同在一个郊区俱乐部，一起打桥牌和高尔夫；哈里和托巴厄斯在同一个夏天与同一个女人（克莱尔）发生婚外关系，最终都在强势的妻子面前逐渐变得无能、无力。虽然托巴厄斯一家对哈里夫妇没有应尽的义务和责任，但这些相似之处映照了艾德娜所说的话，"我们的生活……是一样的"（119），显然暗示前者经历的"恐惧"也正是后者自身所暗藏但尚未察觉到的东西。第一幕结束前，看似酒醉却异常清醒的克莱尔对托巴厄斯"预言"了这种"恐惧"迟早也会降临到这个家庭：

克莱尔：（暗自低低地、悲哀地发笑）我一直好奇这情况什么时候开始……什么时候开始。

托巴厄斯：（过了一会才听到她说的话）开始？（大声地）开始？（听了一会）什么？！

克莱尔：（将酒杯举向他）难道你不知道吗？（轻声地笑）你会知道的。（48）

阿尔比将人物类型化并通过克莱尔的"预言"有意明示了这种"恐惧"已然是艾德娜、哈里及艾格尼斯、托巴厄斯这样的中产阶级家庭在冷战中期的普遍心理症候：对"外部入侵"的恐惧、对"内部颠覆"的焦虑（McConachie 56）。因此，与其说艾德娜和哈里的"恐惧"像"疾病"或"瘟疫"一样传染给了艾格尼斯一家，不如说艾格尼斯一家的恐惧与焦虑远在"陌生人"到来之前早已先验地植入他们的日常生活之中了。

艾德娜和哈里的突然来访使得艾格尼斯一家不得不面对由"熟悉"的"陌生人"带来的对自我"陌异性"的惊恐认知。他们对艾德娜和哈里"投奔"的排斥、拒绝又何尝不是对"陌生的自我"的焦虑与抵抗呢？克里斯蒂娃曾论述："面对异己感到焦虑，这是内在于人的存在的现象。并不是说我们出生以后世界就一成不变了；我们需要不断面对许多规则、许多禁忌。社会加给我们许多法则，这使异感与焦虑伴随着我们的生命。"（《陌生的自我》28）

作为弗洛伊德暗恐理论发展的"最有建树者"，克里斯蒂娃在《我们是自己的陌生人》（*Strangers to Ourselves*, 1991）一书中将"暗恐"在精神分析层面的意义延伸至政治、文化层面，将 *unheimlich* 理解为"不安

的陌异感"("inquiétante étrangeté")。她认为,弗洛伊德的暗恐已经超越了心理学意义上的"日常生活中的恐惧感",而成为"广义上对'焦虑'的研究,以及对'无意识'的探索"(《陌生的自我》26)。她在著作中开宗明义地写道:

> 外(国)人就生活在我们中间;他是我们身份的隐秘面孔,在空间上摧毁我们的居所,在时间上破坏我们的理解力和亲情。我们一旦辨识出身体里有个他,就会不遗余力地憎恨他,这一症状恰恰把"我们"这个概念变成了问题,也许"我们"已不再是"我们"。当我们意识到自身的差异性时,外(国)人就出现了;而当我们都承认自己就是外(国)人、无法形成纽带和共同体时,外(国)人就消失了。(Kristeva, *Strangers* 1)

换句话说,我们身体里潜藏着陌异性,"我们就是自己的陌生人";由于自身存在"不安的陌异感",我们才对外(国)人的差异性感到陌生、恐惧,继而憎恨、排斥,即"对'外人'或'异域'的好奇兼拒绝的情绪,实际上是'我们'自己心里种种暗恐的复现。"(童明,《暗恐》115)可以说,暗恐兼具"属家"与"非家"的双重性恰巧提示了"陌异感"的外在性与内在性的双重特征。

克里斯蒂娃在一场讲座①中提到,弗洛伊德的奥地利犹太人身份促使他直接或间接地探讨暗恐理论,是其内在"异感"的一种表达(《陌生的自我》26);同理,克里斯蒂娃的保加利亚裔法国人的双重身份何尝不是促成了她对"陌生人"概念的研究呢?所不同的是,弗洛伊德的"暗恐"关注的是个体精神分析层面的痛苦与脆弱,而克里斯蒂娃的"不安的陌异感"关注的则是群体政治文化层面的恐惧与焦虑。由此推论,阿尔比对"入侵的陌生人"的敏感会不会也是自身阶级或性属身份的一种异质感在家庭层面的表达呢?阿尔比曾在传记中谈到自己个人生活中的陌异感:"我在这个环境中从未有过被保护的感觉。因为被领养,我总觉得我像个闯入者,从未有过归属感,因而这对我而言不是家,我只是一个过客,就好像我到了一个陌生的领地。"(qtd. in Gussow 15)阿尔比对"家"的概念亦有自己的诠释。他认为,"你童年的家才

① 克里斯蒂娃于2012年11月应复旦大学之邀在该校连续做了四场讲座,在最后一场《陌生的自我》里进一步论述了"陌生人"的概念,参见:朱莉娅·克里斯蒂娃:《陌生的自我》,《当代修辞学》2015年第3期,第25-32页。

是你真正的家,其余的都是玩游戏。我们给自己建造的家基本上都是模仿我们童年时期的家……你真正的家只在你的脑子里;你只是在周围营造了一个让你感到幸福、安全、舒适的环境而已。"(qtd. in Gussow 256)艾格尼斯提醒已不再年轻的托巴厄斯:"你不住在家里",而是"住在黑暗的忧伤中"(96),即是对阿尔比的"陌异感"的最好诠释。"黑暗的忧伤"对阿尔比而言是一种"存在的自我感知"(qtd. in Gussow 256),"家"已经不是原来的那个家了,而是变成了心灵的荒芜之所。朱莉娅的"过去"在艾格尼斯眼中亦映照出阿尔比曾经的影子:

> 亲爱的,你越不过的是过去。轻拍手背、温柔抚摸、轻梳头发都无法使一切平和下来。泰迪的出生让她(朱莉娅)感到被抛弃、被欺骗;还有他(朱莉娅的弟弟泰迪)的离世,她更多地感到的是解脱还是缺失呢?我们送她去各种学校,她是出于恨……还是出于爱而辍学呢?亲爱的,当谈及婚姻的时候,每一次都夹杂着恐惧、快乐、不忠……(85)

越不过的忧伤"过去"让朱莉娅的生活变得支离破碎,在四段无法维系的婚姻中迷失自我,在爱的缺失中极力寻求父母的保护,寻找归属感,最终却发现自己和其他人一样也只是一个"过客",正如克莱尔所言,"这只是……一个房间,碰巧你曾经在这里住过。你现在和其他任何人一样都只是一个访客。"(74)朱莉娅对"房间"的歇斯底里地争夺只是对自身异质感的不安与恐慌的表达而已。于剧作家阿尔比这个昔日被领养、继而被赶出家门的孤儿而言,又何尝不是如此呢?"异质的存在""家里的陌生人"变成了阿尔比的人生注脚。

克里斯蒂娃认为,任何"陌异感"都有表达的出口,有的是通过语言,有的是通过艺术作品、事业成就等,只有这样才能帮助人们认识、战胜内在的恐惧。这对于身为精神分析学家和学者的弗洛伊德、克里斯蒂娃及身为剧作家的阿尔比皆是如此。面对"每个人都是异乡人,每个人在自我深处都有异质的存在"这个问题,弗洛伊德提出一种"新的人文主义",一种普世的博爱精神,即建立人与人之间的互助友爱,提倡对他人的关心,建立与他人的关联;克里斯蒂娃继承和发扬了这种新的人文主义,并呼吁"尊重个体的脆弱性与异质性,以此为基点挖掘创造力,寻找表达,建立沟通"(《陌生的自我》30)。这种人文主义理想无论是在阿尔比戏剧作品的文本内涵中还是在剧作家的自传性指涉中都有隐

晦的表达,成为贯穿作品的永恒主题:爱的缺失,确切地说,是对他者之爱的缺席。朋友之爱、夫妻之爱、姐妹之爱、父母与子女之爱在《平衡》中的缺失显示了现代社会人与人之间爱的荒芜、爱的无能及对爱的渴求,取而代之的是理性范畴中的权利与责任。这在托巴厄斯最后决定收留艾德娜和哈里夫妇的艰难选择中得到了印证:

> (大声地) 你(哈里)把瘟疫带来了!
> 我不想你待在这里!
> 你要是问的话?!
> 是的!我不想!
> 但看在耶稣的份上,你就待在这儿吧!
> 你有权利!
> 权利!
> 你不懂这个词吗?
> 权利!
> (轻声地) 你花了40年的时间在里面,宝贝;我也是,如果这不算什么,我也不在乎,但你得到了待在这儿的权利,这是你挣来的。
> (大声地)看在上帝的分上,你留下吧!(116-117)

40年的友情换来的不是爱,只是权利;不是因为对他者之爱、对友情的眷顾而做出的决定与承担的责任,而是因为尚存的理性让托巴厄斯做出了让他者"留下来"的决定。这对一直以来沉默不语、逃避责任的托巴厄斯而言是一种考验,也是一种改变。阿尔比借此拷问什么是友谊、什么是爱。友谊就是一种责任,一种对他者的伦理责任,对他者之爱就是要承担起对他者的伦理责任。然而,领悟来得太迟,改变显得太晚,正如艾格尼斯所说的那样:

> 时间。
> (停顿。他们看着她)
> 我想,时间流逝
> (停顿。他们还在看)
> 在人们身上。最终一切都……太迟了。你知道,它在前行……向山上爬去;你能看见灰尘,听到哭声,还有钢铁声……但是你还在原地等着;时间就这样流逝了。当你真的行动起来,拔

剑、执盾……到头来……那儿什么也没了……除了铁锈、骨头外，还有冷风。(118)

时间让一切变得太迟了。当托巴厄斯敢于承担责任、请求艾德娜和哈里留下时，后者已经决定离开，因为他们开始反问自己："他们爱我们吗？"；"换成是我们，我们会让他们留下吗？"(117) 由人及己的自我反思让他们意识到人与人之间的"界限"："有些仍然没有学会的事……是界限，不该做……不该问的事（的界限），唯恐看到镜中的自己。我们不该来。"(118) 不碰运气、不考验对方、不越界、保持理性及彼此情感收支的平衡是艾德娜和哈里总结的人生信条，亦是诸如艾格尼斯和托巴厄斯这样的上层中产阶级"盎格鲁-撒克逊新教徒白人"家庭一直以来所秉持的，因为"（他们的）生活……是一样的"(119)。

美国中产阶级的情感结构

如果按克里斯蒂娃所说，弗洛伊德的"暗恐"向我们揭示了一种奇特、复杂的"心理构造"，即"我们的内心就是一个奇异的世界，是自我的异乡，我们不断地建构它，又不断地解构它"(《陌生的自我》29)，那么克里斯蒂娃的"陌生人"则向我们暗示了一种微妙、敏锐的"文化的内在特征"，即"与异己的遭遇使我看到源于自身的障碍：自我建构过程中容纳于自我之中的异质的障碍"(《陌生的自我》28)。正是这种文化共同体的内在异质性构筑了美国 20 世纪 60 年代中产阶级的"情感结构"：对外在"陌异性"的恐惧与防备、对内在"陌异性"的焦虑与抵抗，并努力保持家庭结构、情感力量上的"微妙的平衡"。

"情感结构"是雷蒙·威廉斯（Raymond Williams）文化研究的核心概念，最早是在《电影序言》(*Preface to the Film*, 1954) 中作为一种艺术家与观众、读者之间的"共同的认识经验"被提出的 (22)；继而在《文化与社会》(*Culture and Society: 1780–1950*, 1958) 中被作为一种考察英国 18 世纪至 20 世纪文学作品中的文化与社会的切入视角；接着在《漫长的革命》(*The Long Revolution*, 1961) 中作为一种"可操作的文化分析模式"得到进一步的提升——"我建议描述它的术语是情感结构：如同'结构'一样，它是稳固的、确定的，但它是我们活动中最微妙、最无形的部分。从某种意义上说，情感结构便是一个时期的文化：它是一般组织中所有因素的独特而鲜活的结果"(64)；最后在《马克思主义

与文学》(Marxism and Literature，1977)等著作中趋于完善——"我们谈及的正是冲动、抑制、语调等特征性因素；具体有关意识和关系的情感因素：不是与思想观念相对立的感觉，而是被感知的思想观念及作为思想观念的感知：一种在场的、处于鲜活交互的连续性之中的实践意识"（132）。情感结构历经二十多载逐渐发展成为一种社会批判的文化理论，意在通过艺术作品中的意识、经验和感觉去揭露文化与社会的构型过程。尽管有人批评这一概念内涵模糊，质疑其合理性①，但历经多年的发展，其作为文化批评理论的丰富性及历史价值最终得到广泛认可②，成为威廉斯文化研究的标志性成就。毫无疑问，情感结构的理论构架在一定程度上为我们了解一个时期的文化提供了一把密钥。

《平衡》中的情感结构为我们了解第二次世界大战之后的美国文化，尤其是20世纪60年代的美国文化提供了一把密钥。玛戈·A.亨瑞克森（Margot A. Henriksen）指出，在第二次世界大战后的原子时代，美国患有奇怪的精神分裂症，"暴露了两种互相冲突的文化性格"；主流美国群体表面上感到平静、安全，而内心则隐藏着"一种不稳定、爱妄想的恐慌情绪"（85）。这种"互相冲突的文化性格"背后所隐藏的是冷战时期的双重思维和双重话语。《平衡》中的上层中产阶级家庭对内外陌异性的恐惧和焦虑真实地反映了当时美国主流文化共同体的社会

① 佩里·安德森曾质疑"情感结构"是否具有阶级性，威廉斯承认自己的疏忽，并回答："不同的阶级有不同的情感结构，但在任何历史时期，统治阶级的情感结构往往占据支配地位"（转引自赵国新436）；阿兰·欧康纳也指出威廉斯的情感结构的局限性，认为它"不能显示某一代人之内的冲突"（参见：O'Connor, Alan. *Raymond Williams: Writing, Culture, Politics*. Oxford and New York: Blackwell, 1989.）；阿兰·斯温吉伍德则指出情感结构过于简单化，有点类似于同源理论（参见：Swingewood, Alan. *Cultural Theory and the Problem of Modernity*. London: Macmillan Press Ltd., 1998.）。

② 阿兰·欧康纳、弗莱德·英格利斯及弗莱德·坡菲尔肯定了"情感结构"对分析社会历史变迁的方法论价值，认为其超越了一般的观念性认识，具有理论的开创性（参见：O'Connor, Alan. *Raymond Williams: Writing, Culture, Politics*; Inglis, Fred. *Raymond Williams*. London and New York: Routledge, 1995; Pfeil, Fred. "Postmodernism as a 'Structure of Feeling'". *Marxism and the Interpretation of Culture*. Ed. Cary Nelson. Urbana and Chicago: University of Illinois Press, 1988）；马尔库斯等人则认为"情感结构"把个体的情感和生活经验联系起来，将个人与社会融为一体，彰显了个体情感和生活经验的社会性，是具有文化人类学特征和意义的批评方法（参见：乔治·E.马尔库斯、米开尔·M.J.费彻尔：《作为文化批评的人类学》，王铭铭、蓝达居译，北京：三联书店，1998年）。而国内学者付德根、刘进等人肯定了"情感结构"的方法论价值，认为它摆脱了形式主义的局限，将艺术融入宏大的历史语境中，是一种动态的艺术分析方法（参见：付德根：《感觉结构概说：雷蒙德·威廉斯的文化唯物主义的一个概念》，载于《马克思主义美学研究》，2006年第9期；刘进：《文学与"文化革命"：雷蒙德·威廉斯的文学批评研究》，成都：巴蜀书社，2007年）。

实践感,彰显了冷战时期美国中产阶级内外交困、互相矛盾的文化性格特点。有学者认为,第二次世界大战后的美国文学在不同程度上都被贴上了"反冷战思维和话语"的标签。① 阿尔比在《平衡》中对美国中产阶级"原初恐惧"与"情感结构"的冷静观察和深刻揭露反映了战后美国文学的主要题旨和普遍特征。《平衡》的标题其实暗指冷战时期讨论的热门词汇"力量的平衡"(balance of power)。② 作为一篇抵制冷战思维和冷战话语的核心文本,《平衡》剖析了冷战时期的双重思维和双重话语,揭示了"在一个一切交换和消费都必须待价而沽的文化里是不可能有情感的增长和自我的实现的"(Jenkers 13)。通过艾格尼斯一家对"陌生人"是去是留的内部纠结与冲突,阿尔比探究了美国中产阶级在"从外到内的日常生活中要多少精力、谋略和焦虑才能维持个体关系中微妙的权力平衡和得失平衡"(Jenkers 14)。

对"失去平衡"、从高处"坠落"的恐惧已然变成了美利坚民族的特性。鲁伯特·威尔金森(Rupert Wilkinson)曾在著作《美国的强硬:硬汉子传统和美国人的性格》(*American Tough: The Tough-Guy Tradition and American Character*, 1984)中巧妙地将富兰克林·D. 罗斯福(Franklin D. Roosevelt)的"四种自由"③置换成美国人的四种恐惧:"害怕被别人占用""害怕崩溃""害怕松懈""害怕背弃过去的道德和承诺"(转引自路德克 28)。芭芭拉·艾伦里奇(Barbara Ehrenreich)在《坠落的恐惧:中产阶级的内心生活》(*Fear of Falling: The Inner Life of the Middle Class*, 1989)一书中则进一步将美国人的恐惧概括为"害怕'坠落'的恐惧"。她认为,美国丰裕社会背后所掩盖的是职业中产阶级的惴惴不安:他们害怕可能发生的不幸会使他们向社会下层坠落;他们也害怕"性格的软弱和坚定的内在价值观的丧失"(51),害怕享乐主

① 艾琳·默瑟(Erin Mercer)在《战后美国文学中的压抑与现实》(*Repression and Realism in Post-War American Literature*, 2011)一书中认为,第二次世界大战后美国文学对"战争恐惧描写的缺席"源于她所称为的"暗恐的现实主义"。她对诺曼·梅勒、拉尔夫·埃里森等作家的小说文本进行分析,发现这些小说对机械人、鬼魂等修辞手法的运用暗藏着弗洛伊德所谓的"将熟悉的变为不熟悉的"暗恐性,从而产生了与冷战时期因循守旧的"原生现实"相抗衡的反文化元素。

② 意指冷战时期以美国为首的资本主义阵营和以苏联为首的社会主义阵营在政治、军事、外交等方面势均力敌,尤其是指军事力量上的平衡。

③ 富兰克林·D. 罗斯福总统于1941年1月6日的"国情咨文"中宣布了四项"人类的基本自由":言论表达的自由、宗教信仰的自由、免于匮乏的自由、免除恐惧的自由。威尔金森显然是对罗斯福的第四种自由做了发挥阐述。

义和自我放任,他们始终在希望与恐惧、乐观与悲观的两极分化之间徘徊。艾伦里奇认为,恐惧的背后体现的是"自由主义的式微,以及职业中产阶级更为刻薄、自私的价值观的蔓延,这些价值观对那些较为不幸者充满敌意"(Ehrenreich 3)。威尔金森和艾伦里奇很好地把握了美国中产阶级的心理架构,他们同时认为恐惧既是美国人软弱的根源,也是他们力量的源泉,成为美国长久以来形成的民族特性。

在《平衡》中,女主人公艾格尼斯心力憔悴地在家人的鄙视和仇恨中维持家庭"平衡"的努力集中体现了中产阶级白人"害怕坠落"的"原初恐惧"。作为"家庭的支点"(67),艾格尼斯的生存哲学就是"紧抓住不放手",相较于托巴厄斯避世的人生信条——"我们只做能做的事",她更像一个中产阶级生活的卫道士,为其所选择的生活道路辩护:

> 你们听过"保持不变"这种说法吗?大多数人误解它的意思,以为指的是改变,其实不是。是维持的意思。当我们要保持一样东西不变,就是要维持它的原样——我们究竟对原样是否感到自豪,那是另外一回事了——我们不让它分崩离析,不尝试不可能的事情。我们维持它的原样。我们紧抓住不放手……我就是要……保持这个家的原样。我要维持它;紧抓住它。(66-67)

"紧抓住不放手"这样的决定虽然简单,却揭示了"一种关于整个生活道路的根本性选择"(Albee,"Non-reconsideration" 174),决定了家庭成员的整体生活走向,同时也映射了形而上意义上的焦虑。海德格尔在《形而上学是什么》等著作中使用了 unheimlich 一词,将"非家的"名词化,表达了一种存在意义上的焦虑,赋予"焦虑"以存在的内涵。《平衡》中的焦虑也可以说是一种存在的焦虑与虚无,而到了剧末,"虚无不再仅仅是外部的,已经变成他们内在的一部分了,只能独自忍受"(Adler 82),被动和等待则成为一种存在的常态。比格斯比在比较《弗》剧与《平衡》时认为:"《弗》剧中黎明的到来是某种希望的意象,而在《平衡》中则是反讽的,否认释放唱夜曲的妖魔会带来任何洞见。这不是因为反对瓦解的冲动是不可能的,而是因为个体已经失去了这样做的意愿。相反,他把存在转换成了等待消亡的简单行动。"(Critical Introduction 292)

笔者认为,剧评家的解读要比剧作家本人赋予该剧的意义更加灰暗。"焦虑""虚无""等待"本是存在的终极状态,剧中人物毕竟已经意

识到"太迟了",这本身就意味着某种转变的萌生。对已是知天命之年纪的艾格尼斯夫妇而言,改变深入骨髓的"美国式的生活方式"并非朝夕之间就能完成的事,即使没有实际的行动,"太迟了"这个领悟本身也蕴含着积极的指向,就连《等待戈多》这样基调阴郁暗淡的剧作最终还是让两个流浪汉选择待在一起抱团取暖,留予无望之人力度有限但足以使其踉跄前行的助力。

对于艾格尼斯最后的闭幕词——"现在来吧,我们可以开始新的一天了"(122),盖瑞·麦卡锡(Gerry McCarthy)认为,该剧以"(艾格尼斯)一家明朗地面对生活"(82)、重新"融入社区"这一积极的论调而告终(97);而托马斯·P.阿德勒则不以为然,他在细读文本之后认为,《平衡》色调灰暗、人物情绪低落,艾格尼斯的闭幕语"开始"一词具有"反讽意味",该剧"并非一部具有开放式结局的明朗剧作"(80)。比格斯比同样也认为,艾格尼斯最后的结语具有反讽性,"对于一心维持日常生活表面秩序并以此逃离痛苦的生活现实的人来说,白天的到来只是提供了逃避夜晚所得洞见的借口"("Madness" 232)。

笔者认为,艾格尼斯的"开始"一词虽有避重就轻之嫌,但并非完全是反讽的,而是蕴含着隐忍前行之意,因为艾格尼斯并非毫无感知的个体,她情感的丰富性都被埋葬在日常生活的琐碎之中,她为了支撑其他三个无力维系生活的家庭成员而隐没真实的自我。可以说,艾格尼斯的"开始"是想凭一己之力纠正家庭集体生活的航道,而她的隐忍前行则是将存在的普遍焦虑放在个体的肩膀之上。尽管如此,无论艾格尼斯的闭幕词是潜藏着"明朗"积极的论调还是具有"反讽意味",其实并不是至关重要的,于剧作家而言,重要之处在于,借对中产阶级"情感结构"的揭示启迪观众去反思、改变自己的生活。尽管托巴尔斯指出"当白天来临,各种压力袭来,(夜晚的)所有洞见都不值一钱"(95),但"洞见"既已获得,改变迟早发生;无论于剧中人还是于观众而言,阿尔比的"洞见"虽被自嘲为"不值一钱",但亦被剧作家涂抹上了启迪智慧和饱含希望的暖色调,否则何来"洞见"一说呢?

小　结

《平衡》以"陌生人"的"入侵"洞察了冷战时期美国民众内外交困的生活现实,揭示了20世纪60年代美国中产阶级的"情感结构"。尽管"我们日常生活经历的丰富性在现代性的'官方'话语里很少能被辨

识得清"（Jenkers 21），但《平衡》中揭示的文化情感结构向我们展现了美国中产阶级普通民众细腻、丰富的心理和情感世界，它不仅检验个体在面对外在和内在"陌异性"时的情感回应和伦理选择，更是借此攻击"社会必定进步"的"宏大叙事"，将观众的视线拉向家庭生活的细微之处，以此揭露现代性进程中困扰个体但时常被隐匿的"他者性的暗恐在场"（Collins and Jevis，"Introduction" 1）。①

因此，该剧也并非如比格斯比所说仅仅是检验"个体承诺的失败"和"个人及社会意义的坍塌"（Critical Introduciton 294），更多的应是检验个体在面对"失败"和"意义坍塌"之时真实、细腻的情感体验，使个体的日常生活经历在"现代性'官方'话语"里留下不可磨灭的印记。因此，"个人及社会的意义"不应该"只是变成了一个形而上学意义上的荒诞"（同上），而应该具有形而下的重要性和严肃性，赋予个体的生活图景和群体的情感结构以社会、民族之蕴含。

同时，《平衡》也饱含着阿尔比对美国以"经济强制力"（economic compulsion）为导向的资本主义精神的批判。马克斯·韦伯曾在《新教伦理与资本主义精神》（The Protestant Ethic and the Spirit of Capitalsim, 1904 – 1905）中指出，"基于天职观念的理性行为正是现代资本主义精神乃至整个现代文化的基本要素之一，而这种理性行为则诞生于……基督教的禁欲主义精神"（122 – 123），但他同时预警："一旦天职的履行不能直接与最崇高的精神和文化价值观相关联，或者从另一方面说，当它仅仅作为经济强制力而不再需要被感知时，个体在一般情况下就会彻底放弃为其辩护的努力"（124），尤其是在"经济强制力发展得最为完善的美国"，"对财富的追逐剥离了宗教和伦理意义而变得越发具有纯粹的世俗激情，而这往往赋予了它体育竞技的特质"（同上）。这在韦伯看来将导致"文化发展的最终阶段"："有人精于学识却没了精神，有人耽于酒色却没了心灵（specialists without spirit, sensualists without heart）；这种（文化发展的）无效状态（nullity）幻想着自身已经达

① 乔·柯林斯（Jo Collins）和约翰·杰维斯（John Jervis）在两者所编著的论文集《暗恐的现代性：文化理论、现代焦虑》（Uncanny Modernity: Cultural Theories, Modern Anxieties, 2008）的"导言"中通过对弗洛伊德暗恐理论的探究提出"暗恐是基本的现代性体验"这一假设。他们认为，"我们有必要考虑以下的可能性：暗恐也许是我们现代体验中一个根本的、构成性的方面。这就有必要探讨暗恐在何种程度上是一种与众不同的情感、一种感知与反应的交融，从而探讨它在何种程度上成为一种特殊的现代性美学，并探讨由此产生的更广义的心理、文化的后果。"（2）

到了前所未有的文明程度。"（同上）阿尔比借《平衡》似在批判以"经济强制力"为导向的资本主义精神正在吞噬"最崇高的精神和文化价值观"，甚至质疑要挽救淹没在"无效状态"中的"精神"和"心灵"是否已经"太迟了"。他借克莱尔之口发出了永恒叹息："我们浸没真理，将落日降临在宁静的水域上。我们让真理沉浸在长满杂草的心底，却把所有蕴意都解释个遍，就好像人生没有其他事可做一样。"（74-75）但如前文所述，改变永远都不会太迟。阿尔比对美国中产阶级内外"陌异性"的揭示正是为了寻找改变的路径、积蓄改变的力量。

第二节　面具下的东方"他者"与文本间性的戏剧呈现

如果说《平衡》中呈现的美国中产阶级的情感结构在阿尔比的视界里构筑了一个民族文化的情感维度，向我们揭示了美利坚民族内在的异质性特征，引发了观众和读者对文化自我的封闭性和异质性的审视与思考，那么两年之后上演的《箱子》（1968）和《语录》（1968）则从民族文化的另一个维度——艺术——出发，通过想象和虚构一个跨文化文本，设计和展现戏剧舞台艺术的对话性、开放性及跨界性，从而粗略地勾勒出一个富有无穷活力、不断自我更新的民族艺术的愿景和轮廓。

阿尔比在《箱子》和《语录》的导言中首次明确地指出一个剧作家的社会责任，他写道：

> 一个剧作家——除非他创作的是避世的传奇剧（当然这也是令人尊敬的）——有两种责任：一是探讨"人"的生存状态；二是探讨他所从事的艺术形式的本质。在这两方面，他都必须尝试着改变。第一方面，因为很少有严肃的戏剧会赞美人的生存现状，所以剧作家应努力去改变社会现状；第二方面，艺术必须前进，否则就会枯萎，因而剧作家应努力革新先辈们早已付诸实践的艺术形式。（"Introduction" 261-262）

作为一个具有社会责任感的艺术家，阿尔比把对人的生存状态和艺术本质的探讨看作剧作家的使命，并试图做出力所能及的改变，尤其是对"作为一种艺术形式"的剧场的改变，因为他把"剧场状态"看作"准确衡量一个国家的文化是否健康的标尺"（"Engagement" 63）。而

好的"剧场状态"的取得必须依靠剧作家、观众和剧评家的共同努力。阿尔比在谈到剧作家的社会责任时,对观众也提出要求:"我认为,观众有义务对第二方面(艺术)感兴趣并怀有同理心,因此观众(对自己、对观看的作品形式甚至对剧作家)应担负起自愿体验作品本身的责任"("Introduction"262)。故而,他建议观众在观看戏剧时应"不带任何先入为主的观念去体验戏剧","放松地让戏剧(自然)发生"(同上)。阿尔比对剧评家也提出同样的要求:"剧评家的工作就是不带任何先入为主的观念去对待剧场体验。剧评不应该用来核实观点,评论家也不应该把自己当作公共道德的卫士。他的工作就是阐释、鼓励、激发观点,这样创新思维才能盛行。"(qtd. in Rutenberg 226)可以说,阿尔比的所有戏剧都是在实践他所说的剧作家应肩负的两种责任;他之所以一再承受演出的失败并忍受媒体和公众的责难而坚持在百老汇上演戏剧乃是因为他坚信"戏剧艺术的价值及国家剧场的职能"(McCarthy 28)。

"艺术必须前进,否则就会枯萎"是阿尔比不断尝试革新戏剧形式的动力。那么,艺术如何才能前进?又如何防止艺术枯萎呢?阿尔比在1970年的一篇论文中谈到"参与"(engagement)对激发艺术活力的重要性。他说:"艺术不是逃避,而是参与,而普遍的不参与在我看来是对艺术活力的最大威胁。"("Engagement" 66)这里的"参与"不仅仅是指艺术家的能动创作,更指观众要积极主动地参与到戏剧体验中来,而这种参与精神是在长期的剧场"对话"中产生的:"20世纪60年代的对话——一场必需的对话——公众在对话中逐渐意识到做一个艺术的被动接受者甚或做一个艺术本质的决定者都是远远不够的,而应该和那些艺术创造者一样带有同样的自觉意识和责任感参与到艺术中来"(同上)。阿尔比重视观众的剧场体验,重视剧场的对话性,尤其是剧场与观众之间的对话、互动,因为只有这样才能迫使观众"重新评价他的人生目标、生活方式及他周围世界的一切"(Stenz 100)。

所以,阿尔比强调剧场(剧本)的对话功能,而且"对话必须更新,因为没有更新,艺术就会枯萎"("Engagement"66)。在阿尔比看来,对话可以使艺术获得活力,但没有更新的对话同样会使艺术丧失活力。因此,他试图通过革新戏剧艺术形式以更新剧场与观众之间对话的方式。在《箱子》和《语录》这两部实验短剧中,阿尔比对戏剧艺术形式的实验和对剧场对话理念的实践是建立在对"他/异文本"的互文运用上的,他把音乐形式应用于戏剧结构之中,在听觉上展现戏剧语言的音乐

性和节奏性;借助不同媒介设置舞台形象,在视觉上展现戏剧舞台的多元性和开放性,这种听觉、视觉、语言、行动上的异质符号元素的共生运用构建了一个"多声部的"艺术综合体或者说一个多元的互文空间,使戏剧成为一个开放的、兼收并蓄的艺术场域。可以说,互文性或文本间性(intertextuality)是阿尔比在面对"文化工业"蚕食艺术作品时所采取的一种先锋的文本策略,是 20 世纪 60 年代从现代主义向后现代主义转型时期先锋戏剧(Avant-Garde Theatre)对抗、抵制波普艺术(Pop arts)或波普主义(Popism)的一次实验,反映了一个时代在艺术上的躁动与渴求。

文本内的对话

文本间性是由克里斯蒂娃在《词语、对话和小说》("Word, Dialogue and Novel",1966)一文中讨论巴赫金(Mikhail Bakhtin)的著作时提出的概念[1]。她写道:"在巴赫金的著作中,他称之为对话性与双值性的两个轴没有明显的区别。从表面上看,论述似乎欠缺严谨,实际上是巴赫金为文学理论首次做出的一个深度阐释:任何文本的建构都是引言的镶嵌组合;任何文本都是对其他文本的吸收和转化。从而,文本间性的概念取代了主体间性的概念,诗性语言至少能够被双重(double)解读。"(37)[2] 这里,克里斯蒂娃深受结构主义和符号学理论的影响,吸收巴赫金对话理论的精髓,从文本空间内的"最小结构单位"——"语

[1] 该篇文章原是克里斯蒂娃初到法国时在罗兰·巴特的研究课上做的一个报告,后以《词语、对话和小说》为题发表在学术刊物《批评》(*Critique*)(1966)上,次年(1967)另一篇文章《封闭的文本》重提并明确了"文本间性"的定义。这两篇文章后收录于她的论文集《符号学:语义分析研究》(1969 年法文版)中,直到 1980 年才翻译成英文收录于《语言中的欲望》(*Desire in Language*,1980)一书中。阿尔比创作《箱子》和《语录》的年代正是文本间性理论开创的年代,但由于克里斯蒂娃这两篇文章的英文译文出现较晚,"文本间性"概念直到 1980 年才传到英语世界(童明,《互文性》90)。因此,可以说,阿尔比于 1968 年创作这两部戏剧时并未受到"文本间性"理论的直接影响,两者在理论和实践上互为映衬、不谋而合应该是各自响应时代潮流之需的巧合。本书的写作目的不是印证两者之间的契合、对应,而是探讨 20 世纪 60 年代阿尔比在戏剧领域所做的实验和创新反映了何种时代面貌、艺术特点和意识形态。

[2] 对于这里的"双重解读",克里斯蒂娃后来另文补充说:"即作为作者和读者的双重投射"(《继承与突破》4)。此处译文参考了《当代修辞学》上对该篇文章的全文中文翻译,具体参见:朱莉娅·克里斯蒂娃:《词语、对话和小说》,《当代修辞学》,2012 年第 4 期,第 34-35 页。

词的地位"出发,探讨巴赫金所论述的语言的"对话性"和"双值性"①,继而为"文本间性"概念提供了理论依据。这一概念的假设前提——"任何文本的建构都是引言的集合;任何文本都是对其他文本的吸收与转化"——撬开了单个文本自给自足的封闭系统,使其成为一个开放的语义链空间,复归了 text 作为"织品"的词源学意义,把所有文本都看作"混纺的织品"(童明,《互文性》87),或如罗兰·巴特(Roland Barthes)在《文之悦》中所说的那样,所有的文本都是一个"回音室"(echo chamber),亦如菲利普·索莱尔斯(Philippe Sollers)在《理论全览》(1971)中所概述的那样,"每一篇文本都联系着若干篇文本,并且对这些文本起着复读、强调、浓缩、转移和深化的作用"(转引自萨莫瓦约 5)。

当然,克里斯蒂娃开创的"文本间性"概念并非前无古人、后无来者,前有列维-斯特劳斯的《野性的思维》(1962)为其开辟了结构主义理论的新天地,书中提出的"修补术"(bricolage)(22)概念为文本间性理论"谱写了前奏"(陈永国 78);后有雅克·德里达的"延异"说(*Writing and Difference*,1967)及罗兰·巴特的"文本"理论(*S/Z*,1970;"Theory of the Text",1973)为其扩展和深化做了有益的增补。克里斯蒂娃本人也在随后的理论著述中对文本间性做了进一步"解构",在她看来,文本间性"是一个复杂的否定过程:它繁殖语言和主体位置,为创造新文本而破坏旧文本,并使意义在文本与文本无休止的交流中变得不确定。"(陈永国 79)阿尔比就是利用文本的生成性特征,将原有的旧文本剪切成片段,破坏它内在的一致性,并与其他文本拼贴、重组成新的文本,使之具有新的不确定的意义。

虽然克里斯蒂娃最初使用文本间性概念主要针对的是文学文本,但随着该理论的深入,文本间性逐渐超越了文学范畴,已经从"文学文本之间"扩展到"文学与绘画、文学与音乐之间"等多重类型的对话与

① 巴赫金在《陀思妥耶夫斯基的诗学问题》中指出:"语言不是死物,它是总在运动着、变化着的对话交际的语境。它从来不满足于一个人的思想、一个人的声音。语言的生命在于由这人之口转到那人之口,由这一语境转到另一语境,由此社会集团转到彼社会集团,由一代人转到下一代人。"(269)因此,"语言只能存在于使用者之间的对话交际之中。对话交际才是语言的生命真正所在之处。语言的整个生命,无论是在哪一个运用领域(日常生活、公事交往、科学、艺术等),无不渗透着对话关系"(242)。克里斯蒂娃指出巴赫金的语言的对话性包含三个维度,即"写作主体、读者或语境"(34),她认为,它们构成了"彼此对话的语义元素整体,或双值性元素整体"(35)。这里,克里斯蒂娃解释道,巴赫金的"对话性"是指"语义的复合体,意味着双重性、语言和另一种逻辑"(38);而"双值性"是指"历史(社会)植入一个文本,文本也植入历史(社会)"(36)。

互动(克里斯蒂娃,《文本运用》5),同时文本间性的内涵与外延也受到其他理论、学说的影响,变得更加"兼容并蓄",正如蒂费纳·萨莫瓦约(Tiphaine Samoyault)所说的那样,文本间性正"处于文本的传统手法(引用、模仿、套用……)和现代理论的交叉点上"(1)。乌里奇·布洛赫(Ulrich Broich)把文本间性置于后现代语境下进行考察。他指出,文本间性与其他后现代文本策略或写作技巧非常接近,比如,"作者之死""读者解放""模仿的终结和自我指涉的开始""碎片与混合""剽窃的文学""无限的回归"(251-253)。因此,他把文本间性也归为后现代文学的一种文本策略,并认为这种文本策略具有"解构的功能",常常带有"批评的甚至政治的目的",为的是"揭示作为资产阶级的、逻各斯中心的和男性主宰的主流话语、文学传统、文学类型等"(Broich 253)。时至今日,文本间性已经被视为"后现代主义的商标",甚至两者"被当作一对同义词"来使用(同上)。

那么,文本间性作为一种文本策略,是否可以被应用于舞台表演和戏剧文学之中呢?巴赫金在《陀思妥耶夫斯基诗学问题》中否定了戏剧语言的对话性。他宣称,"戏剧中的戏剧对话和叙事作品中的戏剧对话向来被镶嵌在坚固牢靠的独白框架之内",因而是独白类型的,不具有对话性(20)。巴赫金详细解释说:

> 在戏剧里,这个独白框架自然找不到直接的文字表现;不过正是在戏剧里,这个框架显得特别坚实牢固。戏剧对话中的你来我往的对语并不会瓦解所描绘的世界,不会将它变成多元的世界。相反,为了成为真正的戏剧对话,对语需要这一世界形成一个极其牢固的统一体。在戏剧里,这个世界应该是用整料雕琢出来的。这种牢固整体的性质只要一削弱,就会导致戏剧性的削弱。在一元化世界的清晰背景上,各种人物通过对话,汇聚在作者、导演、观众的统一的视野中。对话间的一切对立关系都在剧情的发展中得到消除,而剧情体现出的主题思想纯属独白型的思想。如果这是一个真正的多元世界,那就会使戏剧解体;因为剧情依靠的是一个统一的世界,戏剧一解体,剧情也就无法再把戏剧组织起来,无法解决戏剧里的冲突。在一出戏剧里,不可能由几个各自完整的世界结合成一个超越人民视野的统一体,这是由于戏剧的结构不能给这样的统一体提供一个基础。(20-21)

巴赫金对戏剧语言对话性的否定意味着对戏剧文本间性的否定。但是，他的这一论述应该针对的是倚重戏剧情节的传统现实主义戏剧，而《箱子》和《语录》并非传统戏剧，这两部剧的先锋性恰恰在于剧作家试图打破传统戏剧这个"牢固的统一体"的"独白框架"，使多重声音和意识汇聚、碰撞于舞台之上。

阿尔比在《箱子》和《语录》中对戏剧艺术的实验和革新以及对戏剧对话理念的实践显然是建立在对"他/异文本"的引用（citations）和拼贴（collage）之上的。作为阿尔比在百老汇上演的"最反戏剧"的戏剧，《箱子》和《语录》无论是在戏剧的内外结构、舞台设置还是主题内容上都体现了文本之间及文类之间的互动和对话关系。首先，在戏剧的外在结构上，这两部短剧虽自成一体、独立成剧，但又彼此依赖、相映成趣，在形式上具有嵌套、共生的关系，这在剧本副标题"两部相互关联的戏剧"（Two Inter-Related Plays）中就有了明示，阿尔比同时也在出版序言中声明：

> 《箱子》和《语录》确实是两部独立的短剧，是在两个相隔较短的时段内构思出来的，独立成剧，自成一体，可单独上演，无需捆绑在一起。尽管如此，我还是觉得两剧同台演出则效果更好。如果没有《箱子》在先，很可能就没有《语录》的写作，因此可以说《语录》是《箱子》的延伸。同时，我在这两部互相关联的戏剧中运用了好几处实验，主要是把音乐形式应用到戏剧结构当中去，而《箱子》像个括号括在《语录》前后，也是该实验的一部分。（261）

故而，这两部短剧的戏剧结构在舞台呈现上是镶嵌式的，共分为三部分：开头是《箱子》前2/3的内容；中间是完整的《语录》，并穿插于《箱子》的部分内容；最后是《箱子》后1/3的内容。这种镶嵌式的戏剧结构打破了传统戏剧内在的和谐、统一，导致戏剧内部分割、断裂，人为造成了戏剧结构的不和谐、不统一，旨在构建一个多义的、对话的、开放的舞台空间。

其次，也是最为重要的是，其实验性还在于《语录》一剧的内部结构。阿尔比在上文中提及的主要实验——"把音乐形式应用到戏剧结构当中去"——指的就是《语录》的结构实验。《箱子》里的"声音"要求

观众"回到帕蒂塔(partita)"(283,285)①,就是在有意提醒观众"该剧的主题及其姊妹篇——《语录》的(音乐)结构"(Dirks 114)。那么,是什么音乐形式呢?阿尔比又是如何把"音乐形式"和"戏剧结构"结合起来的呢?阿尔比在对《语录》的"综合评论"(general comments)中强调了"该剧的实验意图:音乐结构——形式和对位(counterpoint)"(270)。counterpoint一词源自拉丁文 punctus contra punctum,即音符对音符,指的是"在音乐织体中的各种因素之间的一致性与非一致性的相互作用"(辟斯顿1),而"对位法艺术就是旋律线互相结合的艺术"(同上),它是复调音乐的主要创作技法,强调旋律之间的相互作用,如同复调小说中的多声部。复调对位法的集大成者是约翰·塞巴斯蒂安·巴赫(Johann Sebastian Bach)的作品。阿尔比从小就热爱、精通巴赫的音乐,他一直尝试将音乐融入他的戏剧创作。对阿尔比而言,戏剧不仅是"文学体验""视觉体验",还是"听觉体验"("Context Is All" 220)。在一次采访中,当被问及新剧的音乐性时,他回答:"当我还是个孩子的时候,我想做一个作曲家。我发现了巴赫……有时当我写一个戏剧场景时,我觉得我是在写一首弦乐四重奏。如果你导演我的戏剧,你可以用指挥棒指挥它,因为它使用的节奏、标点及其他一切都跟作曲家使用的方式一模一样……戏剧就是一场听觉体验。"(qtd. in Goldberg n. p.)

 作为阿尔比"最抽象的作品之一"(Gussow 273),《语录》是他首次尝试用音乐创作技巧——对位法——来构建对话序列,模仿室内乐(chamber music)中"四人交谈"的模式,设置人物和声音的"四重奏",意在创造出一种"非传统"的戏剧形式(McCarthy 42)。②《箱子》里没

 ① partita 是意大利语,在意大利语中,它本是"变奏曲"之意,直到17世纪才有"组曲"之意。意大利风格的组曲是对各类舞曲的组合,partita 的键盘作品于17世纪至18世纪在德国发展,由巴赫推向高潮。后人因有"英国组曲""法国组曲"名称,也有人称这部组曲为"德国组曲"。巴赫的这一套《帕蒂塔》(Partita BWV 825-830)中不仅包括舞曲,还包括幻想曲、谐谑曲等,具体请参见维基百科"partita"词条。因为音乐史上变奏曲最终代替了奏鸣曲,所以有评论家认为,阿尔比参考变奏曲不仅仅是为了强调其音乐形式,主要是为了强调缺失的主题。
 ② 德国小说家、剧作家约翰·歌德(Johann Goethe)曾在致友人的信中将室内乐描述成"四个理性的人的交谈"("four rational people conversing")(qtd. in Stowell 4),这种交谈范式就是先用一种乐器开启一种旋律或母题,随后用另外几种乐器对同种母题进行"回应"。阿尔比的《语录》就是采用室内乐的"四人交谈"模式设置了人物的对话,各人物之间对话的关联性"是由主题而不是由叙述支撑的"(Hayman 129)。《箱子》被称为是一部"有韵律变化的室内剧"(Clurman 420),而室内剧(chamber play)的概念最初是由斯特林堡提出的,他将室内乐的概念借用到戏剧上以突出"亲密的行动、意义显著的母题及复杂的戏剧处理"(qtd. in McCarthy 26)。

有人物，只有"声音"，而《语录》中共有四个人物、三种声音，牧师（Minister）自始至终没有一句台词，几乎不发出任何声音，只是"坐在他的甲板椅子上"，忙着他的"烟筒、烟袋和火柴"，不停"打盹"（269），他的声音的空缺由穿插其中的《箱子》里的"声音"代替，因此舞台上并置着四个人物、四种声音。除了牧师对啰唆女士说的话做"点头、摇头、啧啧"的简单回应之外（同上），他们彼此之间没有任何直接的语言或肢体交流，即没有戏剧式的对语。剧中，革命领袖的"语录"节选和诗歌《爬过山岗去救济院》是来自直接引用（citations）；只有《箱子》里的"声音"和啰唆女士的台词是阿尔比的原创。为了实现将"音乐形式应用于戏剧结构"的实验，阿尔比用剪切和拼贴法（collage）使四种话语或声音彼此穿插：

> 我把（威尔·卡尔顿的）诗——《爬过山岗去救济院》以四行诗的形式写下来，再把《语录》以原有的顺序抄录，然后我用剪刀把诗行和语录剪下，再把它们以原有的顺序摆放，接着我把啰唆女士的独白写成段落，最后把所有这些东西都贴在墙上，从而在心理上为人物的推进构建了适当的顺序。一句来自 A 栏，一句来自 B 栏，再是 A 栏，接着是 C 栏。就好像用黏胶和剪刀将整个对话建构起来的。有时候革命领袖"语录"与啰唆女士说的话有关，有时又无关。我只是把语言塞进其他语言之间。这种顺序是由一种音乐乐感支配的。（qtd. in Gussow 273 – 274）

阿尔比先把革命领袖"语录"节选与《爬过山岗去救济院》这两种自成一体的单一性独白话语（monologism）剪切成碎片，打破元话语的语义连续性和完整性，再把碎片化的独白按照对位法拼贴成具有"音乐乐感"的语言逻辑顺序（Zinman 70），将之置于开放、多义的对话性语义链中，形成多条线谱之间的对峙与发展。阿尔比通过引用、剪切和拼贴打破前文本的内在结构，将碎片化的前文本与现文本重新组合成新的戏剧文本，这与传统戏剧的剧创方式大相径庭，造成了评论家和观众对该剧的戏剧性和原创性的质疑。这些文本看似是随意的排列，实则是精心的演绎，各自的独白虽无直接呼应，但互相映照，突出室内乐所具有的对同一母题进行回应的特点，这就造就了该剧"最有趣的地方"，即各人物之间话语的关联性"是由主题而不是由叙述来支撑的"（Hayman 129），采用这种"打破三种叙述的连续性并使之碎片化"的方

式的目的是让观众从看似无序、无意义、不相关的对话中寻找秩序、意义和相关性(Stenz 92),从而呈现不同声音的共存、互动。

但若要呈现不同的声音,真正实现阿尔比"把音乐形式应用于戏剧结构"的实验意图,就必须严格把控演员的一举一动、喘息停顿,依靠演员的高度配合及其对剧场的控制能力和表演技巧。因此,阿尔比利用大量详尽的舞台指令对演员的表演做出了几近苛刻的规定,以确保实验的效果,他还在《语录》一剧的"总体评论"中追加说明:

> 为使这部剧根据我的意图来演,演员必须对人物的舞台指令特别关注:他们跟谁说话;回应谁和不回应谁;怎么说;怎么移动或怎么不动。我设定的不同模式可能很有趣,但我担心他们(演员)会破坏实验的意图:音乐结构——形式和对位法。首先人物必须看上去对所做的事和所说的话感兴趣。尽管台词不必读得像节拍器那样丝毫不差,但我觉得说话必须有一定的节奏感。说话人之间的转换不要太匆忙,也不要间隔时间过长。我在啰唆女士的台词里精确地用逗号、句号、分号、冒号、破折号及圆点(还有括号里的舞台指令)标明了语言的节奏性。请仔细观察,这些不是像杂草一样胡乱地搅和在一起的。我在着重的地方画了横线,需要大声念的地方用了大写,用感叹号表示强调。在一两个似乎是问句的地方略去了问号。这些都是有目的的,大声读出来会更加明晰。("General Comments" 270)

这里人物消失了,蜕变成了"声音",标点符号如同乐谱被赋予了生命的灵动,而人物的存在主要是为了体现音乐图谱和戏剧结构的混成,人物身体的相对静态及彼此之间的零交流使得由音乐对位法形成的多条线谱的对峙与发展"只能在观众头脑里出现,而不是在没有交流、互不回应的演员头脑里出现"(McCarthy 110),这样就迫使观众参与到戏剧体验中来,把注意力放在倾听上,继而在观众的头脑里形成话语的连续性和相关性,在心理上构建完整的戏剧图谱。虽然对舞台指令的运用和对演员的依赖增加了戏剧文本的不确定性及剧场演出的不可控性,但也许正是这种不确定性和不可控性构成了阿尔比的"第一部真正反戏剧"实验(Gussow 275),为的是打破戏剧这个"牢固的统一体"的"独白框架",把观众的参与视为构成完整戏剧事件的必备要素,形成剧场与观众之间的对话和互动,而在参与中至关重要的是倾听。

"倾听"在罗兰·巴特看来具有引发的性质,能够产生倾听者与言说者的主体间性的关系。① 巴特在《倾听》一文中写道:"听(entendre)是一种生理现象,倾听(ecouter)是一种心理行为。凭借听觉的声学和心理学来描述听力的物理状况(其机制)是可能的;而倾听则唯经由其对象或目标,方能得到解释。"(《显义与晦义》251)② 巴特由此把倾听分为三种类型:第一种类型是对某些标示的生理性倾听,是一种警示,在这个层面上,人与动物没有区别;第二种类型的倾听是一种辨识,即通过耳朵尽力接受符号,"我听,就如同我阅读,也就是说按照某些规则行事";第三种倾听(主要是在艺术领域)"并不针对(或者并不期待)一些确定的、分出类别的符号,不是被说出的东西,或者被发送的东西,而是正在说着、正在发送的东西(articulation);它被认为形成于一种主体间际的空间,在这种空间里,'我听'也意味着'请听我';它所占有的以便进行转换和无限地在转移游戏中重新启动的东西,是一种总体的'意指活动'"(251-252)。③ 巴特的三种倾听不仅包括了"无意识的掩藏形式",还包括了"隐含、迂回、增补、延迟"及"多义的、多元的重叠的一切形式"(264)。所以,在他看来,"倾听是能动的,它担当起在欲望的活动内就位的职责,其中所有语言都是一种舞台:必须重复一句,倾听在言说着"(同上)。巴特把倾听者的静默与言说者的言说融为一体,"静默的倾听能够言说,倾听者凝缩为耳朵,成为身体,与话语交融,则产生它的声音"(《S/Z》14)。因此,巴特把《S/Z》的写定归功于他的"学生、听众及朋友的倾听",因为他们的倾听"引发"了他"尝试着变更言说的流转路线,旁逸的闲墨方汩汩而来"(《S/Z》11),由此成就了《S/Z》这个"声音的结晶体、具体的书写物"(《S/Z》14)。依巴特所言,在这个"声音结晶体"内穿织着五种语码(声音)的微小因子:

> 每个语码都是一种力量,可控制文本,都是一种声音,织入文

① 罗兰·巴特在1970年出版的著作《S/Z》的献辞中写道:"此书乃因由高等研究实验学院1968与1969这两个学年的研讨班过程而形成的工作印迹。我希望参加这一研讨班的学生、听众及朋友乐意接受此文的献辞,它得以写定,乃取决于他们的倾听。"(11)

② 《倾听》一文收录于罗兰·巴特的《显义与晦义:批评文集之三》(怀宇译,北京:百花文艺出版社,2005),引文页码出自该译本,但引用部分的译文参照的是屠友祥对《S/Z》所作的译序《〈S/Z〉、〈恩底弥翁的永睡〉及倾听——〈S/Z〉导读》中所涉及的有关《倾听》的翻译内容。

③ 对"意指活动",巴特解释道:"被听到的东西,不是某种所指、某种确定或破解的对象的显现,而是种种能指的四散、闪烁,不停地重新处于一种倾听的状态,这倾听又不停地产生新的能指,从不阻断或固定意义,这种闪烁的现象可被称为'意指过程'"(《S/Z》265)。

本之内。在每一个发音内容旁边,我们其实都能听到画外音,这就是种种语码:在穿织的过程中,这些声音(其来源已丢失在广漠的"已写"的视野中)瓦解了言谈的起源:各(语码的)声音的交汇成为"写作",一个立体的画面空间,其中五种语码、五个声音交织在一起:经验现实的声音(选择行为语码)、人的声音(意素语码)、知识的声音(文化语码)、真理的声音(阐释语码)、象征的声音(象征语码)。(《S/Z》85)①

阿尔比把观众的"倾听"当作参与戏剧的一种重要方式,如巴特所言,观众静默的倾听也是一种言说方式,能够"引发"戏剧舞台文本这个"声音结晶体"的生成。阿尔比运用舞台的多重声音——《箱子》里一个"50多岁""最好是中西部农妇的"声音、航标的钟声及海鸥的叫声;《语录》里来自异域的、富有活力的东方革命修辞的声音,普通女性日常的孤独絮叨的声音,老妇人反复背诵诗歌的苍凉悲怆的声音——把音乐对位法应用于戏剧结构之中,使戏剧文本的点点节节皆可拟之于巴赫的"帕蒂塔",成为罗兰·巴特所言的有"调性的"(tonal)文本,而五种语码(声音)构成了"完美的乐谱""复调性的"文本世界(《S/Z》97-98)。阿尔比意在借音乐形式——旋律和和声——培养观众学会"倾听"戏剧文本的不同"调性",从而让这个"声音的结晶体"真正发挥不同语码(声音)的"意指功能"(巴特,《S/Z》85),即《箱子》里重复的主旋律:"艺术开始伤人……当艺术开始伤人,该是向四周看看的时候了。"(265,286,298)

再次,阿尔比在运用听觉构造的同时也十分重视舞台的视觉构造(visual composition)。阿尔比重视舞台媒介的运用,把它当作构建剧场的重要手段,无论是舞台设置还是人物的身体语言都被当作剧场形象的一部分,受到严格的规定和限制。他在《箱子》和《语录》的舞台设计

① 译文参考了詹明信的《文本的意识形态》中译本中有关罗兰·巴特的部分,参见詹明信:《晚期资本主义的文化逻辑》,严锋译,北京:三联书店,2013年,第55-56页。

上呈现立体主义（cubism）①绘画的视觉效果，把箱子与远洋邮轮这两样毫不相关的物品"拼贴"在舞台这块油画布上，呈现"中国套盒式"的舞台布景，为的是在视觉构造上体现与戏剧结构的一致性。《箱子》的布景是一个巨型、封闭的立体箱子，呈六边形，有六个面，其中面对观众的那一面（俗称第四堵墙）是打开的，阿尔比明确说明箱子不是平整的，而是有点"扭曲"，但"扭曲得不至于引人注目或破坏箱体的整体感觉"（263）；《语录》的场景则被设置在一艘位于"海洋中央"的"远洋邮轮的甲板"上，《箱子》的布景——巨型的、扭曲的箱体——构成了它的外围框架，形成了"舞台中的舞台"，有种"后启示录式的剧场"意蕴（Zinman 69）。《语录》中的四个人物自始至终都被锚定在邮轮甲板的特定位置上，没有走动或大幅度的肢体语言，这使整个剧场处于相对静态的画面之中，犹如一幅毕加索的"拼贴画"，呈现的不是视觉的真实，而是观念的真实，意在颠覆现实主义舞台布景的观剧体验，给观众一种视觉上的冲击。可以说，阿尔比正是想通过拼贴的互文策略，融音乐、绘画和戏剧于一体，"故意在不同元素，甚至是相反的（戏剧）元素之间产生一种去关联性"（McCarthy 110），从而拓宽或"至少是折弯戏剧体验的边界"，以颠覆戏剧的传统定义（qtd. in Bigsby, *Critical Introduction* 328）。②他"在舞台形象塑造上及在把两场表演构建成两幕剧的过程中涌动着剧场的力量和自信"（McCarthy 43）。

① cubism，立体主义，又译为"立体派"，是 20 世纪初叶西方现代视觉艺术，尤其是绘画艺术的一场革新运动和流派，鼎盛于 1907－1914 年，以法国的毕加索（Pablo Picasso）和勃拉克（Georges Braque）的画作为代表，以追求"碎片、解析和重组"的二维空间画面为其主要目标。立体主义将画家从"模仿视觉真实概念"的束缚中解脱出来，自由地追求视觉上的直觉和体验。立体主义绘画因其色调和材质的不同大致分为分析立体主义（Analytic Cubism, 1907－1911）和综合立体主义（Synthetic Cubism, 1912－1914）两个阶段。"拼贴"是立体主义发展到第二阶段，即综合立体主义阶段所使用的主要创作手法，是"将彩色的纸片、印刷品及各种不同的材料，先用胶粘合到画布上，再经艺术加工，使绘画与这些保持着各自特性的物体有机地混合为天然一体"（刘七一 33）。虽然立体主义绘画在第一次世界大战之后逐渐消弭，但拼贴的手法一直在艺术领域被沿用，并被大张旗鼓地运用于 20 世纪 60 年代的波普艺术；在文学创作领域，拼贴也成为一种重要的互文性创作技巧，被广泛运用于后现代文学创作中。

② 比格斯比曾在 1979 年采访阿尔比并问他如何评价自己的成就，阿尔比回答："I have tried to occasionally do something if not to expand then at least to bend the boundaries of the nature of the dramatic experience. I have tried to do that in some of the more experimental plays, maybe view the dramatic form from the way other people haven't quite done it before and that might be useful …"（qtd. in Bigsby *Twentieth-Century* 328）这段话应该是针对《箱子》和《语录》这样的实验剧作，《箱子》的舞台设计——变形的箱体——就是暗示着被"扭弯的边界"，而这两部剧的实验性就在于对艺术"边界"的破与立。

最后，在主题内容上，《箱子》和《语录》共同的主题是"缺失"（loss），前者是关于艺术，后者是关于人类，这正好体现了阿尔比对自己所定义的剧作家社会责任的戏剧实践。在《箱子》里，阿尔比痛惜的是"许多艺术"正在一步步沦为"工艺品"，并且在继续"沦落"（264），扭曲、变形的"箱体"喻示着艺术正在遭受挤压、摧残，"声音"在一遍遍提醒着我们："当艺术之美让我们想到的是丧失，而不是获得；当它告诉我们所不能拥有的东西时……嗯，那么……就不再有关系了……是吧。音乐就是这么回事。这就是为什么我们再也听不到音乐了。"（266）这仿佛是《谁害怕弗吉尼亚·伍尔夫？》中乔治的预言——"我们将没有太多音乐，没有太多绘画"——重在耳边回响（198），预示着"文明正走向一场浩劫，人类个体的大脑除了感知缺失之外不能够领悟任何东西"（Heyman 124）。《箱子》里反复传来的声音不是来自舞台，而是来自"观众当中"（261），就好像"我们听到的是自己的内心独白"（Mayberry 72），而"这种意识流叙述技巧加上声音的亲切感及视觉空间的盲点让人感同身受，就好像声音里所描述的苦痛就是我们自己的一样——事实上也确实如此"（同上）。箱子本身是高度象征性的，曾在阿尔比的多部戏剧中出现过，象征着装载文明和艺术灰烬的灵柩，是"文明的缩影，同时也是思想的缩影……文明机械地追求进步是人类理性延续的结果。声音里警告我们的腐败是对我们盲目前行的惩罚。"（Mayberry 84）

《语录》中邮轮的航行"既象征了人生旅程，又象征了文明的进程"（Mayberry 73）。阿尔比用东方异质文化文本中富于活力的革命修辞语言反衬本土文化文本中丧失活力的日常语言，革命的宏大叙事与生活的冗长絮叨构成鲜明对比（Paolucci, *Tension* 127），阿尔比意在衬托美国 20 世纪 60 年代末期资本主义文化主体的消散、停滞和缺失。

詹明信从"历史阶段论的角度"把 20 世纪 60 年代视为政治、经济及文化上的一个重要的"社会能量大释放或大松散"的历史转型阶段：第三世界的崛起、后工业社会的到来及后现代主义的挺进（322）。在詹明信看来，"后现代主义之产生，正是基于百年以来的现代（主义）运动；换句话说，后现代主义文化的'决裂性'也正是源自现代主义文化和运动的消退和破产。不论从美学观点或意识形态角度来看，后现代主义表现了我们跟现代主义文明彻底决裂的结果。"（344 – 345）因此，后现代主义作为晚期资本主义的主导文化，预示的是现代主义和大众

文化决然对立的消失,即"阳春白雪文化和下里巴人文化形式的新异文化合并"时代的到来(303),这在文化产品上的主要体现是以安迪·沃霍尔(Andy Warhol)和詹姆斯·罗森奎斯特(James Rosenquist)为代表的波普艺术或波普主义。波普艺术从字面上看就是大众艺术或流行艺术,它是大众视觉图像的拼贴组合。英国波普艺术的领军人理查德·汉密尔顿(Richard Hamilton)将其特点归纳为:"通俗的(为广大观众设计的),短暂的(短时间解答的),可消费的(容易忘记的),便宜的,大批生产的,年轻的(面向青年的),机智诙谐的,性感的,诡秘狡诈的,有刺激性和冒险性的、大企业式的。"(转引自李黎阳8)这为波普艺术定下了单调、浅薄、世俗的基调。它的出现、流行与后工业社会的文化生产密不可分,意味着艺术在时代流转、变迁中逐步走向阿多诺所称的"文化工业"(Culture Industry)。沃霍尔的《玛丽莲双联画》《金宝罐头汤》《可乐樽》及罗森奎斯特的《F-111》无不显示出政治、文化和商业在油画布上的拼贴和复制,它们使艺术走下神坛、走进了大众的视界,使日常生活登上了艺术的舞台。但同时这些作品中充斥着平庸、无聊和重复,表现了后现代主义文化的"新的平淡感""表面感",或换个说法,"就是一种缺乏深度的浅薄"(詹明信235)。这种"平淡"和"浅薄"之下是主体的分裂、情感的消逝及意义的消亡,正如詹明信所评述的那样,"沃霍尔式的人物——不论是玛丽莲·梦露(Marilyn Monroe),还是伊迪·塞奇维克(Edie Sedgwick)——都一一标志了60年代末期的一代对生命感到'耗尽'的经验,对自我思想'毁灭'的情怀"(366)。在这样的文化背景之下,阿尔比60年代末的戏剧"呈现出一曲世界的挽歌:交流已经无法实现,毁灭即刻就在眼前"(Bigsby, "Introduction" 15),可以说这正是对"把艺术降低为工艺"的文化工业的悲愤与抵抗。

文本外的"蕴涵意指"

《箱子》和《语录》的镶嵌合并以及《语录》中"把音乐形式应用于戏剧结构"的实验可以说是阿尔比对戏剧形式所做的一次艺术实践方面的大胆革新,运用引用、拼贴的互文策略将音乐、绘画和戏剧舞台艺术融为一体,使虚构的戏剧作品成为一个"多声部"艺术综合体,被无限制地嵌入了现实的不同层面,从而产生一种"套盒效应",实现文本的"无限回归"(Broich 253)。但是,《语录》被用作剧名并被当作引语镶嵌进戏剧文本之中,这背后绝不仅仅是一种文学或艺术上的书写或表

演策略,套用詹明信的一句话:"艺术作品无非是历史境况的一种回响"(355),而政治则无时无刻不想方设法地钻进艺术作品的隙缝之中。在詹明信看来,后现代主义问题不仅是美学问题,也是政治问题。结合20世纪60年代的历史语境,《语录》被用作剧名并被镶嵌进戏剧文本之中,更可能带有某种文本外的"蕴涵意指"(connotations,巴特语),被烙上了意识形态的印记,因为"互文引语从来不是纯洁的、清白的、直接的,它总是被改变的、被曲解的、被位移的、被凝缩的,总是为了适应言说主体的价值体系而经过编辑的。也可以说,互文引语具有明确的意识形态倾向。"(陈永国79)

《箱子》和《语录》上演的1968年是美国历史上的"多事之秋"(迪克斯坦269):马丁·路德·金和罗伯特·肯尼迪惨遭暗杀,哥伦比亚大学的学生占领学校并与警察对抗,等等。总而言之,如安迪·沃霍尔所言,"这是一个非常暴力的年份"(转引自迪克斯坦269),印证了迪克斯坦的论断:"毫无疑问,使60年代与众不同的那种政治激进主义与文化激进主义的结合在政治方面是软弱的。这种结合认为整个政治舞台已受到损害和污染,而只有像战争这样的严重弊端才能掀起它的道德激情和激发它的活力"(266)。《语录》中有关战争和革命的政治修辞语言显然很符合年轻一代对革命理想主义的浪漫想象,激发了他们反抗官僚体制弊端的政治热情和革命活力。该剧是"政治波普"在戏剧舞台上的反讽运用,它借用流行的东方政治形象为其戏剧改革实践"站台",试图创造一个跨文化文本来"迎合"60年代或更早的一批西方(包括美国)的"政治朝圣者"对异国经验和异国情调的憧憬和想象。阿尔比对东方政治形象的面具化呈现体现了当时西方知识分子矛盾的性格特点:

一方面,是对政治上的"绝对他者"的好奇和渴望。他们希望通过"政治朝圣"来给西方社会危机或是知识分子自身的现实困境带来一剂良药、一丝曙光。知识分子对政治的"介入"(萨特语)是他们"与民族共同体发生了联系"的结果,"他们以一种特有的敏感体验到自己祖国的命运"(阿隆206)。因此,20世纪30年代至70年代西方知识分子对苏联、中国、古巴等社会主义国家的"政治朝圣"是他们对社会平等和正义的渴求的一种表达方式。但"政治朝圣"的背后暴露的是西方知识分子面临的现实处境:知识分子的异化(alienation)或"受拒斥"(阿隆191)。法国社会学家、哲学家雷蒙·阿隆(Raymond Aron)在

《知识分子的鸦片》(*The Opium of the Intellectuals*, 1955) 一书中指出，第二次世界大战后，"技术对文化的压制"及"大众文化对精英文化的钳制"使知识分子的社会作用日趋式微(278)，而当时代表进步启蒙理想的东方革命话语似乎为这些久居精神泥沼之中的知识分子提供了一种良方。钱林森指出："他者之梦，也许只是另一种形式的自我之梦，他者向我们揭示的也许正是我们自身的未知身份，是我们自身的相异性。他者吸引我们走出自我，也有可能帮我们回归自我，发现另一个自我。"(43)

另一方面，阿尔比对面具下的东方他者的舞台呈现暴露出的是文化自我对文化他者的无知与恐惧。对于美国的普通知识分子而言，东方是十分遥远且未知的。这里不妨借用一篇写于20世纪70年代的《语录》剧评来反映当时的美国知识分子（更不要说普通民众了）对现代中国的认识仍然是基于殖民主义时期文明与野蛮的分野：

> 野蛮人模仿我们建造的文明。阿尔比的野蛮人不是来自我们自己社会的底层阶级，也不与我们比邻而居。他们没有主动前来，而是我们找上门去。他们处于另一个不同的社会、文化发展体系，是异族人(alien)。因此，精心传承下来的权力和责任——尽管也许并非由意愿所决定——不可能从一个社会实体传承到另一个社会实体。没有其他人会处于底层。面对消亡的仅有的选择就是更替。改变并不暗含着进步，而是几乎肯定地保证：一系列新的错误还会以基本相同的模式上演着。再一次，踏步机在等着我们，但这一次不是我们自己设计的，而是他人建构的。刚刚意识到我们的漫长旅程一直是循环重复的，收获很小却无处可去，而另一个旅程的前景令人胆战心惊。(Mullin 375)

该篇评论里的观点本质上是一种东方主义和冷战思维模式的延续，处处显露出对文化他者——"野蛮人""异族人"——的恐惧和对自我文明的焦虑，傲慢无知地将中国设定在18世纪末、19世纪初殖民主义时期西方构建的所谓"野蛮的帝国"形象上，即所谓"历史停滞、政治专制、文化愚昧"的文化他者，体现了"东方-西方二元对立的世界观念秩序"。而所谓的文明则是"西方现代社会自我认同的概念"，以文化地理上的"分野"映衬社会形态上的优劣。

无论是《语录》对东方他者的扁平化、面具化呈现，还是其剧评背后

蕴藏的美国观众对"阿尔比的野蛮人"带来的"令人胆战心惊"的"前景"的预测,都反映了20世纪六七十年代美国中产阶级民众普遍的、共同的认知和心态,即在文化地理上对他者的定型观念,以及在意识形态上对他者的恐惧心理。美国民众对现代中国的认知多少还定格在对古代中国的刻板印象上,并不同程度地镌刻上了意识形态的烙印。阿尔比本人没有来过中国,他在该剧中对流行的政治形象和革命话语的"挪用"并非完全是一种"中国经验"的附魅写作,更多的是想用先锋艺术手法,对"政治波普"进行反讽运用,以创造出一个跨文化文本,意在重申一个剧作家或知识分子在后现代语境中日渐式微的社会功能,以及坚守、履行社会责任时的挫败感。

阿尔比曾经表达了他对戏剧的评判标准,他强调戏剧艺术"不是讲和,而是搅扰"(qtd. in Kolin, *Conversations* 144),"一部好的戏剧必须是一种对心理、哲学、道德和政治本身的挑衅行为。戏剧就是要有点震撼力,迫使我们思考从不同角度看事物的可能性"(qtd. in Adler 88)。与波普艺术的冷淡、疏离不同,阿尔比的先锋艺术就是利用其"震撼力"来"搅扰"和"挑衅"观众业已麻木的参与意识。他曾借《微妙的平衡》一剧犀利地指出百老汇观众长久以来养成的惰性、偏见,以及对阿尔比激烈言辞的质疑和苛责。当克莱尔指责艾格尼斯"残忍"时,后者辩解道:"根本不是残忍,而是一种变味的爱。如果我苛责,那是因为我希望我不必这样做;如果我尖酸,那是因为我只不过是普通人而已;如果有人再次指责我管得太多,那么让我来提醒你,这就是我的方式。"(25)阿尔比欲借艾格尼斯之口向观众喊话:不要怪我言辞犀利,我是恨铁不成钢。但犀利的言辞只能吸引观众短时的注意力,不能对他们的生活造成实质性的影响。艺术家虽世事洞明、人情练达,却不受观众待见或丝毫没能发挥任何社会功能,这给阿尔比带来了挫败感。对此,比格斯比一语道破:

> (阿尔比)把最后一句话留给艾格尼斯其实显示了他日益剧增的恐惧——他的声音在荒原中回响。可以把《微妙的平衡》看作部分地表达了阿尔比自己的艺术挫败感,一个剧作家能够在剧场掌控观众注意力却不能把舞台表演与(观众的)现实生活紧密相连的挫败感。观众,就像托巴尔斯,"坐着观看……能够……有清晰的画面,看得清每个人在自我的丛林中移走……可以洞察到一切情

由、一切需要……还有黑暗的忧伤。"但是,一旦回到日常生活,回到白天,就如我们所见的那样,"洞察不值一钱"。(Bigsby,"Madnes" 233)

也许正是这种交织的责任感和挫败感激励着阿尔比在两年后的《箱子》和《语录》中做出戏剧实验,利用戏剧形式的革新来唤醒观众沉睡已久的自觉参与意识,从而对观众的现实生活产生影响,实现一个艺术家的社会担当。而阿尔比的戏剧艺术和美学实践,即跨越戏剧的边界,融音乐、绘画、舞台表演于一体的"多声部"艺术综合体,终因其对观众和演员的个人素养要求极高,无法突破精英阶层而走向大众,只能陷于无人问津的"书斋艺术"的囹圄之中。阿尔比对戏剧形式的探索最终也只能以"形式的失败"落下帷幕,而这种"形式的失败"则暗含着阿尔比在寻求戏剧形式革新的同时也在不断地消解它。

小　结

时移世易,当詹明信再用"80年代的眼光"去回顾60年代的"自由感和可能性"时,即使当时是"瞬息间的客观现实",现在在他看来也只是"一个历史的幻觉"(322)。同样,时至今日,当我们重新回顾阿尔比的《箱子》和《语录》时,我们看到的或许也只是一个艺术的乌托邦或者是一个艺术的幻觉,它们所呈现的只不过是剧作家乌托邦式的艺术理想。这个乌托邦理想让我们重返20世纪60年代的历史现场,体味那个纷繁复杂的历史与文本的世界,这既是对历史的追忆,也是对文学的追忆,正如文本间性理论本身那样,它"又何尝不是对文学本身的追忆呢?在忧郁的回味之中,文学顾影自怜,无论是否定式的还是玩味般的重复,只要创造是出于对前者的超越,文学就会不停地追忆和憧憬,就是对文学本身的憧憬"(萨莫瓦约,"导论"2)。当我们今天用文本间性理论去解读《箱子》和《语录》时,我们得到的不仅仅是对历史和文学的追忆,也许还有对一个艺术家的艺术理想和社会责任的明晰,以及对我们作为观者和读者自身复杂性的领悟。这里,笔者想借用克里斯蒂娃对马塞尔·普鲁斯特(Marcel Proust)的《追忆似水年华》(*Remembrance of Things Past*)的阅读启示:

我想揭示的,正是艺术家的特殊身份——在这里可以是作家,也可以是音乐家或画家,是他对世界进行再创造。普鲁斯特笔下

的社会、他讲述的同性恋、他的小玛德兰娜点心并不是现实的翻版,而是来源于他这个独一无二的人。他要求我们面对作品时既从作者出发阅读,也从我们自身出发阅读。他要求我们每个人都成为创造者。这也是我的普鲁斯特阅读所追求的。每个人都有他的普鲁斯特,这其中有他自己的经验、他自己的世界……巴赫金看到他所处的社会千篇一律,便用对话理论做出回应:他让阅读成为一个复杂丰富的行为。我的努力也是如此:通过对普鲁斯特纷繁世界的解读,我想给你们一个我所看到的可感时间,它是对平庸与单调的反抗。(《文本运用》11)

这是文本间性理论提出近50年后(2012年)克里斯蒂娃再次对该理论做当代的解读和运用,目的是想邀请读者:"请你们发现自身的复杂,超越平庸,读出多样,而不要成为网络中的一个简单的数字。"(同上)同理,也许正是出于对"平庸与单调的反抗",阿尔比通过戏剧实验意在给观众呈现一个复杂丰富的舞台世界,他邀请观众参与戏剧,从自我的戏剧体验出发,领略戏剧艺术的多样性,超越平庸和单调,并从中反思文明和艺术的现状,这或许正是阿尔比运用互文书写/表演策略在戏剧文学/舞台上所呈现出的张力和魅力,也是阿尔比当年粗略勾勒的民族艺术的愿景和轮廓,而在这个愿景和轮廓中面具下的东方他者显然是一种"文化自我认同的隐喻性表达"(周宁,《跨文化研究》22)。

第三节 异托邦想象中的"中国"与主体间性的文化探寻

在展开讨论之前需要说明的是,从本章第二节到第三节的过渡实际上包含着阿尔比戏剧中的"文化他者"从模糊到清晰的转变过程。第二节用了"东方他者",没有专门指向"中国",强调的是意识形态的异质性,不含有清晰的所指,这里有两层含义:一、该节中的出发点不是"文化他者",而是先从审美的角度着手分析该剧的形式和内容,探讨其文本间性或文化间性,再自然地指向文本外的意识形态或政治诉求,

这是对詹明信的借鉴①；二、冷战时期的60年代，因为社会主义-资本主义两大阵营的对立、外交的中断，西方人或美国人对中国及其文化的了解其实是非常意识形态化、模糊不清的，剧中的人物形象只是一个文化符号的载体，不具有清晰形象的印记，不能展现阿尔比对"中国"这个国家的实质性认识，只是一个模糊的、意识形态化的概念性呈现，所以笔者用了"面具下的东方他者"作为标题。但笔者在第三节中明确地使用了"中国"作为讨论对象，不仅是因为在《我、我、我》中阿尔比借戏剧人物之口明确提到中国，还是因为该剧的写作年代是21世纪，意识形态的印记已经没有20世纪60年代那么明显，再加上中国的强大（2008年正好是中国的奥运年）及中美两国交流的深入，我们有理由相信，尽管阿尔比没有来过中国，但"中国"在剧作家的印象中已经绝不再是40年前那个具有强烈意识形态印记、表现单一扁平、作为隐喻文化自我而存在的"东方他者"了。因此，第二节到第三节的过渡不仅是章节之间的自然过渡，还蕴含着阿尔比对"东方他者"的呈现从模糊的概念到清晰的所指、从抽象的意识形态到具体的文化想象的转变过程。

那么，阿尔比戏剧是怎样呈现中国的呢？又是怎样利用对中国的想象来批判、构建个体身份和民族身份的呢？要回答这个问题，先要从西方人眼中的中国原型分析开始。周宁在《跨文化研究：以中国形象为方法》一书中从跨文化形象学的角度研究西方现代性观念中的中国形象，从形象、类型和原型三个层面分析"西方现代性话语实践的中国形象中包含的知识与权力问题"（36）。他的分析最终落到原型上。他认为，中国形象在西方现代性自我构建中可以被归纳为两种原型：一是美化的乌托邦型，二是丑化的意识形态型。具体来说，"它可以是理想化的，表现欲望与向往、自我否定与自我超越的乌托邦，也可以是丑恶化的，表现恐惧与排斥、满足自我确认与自我巩固需求的意识形态"（4）。

① 在《晚期资本主义的文化逻辑》一书的中译本序言中，张旭东采访詹明信时提及"人们乐于从激进—自由—保守立场分歧看问题的旧习"这一观点（5），詹明信对此回应说："这是生存策略，人人都会这么做。但我认为最好还是从哲学问题本身开始，然后，或者说最后，再来决定这些问题是出于激进主义立场，还是自由主义立场或保守主义立场。所有这些后结构主义问题都可以在所有这些方向上反映出来。最终人们必须做出政治上的判断，我认为这至关重要；但问题应该首先从其内在的观念性上予以分析和讨论。对艺术作品亦是如此。我历来主张从政治、社会、历史的角度阅读艺术作品，但我绝不认为这是着手点。相反，人们应从审美开始，关注纯粹美学的、形式的问题，然后在这些分析的终点与政治相遇。"（6）笔者非常认同詹明信分析文学、艺术作品的思路，并借鉴了这个思路。

而这两种中国形象原型在话语实践中分别指向两种不同的"东方主义":一种是"肯定的、乌托邦式的东方主义";另一种是"否定的、意识形态性的东方主义"(40)。周宁认为,"原型的意义是非凡的,往往表现出强大的话语生产力。作为集体文化心理动机,乌托邦化与意识形态化的两种中国形象原型并不表现在指涉形象之外的现实世界,而在自身结构通过观念与形式的关系创作意义丰富的形象"(30)。"从认识和想象方面看,中国形象包含着三层意义:一是西方对现实中国在一定程度上的认知与想象,二是西方对中西关系的自我体认、焦虑与期望,三是对西方文化自我认同的隐喻性表达。中国形象作为西方文化自我认同的'他者',与其说是表现中国,不如说是表述西方;与其说是认识中国,不如说是认同西方。"(22)周宁因而总结说:"西方现代性自我观念的构成与身份认同是在跨文化交流的动力结构中通过确立'他者'完成的。"(4)德里达认为:"二元对立同时也意味着一种等级与价值关系。确立中国作为他者的意义,也就是在文化中建立差异系统上的世界秩序,赋予思想以权力。"(转引自周宁,《跨文化研究》35)

在三本由美国人撰写的不同时期的"中国形象"的研究著作中,美国人对中国的印象出现惊人的相似和连续,始终在肯定与否定、憧憬与仇视的两极之间摇摆,即使在全球化背景之下的20世纪末,西方——以美国为主——眼中的中国形象仍然"是一个世纪最复杂的形象,明暗毁誉参半"。这种复杂的态度体现了一些西方学者对中国不甚了解。

在美国的文学表达中,中国作为文化他者的形象常出现其中,有的作家直接在文本中呈现中国及中国人的他者形象;而有的作家则是将中国作为乌托邦式的理想国度,将人物送到中国,试图用中国哲学解决他们在本土帝国文化中无法解决的痼疾。在他们眼里,似乎只要到了中国,一切问题就都迎刃而解了,如美国作家保罗·奥斯特(Paul Auster)曾在小说《幽灵》(*Ghosts*,1986)的结尾处写道:"在我的秘密梦想中,我希望布鲁订了去中国的船票。让他去中国吧!"(转引自李金云 79)李金云认为奥斯特此举的目的意味深长:"或许他认为西方哲学已无法成功解决自我与他者之间的矛盾,希望能从中国哲学中找到某种出路。中国哲学强调对差异和他者的包容……这种包容性的思维模式或许是自我和他者之间最理想的关系模式。"(79)这种评述虽然过于笼统,中国文化或中国哲学内部的复杂性并非三言两语可以概说清楚,但其蕴含的中国哲学对他者的尊重和包容也许是中国成为异托邦

想象之地的重要缘由。阿尔比对异托邦中国的想象其实是源于自我认同的困境，意在引入文化他者，利用其异质性或他异性来进行文化自我的批判与认同，而这种批判与认同是建立在对中国、镜子和剧场这三重异托邦中的乌托邦构境的基础上的。因而，在一定程度上阿尔比对个体或民族身份的建构带有乌托邦性。

《我、我、我》可以算作阿尔比的最后一部原创作品，2008年首演时，阿尔比已近80高龄，正好与他的第一部正式上演的戏剧《动物园的故事》的写作时间相距整整50年，算是为他的戏剧创作生涯画上了终结性的句号。这种终结性不仅表现在时间的定位上，而且表现在对早期的语言风格和身份主题的回归上。《我、我、我》不仅采用了阿尔比一贯的戏剧风格——"玩弄语言辞藻，杂耍式打趣"（Goldberg n. p.），而且《三个高个子女人》中纠结的母子关系在该剧中隐隐重现，《美国梦》中双胞胎主题也被清晰地复制。如果说《三个高个子女人》是从一个母亲的视角探寻女性的自我，那么《我、我、我》则从儿子的视角来诘问个体的自我，所不同的是，后者"把最本质的身份问题变成了口头上的踢踏舞"（Brantley,"Soft Shoe" 1E），"将手足相争上升到存在论的哲学高度"（Baranauckas 12）。它所探讨的身份问题不仅是对拉尔夫·艾里森（Ralph Ellison）对第二次世界大战后的个体身份（"我是谁？"）追问的回响，更是对塞缪尔·亨廷顿在"9·11"事件之后对国民特性（"我们是谁？"）探究的应和。

"我是谁？"：自我认同的困境

美国诗人兼小说家詹姆斯·艾吉（James Agee）的自传体小说《家中丧事》（*A Death in the Family*, 1957）①的开篇序言"诺克斯维尔：1915年夏"中有一段关于童年的回忆："过了一会，我被带进了屋内，放在床上。睡梦中，我面带微笑地走近她，走进那些我熟悉的、宠爱我的家人，他们接纳我，温柔地待我：但不会，哦，不会，现在不会，以前不会，以后也不会；不会告诉我，我是谁。"（qtd. in Gussow 13）这段话被引入《阿尔比传》的开篇序言中，传记作者梅尔·古索提及，这是阿尔比曾跟他

① 詹姆斯·艾吉，美国小说家、电影评论家和诗人，代表作有诗集《让我航行吧》和小说《家庭丧事》。该小说于艾吉死后出版，1958年获普利策小说奖，后被泰德·摩塞尔改编为戏剧，取名《归途》，并于1961年获普利策戏剧奖。

第二章 文化的他性表演与民族身份的主体间性想象 ‖ 137

提到的一段话,阿尔比说:"如果你读(这本小说)文本,你就会更多地了解我。我一想到它,我就会泪眼模糊。你看,很奇怪,这段文字对我而言真的非常重要。这是我一生中所经历的最令我感动的情境之一。"(qtd. in Gussow 14)古索强调,阿尔比尤其对最后一句情有独钟:"但不会,现在不会,以前不会,以后也不会;不会告诉我,我是谁"(同上)。古索对此评价说:

> 在许多方面,阿尔比不情愿做出自我分析。尽管他在作品中做心理探寻,但他不乐意把这些问题带进自己的生活。但很显然,当他读到"诺克斯维尔"时,他思考的是他自己的身份。一边是艾吉在一个充满爱的家庭中成长,却仍然不知道他是谁;另一边是阿尔比,被偶然放置在一个缺爱的家庭中,从小就是一个局外人,不知道他是谁——他迫切地在作品中试图找到他自己,努力在爱人、朋友中找到一个家。如果连艾吉都对自己的身份有疑惑,那么给阿尔比又留下什么呢?他只能通过"诺克斯维尔"这面棱镜,回忆他从未体验过的童年之梦。(14-15)

对于一个有特殊人生经历、一直都在渴望"归属感、安全感"的阿尔比而言,个体的身份问题始终是他作品中的永恒主题。从第一部独幕剧《动物园的故事》到《微妙的平衡》再到《杜比克夫人》直至最后一部两幕剧《我、我、我》,无一不是对"我是谁?"或"我们是谁?"这样的身份问题的诘问和探寻。尤其是在《我、我、我》中,阿尔比直接让戏剧人物引用了艾吉的悲叹:"'但不会,现在不会,以前不会,以后也不会;不会告诉我我是谁。'詹姆斯·艾吉说的。我觉得,应该解释一下。你知道,那才是问题……我是说,你从未告诉我……我是谁。"(*Me, Myself & I* 10)这是阿尔比再次借戏剧人物对"我是谁"的本体论问题发出诘问,仿佛艾吉的回声在剧场上空回荡,而剧中作为生命之源的母亲的回答——"我不知道你是谁!"——将作为儿子的 OTTO 投掷进深重的自我认同的危机之中(同上)。

无论是对艾吉还是对阿尔比,"我是谁"的问题在本质上都是对"存在"的诘问,背后潜藏着对自我的本体安全和存在性的焦虑,这种焦虑如列维纳斯所说的那样,"撞击着我们,如黑夜一般,将我们紧紧地裹挟,令我们窒息,痛苦万分,却不给我们一个答案"(《从存在到存在者》11)。而后现代语境下的自我或如安东尼·吉登斯所说的晚期现

代性①下的自我因"生活政治"的兴起和个体"经验的存封"②所面临的是主体的分裂和瓦解,以及身份的不确定性和碎片化,自我认同的危机和存在的焦虑尤甚以往。吉登斯在《现代性与自我认同》(*Modernity and Self-Identity*, 1991)一书中认为,"晚期现代性下的自我并非一个小小的自我,在广大的安全领域,它是有时以微妙、有时以赤裸裸的激荡的方式与泛化的焦虑交织在一起的那种经验。躁动、预期和失望的情感可能会与对一定形式的社会和技术架构的可靠信任一起混在个体的经验中"(213),而在个体的经验中,"个人的无意义感,即那种觉得生活没有提供任何有价值的东西的感受,成为根本性的心理问题"(9)。基此,他提出,"必须依据个体的心理构造的完整图景,才能对有关自我认同展开描述"(39)。吉登斯从心理学的角度分析认为,本体的安全感"在情感及一定程度上的认知意义上,扎根于现实存在中的信任,即对个人的可信度有信心的感受,是在婴儿的早期经验中获得的"(42)。吉登斯借用艾瑞克·埃里克森(Eric Erikson)所说的"基本信任"一词来阐发这种"朝向他人、客体世界和自我认同的复合的情感认知"的"原初的关联"(original nexus)(同上),他写道:"基本信任通过早期的看护者爱怜的关注而得以发展,它以一种命定的方式把自我认同与他人的评价连接在一起。基本信任所认为的与早期看护者之间的相互亲密的关系本质上具有无意识的社会性,其存在先于'主我'(I)和'宾我'(me),并且也是这两者之间任何分化的本原。"(同上)可以说,从婴儿早期经验中获得的"基本信任"是本体安全感的源泉,"既是布洛赫所说特定'希望'的核心,也是蒂里希所称的'存在的勇气'的根源"(同上)。反之,基本信任的缺失则是"本体的安全和存在性焦虑"的"本原","成为个体……主动地和经常性地受到这种焦虑困扰的一

① 安东尼·吉登斯有意避开"后现代"的提法,而用"晚期现代性""后传统"等词汇来替代(赵旭东,"译后记"276),吉登斯自己在书中为这一术语做了辩护:"那种主张现代性正在分裂和离析的观点是陈腐的。有些人甚至推测,这种分裂标志着一个超越现代性社会发展的崭新时代即后现代时代将会出现。然而,现代制度的统一的特征,正像分散的特征对于现代性尤其是高度现代性的时期是核心一样,也是现代性的核心。"(29)因此,本书中引用的"晚期现代性"即意味着"后现代性"。

② 吉登斯所谓的"生活政治"(Life Politics)是指"与当地和全球的辩证法以及现代性的内在参照系统的兴起相关联的自我实现的政治"(274);"经验的存封"(Sequestration of Experience)是指"把日常的生活与潜在扰乱生存问题的经验分离,特别是指将疾病、疯癫、犯罪、性和思维分离开来。"(275)

个决定性因素"(吉登斯,《自我认同》214)。

阿尔比戏剧中的个体多为破碎的家庭所束缚,困顿在缺乏父母持续爱怜和关注的苑囿之中而无法主宰自身及其所处天地,无法形成健全、完整的自我。故而,本·布莱特利在二度看完《我、我、我》时戏称这是"一部关于所有的孩子都有必要脱离家庭集体身份的寓言剧"(Brantley,"I know"C1)。布莱特利的断言虽有调侃之意,但点明了家庭对独立、健全自我的形成所起到的重要作用。如吉登斯所分析的那样,婴儿早期经验中建立的基本信任"就是体验稳定的外在世界和完善自我认同感的源泉"(《自我认同》57),而幼年被抛弃或得不到父母的精心培育导致的缺失的恐惧早早地埋下了"焦虑的种子":

> 焦虑的种子根植于对与原初的看护者(常常是母亲)分离的恐惧之中。对儿童来说,这种现象会更为普遍地威胁正在出现的自我的核心,也会威胁本体性安全的真实核心。对缺失的恐惧,即从抚养者的时空缺场中发展出来的信任的消极面,是早期安全体系的遍布性特征。它依次与由抛弃感所促发的敌意相联系:这种抛弃感是爱的情操的对立面,而后者则与信任相连,促发希望和勇气。在儿童之中,由焦虑引起的敌意可以简单地理解为对无助的痛苦反应。除非受到抑制和引导,这种敌意会导致循环式的焦虑,尤其在儿童之中,愤怒的表现会对抚养者产生反向的敌意。(《自我认同》50-51)

阿尔比自身的孤儿身份及与领养父母情感的疏离甚至敌对造成的"爱"和"基本信任"的缺失成为他不安全感和存在焦虑的源头,为对抗存在的焦虑,他将自我身份认同的危机投射到双胞胎身上,以多重自我的方式来对话、建构"我"的存在。对此,阿尔比解释说:"作为一个孤儿,我可能常常想象自己是一对双胞胎中的一个,因为感觉到有东西缺失了——不是父母或其他方面的。我会时常跟自己对话,假装我是双胞胎之一,以此种方式去更多了解同卵双胞胎彼此之间的关系"(qtd. in Goldberg n. p.),以此弥补缺失,建构自我的完整性。而在戏剧创作中,阿尔比则将存在的焦虑移植到戏剧人物身上,运用孪生形象这个"强有力的戏剧策略"去挖掘与个体身份相关的命题:"我们是谁,我们如何杜撰自己,以及我们如何向自己撒谎"(同上),正如比格斯比所评价的那样,"他(阿尔比)和拉尔夫·埃里森的信念一样,即对文化和社会的'生存'至关重要的是个体身份的实现"(Albee 113)。因此,从某

种程度上来说,我们在阿尔比作品中见到的孪生兄弟可以说是分裂的自我、复影的重现,期望通过"自我的反思性觉知"构建个体的身份认同(吉登斯,《自我认同》86)。

从《我、我、我》的"非自然主义"舞台布景(6)可以看出该剧是一部带有荒诞特征的"碎片化的哲学杂耍表演"(Brantley,"Soft Shoe"1E)。剧中的双胞胎大写的奥托(OTTO)和小写的奥托(otto)①一出生就遭父亲抛弃,与母亲(Mother)及其医生(Dr.)情夫共居28年,而母亲"从来分不清谁是谁"(7),她"唯一知道的是,[双胞胎]两个当中有一个(otto)是爱(她)的",而另一个(OTTO)则不爱她(10)。父亲的缺场和母亲的疏离使得OTTO产生了本体的不安全感和存在的焦虑,他不断地追问母亲"我是谁",而后者显然是一位"熟悉的陌生人":

> 母亲:(对OTTO说)我努力了;我看着你,但我不认识你;我听着你,我也不认识你。即使你靠近,我闻到你,还是不认识你。这次之后,我仍然不认识你。
>
> OTTO:我住在这儿吗?
>
> 母亲:(这是一个累人的熟悉的游戏)是的,你住在这儿。
>
> OTTO:我住在这儿很久了吗?
>
> 母亲:是的,你住在这儿很久了;你一辈子都住在这儿。
>
> OTTO:一辈子还没有结束呢。对我熟悉吗?
>
> 母亲:(艰难地、无助地、摇头大笑)是的,对你熟悉!我每天都见到你,一次又一次,这么多年每天见二十次,但我还是不知道你是谁……(停顿下来;对OTTO说)我唯一知道的是你们两个当中有一个是爱我的。不是你,难道是……(更加难过;对观众说)岂不让人难过吗?我分不清他们,不管是哪个。我从来不曾分清他们——除了我第一眼见到他们的那个时刻。但我知道,其中一个人爱我,当我跟他在一起的时候我就知道。(对OTTO说)当我跟你在一起的时候,我知道,你不爱我。是吗?对吗?
>
> OTTO:谁说的?你该把我们贴上标签:这个爱我;那个,就不爱我……
>
> 母亲:(以手掩面)不要再谈了。(10-13)

① 《我、我、我》中有三个奥托:一个是大写的奥托(OTTO),一个是小写的奥托(otto),还有一个是斜体的(*Otto*)。为避免混乱,在行文中保留了三个奥托的英文书写。

虽然生活在一起20多年,但是母亲对儿子的不识与疏离为OTTO的自我探求之路埋下了焦虑和敌意的因子。该剧令人玩味之处莫过于母亲对双胞胎儿子的命名:"我用他父亲的祖父什么的名字OTTO给吸吮我右乳的孩子取名,而另一个在另一边,就叫otto。一个大声(大写),一个小声(小写)。完美的男孩;完美的乳房;完美的名字。"(22)在母亲看来,"除了能把他们区分开来","用一样的名字来给长得一模一样的双胞胎取名简直就是完美",而且用"朝后读和朝前读都是一样"的"回文"(palindrome)来命名双胞胎更是"绝对的完美!"(21)阿尔比"玩弄语言辞藻、杂耍式打趣"的背后其实是在提示日常语言的琐碎性和贬值性,意在从语义上割裂能指与所指的对应关系,破坏命名的指称性,消除双胞胎个体的差异性,模糊身份的内在特性,使OTTO的自我辨识和身份认同出现紊乱,因为个人经历建构了自我认同的"内容",而"个人的名字,在其个人经历中是主要因素"(吉登斯,《自我认同》61)。阿尔比借此暗示了语言对日常生活的影响,正如他自己所说的那样,"我们都知道,我们使用语言去撒谎,去掩盖,去逃避。当然,还有故意去误解"(qtd. in Goldberg n. p.),而词与义的分离导致的语义的增殖性与多重性给日常生活(舞台表演)带来了"混乱"(confusion)(22,60),这种"混乱"就像吉登斯所说的"日常活动和话语的异常锁细"中潜伏的"无序"(chaos)一样,"不仅仅是无组织化,而且也是对事物和他人的真实感受本身的丧失"(《自我认同》40),更进一步说,这种无序"在心理上可被看成克尔凯郭尔意义上的畏惧(dread),即一种被焦虑淹没的景象,这种焦虑直抵我们那种'活在世上'的连贯性感受的深处"(《自我认同》41)。

阿尔比对琐细、贬值的日常语言的操纵不仅是为了体现一种混乱、无序表象下的"存在的焦虑",而且更为重要的是为了彰显语言使用者背后的逻辑思维。母亲这种被医生讥笑为"对称,是有;逻辑,全无"(21,22)的命名方式表面上看非常随性、肤浅、滑稽,但背后体现的是她追求对称性、同一性及消除异质性、差异性的思维模式:"当他们大得知道自己有名字了,他们就明白了,他们是一个人……我喊一声,两人都过来——他们总是一道——跑着过来——喊'妈咪,妈咪!'我就把他们抱紧,把他们当作一个人。他们就偎依在那儿,拥抱在一起……变成一个人——是一个人。他们就是……Otto。我的两个Ottos曾经是一个Otto。"(23)母亲从表面上看是无法辨识双胞胎儿子,实际上是否定他

们的个体存在及人格的独立性和确当性,从"爱我"或"不爱我"的主观立场出发(13),为孩子贴上非此即彼的二元对立标签,这引起了 OTTO 与孪生兄弟 otto 之间的对立、竞争,而且母亲的不认可是在否定他们的独立自我,加重了自我的丧失感。

艾里希·弗洛姆(Erich Fromm)在《逃避自由》(*Escape from Freedom*, 1941)一书中指出:

> 自我丧失,伪自我取而代之,这把个人置于一种极不安全的状态之中。他备受怀疑的折磨,由于自己基本上是他人期望的反映,他便在某种程度上失去了自己的身份特征。为了克服丧失个性带来的恐惧,他被迫与别人趋同,通过他人连续不断的赞同和认可,寻找自己的身份特征。他并不知道他是谁,如果他按别人的期望行动,至少他们知道他是谁。如果相信他们的话,要是他们知道他是谁,他也会知道自己是谁。(146)

弗洛姆在该书中对"伪自我"的分析及对"积极自由"的肯定揭示了晚期现代性下的自我认同是"我即是我所是"与"我即是你所欲求的我"之间的博弈(袁祖社 84)。如果说双胞胎是阿尔比创造出来的分裂的自我,那么 OTTO 和 otto 则是这个双重自我的舞台复现,用阿尔比自己的话说,"OTTO 是公开的自己。而对于 otto,我们不愿意谈及他的存在,他是我们不想承认的自己"(qtd. in Goldberg n. p.),即一个是大写的自我(主我),另一个是小写的自我(宾我)。OTTO 与 otto 是硬币的两面,在舞台上则表现为一对双胞胎的"手足相争",而这个"手足相争"带有母亲的人为意志,用"爱我"或"恨我"、非此即彼的二元对立的方式撕裂儿子身份的统一性,那个"公开的"大写的自己不受母亲待见,而那个"不愿谈及""不想承认的"小写的自己却得到母亲的喜爱和认可。可以说,otto 是母亲对儿子的理想化的投射,她故意创造了"爱我"的 otto,为了约束并钳制那个"不爱我"的 OTTO。OTTO 在"我所是"与"你欲求的我"之间陷入了困境。

"异托邦"想象中的自我认同

那么,阿尔比是如何调和"我所是"与"你欲求的我"之间的矛盾性来构建自我认同的呢?笔者认为,无论是在个体层面还是在民族层面,阿尔比是在对中国、镜子及剧场的三重异托邦的想象中构建自我认同

的。"异托邦"(Heterotopia)是米歇尔·福柯于20世纪60年代仿照托马斯·莫尔(Thomas More)的"乌托邦"(Utopia)一词提出的"一个重要的反向存在论"的空间概念(张一兵 5)。①福柯指出,与"没有真实场所"的乌托邦相比,异托邦是一类真实存在的"他性空间":

> 在所有的文化、所有的文明中可能也有真实的场所——确实存在并且在社会的建立中形成——这些真实的场所像反场所的东西,一种的确实现了的乌托邦,在这些乌托邦中,真正的场所、所有能够在文化内部被找到的其他真正的场所是被表现出来的、有争议的,同时又是被颠倒的。这种场所在所有场所以外,即使实际上有可能指出它们的位置。因为这些场所与它们反映的、谈论的所有场所完全不同,所以与乌托邦对比,我称它们为异托邦。(《另类空间》54)

福柯关于乌托邦和异托邦两者关系的论述向我们揭示,在西方文化从"现代性"向"当代性"的转型中,"他性"是如何"从(乌托邦的)相对他性到(异托邦的)绝对他性、从观念性到物质性的变迁"的,代表了"当代人对绝对他性的关注"(杨大春 57)。而异托邦这个概念的提出多少与中国有关。福柯在《词与物》中就曾指出,对于中国而言,"仅仅它的名称就为西方人构建了一个巨大的乌托邦的储藏地"(6),其异域文化的他性特征就构建了一个空间上的异托邦的存在,事实上,在福柯看来,"同一个民族的不同时代或不同民族相对稳定的社会互为异托邦"(宁云中 185)。因此,"在西方文化想象中,中国是一个具有特定文化政治意义的异托邦,是一个想象地图上的文化'他者'"(同上)。中国形象在西方现代性及后现代性的确立过程中经历了从相对他者(乌托邦)到绝对他者(异托邦)的历史性转变。

在《我、我、我》中,对异托邦"中国"的想象是阿尔比试图构建OTTO的自我认同的隐喻性的文化符号。之所以说中国是异托邦而不

① 异托邦的概念雏形首先是在《词与物:人文科学考古学》(1966)一书中形成的,其灵感来源于福柯对博尔赫斯(Borges)引述的"中国某部百科全书"中有关动物分类的"发笑",引发了福柯对博尔赫斯所说的"怪异性"的思考(1)。福柯后来在一次建筑研究会的讲座中明确地提出了异托邦的概念(1967年3月14日),之后又在《他性空间》(另译《另类空间》,1984年)一文中对异托邦的定义和特征做了详细的说明,并将之与"非现实的理想悬设物"乌托邦区别开来(张一兵 5)。但有学者认为,它的提出是福柯基于对中国文化的理解和误读的基础之上的(周桂君 93-95)。

再是西方原型分析中的乌托邦,是因为 21 世纪的中国在西方人眼里已经不再是一个观念中的"大同世界"或"乌有之乡",而是一个真实可见的物质性存在;之所以说"想象"是因为只有有了中国这个真实存在的异托邦,才能够在这个异托邦中装进各种乌托邦的想象,就如同福柯所说的镜子与镜像的关系。

对未曾到过中国的阿尔比而言,中国是一个隐喻文化自我而存在的真实又遥远的异托邦。阿尔比借这样一个想象中的真实存在的文化他者意在批判、建构文化自我。当 OTTO 陷入自我认同的困境时,他试图通过两个"独立宣言"(Lahr n. p.)来解决这一困境:一、他宣布他要去中国:"我决定做个中国人"(13)。二、他宣布他的孪生兄弟 otto 不存在:"我现在有一个新的兄弟了。原来的那个已经消失了。他不存在了。噗! 消失了!"(15)OTTO 的"宣布"体现了 J. L. 奥斯汀所说的"以言行事","发出话语就是实施一个行为",即语言本身就是行动或结果,具有"施事性"(performative)(5)。OTTO 的"宣布"就是奥斯汀称之为的"施事句(performative sentences)或施事话语(performative utterances)"(同上),这些话语本身就是行动或影响行动的结果:一、OTTO 把自己当作中国人,剧中人也把他当作中国人;二、引起 otto 对自身"不存在"的焦虑,并且剧中其他人对他的"不存在"信以为真。

OTTO 的"独立宣言"不仅体现了语言的"施事性",而且意味着他是在对异托邦的想象之中建构自我认同的。在 OTTO 第一个"宣布"的决定中,由于无法获得母亲的认同而造成的身份困惑在对遥远国度的异托邦想象"我要到中国去,我要成为中国人"中找到了出路。在福柯的异托邦定义中,所有偏离的、独特的、异质的、多样的存在都可以被包含在其中。对于 OTTO 这样一个不被母亲(美国主流文化的隐喻)所辨识、认同的儿子来说,中国这个异托邦自然是一个充满包容和希望的地方,"到中国去,成为中国人"就意味着脱离让他厌倦的"西方"和"西方人",成为一个绝对的他者,以此站在西方文化的对立面对其进行批判,批判其停滞不前和世俗偏见:妈妈对中国的认识还停留在对"远东"的意识形态的层面上——"这个家里有个中国的追随者"(28)。也许正是因为有了医生和妈妈这样狭隘、偏见的"西方人",OTTO 才觉得"我做一个西方人……不快乐"(13),而"成为中国人"就可以得到快乐,因为"未来在东方"(同上)。

从哲学的层面上看,阿尔比安排 OTTO"去中国,成为中国人"还有

可能源于剧作家设想中国哲学在对待他者问题上不同于西方哲学。母亲对双胞胎儿子的命名、对爱与不爱的区分以及 OTTO 宣布 otto "不存在"都体现了西方哲学思想中的"同一性"传统,对"同"的认可和追求、对"异"的否定和消灭。确如列维纳斯所指出的那样,西方哲学最根本的特质在于追求"同一",在于"以多归一,克服多趋于一"(孙向晨 22),即否定和消灭差异性。福柯提出异托邦的概念本身就是对莫尔所提的乌托邦概念中隐含的"同一性"的批判,因为这个概念本身体现了"现代性的基本思维模式:以理想的名义追求同一性"(杨大春 61)。阿尔比或许认为,中国的儒家思想提倡"君子和而不同",即是对他者的尊重和包容,也许只有中国哲学才能解决西方哲学中主体内在的同一性和矛盾性,也许只有在与异托邦的中国及中国哲学的交互中才能实现建构主体间性及主体性的可能。

除了异托邦的中国外,镜子也成为 OTTO 构建自我认同的异托邦。在福柯的异托邦的构想中,镜子也是一个真实存在的异托邦,而镜子里的镜像则是这个异托邦中的乌托邦:

> 镜子(mirror)毕竟是一个乌托邦,因为这是一个没有场所的场所。在镜子中,我看到自己在那里,而那里却没有我,在一个事实上展现于外表后面的不真实的空间中,我在我没有在的那边,一种阴影给我带来了自己的可见性,使我能够在那边看到我自己,而我并非在那边:镜子的乌托邦。但是在镜子确实存在的范围内,这也是一个异托邦;正是从镜子开始,我发现自己并不在我所在的地方,因为我在那边看到了自己。从这个可以说由镜子他性的虚拟的空间深处投向我的目光开始,我回到了自己这里,开始把目光投向我自己,并在我身处的地方重新构成自己;镜子像异托邦一样发挥作用,因为当我照镜子时,镜子使我占据的地方既绝对真实,同围绕该地方的整个空间接触,同时又绝对不真实,因为为了使自己被感觉到,它必须通过这个虚拟的、在那边的空间点。(《另类空间》54)

福柯的镜子里的影像是一个乌托邦,并不真实存在,而镜子本身则是一个异托邦,是真实存在的,只有有了这个异托邦才能装进各种乌托邦的想象。福柯对镜子和镜像的评述显然受到雅克·拉康的"镜像理论"的影响(张一兵 7)。在拉康的镜像说中,当幼儿在镜子中看到自己

的影像时,心里就有了"这就是我"或"我就是这个样子"的一种完形的"格式塔图景",即"主体借以超越其能力的成熟幻象中的躯体的完整形式是以格式塔方式获得的,也就是从一种外在性中获得的"(91),而这个"完形格式塔图景"的本质是"想象性的认同关系",它被认为"是一种本体论上的误指关系"(张一兵 7)。在拉康看来,"镜子阶段的功能就是意象功能的一个特例。这个功能在于建立起机体与它的实在之间的关系,或者如人们所说的那样,建立内在世界与外在世界之间的关系"(92)。福柯借用拉康的镜子阶段的意象功能,将镜像构建为"一种格式塔式的完形乌托邦"(张一兵 7),意即在现实的此岸,"我"无法直接看到我自己(肉身),只能借助镜像这一他性虚拟空间重新建构自己的形象,因而"我"通过镜子这一真实的场所在非真实的彼岸空间里看到了"我"自己,这个镜像的"我"虽为虚构,但它让"我"看到了真实的"我"的形象,从而反向构建了"我"的真实性,从这个意义上说,镜子是一个异托邦,而镜像是一个乌托邦。福柯通过镜子这个例子来阐述异托邦的"深层构境意义",即"真实总是通过虚拟的他性空间反向建构起来"(同上)。

我们无从考证阿尔比到底是受谁的影响,拉康还是福柯,抑或两者都有,但显然 OTTO 是通过镜像——他将之称为他的新胞弟,斜体的 *Otto*——进行自我认同的:

> OTTO:(舒口气)最后了。(对内)是上个星期。我在房间里,我走到镜子前……很长一段时间,当我走到那儿,当我看见我站在那儿,我原以为,我看见的只是一个镜像。但我从来不敢试着去触碰我,唯恐……(停顿)唯恐我不存在,我想。我和镜子,我们都不存在。(对大家)但最后,我意识到我看到的不是我的形象;只是像……完全像我……但它不是我,是别人,是跟我完全一样的人,是我真正的一模一样的双胞胎。
>
> *otto*:(绝望地)那儿不是我!
>
> OTTO:不,不是你。是真正的我。这是我——完全相同的……这才是我的兄弟,和我一模一样的兄弟。我有了我真正的兄弟——终于。
>
> *otto*:他不是你的兄弟。
>
> OTTO:是的,他是。

otto：他是你！

OTTO：是的。

otto：你们是同一个人。

OTTO：那么，你找不到比同一个人更一样的人了。对不起，老伙计。

otto：你被蒙骗了。

OTTO：不！我最后……变成了我自己。你可以……成为你想成为的那个人了。（66–67）

阿尔比从拉康的镜像理论出发，但并未局限在这一理论中，而是走向了福柯意义上的镜子异托邦。OTTO 不仅肯定了镜子的存在，而且否定了镜像的虚拟性，否定镜中的影像是"我"的形象的投射，认为"别人""是跟我完全一样的人"，是"真正的我"。这个看似荒诞的悖论反映了真实与虚构之间的微妙细线，印证了福柯的镜子异托邦的深层构境意义。对阿尔比而言，这个他性空间也是真实存在的，这个镜中的"别人"就是"我"的内在的他者，是不可化约的、真实独立的存在，是"我"的一部分，而镜前的"我"只有认同这个自我内部的绝对的他者——"我真正的一模一样的双胞胎兄弟"——才能"最后……变成了我自己"。

可以说，镜子这个绝对的他性空间让 OTTO 有了更新的自我意识。之前的 OTTO 是一个客体（me）、一个认识对象，OTTO 和 otto 是莱维纳斯所说的"总体（同一）"的两个部分，OTTO 需要与 otto 捆绑在一起，只有经由他人（母亲）的辨识和认同才能形成完整的身份、自足的自我；而现在的 OTTO 从镜子这个异托邦中看到了真实的自己，意识到自我内在的他者性，并且没有设法去压制或同化这个他者，而是承认还有一个不同的斜体的 *Otto* 存在——"它是我真正的兄弟"，因而得以摆脱之前的客体地位，变成拉康所说的"主体间关系结构中的一个位置主体"（转引自吴琼 498）。

在一定程度上，阿尔比对镜子异托邦中构建的自我认同带有吉登斯所说的"自我的反思性投射"。在晚期高度现代性下，面对"生活政治的兴起"和"个体经验的存封"，人们试图通过"内在的参照系统"来完成自我认同，即"由自我叙述的反思性秩序来构成自我认同的过程"（吉登斯，《自我认同》274）。吉登斯说，"自我认同并不仅仅是被给定

的,即作为个体动作系统的连续性的结果,而是在个体的反思活动中必须被惯例性地创作和维系的某种东西","它是个人依据其个人经历所形成的,作为反思性理解的自我"(吉登斯,《自我认同》58),而"自我认同的支撑性的话语特征就是'主我/宾我/你'(或其对应物)的语言分化"(同上)。

西方话语中的自我概念经由美国哲学家、心理学家威廉·詹姆斯的《心理学原理》(The Principles of Psychology,1890)分化成主我(I)与客我(Me)的二元关系,继而由美国哲学家、社会心理学家乔治·米德(George Mead)在《心灵、自我与社会》(Mind, Self and Society, 1934)中将之演变为具有社会性姿态会话的主我-客我,最终由荷兰哲学、心理学家赫伯特·J. M. 赫尔曼斯(Hubert J. M. Hermans)等人(1992,2010,2012,2014)在巴赫金对话理论的基础上将之发展成"对话的自我"(Dialogical Self)。[1] 在此,赫尔曼斯将自我的概念置于全球化的时空关系中考察,基于对"全球化语境下多层次的不确定性"的一种反思性回应(Hermans and Hermans-konopka 3),他把自我构想成一个"具有动态的多重立场的想象空间"(dynamic multiplicities of I-postions),这个想象空间中存在多个可供主我栖息或定位的立场或位置(Hermans and Gieser, "Introductory" 2),而主我位置的移动或变化是个体内部(within)或个体与外部之间(between)对话、互动的结果,"在定位、再

[1] 西方哲学话语中的"我"经历了从笛卡尔的"我思故我在"到海德格尔的"我在故我思"再到拉康的"我在非我思,我思非我在"的建构过程。因此,相应的,"自我"也经历了三种历史形态:前现代"思辨性的主我"、现代"实证性的客我"及后现代"创生性的自我",即"从神-我对话到我-物对话再到我-我对话"的过程(杨锐 122)。前现代的自我是建立在笛卡尔的"我思故我在"的理性自我基础上的;而现代性的自我是建立在威廉·詹姆斯"主我(I)-客我(Me)"二元框架基础上的,詹姆斯的主我(I)"等同于能知的我(self as knower 或是 self as subject),是认识的主体,他以主观的方式来组织和解释经验";而客我(Me)"等同于所知的我(self as known 或是 self as object),是被经验到的自我"(20)。米德的主我-客我关系是在詹姆斯的理论基础上发展起来的,在米德的论述中,"'主我'是有机体对其他人的态度做出的反应;'客我'则是一个人自己采取的一组有组织的其他人的态度。其他人的态度构成了有组织的'客我',然后一个人就作为'主我'对这种'客我'做出反应。"(189)在米德看来,主我与客我的互动是自我的本质,自我与他人的互动则是社会的本质;而后现代的自我则指向赫尔曼斯的"对话自我理论"中全球化语境中的动态的自我,该理论根植于美国的实用主义哲学和俄国的对话哲学,赫尔曼斯等人总结了詹姆斯、米德等人的主我-客我理论的精华,并从巴赫金的对话理论中获取灵感,超越主我-客我的二元关系,将自我置于动态的多重关系结构中,强调自我的动态性和功能性。该理论意为后现代"多重理论及各种研究传统和实践的相遇"架起一道"桥梁",从而为茕茕孑立的后现代人在面对自我困境之时找到心灵的栖息之所(Hermans and Gieser, "Introductory" 1)。

第二章 文化的他性表演与民族身份的主体间性想象 ‖ 149

定位及反定位的过程中,主我在不同的甚至对立的位置中(既在自我内部,也在自我与以为的或想象的他者之间)波动,这些位置涉及相对的控制和社会权力"(同上)。在这些波动中,每一个位置都会发出它的声音、诉说它的"故事",就如同叙事中的"我",据此对话得以进行,交流得以实现,主体间性得以形成。在赫尔曼斯的"对话自我理论"中,自我是一个"微型社会"(mini-society),或借用人工智能之父马文·明斯基(Marvin Minsky)的话说,是个"心灵社会"(society of mind)(Hermans and Gieser,"Introductory" 2)。在这个"微型(心灵)社会"里,自我是在与内在及外在他者的"相遇"中进行自主定位的能动的主我。

《我、我、我》的英文标题 Me, Myself & I 从宾格(objective)到反身(reflexive)再到主格(subjective)的并列和递进既代表着自我(Self)的分裂和并置,又象征着主我的动态的心理定位过程,并带有个体对自我的"反思性投射",或者说"自我觉知",意即主人公 OTTO 在"我是谁"的问题上经历了"我需要你告诉我我是谁"的客体位置到"我自己去建构自我"的主体位置的转变,在这一转变中自我经历了从"分裂的自我"到"对话的自我"的变化过程,而对中国和镜子的异托邦想象使这一转变得以实现。

我们是谁?:民族身份的未来

《我、我、我》的导演艾米莉·曼(Emily Mann)在该剧全球首演前接受采访时说:"从表面上看,它是关于一对双胞胎兄弟及其家庭的有趣故事,但深入地看,该剧探讨的是我们当代社会的核心问题:在一个给我们烙上文化烙印的世界里,我们该如何塑造自我身份和自我意识?在一个愈加虚拟的时代,存在的意义改变了吗?在一个分子生物的时代,如何用 DNA 来区分我们自己?在一个断裂的世界里,家庭的意义又是什么?以及如何把自己定义为美国人?"(E. Mann n. p.)阿尔比在该剧中对"我是谁"的诘问不仅仅是对个体身份的探寻,实际上他借 OTTO 的感叹——"我做个……西方人(occidental)不快乐。我厌倦了西方。未来在东方,我想赶上这个时机。"(13)——已经把对个体层面的微观问题扩展到民族国家层面的宏观问题上去了,饱含着剧作家对后"9·11"时代中的美利坚民族身份问题的焦虑和忧思(反过来也可以说,对后"9·11"时代中的民族身份问题的焦虑和忧思也促发了阿

尔比对命如蝼蚁的个体在全球化及多元文化主义语境中存在的质询）。江宁康认为："从文化反叛到多元文化主义的兴起，再从文化战争到后文化状况的出现，这个演变过程中有一个核心的问题始终在困扰着美国的知识精英和世俗大众，这就是如何定义'美国'和'美国人'的问题。这个问题的实质就是人们对美利坚民族的文化身份产生了疑惑和焦虑。"（84）这种疑惑和焦虑在美国知识精英和世俗大众那里从不同方面得到了不同程度的表达，尤其是"9·11"恐怖袭击事件击碎了美国人的自信和狂妄，使美利坚民族的"国民特性重新受到重视"，民族身份认同问题具有空前的紧迫性。

美国保守派政治学家塞缪尔·亨廷顿在《我们是谁？美国国民特性面临的挑战》（Who Are We? The Challenges to America's National Identity, 2004）一书中对美国社会和美国国民特性问题进行了深入的溯源和探究，他在"前言"中重申"美国信念"（American Creed）"是构建美国特性的关键决定因素"，而此信念正是"盎格鲁-新教文化的产物"（2）。亨廷顿继而指出，"对于美国人的特性来说，盎格鲁-新教文化三个世纪以来一直居于中心地位。正是它使得美国人有了共同之处……正是它使得美国人区别于别国人民。"（同上）但是，盎格鲁-新教文化在20世纪后期遭遇了多元文化主义等方面的挑战和威胁，这使得美国特性出现多方向的演变。基于此，亨廷顿呼吁美国大众回归传统价值体系，倡导"美国人应当重新发扬盎格鲁-新教的文化、传统和价值观，因为正是它们三个半世纪以来为这里的各人种、民族和宗教信仰的人所接受，成为他们自由、团结、实力、繁荣以及作为世界上向善力量道义领导者地位的源泉"（"前言"3）。

阿尔比的戏剧始终蕴含着对美国自建国以来的立国原则及价值体系的关怀和检验，同时保持着对"盎格鲁-撒克逊新教白人"傲慢、偏见、盲目自信、自鸣得意及缺乏活力等特性的批评，谴责"盎格鲁-撒克逊新教白人"，尤其是上层中产阶级对盎格鲁-新教文化的精髓——美国信念——的背弃，但阿尔比对WASP的批评并非否定亨廷顿所说的"盎格鲁-新教文化"为民族文化之本①，他的批判恰恰是为了维护这一传统文化价值体系不受浸染的戏剧实践。《我、我、我》就讽刺了母亲

① 亨廷顿也在《我们是谁》中再三重申，他强调的是"盎格鲁-新教的文化"，而不是"盎格鲁-新教的人"（3）。

这个"盎格鲁-撒克逊新教徒白人"的贪婪(要丈夫用绿宝石铺满大道)、偏执(对儿子的命名)、自私(不让儿子谈女朋友)、偏见(歧视 otto 的女友莫琳的混血身份)、不忠(与医生婚外同居)及所具有的"破坏性":剧末,离家出走的父亲好不容易在 OTTO 的"乞求"之下如约"骑着猎豹、带着珠宝"归来以"给妈妈再次的机会"(76),然而母亲的埋怨和怒吼"毁灭了一切",父亲重新离去,家庭不再完整,以致 OTTO 不得不说:"我再也忍受不了了——妈和一切。我不得不离开"(同上)。"盎格鲁-撒克逊新教白人"父(母)的缺席、家庭的破裂也意味着文化传承的断裂及传统价值体系的崩塌,正如理查德·弗拉克斯所说的那样,"文化延续的最佳指标在于父母能否把这种文化的含义、观念清晰有效地传递给子女。当社会化进程不能向新的一代显示具备逻辑连贯性的理由以使他们乐于向成年人看齐时,文化破裂便到了无可避免的地步。"(20)这里,我们不妨说,OTTO 对自身存在的困惑带有对母亲及所代表的"盎格鲁-撒克逊新教徒白人"上层中产阶级群体的"绝望"(76),以及对这个群体代表的民族特性的深层次的忧虑。

这种对文化自我的深层次的忧虑始终伴随着对文化他者之崛起的恐惧。美国政治学教授戴维·S. 梅森(David S. Mason)在 2008 年出版的著作《美国世纪的终结》(*The End of the American Century*)中宣告了"美国世纪的终结"。梅森认为,美国正在经历一个由于"帝国过度扩张"而导致的"历史性衰退"的阶段,这不仅表现在经济危机上,还表现在社会的全面危机和衰退上(11 – 24)。从博勒加德所称的"短暂的美国世纪"到梅森的"美国世纪的终结"只经历短短的 50 多年的时间,从历史长河来说,美国的繁荣只是昙花一现。梅森在书中说:"自 20 世纪 70 年代改革开放以来,中国已成为世界上增长速度最快的经济体,其年均增长速度为 10% 左右。世界上没有任何其他国家增长得如此之快,持续得如此之久。2007 年,中国有望超过德国,紧随美国和日本之后成为世界第三大经济体。"(174)如此显著的成绩不得不让人遐想"中国世纪"的到来(同上)。所以,OTTO 反复提到"未来在东方",这里的"东方"应该更多地指向中国。中国之崛起及"中国威胁论"使处于"9·11"恐怖袭击阴影中的美国人产生集体的不安全感及对民族国家身份认同的焦虑。故而,深受母亲偏见影响的 OTTO 不无嘲讽地评价说:"那些异见者(中国人)打算要接管世界了,你明白吧。他们所关心的只有钱。"(25)他在临别时也同样告诫说:"祝你们生活愉快,所有

人,但要小心我们中国人。"(74)这些带有意识形态印记的言论混淆了近现代中国的历史印象与当代中国的现实状况,是无知的、片面的、不当的。在剧作家看来,中国这个异托邦的"绝对的他者"就是以其不断强大的政治、经济、文化实力不断"纠缠"着美利坚民族的自信与认同。

那么在全球化语境下,当文化、文明的异质性在空间上交织、碰撞的时候,该如何实现共存呢?阿尔比似乎并没有给出最后的答案,也无法给出答案,他只能在剧场这个同样被福柯称为"异托邦"的想象中构建"主体间性"的可能性。我们从一开始就知道,"制造麻烦""乱上加乱"都只是OTTO把自己扮作双胞胎中的那个"坏人"的"表演"(5),目的是"离开这一团糟的境况——这个家和一切",因为"我只是想,如果我变得足够坏的话,你们大家就不会把我的离开当回事。我只是不得不离开了。"(76)如同镜子和镜像一样,剧场是个异托邦,而剧场里的表演则是一个乌托邦;阿尔比在剧场这个"异托邦"中通过语言的"施事性"、语义的"多重性"及身份的"表演性"来构建矛盾和张力,想象和表达自我的困境与认同。在剧末,当otto提出"还有一个大问题",即"这个新双胞胎;这个……新 Otto"该如何处理、如何相处时,OTTO回答:"他是真的;他确实存在","我想,我们得把自己当作三胞胎了(*停顿;最后他们大笑,拥抱*)"(77)。阿尔比最终在拉康所说的语言的"能指连环"中实现了对"自我"的探寻。OTTO的回答既"隐喻"(metaphorize)着对自身内在"他性"的认同,也许只有这样才能构建自我的完整性;同时也"转喻"(metonymize)着不同的文化主体相互承认、包容并承担起对他者的责任的可能性,也许只有这样才能建构文化自我的主体性。面对这些"也许",阿尔比没有给出也无法给出终结性的答案,而是以剧中人物上台谢幕的方式结束了该剧对身份的探寻:"otto:我们现在要做什么,嗯? OTTO:(*指向幕布*)诶,我想,剧终了。让我们一起谢幕吧。"(77)这个谢幕既是阿尔比作为剧作家职业生涯的"谢幕",也是作为个体对存在诘问的"告罄"。在很大程度上,可以说,阿尔比基于"异托邦"想象构建个体身份和民族身份的尝试都带有无法抹除的乌托邦性,但这不是个体的因素造成的,而是由艺术家或知识分子自身应呈现问题而不是解决问题的职业特点所决定的。

结　语

本章从美国中产阶级外在与内在的"陌异性"、东方文化文本的

"异质性"及中国的"异托邦"想象三个层面分别探讨了美国文化中的三个方面:美国中产阶级的情感结构;民族艺术的文本间性;民族身份的主体间性。阿尔比对异质文化的书写更多的是基于自己的民族文化身份建构的需要,对文化他者的想象和虚构是文化自我认同的隐喻性表达;他通过戏剧舞台想象虚设一个在场或缺席的文化他者,从而在同它的对立与交互中确定、构建美国的民族文化身份,利用他者文化的异质性来进行文化自我的批判与认同,从而期望构建一种内在充满活力的文化情感模式、艺术性格特点和民族文化身份。因此,剧作家对文化他性的呈现具有内在指涉性、自我建构性和发展流动性的特点。

但从艺术表现手法和创作主题来看,阿尔比对文化身份的想象性建构带有一定程度的乌托邦性,揭示的是深藏于美国主流文化背后的暗恐性,暴露的是艺术家或知识分子对自身社会功能式微的危机意识及对多元文化主义影响下的民族身份的非统一性、不稳定性的焦灼之感。同时,暗恐性的舞台表征凸显的是阿尔比作为剧作家和艺术家的审美旨趣和实践反思,是其以负面情绪为表征的美学思想在戏剧舞台上的绽放。

第三章　动物的伦理再现与物种身份的主体性探寻

导　言

纵观西方哲学史,动物自始至终都是哲学家们关注和研究的对象,因为无论是把动物当作人的同类来看待还是当作异己的他者来看待,动物的存在是界定人类存在的方式之一,人类依靠动物来认识、定义自身,人性依靠动物性来界定和区别,"如果去掉动物他者,'人性'就成了一片虚无的暗夜,成了一个空洞的能指。"(庞红蕊Ⅲ)。自苏格拉底伊始,人与动物在人类的视野中就是对立的等级关系,人类是主宰者,而动物是被主宰者。在柏拉图那里,人类的灵魂是由人性和动物性两方面组成的,人性是相对于动物性而言的,动物性是人类灵魂中低等的存在,必须受到理性的压制。亚里士多德在他的《动物志》和《动物四篇》中从自然科学和动物学的角度详尽地细述了500多种动物(包括人)的形体特征和生活习性,分析了动物的"构造""行进""运动""生成"特点。他通过观察、研究动物不同种属的生命力和行动力,认为"自然的发展由无生命界进达于有生命的动物界是积微而渐进的……在整个动物界总序内,各个种属相互间于生命活力与行动活力之强弱高低的等级差别是实际存在的"(《动物志》卷八章一,270),因而生物的发展是级进式的,即"各种植物进向于动物,各种动物进向于人类"(《生命论》卷二章三)。亚氏有关生物"自然级进"(Scala Nature)的观念为达尔文的进化论奠定了基础(徐瑜、钱在祥 24)。相较于柏拉图有关动物与人类的对立与断裂,亚里士多德洞察到了动物与人类的延续性,但他同样强调动物与人类的"等级差别":动物是靠本能、知觉行

事,而人类是靠理性、思维行事,因而相较于动物而言,人是更高贵、更优越的存在。17世纪的启蒙哲学家笛卡尔继承亚里士多德有关人具有理性思维的学说,将亚氏的"自然级进"和"等级差别"观念上升到认识论的高度,用"我思故我在"确立人的主体地位。他用"灵魂和肉体"说来区分人与动物,认为人是"灵魂与肉体的紧密结合体",有语言和思维,是认识的主体,而动物如同"机器",只有肉体,既没有语言也没有灵魂,是认识的客体(44–45)。笛卡尔为确立人的主体地位而将动物作为客体纳入哲学认知体系,自此确立了西方哲学史中人与动物之间主体与客体的二元对立关系。

近现代欧洲大陆哲学针对人与动物这对根深蒂固的二元关系做了不同程度的反思与突破。黑格尔、尼采、海德格尔、列维纳斯、吉奥乔·阿甘本(Giorgio Agamben)、德里达等从各自的研究旨趣出发对动物他者及人与动物的界限和关系做出哲学和伦理学的回应,不同程度地挑战物种歧视和人类中心主义的痼疾。黑格尔在《精神现象学》(*The Phenomenology of Mind*, 1807)里提出的"主奴辩证法"虽为自我与他者之间建立既独立又依存的辩证关系开辟了道路,但他在人与动物的界限上并没有超越本质主义的窠臼。在黑格尔看来,人本质上是不同于动物的:"人是思想的动物",是自我意识的主体,即"人能意识到自己,意识到人的实在性和尊严";而动物是"不能超越单纯的自我感觉的层次",是没有自我意识的(科耶夫3)。之后的达尔文在《物种起源》(*On the Origin of Species by Means of Natural Selection*, 1859)中科学地论证了物种由低级到高级、由简单到复杂的进化过程,从生物学的角度消弭了动物与人类之间本质上的巨大鸿沟,为物种之间的渊源和级进提供了自然科学上的论据。

尼采肯定达尔文进化论思想中人是由低等动物进化而来的论断,但他否定达尔文的自然序列呈线性递进的发展观和适者生存观。尼采认为发展既非进步的也非线性的,而是循环的、"永恒轮回"(eternal recurrence)的,"整个动物界和植物界并不是由低到高进化的,相反地,一切皆同时发生,彼此重叠、混杂、对立"(《权力意志》1048)。对于达尔文学派的"物竞天择、适者生存",以及人类必然会进化得越来越高级、越来越文明的信念,尼采指出这只是"人们为生物虚构了一种不断增长的完美性"(《权力意志》1047)而已。事实上,尼采的"总观点"是:"定理一:人类作为物种并不处于进步中";"定理二,与其他无论何

种动物相比较,人类作为物种并没有表现出任何进步"(《权力意志》1048)。他把人分为"非人""末人""超人",现代人是从"末人"进化而来的,与猛兽相比,人是虚弱的、病态的。尼采在著作中大量运用动物意象来宣扬他的哲学思想。他在《悲剧的诞生》(*The Birth of Tragedy*, 1872)中颂扬酒神精神,用半人半兽的萨特尔(Satyr)消弭人与动物之间的绝对界限,肯定动物性生命的创造性和力量;在《查拉图斯特拉如是说》(*Thus Spoke Zarathustra*, 1883)中将人看作"联结动物与超人之间的一根绳索——悬在深渊上的绳索",人是通往未来更高等的人类阶段的"桥梁"和"过渡"(10),他取消人性与动物性之间的二元对立,颠倒人与动物的等级关系,赋予动物以言说和洞察的能力,使它们与人类一起探讨、洞悉生命的"永恒轮回";他继而在《论道德的谱系》(*On the Genealogy of Morality*, 1887)中以"重估一切价值"的使命来"探讨我们道德偏见的起源"并展开对"人是道德的主体"的讨伐(2),他以"金发猛兽"和"驯化家畜"来比拟主人和奴隶,喻示主人道德和奴隶道德,用"生命"来评判道德价值本身。他认为欧洲文化追求的"良善"是一种奴隶道德,因为"善中蕴含着退化的征兆,它会危害生命、诱惑生命、毒化生命、麻醉生命,以牺牲未来为代价来换取生命当下的存在。(追求良善)的生命或许会生活得更舒适、更安全,但也会更平庸、更低劣"(《论道德的谱系》7);尼采推崇"金发猛兽"所代表的"具有高贵种族的主人":"所有这些高贵种族的内心都是野兽,他们无异于非常漂亮的、伺机追求战利品和胜利的金发猛兽;隐藏着的内心时不时地会爆发出来,野兽必然要重新挣脱,必然要回到野蛮状态中去"(《论道德的谱系》25),这种兽性或动物性体现了生命的"孔武有力、轻盈自在",不受道德偏见的束缚,而尼采所谓的主人道德就是肯定的、积极的生命权力意志的显现。尼采在处理动物问题时"颠倒"了人与动物之间传统的对立、等级关系,肯定动物性的原始生命力量,强调猛兽(禽)般的动物性生命是形成"更健康的人"不可或缺的一部分。尼采的动物思想"为我们思考动物问题开辟了一条崭新的路径"(庞红蕊111),但也有评论认为,尼采将动物拟人化,将人看作"最高级的动物物种",按照人的性格特点来描述动物,他的"权力意志"论、"永恒轮回"说及道德哲学仍然体现了一种"经典人类中心主义"思想(林吉斯7)。

尼采将动物问题纳入他的超人哲学和道德哲学的思辨之中,而海德格尔则把动物问题纳入他对"人类此在的本质"(the Essence of

Human Dasein)的哲学探究之中。海德格尔熟谙尼采的哲学思想,收有两卷本的弗莱堡大学讲座集及其他论文——《尼采》,专门针对尼采的"权力意志""永恒轮回""虚无主义""形而上学"等概念进行"争辩"("前言"1)。虽然海德格尔在《尼采》一书中论及动物的地方不多,但他专门谈到"查拉图斯特拉的动物"(具有隐喻和象征功能的鹰和蛇)①、"尼采的所谓生物主义"及"尼采对认识的生物学解说"等与动物相关的命题。海德格尔或许是受到尼采的"生物学的思想方式"的影响②,他在自己的著作(如《形而上学的基本概念》)中以动物作比来论述"世界"和"存在"应是受此启发、与此争辩的结果。但海德格尔对尼采将存在者"人化"(拟人论)提出了质疑,他批评说:"尼采的学说把一切存在之物及其存在方式都弄成'人的所有物和产物';这种学说只是完成了对笛卡尔那个学说的极端展开,而根据笛卡尔的学说,所有真理都被回置到人类主体的自身确信的基础之上"(《尼采》762),对此,海德格尔认为,尽管"人们甚至得承认,人在形而上学中承担着一个特殊的作用",但"这种情况依然绝没有给我们理由,让我们现在也把人视为万物的尺度,把人张扬为一切存在者的中心,并且把他设为一切存在者的主人"(同上)。海德格尔对尼采"拟人论"的批评、对普罗太哥拉的箴言——"人是万物的尺度"——的希腊阐释,以及对笛卡尔"我思"定律的重新思考都表明他对"人的优先地位"及"主体的支配地位"提出形而上学基本立场上的质疑和批判(《尼采》760-779)。事实上,海德格尔是现代欧洲大陆哲学家中明确与传统形而上学人类中心主义决裂的人,而他"对动物生命的本质问题及人类-动物的区分问题的许多重要思考"为当今在西方文化语境中审视动物问题提供了一个"基本的参照点和理想的出发点"(Calarco 15)。

① 海德格尔认为,查拉图斯特拉的鹰和蛇"是查拉图斯特拉本身的本质的一个比喻"(290),它们的"盘旋和圆圈"象征着"永恒轮回",它们的"高傲和聪明象征着永恒轮回说中教师的基本态度和知识方式",它们的"孤独象征着对查拉图斯特拉本身的最高要求"(293)。

② "生物学的思想方式",即"一种把所有现象都解释为生命之表达的思想方式"或"一种把存在者整体把握为'生命'的思想图景"(海德格尔,《尼采》505,506)。《尼采》是由海德格尔于1936年至1940年期间在弗莱堡大学所做的讲座及1940-1946年写的论文汇集而成的,从时间上看应晚于《形而上学的基本概念》中系列讲座的时间(1929-1930),虽然在时间上没有直接的顺承关系,但海氏对尼采思想的阅读和研究绝不会晚于他对"世界"和"存在"问题的思考,因而我们有理由相信海氏的动物思想应该与尼采的"生物学思想方式"有某种因果关联。

海德格尔在《形而上的基本概念：世界、有限、孤独》(*The Fundamental Concepts of Metaphysics: World, Finitude, Solitude*, 1929 – 30)的系列讲座中探讨"什么是世界"的问题时运用"*对比考察的路径*"(the path of a *comparative examination*)对石头、动物和人类是否"拥有世界"(having world)做如下的区分："1. 石头（物质对象）是*没有世界的*(*worldless*)；2. 动物是*贫困于世的*(*poor in world*)；3. 人是*构建世界的*(*world-forming*)。"(177)海德格尔说，做此区分的目的是通过对比"动物的动物性本质和人类的人性本质……以准确地界定这些存在者的存在本质(to pinpoint the essence of such beings)"(179)，其真实意图是想"首次把世界的*世俗特性*(*worldly character*)作为探讨形而上学的基本问题的可能题旨(theme)带进人们的视野"(178)。海德格尔把"动物贫困于世"作为讨论"世界"问题的"出发点"(185)。那么，"动物贫困于世"到底是什么意思呢？海德格尔说："贫困于世隐含着贫困之于富足、少之于多的对比。动物贫困于世就是拥有的东西少。但是少什么呢？少是指它可获得的东西；它作为动物能应对的东西，作为动物能被影响到的东西，作为存在者与之相关的东西。少之于多，就是之于人类此在所掌控的所有关系的富足性而言"(193)，海德格尔言明，"动物贫困于世"与"人构建世界"两者之间的对比并不是"一种等级关系的评价"，而是为了阐明"存在者的存在本质"(192)。他还认为，"每一种动物和每一种动物物种都与其他的一样完美、完整"(194)。紧接着，海德格尔解释，"贫困并不仅仅意味着一无所有、拥有的少或者比别人少，而是意味着被剥夺(being deprived [Entbehren])"(195)，与"没有世界""不拥有世界"的石头相比，动物的"贫困于世"不仅仅指动物"不拥有世界"，更是指"被剥夺了世界"(196)①，这意味着动物介于石头与人类之间，既拥有世界又不拥有世界(199)。"如果我们把*世界*理解为*存在者的可通达性*(the accessibility of beings)"，那么与石头的不可通达相比，动物"在营养来源、捕食、敌人、交配方面与它周围环境形成特定的关系"，所以，"动物的*存在方式*，或我们称之为的*生命*，与它周围的环境不是不可通达的"，在这个意义上，动物是可通达的存在者，所以拥有世界(198)；但与人类相比，动物"在整个生命过程中束缚于环

① 海德格尔以"趴在石头上的蜥蜴"为例来说明动物"被剥夺了世界"是何意。关于此点将在第三章第二小节详述，在此就不再赘述。

境,囚禁于固定的领域而不能伸缩"。那么,动物作为存在者的存在方式是不可通达人类世界的,因而在这个意义上动物"被剥夺了世界",没有世界(198)。

从海德格尔对动物存在本质的阐述可以窥见其试图从非人类中心主义视角分析动物与世界关系的努力,但他仍然招致德里达等人的批评。在《论精神:海德格尔及其问题》(*Of Spirit: Heidegger and the Question*, 1987)一书中,德里达通过对海德格尔的"精神"一词的探讨①揭示后者试图"避开"人与动物的等级划分及人类中心主义的努力:"毋庸置疑,(海德格尔的)这种分析方式决意与'程度的差异'分道扬镳。他企图在避免人类中心主义的同时尊重(人与动物)在结构上的差异"(*Of Spirit* 49),但在他看来,海德格尔把动物和石头、人类相比"势必使他重新引入他声称要摆脱的人的衡量尺度",这仍然"体现了人类中心主义,或至少指向我们的此在问题"(同上)。马修·卡拉柯(Mathew Calarco)对德里达的批评部分赞同,他承认海德格尔的动物思想体现了一种"高度成熟"的"人类中心主义思想",是"正统的人类中心论之另一种例行代表",这是因为"一方面,海德格尔把动物与世界的关系当作界定动物作为一种不同的群体的存在方式的手段,以此探讨人类存在和哲学问题;另一方面,尽管他努力以动物视角为出发点,但目的仅为揭示人类存在的本质及其特殊的关系结构"(Calarco 28);但卡拉柯同时认为,海德格尔对动物本质的探讨又"不是纯粹的人类中心主义",因为"他承诺以一种非人类中心主义去探索真正的动物关系,但他又没有能力将这一计划进行到底",这并非由于"他把人类的价值看得高于动物",而是由于他"毫无批判地继承了本体-神学人类中心主义(ontotheological anthropocentrism)的两个基本信条:人类和动物在本质方面能够清晰利落地被区分;有必要对人与动物之间的差异做出区分"(Calarco 30)。卡拉柯指出,海德格尔动物思想的矛盾性和不彻底性体现了"贯穿欧洲大陆思想传统之中的两大占主导地位的动

① 德里达在《论精神》的开篇对海德格尔屡次使用的"避开"(*avoid, vermeiden*)一词大做文章,他说:"海德格尔在好几个场合用到德语 vemeiden (to avoid, to flee, to dodge)这个词",那么"避开什么呢?""若论及'精神'(spirit)或'精神性'(the spiritual),他(海德格尔)想表达什么意思呢?"德里达继而强调:"这里的'精神'既不是 spirit 也不是 the spiritual,而是 *Geist, geistig, geistlich*,因为这个问题是而且自始至终都是个语言问题。这些德语词汇是可译的吗?换句话说,他们可以避开吗?"(1)。

物性研究策略"——人类中心主义和非人类中心主义,而海氏的动物哲学及对形而上学人道主义的批判则为日后研究动物问题"创造了条件"、提供了"一种思想对质"(Calarco 53)。

德里达正是在与前人的"思想对质"中发展自己的动物哲学的。动物问题一直是德里达关注的主题。玛丽-路易·马莱(Marie-Luise Mallet)在德里达《故我在的动物》(*The Animal That Therefore I Am*,2008)的"前言"中谈及作者关注动物母题的两个"源头":一是源于对杰里米·边沁(Jeremy Bentham)提出的有关动物"是否能承受苦难"的伦理命题的"回应"(ix);①二是源于与边沁伦理命题背后所反映的"哲学史中持续而顽固的思想传统"的"对质"(x)。德里达对边沁的伦理命题的"回应"激起他对动物的"怜悯之心";而与哲学思想传统的"对质"使他重新提出"有关动物和动物们的假设"(*Animal* 31)。② 他批评从柏拉图到列维纳斯等哲学家们"不管是作为问题本身还是蕴含在其他问题中,都从未提出过有关动物的哲学问题及动物和人类的界限问题,从未质疑过这些原则性的问题,尤其是从未质疑过动物这个具有概括性的、单数形式的称谓及其带来的后果"(*Animal* 40)。德里达反对这些哲学家们赋予自身以命名的权利,剥夺动物的语言,使用"动物寓言"探讨人类问题,将异质性的、多样性的生命形式粗暴地"圈进动物这一单一的概念中"(*Animal* 32),为此,德里达杜撰了一个新词"词语动物"(l'animot),用来"概括物种的多样性组合"(*Animal* 41),"将异质

① 边沁在《道德与立法原理导论》(*An Introduction to the Principles of Morals and Legislation*,1789)中提出的伦理命题:"这里的问题不是'它们(动物)是否能运用理性思考(Can they reason?),不是'它们是否能够交谈'(Can they talk?),而是'它们是否能够承受苦难?(Can they suffer?)'。"(qtd. in Carlaco 116)

② 德里达在讨论"那些自称为'人'和他称之为的'动物'的物种之间的非延续性、裂隙甚至鸿沟"时提出三种假设:"1. 这一深不可测的裂隙没有两端";"2. 这一深不可测的裂隙有多重的、异质性的边界,并且有一段历史";"3. 在所谓'人类'的一端之外,在人类绝非单一的对立面之外,并不是'动物'或'动物性生命',而是生命形式的异质性和多样性,或更确切地说,生者与死者结构关系的多重性或者用有机体和无机体、生和(或)死都无法囊括的结构(或非结构)关系的多重性。这些关系互相交织、深不可测,永不可能被完全客体化"(*Aniamal* 31)。

性的元素融合到单一的语言个体中"(Animal 47)。①在《故我在的动物》中,德里达从自身的个体经验(与家猫的浴室邂逅)出发,论述由动物这个"绝对的他者"(an absolute other,11)或"完全的他者"(a wholly other,11)所引发的伦理回应②,将其视为"一个无法被概念化的存在"(Animal 9),以"动物的激情"抵抗人类中心主义话语、价值等级体系及暴力(Animal 12)。《故我在的动物》为动物权益和动物研究提供了支撑性的哲学话语,掀起了西方社会人文社科领域里动物研究的浪潮,但浪潮退却之后,亦有不少评论家开始反思继承德里达"政治遗产"的艰难性以及在实践操作层面上的可行性(Fontenay,2012;Wolfe,2012;Krell,2013;Snaza,2015)。

如果说西方哲学界的理论争鸣为反物种歧视和反人类中心主义做了思想上的铺垫,那么20世纪六七十年代的各类解放运动则为动物的真正解放提供了现实的契机。彼得·辛格(Peter Singer)于1975年出版的《动物解放》(*Animal Liberation*)为争取动物的平等权益拉开了序幕。辛格在该书中详尽描述了实验室的动物及屠宰场的动物所遭受的各种暴行,追述物种歧视的历史、文化渊源,重申非人类动物的平等权益,呼吁人类放弃暴行,以素食主义行动来尊重和平等对待与我们休戚相关的另一种生命形式。《动物解放》是对人类千百年来形成的定型认知和积习的巨大挑战,它吹响了西方动物解放运动的号角,并为后来的动物研究、种际关系研究提供了现实和理论依据。紧随辛格之后的理论家和各类动物保护组织亦为动物研究和动物解放做出了持续不断的努力。

对于人与动物、人性与动物性之间的界限和关系,阿尔比自《动物

① 德里达给"词语动物"(l'animot)做如下的定义:"它既非物种,也非性别,更非个体。它是一个不可简约的、具有'必死性'的物种的多样化组合,是一个双重克隆的混合词,一个怪异的杂糅,仿佛是希腊神话中等待英雄柏勒罗丰(Belleophon)处死的客迈拉(Chimera)。"(41)在德里达看来,animot 这个词具有"将三种异质的因素融合到单一的语言个体中"的特性;1."用单数形式概括多种多样的动物";2."回到词语本身"以"获得有关事物本身的指涉性经验,即存在本身所蕴含的内容";3."接受一种新的思维","这个新思维强调的是命名的缺失或是词语的缺失,或者说除了缺失以外的东西"(*Animal* 47-48)。

② 德里达在《暴力与形而上学:论伊曼纽尔·列维纳斯的思想》("Violence and Metaphysics: An Essay on the Thought of Emmanuel Levinas")一文中认为,列维纳斯的伦理学思想仍然具有一种人类中心主义倾向,他通过对列维纳斯的"脸"(the face)的解读,否定后者提出的"动物不具有伦理性的中断力量(ethical interruption),因而不能被列为他者"的论断,他以自身的体验证明动物具有"伦理性的中断力量",能够引发人类的伦理回应(qtd. in Carlaco 105)。

园的故事》伊始就多有呈现。他曾在1981年的一次采访中谈道："我大多戏剧中四处游荡的人物都是动物。我们就是动物,不是吗?……我所感兴趣的是,我觉得,这个世界的很多问题都是与人性接近动物性这一事实相关的。"(qtd. in Anderson 170)阿尔比显然是把人看作动物,或与其他动物相近的物种,他是想借人与动物的相似性及人的本质中的动物性来定义人类自身,即"我们是谁?我们来自哪里,又归向何处?"在《动物园的故事》中,阿尔比以动物自喻,将美国社会乃至整个人类社会比喻成"动物园",人与人之间如同动物园里的动物之间是用栅栏隔开的,寓言了人类主体的异化;在《海景》中,一对人类夫妇与一对蜥蜴夫妇在海边的沙滩上邂逅、交流,共同面对生存与进化问题;在《山羊》中,甚至上演了人与山羊恋爱的故事。这些都意在探讨人与动物的相似性、可通达性与可交流性,但这种可通达性、可交流性常被人类以自我为中心的控制欲和征服欲给粗暴地打断,人与动物之间的关系纽带常常被忽略,被错置,甚至被割断,使人丧失了对自我的认识和判断。尽管评论界和观众、读者对阿尔比的这种"越界"惊慌失措,厉声讨伐,但他执拗地"让人物同时面对动物他者和动物自我的双重挑战,从而质疑到底什么才叫'我们自己的同类'这样惯常的人文主义假设"(Bailin 5)。他将动物他者化、隐喻化、拟人化,借动物反观人类自身,衬托出人类的孤独、野蛮与残暴;在与动物的交流、互动中,人类逐渐认识自我,了解自己的局限与困境;对动物之爱让人类呈现出人性最美好的一面,并学会爱自己的同类,主动与他们交流,帮助同类认识自己、走出困境。正如《动物园的故事》中狗之于杰瑞的启示、杰瑞之于同胞彼得的救赎之爱,《海景》中南希、查理夫妇之于蜥蜴夫妇萨拉、莱斯利的帮扶之爱,以及《山羊》中马丁之于山羊西尔维亚的理解之爱。黛博拉·贝林(Deborah Bailin)曾评论说:"在《海景》,尤其是《山羊》中,正是人类——尽管他们有思维能力——展现了愚蠢的行为和最恶劣的品质:背叛、抄袭、隐瞒、愤怒、攻击、懒散。而其他动物则教会了他们如何去思考、学习、交流、理解、成长、进化和爱。"(8)阿尔比在剧中对动物他者和人类自我的呈现是对物种等级制下人类动物与非人类动物的二元对立的质疑与拆解,也是对形而上学人类中心主义的批评与嘲讽,更是对后现代语境下物种命运共同体的反思与探寻。

第一节　隐喻的动物与主体异化的寓言①

《动物园的故事》是阿尔比首部正式公演的独幕剧。以往的评论家往往多关注剧中在场的两位男主人公——彼得和杰瑞,而忽视了一个不在场的"他者"——杰瑞女房东的看门狗。尽管这条看门狗并未出现在戏剧舞台上,观众也只是从杰瑞的叙述中才得知这条狗的存在,但它与杰瑞的故事却占据了这部独幕剧不小的篇幅,且《杰瑞与狗的故事》原本是剧名,后来才更名为《动物园的故事》。由此可见,这条被杰瑞称为"黑怪似的畜生"应是全剧的点睛之笔和核心意象(27)。在杰瑞的陈述中,狗被他者化、隐喻化。作为舞台上"缺席"的他者,这条狗给戏剧人物和观众的印象是"堕落的门神和淫欲的化身"。狗的"他者化"隐喻了杰瑞这个住在纸板房里的同性恋者在人类社会中的"他者"地位;杰瑞在与狗的接触中获得了"交流"的启示并将之用于与彼得的接触中,期望借助"你是动物,你不是植物"的隐喻化语言将彼得从深层顽固的异化中解脱出来。

《动物园的故事》与其说是杰瑞与彼得的邂逅之旅,不如说是人类社会的戏剧式寓言。阿尔比将杰瑞与狗的故事扩充为整个人类社会的故事,将美国乃至整个人类社会比作动物园,其中的人就如同动物园中的动物,被栅栏隔开,互不接触、交流。阿尔比将狗作为隐喻的目的是想强调人性接近动物性,借动物来彰显美国后工业社会中人的疏离和异化,而打破沉默、进行真正的沟通交流是确立人的主体性的通道。创作初期的阿尔比从人类的立场出发,以动物作为人的参照和隐喻,将社会比作动物园,将人比作动物,通过透视纽约大都市人群的日常生活和社会性格,揭示都市人群的疏离与异化及对自我身份的焦虑与困惑,体现了阿尔比对处于后工业社会中的人类集体命运的迫切关注和深度思考。

① 该节中的部分内容曾以《论〈动物园的故事〉中的男性气质问题》为题刊发在《国外文学》(2017年第1期,第89–96页)上。

隐喻的"他者":杰瑞与狗的故事

《动物园的故事》是一部兼具自然主义风格和荒诞派特征的戏剧,在勾勒出美国20世纪50年代的生活图景和精神风貌的同时,凸显了纽约都市人群的孤独感和失落感。而20世纪50年代的纽约是美国城市化进程中最典型、最重要的一环。一方面,高速发展的经济和日益多元的文化使纽约成为兼具全球性和地方性的大都市;另一方面,商业区的扩建和消费文化的盛行同样也使纽约成为"后工业社会资本主义国家最纸醉金迷与物化的城市"(张琼 125)。让·波德里亚(Jean Baudrillard)曾在美国游历三个月,他从文化地理学的视角品味美国,把纽约描绘成"光亮的、肤浅的、人种混杂的、美学的、支配欲强的"都市(《美国》24)。在波德里亚看来,后工业时代的纽约"像是一个符号和程式的屏幕"(《美国》94),光怪陆离地呈现出纷繁复杂、转瞬即逝的镜像,而生活其间的人们被城市快速发展的车轮碾压。纽约亦是布莱恩·贝里(Brian Berry)所说的"马赛克"城市,按照居民的阶级、种族、职业等属性区分为"工人阶级社区、平民区、种族聚居中心、复式公寓区、面向家庭的郊区以及艺术家和知识分子集中的波希米亚"(阿博特 119),这多少暗示着纽约城市发展进程中的区隔性特征。阿尔比以"消磨时间"的写作风格①呈现人物的阶级身份和社会性格及各自"碎片化了的城市生活",以此揭示出大都市的"城市生活"对不同阶级的人群产生的影响。

杰瑞就是纽约这个大都市里众多蜉蝣群体中的一员,用他自己的话说就是都市里"永恒的过客"(*The Zoo Story* 32)。该剧从杰瑞和彼得在纽约中央公园的邂逅开始,以两者之间的交谈、冲突乃至一方最终自杀身亡的情节为脉络,全剧以杰瑞的叙述为主线,以他的"故事"来吸引彼得、观众和读者的注意,并推动和操纵戏剧层面的发展。读者和观众对杰瑞的了解是从他零碎的、片段式的陈述中获得的。阿尔比没有明确点明他从事的职业类别和阶级身份,但基本上可以肯定的是,他代表的是社会底层。在杰瑞的自述中,他首先将自己设置在一个阶级和

① 此处是指"没有对烦琐的小事或是对原因和效果进行清晰的刻画,作者只是将贫与富并置在一起——以鲜明的对比揭示城市的生活特征,也揭示出现实生活中缺乏清晰的关联"(克朗 71)。

性别身份的边缘地带——租住于纸板房里的男同性恋者。杰瑞居住的上西城(the Upper West Side)是充斥着有色人种、移民和同性恋的纤维板房贫民区。杰瑞对自己的居住环境有自嘲式的描述:

> 我住上西城哥伦布大道和中央公园西边之间的四层楼公寓住宅。我住顶楼,靠后,朝西。房间小得可怜,有一堵墙是纤维板隔开的,这纤维板把我的房间同另一个小得可怜的房间隔开,所以我断定这原先是一个小房间,只是没有小到可笑的地步。纤维板墙的另一边住着一位"黑皇后"(colored queen,指同性恋关系中的女性角色),他总是开着门;嗯,也不总是,不过当他专注地修眉毛的时候总是开着门。这个搞同性恋关系的有色人种满口烂牙,真少见。他有一件日本和服,相当少见,可他穿着和服在过道里的厕所来回进出,倒是相当常见。我的意思是,他常上厕所。他从不惹我,也从不带任何人去他的房间。他所做的事就是修眉毛、穿和服以及上厕所。至于我那一层上的两间前房,我估计那要稍微大些;但也是相当小的。一间住着一家波多黎各人,有一对夫妇和一群孩子;我不知道有几个。这家老招待人。另一间住着一个人,我不知道是谁,我从来没见过,从来没有。至今从来没有见过。(21)

这个在彼得"听来并不和谐的地方"就是杰瑞的生活空间(22),里面充斥着各类人群,他们的共同点就是隔绝与囚禁,每个人都活在自己的世界里,与他人毫不相关,与这个世界也毫不相干,蜷缩在拥挤、破旧、隔离的纸板房隔间里,注定被社会悄无声息地抹去和遗忘。纽约,如同爱德华·W.索亚(Edward W. Soja)在《第三空间:去洛杉矶和其他真实和想象地方的旅程》(*Third Space: Journeys to Los Angeles and Other Real-and-Imagined Places*, 1990)里描述的洛杉矶一样,也是通过"残酷牺牲贫穷居民的利益为代价来加速中心商业的复兴,一边是鳞次栉比的摩天大楼,一边是触目惊心的纸板房贫民区"(包亚明 117)。狭窄的纤维板隔间和身份混杂的人群既揭示了纽约大都市繁华景象所掩盖的贫民区居民的生存现实,又暗示了种族、民族、性属、阶级身份边缘化群体的生活空间。作为社会底层的同性恋者,杰瑞被置于一个由阶级身份和性属身份交汇而成的边缘地带。处于边缘地带的杰瑞从他孑然一身和寥寥无几的个人物品中为自己绘制出一副经济窘迫、关系疏离的生活图景:

我既没有妻子,也没有两个女儿,更没有两只猫和两只鹦鹉。但我也有东西,我有梳洗用具、几件衣服、一个我不该有的电炉、一把开罐器,你知道的,是可以挂在钥匙圈上的那种;一把小刀、两把叉子、两把汤匙,一大一小;三只盘子、一只茶杯、一只茶碟、一个酒杯、两个空相框、八九本书、一副普通大小的春宫画扑克牌、一架只能打大写字母的老式西联打字机、一个没有锁的小保险箱。箱子里有……你猜是什么?石头!几块石头……海滩的卵石,我小时候在海边捡的。石头下面……压着……几封信……请求信……请勿做这、请勿做那的信。还有问询信。你啥时写信?你啥时到来?什么时间?这些信是近几年收到的。(22)

财产具有丰富的社会意义,"除了单纯表现个体之间的竞争外,显然还另有重要用途,即建立及维持社会关系"(Douglas and Isherwood 60)。杰瑞个人财产的稀少既显示了他窘迫的经济地位和生活状况,也提示了他的社会关系的孤立、断裂甚至难以维系。"两个空相框"无照片可放,是因为"我的好老爸、好老妈早就死了"(22),而"同那些娇小美丽的淑女,我只有一面之交,她们大多不愿在这种房间里留影"(23)。杰瑞作为孤儿和同性恋的身份事实使他与外部世界的天然联系遭到破坏,社会关系的断裂及难以维系切断了杰瑞与他人沟通交流的天然纽带,语言成了多余的能指符号:"我不太跟人说话——除了说'来杯啤酒''厕所在哪儿''电影几点开演',或者'哥们,你的手规矩点'。你知道,就这些话了。"(18-19)

杰瑞与他人交流的匮乏和无意义显示出他对城市生活的不适应,乃至抵抗。作为纽约大都市发展过程中的一个"永恒过客",杰瑞既被城市生活抛弃,又游离于城市生活之外。他是城市里的游荡者和观察者,是城市生活中一个孤独的、隔绝的灵魂,这与波德莱尔(Baudelaire)笔下19世纪中叶巴黎的"浪荡子"(flaneur)①形象颇有几分相似:孑然一身、冷漠泰然、闲散游逛、无拘无束。但与"浪荡子"对城市生活的融入不同的是,杰瑞与城市生活格格不入,更无从找到归属感。阿尔比用

① flaneur指"城市的闲逛者",是沃特·本雅明(Walt Benjamin)在《波德莱尔:发达资本主义的抒情诗人》一书中提出的重要概念。该书是本雅明研究波德莱尔的专著,他在书中与波德莱尔一起对19世纪中期的工业文明给法国巴黎带来的巨大变化发出"挽歌式的哀叹",并以审视的、警觉的目光批判波德莱尔的"现代主义英雄之梦"。

第三章 动物的伦理再现与物种身份的主体性探寻 ‖ 167

"十分倦怠"(a great weariness)来显示杰瑞对城市生活消极的、无声的抵抗。如果说,19世纪的城市"浪荡子"毕生追求的是"卓尔不群"的贵族精神,那么20世纪的城市"过客"寻找的则是通往心灵彼岸"孤独却自由的通道"(31)。波德莱尔用诗意的眼光观察处于工业社会初期的巴黎的现代性,而一个世纪之后阿尔比以戏剧的形式再现了处于后工业社会中的纽约的后现代性。

杰瑞的"倦怠"和波德里亚所说的"疲劳"(fatigue)如出一辙,是丰盛社会的产物和特质,"是后工业社会的集体症候",如同饥饿一样是世界性的问题(*Consumer Society* 182)。波德里亚认为:"后工业社会公民的疲劳与工厂工人可能进行的罢工、制动、'减速'或学生的'厌学'相距并不遥远。这全是消极的抵抗,'嵌入式'的抵制形式,就像有人说的'嵌甲'一样,在血肉里向内发展。"(*Consumer Society* 183-184)"疲劳"或"倦怠"可以说是处于后工业社会中的杰瑞们最典型的外在特征。而与女房东的看门狗的"相处"和"交流"使沟通匮乏、身心倦怠的杰瑞获得了人生的启示,他把"杰瑞与狗的故事"作为教化自我、救赎彼得的寓言故事,是全剧的点睛之笔。

杰瑞把女房东的狗描述成"堕落的门神和淫欲的化身":"超大的头,特小的耳和眼,双眼血淋淋的……可能在发炎。身子皮包骨头;这狗——黑色,一身黑毛;除了那双血红的眼睛外,它浑身漆黑,还有……那东西总勃起着……那也是血红的……当它龇牙时,露出一嘴白里透着灰黄的狗牙。呜……低吼。"(27)相较于猫的温顺,狗更具有动物的攻击本能,故而杰瑞对彼得养猫而不养狗提出了质疑:"谁会比你更好呢?结了婚,有两个女儿,还有……额……一条狗?(*彼得摇头*)不是?两条狗。(*彼得又摇头*)嗯。没有狗?(*彼得悲哀地点头*)哦,真是耻辱。但你看上去像个有动物性的男人。是猫吗?(*彼得懊悔地点点头*)。是猫!但那肯定不是你的主意。是吧,先生。是你妻子和女儿们的主意?(*彼得点点头*)"(19)在杰瑞的认知里,猫是女人的宠物,而狗才是男人的宠物。因为这条狗具有动物本性中的野蛮、暴力和攻击性。与人类对杰瑞的冷漠、无视不同,这条狗对杰瑞充满敌意,每当杰瑞走进旅馆大厅时,它就狂吠不已,甚至还上前撕咬。有评论说,这情节实际上暗指阿尔比因其为同性恋而被家庭抛弃和驱逐的可怕经历,因而女房东的狗的野蛮行径则象征了社会规范的倒行逆施(Kuo 86),这显然是一种臆测和过度解读。恰恰相反的是,这条狗在阿尔比眼里不像

动物园中的那些动物一样受到禁锢和驯服,而是具有真正的原始的动物性,以"吠叫"的语言试图和人类进行"交流",而这样的沟通方式一开始被杰瑞误读。

为了进出顺利,杰瑞买来肉饼喂狗,但它仍然对他充满"反感",于是杰瑞决定毒杀它。狗最终侥幸存活下来,但此后只是漠然地注视他,不再对他狂吠,杰瑞从此获得了"孤独但自由的通道"(31),进出自由但彼此再无交集。杰瑞顿时醒悟:"恨与爱相互依存。单凭它们自身,无法超越。只有当爱、恨结合时,才是情感的顿悟,得即是失。"(同上)。正如雅克·拉康所说的那样,"恨并不一定就是爱的对立面,尤其在分析性的关系中,恨常常是爱的必要补充"(转引自吴琼 563)。所以,杰瑞反问:"我设法去喂狗是一种爱的行为吗?狗想咬我难道就不是一种爱的行为?如果我们这样误解,那么我们为什么还要首先造出'爱'这个词呢?"(31)爱和恨都是一种交流的方式,冷漠比任何一种都来得糟糕,因为它封闭了交流的通道,最终的结果就是:"我和狗达成了妥协,或者说是共识,我们既无爱也无恨,因为我们没有努力了解对方。"(31)杰瑞和狗的故事隐喻了人类社会中人与人之间的关系:疏离与冷漠。阿尔比对此给出的疗方就是:"如果你无法与人相处的话,那么你得从头学起,与动物相处!"(30)

相对于人类而言,狗是一个低等动物,是表征人类自我的一个他者,从物种主义者的角度看,是"不需要同等对待和同等尊重的"(Dunayer 11)。然而,正是这个"兽类"让杰瑞看到自己与动物园中的动物又是何其相似,困顿在社会这个大的动物园之中,被一间如牢笼一样的纸板房隔离开来,与外界断绝了交流:"我去动物园,发现更多关于人与动物之间、动物与动物之间的存在方式。也许这不是一个公平的测试,栅栏把人与人隔开,把大多数动物互相隔开,也把人与动物隔开。但如果这是一个动物园,情况就是这样的。"(34)以此类比,处于双重边缘地带的杰瑞们又何尝不是纽约大都市中的一个"他者"呢?杰瑞正是在与女房东的狗的"交流"中开始思考自身的问题,从狗的启示中"了解问题所在,更重要的是,知道如何处理问题"(Skyes 448)。这个"问题"就是后工业社会中人的全面异化。

主体异化的寓言:杰瑞与彼得的故事

"异化"(alienation)是一个历史的概念,而主体的异化则是现代性

发展过程中的必然产物。从黑格尔的"绝对精神"体系到费尔巴哈的人本主义哲学本体论,异化理论经历了从精神领域转变到物质领域、从存在论蜕变为价值论的过程。在费尔巴哈看来,"异化"是一个双重对象化的过程——"主体所产生的对象物、客体不仅同主体本身相脱离,成为主体的异在,而且反客为主,反转过来束缚、支配乃至压抑主体"(侯才74)。马克思批判性地继承和发展了黑格尔和费尔巴哈的异化论,他在古典政治经济学的劳动价值论的影响下,从生产领域出发,在《1844年经济学哲学手稿》里提出了异化劳动的思想,分析了异化劳动的四个表现:人同自己的劳动产品相异化,人同自己的劳动相异化,人同自己的类本质相异化,人同人相异化。马克思的异化概念经历了从人本主义范畴到历史唯物主义范畴的变化过程,至于异化理论是不是马克思历史唯物主义的基本范畴和基本方法,众说纷纭。马克思之后,西方马克思主义的主要代表人物卢卡奇、列斐伏尔、马尔库塞和弗洛姆先后发展了异化理论。

其中,马尔库塞把马克思的劳动异化理论发展到消费领域,认为在发达资本主义制度下,人们的消费是异化的,主体的消费行为受到统治阶级的操纵和驱使,模糊了"本真需求",陷入"虚假需求"的牢笼之中;消费者购买的不是商品的使用价值,而是其符号价值。马尔库塞把资本主义的消费异化现象归因于发达的科学技术。他认为,科学技术的发展使得工业化和自动化水平不断提高,这一方面把人从繁重的体力劳动中解放出来,可以把多余的时间和精力用于消费休闲领域,另一方面科学技术让人对机器生产产生依赖性,失去了人作为主体的创造性和能动性,反过来成为机器的奴隶和附庸。生产领域里的单调和枯燥被消费领域里虚假的自由和幸福感取代。物质世界的丰富和精神世界的贫瘠形成了鲜明的对比。物性压抑着人性成为后工业社会的典型特征。

"异化"主题在文学领域其实并不新鲜。卡夫卡的《乡村婚事》《变形记》等小说就用离奇和变形的故事集中体现了"异化"的主题,向读者展现了一个病态的世界。在戏剧领域,存在主义作家萨特在《间隔》一剧中阐述了"他人就是地狱"的异化观;尤金·奥尼尔的《毛猿》则是深刻地展现了现代人在工业文明之中丧失自我、缺乏归属感、异化成非人类的悲剧;荒诞派剧作家尤涅斯库的《椅子》展现了物质世界对人类世界的占领,"椅子"剥夺了"老头儿、老太太"应有的位置,逼得他们不

得不跳海自尽。物让人的存在异化成虚无,这也是现代戏剧着力表现的主题。

阿尔比则将异化主题转向人的精神领域,孤独、隔绝、冷漠是现代人的精神写照。在《动物园的故事》中,身处阶级、种族与性别交汇的边缘地带的杰瑞们,其身份本身就容易导致隔离和异化。出租屋里的小隔间如同动物园里的栅栏一样,把人生硬地隔离开来,囚禁在狭窄的空间里;人与人之间即使住在同一层公寓里也互不相识,不相往来,更谈不上交流与沟通,每个人都生活在一个封闭、孤独的世界里。"我不知道""我不确定""我不了解""我不关心"成为彼此沟通的休止符。在阿尔比看来,都市文明变成了现代人的精神枷锁,交流与沟通的缺乏和断裂则是现代都市人群异化的表现。异化成为现代人抹不去的时代特征,而异化最终导致的结果就是人格的分裂、自我的丧失。整天"修眉毛、穿和服以及上厕所"的"黑皇后"、老是请客的波多黎各一家人、"从没有见过的"陌生房客、躲在房间里不停"压抑地""哭泣"的女人,以及"粗俗淫荡"的房东太太(21,22),这些居于同一个屋檐下却互不相识、从不交流的人群在这个热闹的大都市里绘制了一副副面目模糊、情感缺失、人格怪异的陌生图景。他们和杰瑞一样都是纽约大都市里的"永恒过客",被遗忘在历史发展的洪流里,成为标注中产阶级作为社会发展中流砥柱的"他者"符号。

美国的中产阶级在历史的流变、时代的转承中已然经历了翻天覆地的变化。C. 赖特·米尔斯(C. Wright Mills)在《白领:美国的中产阶级》(*White Collar: Ameican Middle Class*, 1951)一书中从历史分析的角度将美国的中产阶级情况划分为两个主要阶段:19世纪的老式中产阶级和20世纪的新式中产阶级。老式中产阶级主要由农场主、商人和自由职业者组成,而新式中产阶级主要包括管理人员、工薪专业技术人员、销售员和办公室工作人员。新旧中产阶级的更替既是财产集中化的结果,也是产业结构变化的结果。财产的集中化意味着中产阶级"从有产到无产"的转变,"平民性财产(所有者自己参加工作)"让位于"阶级性财产(所有者雇佣他人去工作和管理)",原先自食其力、独立奋斗、积极进取的私营业主被受雇于他人、"道义上孤立无助""政治上软弱无力"的工薪阶层取代(Mills xvii)。产业结构的变化则导致了劳动分工的精细化和职业结构的多样化,这使原本在自由竞争中承担风险、自负盈亏的"自造男人"(self-made men)让位于在众多产业链上受

人操纵、默默无闻的"新式小人物"(new little men),后者获得收入靠的是职业而不是财产,而决定大多数小人物生活机遇的则是他们在"劳动力市场上出售劳务的可能性"(Mills 72)。与老式中产阶级相比,新式中产阶级"既没有19世纪农场主曾有过的那种独立性,也没有早先商人们的那种发财幻想,总是从属于他人,或是公司,或是政府,再或是军队;他们被视为缺乏远大前程的人"(Mills xii)。美国小说家兼文学评论家威廉·迪恩·豪威尔斯(William Dean Howells)在19世纪90年代曾针对新旧中产阶级的转变不无遗憾地写道:"为生活而进行的斗争已经从一种自由竞争成为被操纵的力量间的冲突,而那些自由斗士已销声匿迹……"(qtd. in Mills xv)

"自由斗士的销声匿迹"预示着美国中产阶级随着新旧阶层的更替而有了实质性的转变。19世纪为美国主流文化所称颂的、占支配性地位的"自造男人"在经历了财产的集中化和工业结构的调整之后逐渐让位于20世纪人数相对集中、不占有生产资料、靠出卖劳动力以争取薪水的"白领男人"。从"自由斗士"到"受操纵的小人物",从"自造男人"到"领薪水的白领男人",中产阶级迈出了沉重而艰辛的一步。老式中产阶级引以为傲的男性气质特征,如独立与控制,在这群疲惫不堪、漂浮不定的"新式小人物"身上忽隐忽现,所剩无几。米尔斯是这样描述这群"现代社会迫不得已的前卫人士":"在被怀疑和被操纵的环境中,与社区和社会的疏离;与工作的异化,以及在人格市场上与自我的异化;个体理性被剥夺,政治上冷漠"(xix)。

"疏离"与"异化"、"非理性"与"冷漠"正是"以生产和劳动为特征的社会功能丧失生命力、以消费和人际关系为特征的新社会结构出现之后所必然产生的一种新的性格类型"(理斯曼5)。大卫·理斯曼(David Reisman)在其畅销书《孤独的人群》(*The Lonely Crowd*, 1950)中集中讨论了20世纪中叶美国中产阶级社会性格的变化。他把美国大都市里的中产阶级男性的性格类型定义为"他人导向型"(other-directed),他们的共同点是:"均把直接或通过朋友或大众传媒间接认识的同龄人视为其个人导向的来源"(20)。这类人群深受家庭、同伴、社群和大众传媒的影响,"这种与他人保持联络的方式易促成其行为的顺承性,这种顺承性……是通过对他人的行动和愿望保持某种特殊的敏感性来进行的"(20)。在理斯曼看来,"他人导向型"的性格特征更加注重顺承集体,强调合作的重要性。他认为,这种"他人导向型"的

性格类型取代了老式中产阶级的"内在导向型"(inner-directed)而成为新式中产阶级典型的社会性格特征(59)。理斯曼的研究为我们构建了美国人的性格发展史,他的这种性格类型学成为当时讨论男性气质的主要依据。历史学家小阿瑟·M.施莱辛格(Arthur M. Schlesinger Jr.)就曾借用理斯曼的"他人导向型"的概念来形容政治领导人的软弱,称他们为"孤独的男人"(4-17)。他在《美国男性气质危机》(1958)一文中就表达了他对当代男性角色含混性的焦虑。他认为,男性已然"失去了当初坚毅、清晰的轮廓",成了模糊的背影,只能在大众文化里找到蛛丝马迹(qtd. in Gilbert 62)。詹姆斯·吉尔伯特(James Gilbert)认为,理斯曼的《孤独的人群》给20世纪50年代的美国提出了一个潜在的、严肃的问题:"如何在被大众文化、大众消费及顺承性包围的、日渐女性化的世界里做一个男人?"(46)

都市消费文化的发展,尤其是消费主义的盛行,以及由此带来的生活方式的变化,深刻地影响着新式中产阶级的自我形塑。作为"当代信仰的根源"(卢瑞7),消费文化在潜移默化地塑造着人们生活方式的同时又在深刻地影响着人们对个体身份的重新理解和界定。它修正了理想个体的概念,认为理想的个体不仅是累积的财产和商品的主人,还是自己的主人。它把个体与商品联系起来,体现了占有与被占有之间的关系。这就是美国自20世纪50年代以来被广告业、市场营销和零售业的发展证明了的消费认识论:"自我认同就变成了一种文化资源、资产或占有"(同上),而个体的价值就以占有财产和商品的多少来衡量。美国社会学家安东尼·吉登斯也阐明:"个体的身份在很大程度上以生活方式的选择为中心来建构,如穿什么、吃什么、如何照顾自己的身体、到哪里放松等,而不再像以前那样以就业状况等较为传统的阶级指标为中心。"(《社会学》374)消费行为与个体身份的紧密联系使个体的日常生活充满"象征和标志",购买力的大小在某种程度上体现了个体的实质内涵。但消费领域的社会实践使得传统的价值观念让位于流行的消费观念,用衣、食、住、行、购这些在日常生活中可量化的指标来衡量男性的成就和价值,这无异于给各类人群贴上标签,如同给商品明码标价一样。苏珊·法卢蒂(Susan Faludi)在《上当:美国男人的背叛》(*Stiffed: The Betrayal of the American Man*,1999)一书中写道:"在传统的忠诚、守信和责任正逐渐被滋长的消费文化和消费水平侵蚀的时候,男人们正在经历一场质疑他们自我价值和有用性的危机。"(58)这一

危机集中体现了都市人群深陷符号消费的困境,是主体异化的表征。

彼得作为中产阶级的一员也被裹挟在整个阶级的历史、社会的命运之中。在《动物园的故事》的人物介绍中,"彼得是40岁出头的男人,既不胖也不瘦,谈不上不帅气也说不上丑陋。身穿花呢套装,手拿烟斗,戴角质架眼镜。虽已步入中年,但穿着和举止更显得年轻。"(14)而杰瑞是一个"不到40岁的男人,穿着虽不破旧但很随意,原本健硕的身体开始发胖,俊俏的面容已不复存在,身形走样但不见其堕落放荡,精神状态却极度疲倦"(同上)。彼得和杰瑞的身体特征预示着个体身份在日常生活中的外化表现。彼得的"花呢套装""烟斗""角质架眼镜"代表了20世纪50年代美国中产阶级精致、讲究的生活品位;坐在中央公园的长椅上看书,闲散地度过周日的午后,则体现了中产阶级悠闲的生活方式。彼得所具有的中产阶级异性恋白人的身份特征几乎满足了美国传统文化中所有关于理想男性气质的想象:"年轻,已婚,白人,城里人,北方人,异性恋者,新教徒,已为人父,接受过大学教育,拥有全职工作,皮肤、体重、身高均恰到好处,经常进行体育锻炼……而任何没能达到其中一条的男人都会视自己为没有价值、不完美、不优秀。"(Goffman 128)彼得正是美国中产阶级理想男性气质的代表,而杰瑞显然是作为他的对立面而被塑造的:孤儿,城市贫民,同性恋者,穿着随意,身形走样,精神倦怠。这些离美国理想男性气质特征相去甚远的个体塑造衬托出中产阶级优越的气质形象(Bigsby, *Confrontation* 72)。阿尔比试图通过杰瑞这个在阶级和性属上处于边缘和从属地位的男性形象揭示纽约繁华背后的贫富差距和阶层区隔,展现都市文化生活对都市群体产生的影响及其面临的深层危机。

在《动物园的故事》中,彼得的日常生活方式和特征在杰瑞的追问之下被层层剥开。他是纽约一家小型出版社的"经理",年薪"20万美金"[①],是"新中产阶级"的代表,处于白领金字塔的顶端,家在繁华的纽约市中心——"七十四大街,莱克星敦大街和第三大道之间"(20);已婚且有两个女儿;家有两台电视、两只猫、两只鹦鹉。在消费社会中,物品的种类和数量体现了个体消费空间的差异性,从而成为界定个体身份的重要标志,作为男性个体的价值和有用性继而也得到了界定。精

① 在《动物园的故事》的早期版本中,彼得的年薪是18000美金,而在2007年再版时,阿尔比将其年薪提高为20万美金。

致讲究的穿戴、礼貌得体的举止、日常爱阅读的习惯等这些具有中产阶级特征的能指符号既界定了彼得的阶级属性和文化品位，又体现了以购买和占有为特征的都市消费文化在彼得身上的印记。显然，彼得对自己身上的阶级符号和文化特征是有感知的，阿尔比用"得意地强调"（17）、"太过自豪地大声说"（20）等舞台提示语言来体现彼得面对杰瑞时表现出来的优越感和自信心。彼得的生活方式和个体身份深受以消费为中心的"后福特主义"时代的影响，陷入马尔库塞所说的"虚假需要"的牢笼之中，成倍购买和追逐物品的快感体现出资本主义社会个体消费理性的丧失。物品世界的丰盛和文化符号的印记帮助彼得建构了自我身份的想象空间，模糊了"经历"和"幻想"之间的距离，使之用"幻想"代替"真实"（24）。

除了消费文化外，大众传媒，如出版物和电视，也在深刻地塑造和影响着每个个体。彼得身处出版界，熟读《时代》周刊，这些都显示了彼得作为中产阶级高级白领的学识与品位，连杰瑞都知道，"《时代》周刊可不是写给没脑子的笨蛋看的"（14）。波德里亚认为，"阅读扮演着联络符号的角色"，《时代》周刊本身是上层中产阶级知识和品位的象征，阅读《时代》周刊即意味着联络与之相关的读者群体，"便是加入这一报刊读者的行列，是作为阶级象征来进行一种'文化'活动"（Consumer Society 78）。此外，20世纪50年代，电视机成为美国中产家庭的消费新宠，也在悄然地影响着彼得的文化选择和闲暇嗜好。作为信息的媒介，电视的渗透力远远超过纸质传媒，它通过有组织的、可任意剪辑的画面信息更为便捷、迅速、直观地影响观众的意识形态，从而从根本上颠覆传统的认知模式。正如波德里亚所说，"电视带来的'信息'并非它传送的画面，而是它造成的新的关系和感知模式、家庭和集团传统结构的改变"（Consumer Society 93）。《时代》周刊和电视既标示着彼得的上层中产阶级身份和生活方式，亦成为他与外界沟通的有限媒介。大众传媒对个体生活的渗入和浸透使得人们再也离不开它。"我们从出版物中获知一切"（32）是彼得依赖大众传媒来确立自我的最好证词，同时也说明了彼得无法与人类群体建立起真正联系的原因。

彼得"既不胖也不瘦，谈不上不帅气也说不上丑陋"的类型化人物形象正是"自鸣得意的中产阶级形象的缩影"（Bigsby, *Confrontation* 72）。他的文化品位和生活方式既体现了中产阶级对消费文化和大众文化的个体适应性，又反映了消费文化和大众文化对个体的侵蚀性。

伴随而来的是个体价值取向和评判尺度的失衡,即意味着这群"新式小人物"在消费文化和大众文化的侵蚀下成为赫伯特·马尔库塞笔下的"单向度的人",即"丧失否定、批判和超越的能力的人","这样的人不仅不再有能力去追求,甚至也不再有能力去相信与现实生活不同的另一种生活"(205)。彼得的信息与知识、思考力与判断力完全依赖大众传媒,个体经验和情感被消费文化和大众文化肢解,再也不可能完整了。

此外,大众传媒的传播和普及也使得精英文化与大众文化之间的距离变得模糊了,"高雅文化与通俗文化、纯文学与通俗文学的距离正在消失"(包亚明238)。中产阶级的文化品位和兴趣正预示着大众文化已经进入了美国普通家庭的日常生活领域。当杰瑞问彼得谁是他最喜欢的作家,是波德莱尔还是斯蒂芬·金(Stephen King)①时,彼得支支吾吾、含糊其词,无法做出明确判断:"我喜欢许多作家。要我说的话,我的趣味(taste)相当……广泛。这两人都不错,各有独特风格。(斟酌着)波德莱尔,当然……要……更出色些,但斯蒂芬·金在我们……国家……有一定地位。"(21)这说明,个体的判断和喜好已经明显被消费文化和大众文化架空,缺乏鲜明的个性,继而"他们的世界观和人生观[也会]发生改变,最终是作为人的本体的存在方式发生了改变"(罗钢2),这就是马尔库塞所说的"先验性的终结",也是波德里亚所说的"思考的缺席和对自身视角的缺席成为社会的特点"(*Consumer Society* 193)。彼得被囚禁在自己的阅读世界里,逐渐丧失了对生活的感知。他在周末午后去中央公园阅读既可以被看作是中产阶级的一种休闲方式,同时也可以被解读为他对城市生活的一种本能的、习惯性的适应和顺从。他那完美的中产阶级高级白领的外在形象掩盖了其内在的冷漠、无知和麻木。他对杰瑞的搭讪、邀谈丝毫不感兴趣,敷衍应答、装腔作势、满口陈词,凸显出中产阶级的沉闷、肤浅和迂腐,以及丧失活力、害怕变化。

对于彼得的深层异化亦可从他的"家庭生活"中找到注脚。阿尔比于2004年补写了《动物园的故事》的前一幕——《家庭生活》,与《动物

① 早期的版本中这里的作家不是斯蒂芬·金,而是约翰·P. 马昆德(John P. Marquand,美国小说家,1938年普利策小说奖的获得者)。显然,在2007年再版时,阿尔比将之换成更为当代读者所熟悉也更具有通俗文学(文化)特征的斯蒂芬·金。

园的故事》合为一部完整的两幕剧——《在家，在动物园》。该幕的时间设定在同一个星期天下午1点，讲述的是彼得离家去中央公园之前，在客厅与妻子安(Ann)之间的交谈。如果说《动物园的故事》展现的是城市公共领域人作为符号性身体的载体的疏离和冷漠，那么《家庭生活》则体现了家庭私人领域人作为物质性身体的载体的缺失和不完整。阿尔比借安这个在他潜意识里盘旋了40年的女版杰瑞引出了彼得对自己的性器官和身体本能的焦虑，揭示出身体的物质性与符号性之间的距离与缝隙，即真实的实体性身体与社会文化建构的身体之间的悖论，从家庭生活的维度展现了看似风平浪静的婚姻背后所隐藏的个体的、私人的困境和危机。

安对婚姻生活的不满和困惑表明，原始的身体欲望已被社会化、常态化和程式化，过度的工业文明剥离了人的自然属性，即动物性，使人变得循规蹈矩、礼貌有余而野性不足。德国社会学家诺贝特·埃利亚斯(Norbert Elias)就曾在《文明的进程》(*On the Process of Civilisation*, 1939)一书中以礼貌、文雅的身体的历史形成为例指出，文明的进程就是对身体及其行为不断规范化的过程，"在文明化的过程中，人们试图驱逐一切可能使他们联想到自己身上的'兽性'的感觉"(126)。换言之，文明发展的过程就是人的身体和情感不断"社会化"的过程，而"社会化"正是阿尔比想通过戏剧极力抨击的东西。在阿尔比看来，身体的物质性表现为身体的动物性，而"动物性"就是要打破"社会化"的束缚，找回人类的原初动力，像动物一样具有清醒、警觉的生存本能，如同杰瑞对彼得所说的那样，"你是动物，你不是植物"(37)。"是动物"就要打破沉默，学会斗争、反抗，具有清醒的生存意识，而"动物性"的丧失是人走向全面异化的表征，如同被囚禁在动物园牢笼中的动物一样，正在一点点丧失其原有的"兽性"。彼得的疏离背后所掩盖的"焦虑不安的古怪"正来源于他对身体物质性的自我感知，这可以说是人类对自身境况的一种深层次忧虑在身体上的反映。

自我救赎之路：动物园的故事

《动物园的故事》中的"动物园"是美国社会的一个全景式写照，映射出纽约大都市的牢笼形象，以及消费社会对人的隔离和囚禁。无论是中上层还是中下层，异性恋还是同性恋，都在不同程度上囚禁于城市这个无形的牢笼之中，人与人之间隔阂重重，无法沟通和交流。如果说

该剧是一部有关人类社会的寓言剧,那么杰瑞的"孤独"与"隔绝"及彼得的"疏离"与"冷漠"则可以被解读为人类"主体异化"的寓言式文本。阿尔比通过杰瑞这个中产阶级"他者"形象的塑造传达给观众和读者的是:在美国,"一切美好的、重要的、有希望的事物都在虚假文明和进步的土崩瓦解中被破坏、被埋葬"(qtd. in Bigsby, *Critical Essays* 9)。

然而,作为"他者"形象存在的杰瑞拒绝被淹没在历史发展的洪流里,他那寻找"孤独却自由的通道"的决心使其在众多模糊的面孔中逐渐显现出清晰的轮廓,成为剧作家自我表达的出口。杰瑞的成长故事如同 20 世纪 50 年代的好莱坞电影一样,集中叙述了一群年轻人由于父亲在事实或象征意义上的缺席而造成身体或心理上的创伤,最终不得不放弃对父亲的寻求而学会自己成长的经历。当杰瑞的"好老妈"在他年幼时与多人"巡回通奸"并暴死在南方"某个脏窝"里,以及他的"好老爸"横死在车轮下并让他成为孤儿之时(23),他就不得不"用真实的体验来代替幻想"(25),努力在放弃与选择之间找到平衡。他就像《麦田里的守望者》中的霍尔顿·考尔菲德一样,是一个彻底的反英雄式的人物形象——厌倦城市,逃离人群,生活颓废,精神倦怠,但都渴望与人交流,得到别人的关爱。所不同的是,霍尔顿是任性的自我放逐,而杰瑞则是选择性的自我救赎。他不像《销售员之死》中的威力·洛曼那样活在虚假的"自造男人"的神话之中,认不清自己是谁,看不透美国梦所营造的虚假幻象,而是学会思考,清醒地面对现实,在困境中谋求生存,在展现愤怒与焦虑的同时,通过反身实践来形塑自我,这是成长的必经之路。

从与狗的故事中获得启示的杰瑞开始反思自我,并努力从深层顽固的隔离与异化中清醒过来,与人类社会进行一次真正意义上的接触。他游历动物园的路线图显示了他从边缘到中心的试探过程。他先乘地铁抵达格林威治村,再从华盛顿广场沿着第五大道一直走到动物园。杰瑞认为"这是人一生必做的几件事之一,即有时人得绕好长一段弯路,为的是在回来时正确地走近道"(21)。这既是他游历动物园的具体路线,也象征性地表明了他个人成长的漫长摸索过程。在动物园中,他观察到人与动物的相似之处。与彼得在中央公园的相遇是杰瑞对城市中人的一次近距离的接触,也是他反身实践的一次尝试:"每隔一阵子我就想找个人聊聊,认真地聊;想了解这人,了解他的一切。"(22)与彼得主动搭讪、认真交流是杰瑞企图消除主体异化、与他人真正沟通的

一次努力。

　　与彼得的"单向度性"相比,杰瑞更具有否定性和批判性,更像是一个后工业时代的孤胆英雄——颓废的躯壳下隐藏着惊人的想象力和爆发力。他看清了问题的所在,并希望通过个体层面的努力来自我救赎。杰瑞以一种审视和质疑的眼光看待"自鸣得意"的彼得。他在剧中自始至终一直保持站立的姿势,居高临下地"注视着"坐在长凳上埋头看书并"想急于摆脱他的彼得"(16)。杰瑞的目光带有明显的审视性和批判性。他多次试图用"我去了动物园"这样的开场白来引诱彼得开启交谈模式,又以各种提问来引导彼得,但后者反应冷淡,敷衍了事,要么埋头看书对其不予理睬,要么抽起烟斗心不在焉。彼得在杰瑞轻蔑的目光下显得越来越局促不安、惊慌失措,原有的优越感和自信心在杰瑞的质疑中逐渐丧失。杰瑞看穿了彼得的惺惺作态,并用挑衅和嘲讽式的无厘头口吻刺激和挑战彼得的男性尊严和荣誉,企图激起后者的生存意识,但彼得总以沉默或拒绝的姿态应付,直到剧尾,当彼得对他的一次次引导无动于衷并试图逃避之时,杰瑞决定牺牲自己来拯救对方,因为与狗的相处让他明白"残忍也是爱的一部分——有时候你得伤害别人,才能与他们沟通;同理,你得经历疼痛,才能真正了解你自己"(Skyes 450)。当彼得执意要离开时,杰瑞不得不采取"伤害"和"疼痛"的办法来挽留他,试图争夺一直被彼得占据并依附的公园长椅,通过激发他的斗志和勇气来消除他的"疏离"与"冷漠":

　　　　杰瑞:你有了这个世界上你要的一切;你给我说了你的住所、你的家庭、你自己的小动物园。你有了一切,你现在还有长椅。这些就是人们的奋斗目标吗?告诉我,彼得,这长椅,这铁架,这木条,就是你的荣誉所在?就是你在世间为之奋斗的目标?你还能想出比这更荒诞的事吗?
　　　　……
　　　　彼得:噢,小子,你说什么,你不需要这椅子。毫无疑问。
　　　　杰瑞:不对;我需要,我需要它。
　　　　彼得:(气得发抖)我来这儿几年了,在这儿,我享受宁静愉快、称心如意的时光。这对一个人非常重要。我是个负责的人,一个成年人。这是我的长椅,你没有权力从我这儿夺走。
　　　　杰瑞:那么,为此而战吧。守护你自己,守护你的长椅。

彼得：是你怂恿我的。站起来，搏斗。
杰瑞：像男人一样打？
彼得：是的，像男人一样，如果你坚持继续嘲讽我的话。
……
杰瑞：（每一次"搏斗"都打中彼得）你打呀，你这个可悲的杂种；为那条板凳而战啊，为你的男子气概而战啊，你这个可怜的小植物人。（在彼得脸上啐了一口）你竟然都不能让你老婆生个男孩！(37-38)

争夺公园长椅的部分极富戏剧性。杰瑞用"孬种""低能""白痴""蠢货""杂种"等极具侮辱性的词汇来辱骂和污蔑彼得，诱使他"像个男人一样"地做出反抗(38)，但彼得显得无力还击，无法为他的"男子气概而战"。最后，在杰瑞的进一步挑衅下，彼得被迫手握杰瑞抛掷过来的小刀以自卫，但始料未及的是，杰瑞迎刃自刎，并在死前感谢彼得，还叮嘱后者快些离开。与杰瑞的相遇可以说是彼得第一次真正意义上与他人的正面交锋，这一带有荒诞性和非理性的结局把他从安全、舒适、排他的熟悉空间抽离出来并带进看似危险、凌乱、交融的陌生空间，彻底颠覆了"被教条和规则包裹的"彼得对外部世界的有限认知(Kuo 83)。

对于杰瑞最后的迎刃自刎，评论家各持己见。艾斯林讥笑戏剧结尾"弄糟"了这部优秀的独幕剧，将"精神分裂的杰瑞的困境演变成了一场感伤主义的行动"(23)；而比格斯比认为，"杰瑞的死亡是对他同胞的一种爱的奉献"(Albee 10)；沃尔特·柯尔(Walter Kerr)则把杰瑞的死亡当作"连接两个完全孤立的灵魂并将之融为一体"的方式(New York Herald Tribune)。笔者认为，杰瑞的死亡冲动作为一种与生产性或消费性相反的破坏性，是异化的必然结果，显示它的"无法超越性"，因为"它是商品社会结构本身造成的"(Consumer Society 191)。杰瑞殉道似的自杀行为是一种救赎与连接，意味着深层的情感在每个人身上都能找到，他试图通过死亡突破阶层之间的区隔来唤醒彼得，从而影响后者的生活。尽管有很多评论家质疑彼得是否能够醒悟、杰瑞的牺牲是否值得，但剧作家本人则对此深信不疑，阿尔比在1984年的采访中曾提到，"彼得此后将不再是原来的彼得了"(qtd. in Kolin, Conversations 187)，这意味着阿尔比坚信杰瑞的死亡将彻底改变彼得的生活，促使他

从虚假的幸福中觉醒，直面真实的存在，寻找生活的意义。

杰瑞与彼得最终的格斗是阿尔比将暴力冲突和死亡冲动视为反身实践、形塑自我的一种极端却有效的手段的结果，是对美国已逝的英雄主义的缅怀和想象，设想通过对彼得的"既定身份和评价标准的极端攻击来迫使后者重新界定和形塑自我"（Kolin, "Albee's" 24），以牺牲杰瑞来唤醒彼得所代表的中产阶级群体，使其从深层的异化中醒悟并寻求转机。从这个意义上看，杰瑞的存在可以说是一种文化符号、一种阶级印记，承载了历史的可变性，成为阿尔比笔下表征中产阶级群体的"另类他者"。杰瑞的自杀不仅仅是一种救赎和连接，更重要的是对"边界、传统和意识形态的一种更深层次的挑战"（同上），它预示着一个反思时代的到来。

如果说《动物园的故事》"为阿尔比以后的大部分剧作奠定了基调"（Bigsby, Confrontation 9），那么杰瑞和彼得则为阿尔比之后的人物塑造提供了原型。《美国梦》中的"年轻人"、《微妙的平衡》中的托巴厄斯、《谁害怕弗吉尼亚·伍尔夫？》中的乔治都同彼得一样"外表华丽、内心空虚"，缺乏存在的真切感（Canaday 12）。这些男性人物集中反映了美国 20 世纪五六十年代中产阶级男性群体的形象。卡纳戴（Nicholas Canaday）用"存在虚无"（existential vacuum）来概括美国那个时代的整体印象。他认为"存在的真实感的缺失"正体现了第二次世界大战后美国人的身份焦虑。阿尔比将人类社会比作动物园、将人类比作动物园中的动物与当时的美国社会、政治、文化语境有着紧密的联系。

20 世纪 50 年代的美国正逐渐从第二次世界大战的阴霾中走出来，经济快速发展，相较于 30 年代的经济大萧条、40 年代的第二次世界大战、六七十年代的动荡不安，50 年代被很多美国人缅怀为过去的"美好时光"（Kimmel, Manhood in America 236）。然而，这段"美好时光"的面罩下却埋藏着更深的危机，表面的祥和、有序和安全遮盖了深藏的焦虑和恐惧（Kimmel 236）。随着冷战格局的形成和麦卡锡主义的扩张，美国陷入了前所未有的"薰衣草恐慌"（lavender scare）之中，同性恋人群成为冷战格局和麦卡锡主义的主要替罪羊。同性恋人群被视为"性变

态者"①,不是真正的、正常的人。在50年代的联邦政府的行政法令中,"'性变态'可以作为解雇或不去雇佣某人成为联邦雇员的充分理由并授权进行全面调查以提供相应证据"(布劳迪511),这导致了在政府部门工作的上百名同性恋者被解雇,有的甚至丢掉了性命。之后对"基佬、朋克和性倒错者"(pinks, punks and perverts)所展开的更大规模的"猎巫"(witch-hunt)行动则波及非同性恋人群,使知识分子和左派人士受到严重的限制和迫害,举国上下人人自危,缄默从众。在权力的规训和监控之下,"从众性"或"顺承性"(conformity)成为美国大众,尤其是知识分子的普遍心理状态。虽然麦卡锡主义随着麦卡锡的倒台在50年代中期就消亡了,但它给美国人留下了长达几十年的集体记忆,"不要批评美国,不要与众不同,只要顺从就好。"②因此,"学会忍受"成为50年代美国人的普遍心态,它造就了一群逆来顺受、缺乏主见的群体,他们关心的是如何顺从,而不是如何反抗。

此外,50年代还上演了美国历史上最激烈的文化之争:精英文化和大众文化、生产观念和消费观念、个人主义与大众社会。公共知识分子和文化评论家大多推崇前者而贬低后者,他们在传统的个人主义价值观的基础上批评大众文化和大众消费社会,认为大众文化和大众消费正"侵蚀着知识自由和个体身份",曾经被珍视的个人主义价值观和生产能力似乎已不复存在了,这预示着整个社会的女性化倾向,因为大众文化和大众消费总是和女性有着千丝万缕的联系——"消费,你的名字叫女人"(Victoria de Grazia)。在当时的公共知识分子和文化批评家眼里,大众文化和大众消费被当作对人的主体性的威胁。昔日被贝蒂·弗里丹称为"男性奥秘"(masculine mystique)的旧式男性气质类型(如军人、运动员和牛仔英雄)已然被"母亲霸权"(Momism)下的"顺承者"取代,美国陷入了空前的"男性恐慌"(male panic)之中,"那种害怕自己的男性气概受到别人质疑的恐惧"弥漫在美国都市的上空(布劳迪516)。因此,50年代的美国中产阶级男性常常陷入基梅尔所称的"金发姑娘的两难困境"(Goldilocks Dilemma)之中,在两种极端的身份

① 在美国,同性恋者一直被认为是病态的、不完全的人,直到20世纪70年代,"同性恋"一词才被美国精神病协会和美国心理协会从《心理紊乱诊断与统计手册》中删除。

② "53a. McCarthyism". *U. S. History: Pre-Columbian to the New Millennium.* http://www.ushistory.org/us/53a.asp Accessed on 17 March, 2014.

之间摇摆不定,既竭力避免成为彻底空心萎靡的顺从者,也丝毫不愿成为彻底狂热执迷的叛逆者(236)。《动物园的故事》里的彼得和杰瑞正是这两种男性的极端类型化表现。

然而,在这"禁锢压抑的十年里",仍有一批富有批判和创新精神的年轻知识分子首先打破禁忌,借助文学和艺术发起了一场旨在"使每个人成为他自己"的革命,试图将各类边缘人群的生活经验与渴望转化成"公共议题",展现时代的焦虑和迷思,为知识分子找到另类表达的出口,也为20世纪60年代的反主流文化运动铺平道路。阿尔比借用《动物园的故事》含蓄地表达了整个时代的焦虑,与此同时也抒发了他本人对自我身份建构的一种期待。有评论说,杰瑞是阿尔比的自画像,"永恒的过客"于阿尔比而言具有浓重鲜明的自传性质。阿尔比本人也曾亲口承认彼得和杰瑞的创作原型就是自己,他们是"两个爱德华,一个重新回到了拉齐芒德镇(富裕的纽约郊区,他在那儿长大),另一个则住在纽约市区"(qtd. in Gussow 93),彼得代表了与父母生活在一起的阿尔比,而杰瑞则是现在的阿尔比。彼得的顺承和沉默、杰瑞的疏离和异化可以从阿尔比的人生经历中找到注脚。

《动物园的故事》可以说是阿尔比戏剧创作生涯的开山之作,因而对他具有非凡的意义,是其开启职业生涯及获得身份认同的敲门砖。1958年,即将三十而立的阿尔比处在人生的关口,《动物园的故事》是阿尔比花了两个星期写就的一部独幕剧,对于当时踌躇满志却一无所成的阿尔比来说,这无疑是他送给自己30岁生日的最好礼物。对于进入而立之年的阿尔比来说,创作一部像样的作品并受到世人的认可,是对自己艺术追求的一个交代,也是开启自己职业生涯的一个标志。无论从哪个方面来说,《动物园的故事》都是阿尔比灰暗人生的救星。柏林首演的成功和好评使该剧很快于次年1月14日在美国著名的外百老汇剧院——普罗温斯敦剧院(Provincetown Playhouse)上演,并连演582场,成为当时"外百老汇上演时间最长的非音乐剧"(Horn 81)。尽管演出后的评论毁誉参半,有人谴责该剧的"悲观主义思想"和"情节

剧的结尾"①,还有人认为它是"宗教复兴"剧,并延续了"垮掉一代"的"哗众取宠"的作风②,但《动物园的故事》仍不失为一篇充满剧场张力和悲剧力量的佳作,《华盛顿邮报》剧评人理查德·沃茨(Richard Watts)就对阿尔比这位剧场新人给予了十分肯定的评价:"这位不为人知的阿尔比先生为今晚的演出提供了重头戏。《动物园的故事》表明这位至今尚未有其他作品问世的美国人是一位富有力量、技巧和新鲜感的剧作家,显然值得大家关注。"(52)最重要的是,该剧开启了阿尔比的剧作家生涯,充分显示了他的戏剧天分,奠定了他日后的戏剧创作风格和基调,甚至还有人诙谐地称它开创了美国"公园长椅剧"的新风尚。这对当时的剧场新人阿尔比而言无疑意义重大。回顾柏林之行,阿尔比不无感叹地说:"一个月前我还在为西联送电报,现在我却在柏林,我的一部戏剧正以我不懂的语言在成功上演着。我不再是西联送报人,而是一名剧作家了。这真是让人既紧张又困惑啊!"(qtd. in Gussow 118)当阿尔比在1960年写文评论该剧时,他说:"选择职业真是一件有趣的事,它会神秘地开始,也会神秘地结束。我希望能拥有长久而满意的剧场生涯,而我现在正处于起步阶段。无论如何,我对我的试水之作能如此之快地受到认可而心存感激之情……一个人一生的辉煌时刻只有在回忆时才显得如此甘甜。"(*Stretching My Mind* 3)

威廉·弗拉纳根是首位阅读《动物园的故事》剧本的人,他在谈及该剧时对阿尔比突然爆发的创作才华表现出极大的惊讶:"毫无预兆,我完全被征服了,就好像他30岁之前从未这样富有创造力地活过。"(qtd. in Gussow 93)弗拉纳根认为阿尔比的创造动力来源于他对自我混乱生活的反思:"他对漫不经心的生活的感知、毫无目的、置身事外已经让他处于危机的边缘。他之前一直在破坏他的情感源泉。他缺乏秩序感,他明白他得让他的生活变得有序起来。如果他不能迅速地找到突破口,他就永远也找不到了。"(qtd. in Gussow 93 – 94)因此,在他离家出走的第10年,阿尔比趴在与人合租的三居室的厨房桌上,用他从西联"解放"出来的打字机和纸张在两个星期内创作出《动物园的故

① See McClain, John. "Rev. of *Zoo Story*". *New York Journal-American* 15 Jan. 1960:15; Beaufort, John. "Beckett Takes Another Look at Human Folly". *Christian Science Monitor* 23 Jan. 1960:6; Atkinson, Brooks. "Theatre". *New York Times* 15 Jan. 1960:37; Atkinson, Brooks. "Village Vagrants". *New York Times* 31 Jan. 1960:II, 1.

② Brustein, Robert. "Krapp and Little Claptrap". *New Republic*, 142 (2 Feb.,1960):21 – 22.

事》,这可以说是他对自己生活状态积极反思的结果。他要摆脱家庭因素对他的影响,从混乱生活中走出来,抛开既定的社会规范,倾注于自我的表达,义无反顾地成为彻底的"偶像破坏者"。

阿尔比认为,现代人应打破后工业社会强加在人身上的意识形态,直面现实,寻求沟通,拒绝单向度性,提倡否定性思维,这样人才算有意识地活着,才有获得救赎的可能。阿尔比用冷静的思考书写了乐观的生存哲学,即通过戏剧人物的生存境况来激发美国人的生存意识。他打破了第二次世界大战后弥漫于欧美戏剧舞台上关于人的生存状态的悲观主义色彩,强调萨特所说的人的自由选择性。敢于打破幻想、直面现实、创造联系、寻求沟通,这既体现了人的尊严和能动性,也体现了人的生存状态的多种可能性或另类向度。因此,可以说,阿尔比在《动物园的故事》中借动物这个隐喻的他者既倾注了对时代、社会问题的关注与思考,又表达了他对人的生存状态的审视与探寻。

第二节 "言说"的动物与主体命名的含混

阿尔比在《动物园的故事》中以动物园作为隐喻,揭示了美国后工业社会中都市人群的疏离与异化,并给出"如果你无法与人相处,你得从头学起,与动物相处"(*The Zoo Story* 30)的疗方。动物在该剧中是缺席的他者,隐喻了人类主体的异化。而在近20年后的《海景》中,异化的人类,如同杰瑞所建议的,正在尝试与一对蜥蜴"相处"。这里的蜥蜴在剧作家的设想中不再是舞台上缺席的、沉默的动物他者,也不是隐喻、象征或拟人的存在,而是"尽可能真实"的生命体(qtd. in Gussow 292),具有"言说"能力[①];与人类也不再是边缘与中心的二元对立的等级关系,而是物种进化历程中的平行单位,是非人类与人类的关系。该剧富有想象力地呈现了海陆边界处(海滩)两个物种"在场的""面对面"的邂逅(Williams 56),以"探索人类学、进化和海陆生命"(Gussow

① 阿尔比在导演该剧时曾叮嘱扮演蜥蜴夫妇的两个演员:"你们不是隐喻的,你们是真实的生物体"("You are not metaphorical, you are real creatures!")("Borrowed Time" 288)。剧作家虽注意剧中的蜥蜴是"真实的生物体",但毕竟是人类在扮演蜥蜴;剧作家虽赋予蜥蜴以言说的能力,但毕竟是人类代替蜥蜴在言说,所以"言说"二字被加上了引号,以表明蜥蜴的"言说"带有一定的人为意志和期待。

288-289)。阿尔比试图打破人类中心主义和物种歧视的禁锢，对同处进化历程中的动物与人类的界限问题提出疑问，进而反思"什么是人类"。

20世纪六七十年代正是各类解放运动大张旗鼓的年代，动物解放运动也正兴起于此时。阿尔比亲自导演的《海景》正好与彼得·辛格的标志性著作《动物解放》同一年面世，虽然百老汇首演票房惨淡（只上演65场），剧评更是褒贬不一①，但该剧最终斩获普利策最佳戏剧奖，不得不说，除了剧作本身的魅力之外，各类解放运动，尤其是动物解放运动，为其上演、获奖提供了历史与时代的契机。《海景》亦是阿尔比首次尝试"从写人类转向写动物"的剧作（qtd. in Gussow 288），该剧不仅反映了阿尔比在把握时代脉搏时所具有的敏锐洞察力，还呈现了他在挑战人类中心主义痼疾时所具有的哲学思辨力，彰显了剧作家"游牧式的"（nomadic）思想特质与艺术品格。

"我想做一个海边的游牧民"

《海景》为两幕剧。第一幕以一对人类夫妇在海边度假时的闲谈影射了人类在自然力量映照下的种种问题和困境。幕启，苍穹之下，一边是妻子南希（Nancy）和丈夫查理（Charlie）坐在海边沙滩上悠闲地享受餐后的宁静时光，另一边是喷气式飞机以"震耳欲聋的声音"从头顶上空咆哮而过（*Seascape* 371）。海滩的静谧与飞机的喧嚣在剧场空间里穿插、并置，给观众呈现出一幅自然环境与工业文明对峙的画面：人类对宁静生活的渴求被淹没在工业文明所带来的噪声里。这不得不让人反思工业文明在多大程度上给人类带来了福祉，又在多大程度上对人类赖以生存的物理、心理空间造成了破坏。喷气式飞机是科技革命和

① 《纽约时报》剧评人巴恩斯（Clive Barnes）称《海景》是"一个重要的剧场事件"（a major dramatic event）。See "Albee's 'Seascape' Is a Major Event". *New York Times*, 27, January 1975, p.20；但也有人批评该剧"缺少人物塑造的丰富性和具体问题的聚焦性"（Amacher 168），指责该剧是阿尔比所有普利策奖获奖作品中"最迎合商业演出"的一部（Bottoms,"Introduction" 6）。据鲍特姆斯考察，阿尔比曾在排练中大刀阔斧地将三幕改成了两幕，最终的结果是，"在戏谑地将人类个体成长与达尔文的进化论相关联的同时，将该剧变成了不搭调的轻喜剧——两个人和两只巨型蜥蜴在海滩上相遇，互相探讨关于存在的注解"（同上）。据鲍特姆斯分析，阿尔比这样做是缘于他作为剧作家的生存压力，"经过多年的恶意批评，他对自我创作能力的信心似乎严重地被削弱了"（同上）。1962-1968年，阿尔比每年都有一部戏剧在百老汇上演，而之后若干年里他只有《海景》和《终结》两部原创剧作问世。

现代文明的一个"缩影"(Amarcher 166),它在海滩上空"咆哮而过"寓意着科技文明以振聋发聩、势如破竹的强势力量暴力入侵自然环境的最后一道堡垒,而同时作为施害者和受害者的人类则毫无反抗之力地被裹挟进这场势不可挡的历史进程之中。面对多次咆哮而过的飞机,南希和查理也只能重复地慨叹:"他们的噪声真大","终有一天他们会一头栽进沙堆里,我真不知道他们到底是干什么用的"(371,376,434)。而走出城市、走向海边是阿尔比为人类设计的一个远离城市喧嚣和工业文明的"逃逸路线"(lines of flight)①,逃出德勒兹意义上的城市的"条纹空间"(striated space)或"网格空间"(grid space),进入"大海"这个"平滑空间"(smooth space)(德勒兹290)②,在这个"平滑"空间,一切都是开放的、自由的、不受边界的限制,继而为人类与非人类的相遇提供了可能的、合适的场所。

① 对于德勒兹和瓜塔里的 lines of flight(另有称 lines of escape),国内译为"逃亡路线"(陈永国,2003)和"逃逸路线"(程党根,2005)两种。《现代汉语词典》将"逃亡"解释为"逃跑在外;出走逃命",而"逃逸"则被简单解释为"逃跑",两者均有"逃跑""逃离""躲避"之意,但考虑到"亡"字含有"放逐""失去""亡命"之意,常与"生命"相连,含有被迫逃离政治迫害的隐喻,而"逸"字含有"逃跑""散失""安乐"之意,政治隐喻性较弱,结合戏剧文本中南希对海边游牧生活的美好憧憬,故选"逃逸"二字,欲指《海景》中的"逃逸路线"并非消极的逃跑、躲避、放逐,而是积极的避开、选择和应对。

陈永国在编译《游牧思想:吉尔·德勒兹和费利克斯·瓜塔里读本》的"代前言"里对德勒兹和瓜塔里的三条"逃亡路线"做了概述:"第一条是严格切分的路线,称作'分层'(stratification)或摩尔路线(molar line),它通过二元对立的符码对社会关系加以划分、编序、分等和调整,造成了性别、种族和阶级的对立,把现实分成了主体与客体。第二条是流动性较强的分子路线(molecular line),它越过摩尔的严格限制而构成关系网络,图绘生成、变化、运动和重组的过程。第三条与分子路线并没有清晰的界限,但较之更具有游牧性质,它越过特定的界限而到达事先未知的目的地,构成逃亡路线,实现了突变,甚至质的飞跃。"(10)

本书所用的"逃逸路线"指的是第三条具有游牧性质的"逃亡路线",即"从封闭的、等级的思想独裁的逃离,从独裁的符号系统强行的意义等级制度逃离,因此也是从作为'条纹'或'网格'空间的社会和文化现实的逃离,继而把思想带入一个'平滑空间',一个不是由意义的等级制而由多元性决定的王国"(陈永国13)。《海景》的戏剧场景海滩处于海陆交界处,这是一个由不同物种和多元生命构织的开放、"平滑"、游牧的空间,具备了"逃逸"的空间条件。

本书中引用的德勒兹文献均来自德勒兹与瓜塔里的合著,引用时为简要起见只提"德勒兹"名。

② 德勒兹和瓜塔里把空气、大海、沙漠甚至地球都归为"平滑空间"。他们认为,"在平衡空间中,海洋也许是最重要的,是典型的水利模式。但在所有平滑空间中,海洋是第一个被条纹化的,被改造成了陆地的附属,有固定的路线、恒定的方向、相对的运动和一整套逆水的渠道与管道。西方争得海上霸权的一个原因是它利用国家机器给海洋加上了条纹,把北方的技术与地中海结合起来,吞并了大西洋。但这种做法导致了一个最出乎意料的结果,即相对运动的繁殖、条纹空间中相对速度的强化,其结果是平滑空间或绝对运动的恢复。"("论游牧学"325)

剧中查理"怨恨城市"（372），南希感叹海边生活的"美好"（371）。南希以一种女性特有的敏感热爱海滩、亲近自然："我爱这水，我爱空气、沙子、沙堆、海滩的小草和普照的阳光、飘动的白云以及日落，还有贝壳在海浪中撞击的声音，哦，查理，我爱海边的一切。"（372）在生态女性主义（ecofeminism）的核心思想中，"女性与自然同处于受父系权力关系压迫和驱使的地位"，"男性对女性构成压迫的规范性的态度和活动……也会导致对环境的破坏"，由于这种相似性，女性通常更加亲近、热爱自然（Wachholz 289）。南希对自然与海滩的亲近和热爱使她萌动着做一个"海边的游牧民"（seaside nomad）的想法，希望过一种"游牧式"的生活，"从一个海滩穿行到另一个海滩……住在水边"（372），她甚至试图"说服"查理和她一起过惬意的海边生活：

> 想想，查理！我们能环游整个世界，却不用离开海滩，只要从一个热门的沙滩穿行到另一个：我们会遇见所有的鸟类、鱼类及海边盛开的花儿，还有所有奇妙的人……一个接一个很棒的海滩；撞击的海浪、宁静的峡谷；白色的、红色的沙滩——还有，我记得在哪儿读到过的，黑色的沙滩；棕榈树、松树、悬崖、峭壁，还有绵延数英里的丛林、沙丘……还有人！每一种……语言……每一个……种族。（373）

南希对"游牧生活"的细致描述显示她对"遇见"的期待、对自由的向往、对差异的认同。查理虽"怨恨城市"，却对南希所憧憬的海边游牧生活有种梅尔维尔笔下巴特尔比式的决绝，"我宁愿不"（I prefer not to）被"说服"，甚至连一点"暗示"都不要（373 – 374）。阿尔比似乎有意在勇气、担当及行动力上对女性与男性做一个明晰的对比。南希想"做点事"（374）："我觉得唯一可做之事就是行动起来做点事"（376）；而查理则凡事"被推着去做"，用他自己的话说，就是"乐于无所事事"："我只是……什么……都……不想……做"（374）。南希的"行动果敢"与查理的"退避三舍"的处世态度和生活原则为第二幕中两人面对他者、与他者相处的迥异做好了预设。显然，阿尔比认同南希的态度和做法，他以剧作家纤细、敏锐的性别意识"生成"了"从小渴望做一个女人"的南希："我想长成（女人）那样，而我果然变成了那样。"（377）

德勒兹的"生成"（becoming）概念隐含着自我与他者的关联性，不是"时间序列"，而是"共生现象"，不是线性地"变成"，而是块茎式

"生长"(《读本》169)。他说:"生成是块茎,不是一棵可分类的或系谱的树。生成当然不是模仿,不是与某物认同;它不是倒退—进步,不是对应、确立对应关系,不是生产、生产父子关系或通过父子关系生产。生成是动词,有完全属于它自己的一种黏性;它不简约或回归到'现象''存在''等同'或'生产'。"(《读本》170)德勒兹例证,梅尔维尔的《白鲸》(Moby-Dick; or, The Whale, 1851)中的亚哈"生成白鲸"不是他变成了白鲸,而是通过对白鲸的追逐让他与白鲸及其所代表的自然力量产生了关联,这种关联性是一种生命的相通性,通过关联从而对他者产生认识、理解和包容,进而得以"共生"(176-177)。同理,德勒兹的"生成女人"

> 不是模仿(女人)这个实体,甚或把自身改造成这个实体……不是模仿或呈现女性形式,而是放射出进入微观女性的运动和静止关系或临近带的粒子。换言之,生成女人是指在我们内部生产一个分子女人,创造一个分子女人。我们并不是要说这种创造是男人的特权。恰恰相反,作为摩尔实体的女人必须生成女人,这样男人也生成或也能够生成女人。当然,女人不可避免地要实施一种摩尔政治,以期夺回自己的微生物、自己的历史和自己的主体性:"我们女人……"成了表述的主题。但是,仅限于这样一个主题是危险的,这个主题如果不吸干源泉或不停止流动,就不能发挥作用。生命之歌往往是由最干涸的女人吟唱,以其愤懑、权力意志和冷酷的哺育打动人。(《读本》222-223)

德勒兹的"生成女人"是指生成与女人这个实体的关联性或相通性,有点类似海德格尔所说的"可通达性"(accessibility),但它又不完全等同于"可通达性",因为"可通达性"是一个存在的概念,而德勒兹明确说过,"生成"不是"存在",而是"共生"。因此,"在我们内部生产一个分子女人"就是"不断地喷出和放射进入女人临近区或不可辨别地带的粒子",无限地接近而不是成为女人(223)。

阿尔比笔下的南希是一个女性实体,是剧作家生成的一个女性实体。剧作家以其敏锐的生态意识和女性意识将二者黏合在一起。据称,阿尔比在纽约长岛蒙托克(Montauk)的居所就面朝大海,那里的海滩和剧中的场景一样(Gussow 289)。阿尔比自己也说:"我的房子离海滩80英尺远,书房的窗户毫无遮挡地朝向海滩和海洋,而我总能感知

到那儿的生命体。我想,这可能就是《海景》的由来。"(qtd. in Gussow 289)阿尔比面朝大海,感知大海的静谧与灵动,他将之与女性的亲和、敏锐相关连,阿尔比内部的"分子女人"可以说是一种亲近自然的生命意识,他通过生成自然而走进女性的临近区域,从而生成了南希。而作为"摩尔实体的"南希并不是一个"麻木的妻子"(378),她回忆,在查理"忧郁"的"七个月"里,在"性生活逐渐……消失"、每晚面对的是查理"后背上日益增多的痣"而非"胸膛"之时(381),仍能高亢生命之歌,展现生命的权力意志——"你的惰性越深,我越感到有活力":"忙着照料孩子和家务","保持整洁、不窥探、拼命扛住"(同上),继而"三个半月的时候,我就感觉到没什么大不了的,除了可能有别的女人了"(同上)。和德勒兹所言一样,"我们女人……"成了夺回"主体性"的表述主题:"我想,如果他(查理)像这样背对着我……我也可以背对着他。我可以让自己离婚,重回 18 岁……我想,那就是为什么我们女人想要离婚的原因,和不想离婚的原因一样——重回 18 岁,不管有多老,勇气可嘉。与众不同,首次尝试。"(383)这就是南希女性主体意识的萌发:离不离婚是我们女人自己可以决定的事,青春和勇气宣告了生命的主体性。可以说,南希是剧作家"生成女人"的结果,通过共同的生命意识,通过关联性和相通性,阿尔比"生成"南希,南希"生成"女人。

值得一提的是,阿尔比并没有停留在"生成女人"的层面,而是继续向前迈进一步,让南希生成了"查理"。南希回忆,在怀疑查理有婚外情那些艰难日子里,她的母亲告诫她说:

> 女儿,如果婚外情持续,如果你和他最终一起回来,那是要花点代价的。如果婚外情持续,需要容忍、徘徊;如果他没有肉体出轨,他就会想着这事……我的女儿,那时,你就能懂得什么是孤独了。你会明白的,你将离那不远了,离同情不远了。"(383)

母亲道出了一个被出轨的妻子的"孤独",南希却将这种"孤独"推及为查理的"孤独"和普遍意义上的人的"孤独":

> 知道他是多么孤独……用一个人、一个身体去代替,希望它是另外一个人——几乎所有人都是。那种虚无……那个可爱的作家是谁来着?……但过程是怎样的呢?彼时的孤独(loneliness)和死亡又是怎样的呢?过程。他们不谈这些;悲哀的幻想;替代品以及我们的想法。(短暂停顿)个人的想法。(383)

阿尔比把形而上的"概念世界"或抽象的"结论"与形而下的"生活世界"或具体的"过程"做一个对比,他强调的是生活世界中个体的细微感知,以及在抵御切实的悲伤、孤独及死亡的"过程"中个体的情感脉络和应对机制,用形而下的"过程"而不是形而上的"概念"去细致关怀人类个体在面临自身困境时的自我解救之路,尽管阿尔比并不赞同用"幻想"和"替代品"这样的方式进行释放和自救,但他欲以此表明自我解救之路中的个体差异性,提出不能用"概念"或"结论"去囊括一切,而应该关切人类个体的细腻情感,思考人类心灵在处理各自境况时的隐秘方式。阿尔比生成南希,南希生成女人,继而生成查理是剧作家对生态、女性个体及人类个体的普遍关怀的体现,他不仅赋予南希作为女性个体的自我意识,同时还赋予她作为人类个体的怜悯之心,以自己的"孤独"去体味、连接查理的"孤独"及人的存在的"悲伤"。

然而,阿尔比却没有让查理"生成"他所渴望的样子,这并非是因为他渴望的是"做一条普通的鱼"(377),而是因为他拒绝与外在性/异质性产生关联,如同《动物园的故事》中的彼得。当查理小的时候,"朋友们都渴望有一对翅膀",翱翔天空,而他渴望拥有"一对鱼鳍","像鱼一样"漫游海底(同上)。据查理回忆,他小时候喜欢一个人独坐在游泳池底,十二三岁的时候"带着两个大石头"从峡谷沉入海底,欣赏各类海洋生物,在那里"人没有被当作入侵者——而只是来到海底的又一物体或生物,融进起伏的波浪或海底的宁静之中。感觉真好。"(379)。而成年后的查理并没有随着年龄的增长变得更喜爱大海,反而害怕、远离大海,在阿尔比看来这并非成长,而是倒退。南希鼓励查理重拾年轻时的冲动,像小时候那样再次"捡点石头""跳下峡谷""沉入海底""体验年轻"(同上);她激励查理:"为什么你不下去;为什么你不找个峡谷?这是我没有做过的事;你可以教我。你可以拉着我的手;我们可以拿两个大石头,一起下去。"(同上)查理则以没有带潜水服或怕别人误以为是"溺水"为借口(同上),宁愿只是去"记得",而不愿再次去"确认"(380);实在推脱不掉时则以"明日"或"我们再说吧"为挡箭牌(384),拒绝重拾儿时的梦想,拒绝在开放的海边沉入海底,拒绝去体验不同的经历;而南希"对此已经习以为常了:我们再说吧,然后就推迟,直到遗忘了此事"(375)。面对南希的极力"劝说"和涌动的生命激情,查理只是重复着"你到底想要干什么?"(375,376)。南希充满活力,富于冒险精神,乐于尝试新体验,喜欢展望未来,渴望"健康"地"活

着",而查理怯懦退缩,故步自封,"乐于无所事事",喜欢回忆过去,最终却活成"植物人"(388),他们之间的差异构成了海洋与陆地在性别象征意义上的对比。

查理虽有巴特尔比式的决绝,但他对海边游牧生活的拒绝与抄写员巴特尔比这个"社会畸人对华尔街极端的消极反抗"不同,后者展现了一个"极端他者对抗资本主义制度和美国神话"的勇气(但汉松5),而前者则呈现了一个城市人逃离"逻各斯"(logos)的怯懦。查理虽"怨恨城市"却又不愿脱离城市的暧昧态度导致了他"乐于无所事事",最后被困顿在如象棋条纹般的城市空间的"辖域"内而缺少突破、跨越的勇气(381)。我们甚至可以猜想,查理与南希一起来到海边度假也一定是后者"推动着去做"的结果。南希勇于尝试新鲜事物的冒险精神促使她"推动"着查理和她一起跨越城市的"辖域",而对海边游牧生活的憧憬则为她逃离这个"辖域"做了大胆的设想。查理的拒绝从某种程度上是对"逻各斯"的默认,束缚了南希的"跨越",致使南希考虑是否有必要与查理分开:"没有任何东西能够阻止我们,除了在一起(except together)"(376)。可以说,南希的做法和想法既带有对城市物理空间"辖域"的排斥,也带有对性别心理空间"管控"的抵抗。

南希所憧憬的游牧生活饱含了她摆脱双重空间束缚的自由意志和生命渴望,而她设想的"从一个海滩穿行到另一个海滩"的"环游世界"的路线如同德勒兹所说的围棋的"诺摩斯"(nomos,法则)一样,"运动不是从一点到另一点,而是永久的,没有目标或目的地,也没有起点或终点",这样的空间位构成了对城市"条纹空间"的"解辖域化"(deterritorialisation)("论游牧学"274-275),而处于海陆交界处的海滩所具有的"居间性"(in between)为打破疆界的限制和跨越不同疆域、族群、边界提供了条件。① 布伦斯(Gerald Bruns)认为,要想跨越人类和非人类的边界,就需要有游牧精神,只有带有冒险精神的游牧生活,才能为遇见他者做好心理准备(703)。而南希对游牧生活的憧憬、对海滩的眷恋、对遇见不同海景和族群的期待都使她成为自然与和平的爱好者,她的这种游牧精神为即将到来的人类与非人类的邂逅做了情感

① 仔细甄别可以发现,阿尔比的戏剧凡有他者出现都会将戏剧场景设置在交界处,如《动物园的故事》中中央公园、《山羊或,谁是西尔维亚?》中马丁遇见山羊的山岗,其"居间性"为跨越边界提供了可能性,也为与他者相遇提供了现实条件。

上的铺垫,为遇见他者、面对他者及"生成他者"(becoming-Other)做了心理上的准备。

言说的蜥蜴与主体命名的含混

在德勒兹的"逃逸路线"中,"生成-动物"(becoming-animal)是一个重要概念。所谓"生成-动物",如同"生成-女人",并非模仿动物的某种状态或变成动物,而是与动物形成某种关联,是"对动物运动、动物感知、动物生成的一种感觉"(陈永国,"代前言"11)。德勒兹的"生成-动物"概念是从斯宾诺莎(Benedictus Spinoza)的"情动"(Affect)理论发展而来的,他改写了弗洛伊德的小汉斯与马的关系,使小汉斯成为马的情动的体验者从而"生成马"(《读本》199)。因此,可以说,德勒兹的"生成-动物"是从"非拟人化"的视角来体验人与动物之间的关系的(Agamben, *Man and Animal* 39)。

《海景》亦是从"非拟人化"的角度来呈现蜥蜴的。阿尔比的蜥蜴,如同梅尔维尔的白鲸,是与人类相异的客观存在,并非拟人或象征。阿尔比试图通过人类与非人类的相处并使其形成关联,"从动物身上找到新的认识方式"(陈永国,"代前言"11),从而对既定的边界提出挑战。《海景》第一幕临近尾声时,查理和南希这对人类夫妇与一对叫莱斯利(Leslie)和萨拉(Sarah)的蜥蜴样的生物(lizard-like creatures)在海滩上"略带一点距离"地相遇了(392)。由此,阿尔比将人类与动物的邂逅历史性地铭刻在戏剧舞台之上,将人类的困境从性别的层面提升至物种的层面。阿尔比此处有意提示,人类和蜥蜴各居舞台一侧,"除非明示,否则听不见彼此说的话"(393),这实则为两个物种在遇见他者时所产生的自然情感和紧急应对提供了展露的空间。

初见莱斯利和萨拉,阿尔比用舞台指令细致描述了查理的"惊慌"与南希的"好奇":前者"嘴巴张大;四肢片刻僵硬,接着缓慢地张开四肢,非常谨慎地朝后退"(392)、"张开四肢,准备逃跑"(393);而后者"非常好奇""热情""感兴趣"(同上)。如上文所说,查理的惊慌"源于"对外在性/异质性的无视与抵制,而南希的"好奇"则源于她对外在性/异质性的预见与期待,因而各自的回应也是不同的:查理"紧盯着莱斯利和萨拉",急忙让南希寻找武器以防卫或攻击:"给我一把枪!""给我一根棍子!"(392);而南希则端详、感叹和欣赏:"他们壮观极了!""绝对美丽!"(395)。继而,查理把遇见莱斯利和萨拉归因于野餐时吃

了"变质"的鹅肝酱而产生的幻觉,以假想性的"中毒身亡"来回避与他们的"对峙"(397-398),这是他面对潜在的危险和伤害时的一种逃避的借口;而南希对查理的"死亡"推理"大笑不止"(398),面对逐渐靠近的莱斯利和萨拉,她用从书上看到的动物"屈从"(submission)姿势——"背部着地,四肢蜷缩,手掌弯曲成爪,张嘴微笑"——向他们示好,且催促查理也学着这样做并"保持微笑"(399)。① 第一幕以查理和南希的"屈从"落下了帷幕,以人类的"谦恭"迎来了第二幕中与非人类动物"面对面"的"邂逅"。

值得注意的是,阿尔比在整个剧本中没有一处用"蜥蜴"一词来指称这对非人类动物,而是一开始就称之为"莱斯利"和"萨拉",如同"查理"和"南希"一样,只在舞台指令和对话中零星地提及它们的形体特征,如"爬行""爪子""尾巴"(392,396),剧作家以非常清晰、自觉的物种平等意识"生成"了莱斯利和萨拉。把莱斯利和萨拉"命名"为"蜥蜴"或"蜥蜴样的生物"是查理、剧评家、观众、读者使用的字眼。

阿尔比对命名或指称动物的谨慎应是源自他对形而上学人类中心主义思想的质疑。《海景》中的"蜥蜴"与海德格尔的《形而上学的基本概念》中"趴在岩石上晒太阳的蜥蜴"构成一种对话关系(*Metaphysics* 196-199)。② 海德格尔在例证"动物贫乏于世"这个命题时,以"趴在岩石上晒太阳的蜥蜴"为列来论证动物是介于"无世界的"岩石和"构

① 据《阿尔比传记》称,阿尔比为写《海景》曾遍读罗伯特·阿特里(Robert Ardrey,美国剧作家、小说家,曾担任过两年人类学讲师)和康拉德·劳伦兹(Konrad Lorenz,奥地利动物学家、鸟类学家、动物心理学家,1973年诺贝尔生理医学奖获得者之一)等人有关人类学、社会学及动物行为学的自然科学论著,并对"原始社会和鱼类社会的社会结构有所研究"(Gussow, *Biography* 288)。这里的"屈从"姿势应是参考了劳伦兹的《论侵犯行为》(*On Aggression*, 1963;另有译作《攻击与人性》)一书,书中提及"一只攻击同性的雌蜥蜴会实实在在地卧倒在最年轻、最弱的雄蜥蜴之前,甚至雌是雄的三倍重。然后雌蜥蜴从地上举起前爪上下摇动,好像弹钢琴一样。这是蜥蜴共有的屈从姿态。"(129),又及"(公狗在面对母狗的攻击时)保持'友善的脸孔',把耳朵高高地放在头后,前额的皮肤要拉得圆滑地横过太阳穴,保持微笑!"(130)。
② 海德格尔的哲学思想在20世纪50年代支配着德国的思想界(詹明信6),而阿尔比深受欧洲先锋派剧作家的影响,与德国亦有颇深的渊源,他的首部戏剧《动物园的故事》就于1959年在德国的席勒剧院首演,之后也有不少剧作在德国上演,所以笔者有理由相信,阿尔比是熟谙海德格尔的主要著作和思想的。但《形而上学的基本概念》的讲座手稿(1929-1930)直到1982年才首次出版德文版,1995年才被翻译成英文在美国出版(见英文版版权页),而阿尔比又不懂德文,因而可以推断,阿尔比当时并未读过该书。笔者这里的"对话"并非指阿尔比对海德格尔的直接回应,剧中的"蜥蜴"并非直接来源于海德格尔的"蜥蜴",而是指一种思想上的对质与碰撞,意在表明两者对待动物的不同思考方式。

建世界的"人类之间的,既"有世界"又"被剥夺了世界"(*Metaphysics* 196-197)。他认为,命名的无能是动物性的根本特征之一,蜥蜴之所以"不能认识岩石之为岩石",是因为岩石是"不可通达的存在者",蜥蜴无法体验岩石之为岩石,因而被取消了命名岩石的可能性。海德格尔用"涂抹"(cross out; *durchstreichen*)一词来取消蜥蜴对岩石的"命名":"当我们说蜥蜴趴在岩石上的时候,我们应该涂抹掉'岩石'一词,这样做的目的是想表明,无论蜥蜴趴在什么上面,对蜥蜴而言毫无疑问是(人类)*以某种方式*给定的,蜥蜴并不能认识其为岩石。我们涂抹掉'岩石'一词不单意味着此处还有他物或当作他物来理解,还意味着不管是什么都不能*作为存在者*被蜥蜴通达。"(*Metaphysics* 198)海德格尔的意思是:动物无法理解、命名物之物,因而被部分剥夺了世界,而人类可以认知世界,对物进行命名,所以拥有世界。

德里达指出,海德格尔"涂抹"掉"岩石"意在"通过规避一个词从而在*我们的*语言里标记动物命名的无能"(*Of Spirit* 53)。在德里达看来,"命名的无能并非主要是或仅仅是语言学方面的(问题);它源于无法在*现象学意义上*谈论现象,该现象自身(as such)的现象性或它自身没有向动物显现、没有揭示实体的存在",故而"命名的涂抹意味着无法通达实体自身"(同上),即表明动物缺少通达实体自身的能力。德里达批评海德格尔用 *Benommenheit*(神志不清、失去知觉、麻木状态)指代命名的无能(*Of Spirit* 54),将动物描述成"一种缄默(muteness; *Stummheit*)的存在,一种语言的缺席(the absence of language; *Sprachlosigkeit*),一种迷乱(stupor)的状态",并把它视作"动物性的本质(the essence of animality; *Das Wesen der Tierheit*)"(*Animal* 19)。德里达隐晦地批评海德格尔使用 *Benommenheit* 一词具有一种"潜在的(语言使用)资格暴力"(同上)①,用带有人类中心主义倾向的词语指涉动物,剥夺动物命名和使用语言的权利。德里达认同本杰明的观点,后者认为"自然界和动物性的悲伤和忧郁源于这种缄默",但德里达同时指

① 事实上,德里达并未直接言明海德格尔具有"潜在的(语言使用)资格暴力",而是在下文中指出,新的法文译本将 *Benommenheit* 一词译为 *accaparement*(captivation——英译注 27, p.165),"这样改译的目的是委婉地减弱潜在的(语言使用)资格暴力(the potential violence of this qualification),同时也是为了产生一种环绕感,依海德格尔所言,在这个环绕(encirclement)里,动物正是在它的敞开中被剥夺了通达实体自身的存在(the being of the entity as such)、如是的存在(being as such)及所是的'如是'(the 'as such' of what is)的。"(*Animal* 19)

出,"它们也源于并受制于一种无名的创伤(the wound without a name),即被给予一个名字的创伤。发现自己被剥夺了语言,它失去命名的能力、命名自身的能力、真正回应自己名字的能力。"(同上)德里达由此对人类擅自赋予自己命名动物的权利给予了批评、解构:

> 动物是人类赋予自身命名权利时所给出的一个词。有人发现这个命名的权利是这些人擅自赋予自己的,但好像是承袭而来的。他们给自己一个词,把大量的活生生的存在者圈进一个单一的概念:"动物",他们是这样叫的。他们给出这个词的同时为他们、为人类相应地保留了使用这个词的权利,包括它的名词、动词、形容词形式,以及使用由词语所组成的语言的权利,简而言之,就是有权拥有他者被剥夺的东西,这些他者被圈进一个宏大的兽类的领域:动物。我们将要考察的所有哲学家(从亚里士多德到拉康,包括笛卡尔、康德、海德格尔和列维纳斯),所有这些人都说了同样的话:动物被剥夺了语言。或者,更确切地说,被剥夺了回应(response),即在精准严格意义上可能有别于条件反射(reaction)的回应;被剥夺了"回应"的权利和能力,因此也就不具备人类所拥有的其他方面的许多特性。(Animal 32)

德里达从动物命名方面追溯人类中心主义思想的源头,认为命名的权利及使用语言的权利是人类赋予自身并同时剥夺动物他者的结果。阿尔比写《海景》时,德里达的上述观点还未出版,但他与德里达对动物的命名权利和语言权利被剥夺的看法惊人地相似,所不同的是,德里达从哲学方面论证了动物具有命名和回应的权利,而阿尔比则从艺术方面再现了动物与人的相似性、可通达性与可交流性。

在海德格尔那里,"蜥蜴"被人类命名为"蜥蜴",不具有"认识岩石之为岩石"的能力,更不具有命名岩石的能力;与岩石和人类相比,海德格尔的"蜥蜴"是既拥有世界又被剥夺了世界的"缄默"的存在者,被剥夺了通达人类世界的能力及使用语言的能力;而阿尔比不仅没有擅自命名蜥蜴,还赋予莱斯利与萨拉这对非人类动物以言说、理解的能力,使之可以通达人类世界。事实上,早有研究证实了动物也有其自身的语言。阿甘本就认为,语言并非人类特有的,"动物也拥有语言。它们始终且全然就是语言。马拉美将蟋蟀的唧唧声与人类的声音进行了对比,并将蟋蟀的声音定义为完整一体、不可分割的。这种'未知大地上

的神圣声音'(动物的声音)不知道何为破裂、何为中断。动物并不进入语言之中,因为它们已然身处其中了。"(*Infancy* 52)阿甘本认为,相较于动物语言的"完整性和不可分割性",人类的语言内部是分裂的,"正是言语与语言、符号与语义、符号系统与话语之间的分裂将人与动物区分开来"(*Infancy* 55)。南希所说的"词语是谎言"(390)正是指向了人类语言内部词与义的分裂。阿尔比赋予蜥蜴以言说的能力,不仅仅是出于剧本演出的需要,更主要的是为了击碎人类中心主义的立论根据——人类是唯一具有语言、思维、情感的高级动物。事实上,日益精进的科学研究和人类经验也表明:"语言、思维、情感并非人类独有,很多动物也表现出惊人的相关能力。因此,人与动物的分界是一个单方面确立的边界,是人类为了统治、压迫其他动物所虚构的一条鸿沟,并非亘古不变的客观存在。"(李素杰 62)阿尔比在导演该剧时强调莱斯利和萨拉是"真实的生物体",旨在在存在论上赋予它们非拟人化的实体生命,进而实现非人类生命体与人类平等对话的可能性,以期从语言、情感、进化等方面来逐步拆解人类中心主义命题。

《海景》第二幕开始,南希和查理的"屈从"姿势立即迎来了莱斯利和萨拉试探性的交流:先用鼻子闻,后用前爪挠,再试探性地打招呼,继而发问、交谈:

> 莱斯利:(朝查理迈一步,看着他)你们不友好吗?
> 查　理:诶……
> 南　希:查理,回答他!
> 查　理:不友好?诶,不,本性不是的。但我肯定要警惕、提防。
> 莱斯利:是的,诶,我们也是。
> 萨　拉:我们确实是!
> 查　理:我的意思是说,如果你们要把我们杀了来吃……那么我们就不友好了:我们会……反抗。
> 莱斯利:(看着萨拉以获取肯定)诶,我敢说我们不曾打算那么做的,是吧?
> 萨　拉:(再肯定不过)诶,是的,至少我想不会的。
> ……
> 莱斯利:你们想过吃我们吗?

第三章　动物的伦理再现与物种身份的主体性探寻 ‖ 197

 南　希：天哪，不会的！
 ……
 查　理：我试着想告诉你们……我们不吃我们的同类。
 萨　拉：哦。
 莱斯利：嗯，我们也不吃同类。大多数。但有一些。(405 – 407)

 阿尔比首先通过两者初见时自然情感的流露和反应表明，不管是人类还是非人类，当两个陌生的物种相遇时，双方对彼此都怀有好奇、警惕和怀疑，以及对潜在危险的恐慌、防卫和试探，这些初见他者时的情感和反应都是相似的，没有本质的区别，并非为人类所特有。①随着两个物种交谈的深入，阿尔比继而揭示情感和思维也并非人类所特有，只是因为人类独占了命名的权利和使用语言的权利而误以为其他物种不具有自身的情感、思维。

 当谈到生育、哺育孩子的时候，南希用"我们爱他们"来解释人类为何将孩子留在身边而不像蜥蜴那样任由幼卵"飘走"(416)，莱斯利让她解释"爱"是什么，南希一时词穷，无法给出具体的答案：

 莱斯利：解释一下你们说的话。
 查　理：我们说，我们爱他们。
 莱斯利：对，解释一下。
 查　理：（怀疑地）爱是什么意思？
 南　希：爱？爱是一种情感。（他们都看着她，等着。）一种情感，萨拉。
 萨　拉：（稍停一会）但，情感是什么呢？！
 南　希：（有点不耐烦）嗯，你们得有它们。你们得有情感。
 莱斯利：（很不耐烦）我们可能有，可能没有，但除非你给出定义，否则我们不会明白的。老实说，不准确！你们太欠考虑了。

①　阿尔比为写《海景》曾研读过一些人类学家和动物行为学家的著作，包括罗伯特·阿特里和康拉德·劳伦兹的书(Gussow, *Biography* 288)，如劳伦兹的代表作《所罗门王的指环》(*King Solomon's Ring*, 1949)一书将两条雄鱼的斗舞和爪哇人出战前的仪式舞蹈进行比较，认为："不管是人是鱼，每一个动作的每一点细节都是从古老的律法里一成不变地传下来的，每一个细微的姿势都有它根深蒂固、象征性的含义。就人和鱼在情不自禁的时候所做的动作以及表情的风格上看，两者实在没有什么差别。"(59)诸如这样的论述应该是阿尔比立论的根据。

> 查　理：（有点恼火）嗯，我们很抱歉！
> ……
> 萨　拉：帮帮我们，南希。
> 南　希：恐惧。憎恨。理解。缺失。爱。（停顿）没有了？（睡前故事）我们拥有这些是因为我们需要这样；有了这些情感，我们会感激、骄傲……
> 查　理：（讽刺地）还有很多其他的词可以描述情感。南希，你列举不了的，帮不了忙。（418－419）

人类的语言也许可以用来描绘具体的形态和动作，如握手、身体部位、着装、哺育方式等，并且还要在肢体语言的辅助之下才能解释得清楚，但对于像"爱"这样抽象的"情感"，或者说，对于"情感"这样抽象的"概念"，解释起来却显得含混不清，这一方面是因为人类自身出现了情感淡漠甚至情感荒芜，呈现出康纳德·劳伦兹所说的"情感的暖死亡"①，情感体验的匮乏甚至空白使之难于诉诸语言的表达。查理与南希之间"爱"的情感早已被机械的生活和流逝的岁月吞噬，南希说："我们还剩下什么？……两样东西！我们自己和一些时间。"（390）也许只有进入像心理学家赫尔穆特·舒尔茨（Helmut Schulze）所实验的"临界情境"②，人类才有可能被唤醒"爱"的情感。查理在面临他者所带来的具有潜在危险的"临界情境"时突然说出的那句"我爱你，南希"，不仅让久未逢甘露的南希"愕然"（396），也让同样处于情感沙漠中的观众、读者唏嘘；而身为蜥蜴的萨拉在听到查理假设她的丈夫莱斯利永远不会回到她身边时就落下了悲伤的眼泪（444）。这样的对比不禁让我们质疑"情感"一词是否仅适用于人类，是否还专属于人类？或者说，人类还是"情感"的唯一主体吗？人类还能胜任"情感"的主体吗？在"嗜

① 劳伦兹从巴甫洛夫等人的"刺激-反应"原理出发探讨人类的情感。他认为，"追求快乐"和"避免不快"是人类的本能，然而随着科技的发展、物质的丰富，人类对两者的追求趋向过度。对"不快"的回避使人精神脆弱；对"快乐"的过度追求使人长期处于刺激情境之中，从而使快乐的吸引力不断减弱，必须靠不断寻求新的、更强的刺激才能激起快乐的情感，这种生产和消费推动下的"嗜新症"使人类出现了"情感的暖死亡"，使情感体验陷入淡漠、迟钝、荒芜，人类可以毫无留恋地抛弃一切，不管是物品，还是亲情、友情或爱情。详见：劳伦兹：《文明人类的八大罪孽》，第五章"情感的暖死亡"，合肥：安徽文艺出版社，2000年，第76－97页。

② 所谓的"临界情境"，指的是舒尔茨对癫狂病人所做的刺激性情境实验，即"将病人带进非常危险的情境"，以"迫使那些脆弱的人们面对真正的人世艰辛，从而使其癫狂消失"（劳伦兹，《文明人类的八大罪孽》93）。

新症"日益侵蚀人类情感、不断刷高"刺激-反应阈值"①之时,阿尔比试图通过对情感的检验来质疑人类"存在的整体性"(Purdon 129)。

另一方面,查理夫妇对"情感"界定的"不准确""欠考虑"同时也体现了语言阐释的"阈限性"(liminality/threshold)。②沃尔夫冈·伊瑟尔(Wolfgang Iser)将人类学的"阈限性"概念用于解释学(interpretation)之中③,他在《解释的范围》(*The Range of Interpretation*, 2000)一书中论述"作为可译性的解释"(interpretation as translatability)时提出,解释活动将"解释对象"(the subject matter)转换成"解释域"(the register)时,两者之间存在差异(difference)或缝隙(gap),伊瑟尔把这种差异或缝隙称为"阈限空间"(the liminal space)(6),这个"阈限空间"既不属于"解释对象"也不属于"解释域",是把两者划分开来的空间。因此,伊瑟尔说:"阈限空间由解释活动引发,必定包含对翻译的抵抗,但正是这种抵抗激发了克服它自身的动力。因此,解释活动本身也同时试图压缩它自己所产生的(阈限)空间。"(同上)伊瑟尔所定义的"阈限空间"具有人类学"阈限性"概念的过渡性、过程性和含混性,更有"无法消

① "反应阈值"或"反应阈限"是劳伦兹在论述"情感的暖死亡"时提及的概念,指的是"引起反应的最小刺激强度"(《文明人类的八大罪孽》96)。该书译者在背景介绍中做了更为详细的解释:"在行为学上,引发动物行为反应需要有最低的限值。低于此阈值的刺激均不能引起明显的反应,这个值即为阈值,在同一种反射中其阈值通常是相同的,而在本能行为模式中的反应阈值则多受外界刺激因素和动物生理状态的影响。一种行为经数次特别的刺激之后就不再被引发,再换另一种刺激则可能重新释放。参见《行为学导论》。"(78)

② 根据《社会文化人类学的关键概念》(*Social and Cultural Anthropology: The Key Concepts*, 2000),liminality 一词来自拉丁文 limen(极限),相当于英语的 threshold(门槛、临界点),意指"所有间歇性的或模棱两可的状态"(196)。这个概念首先是由法国人类学家阿诺尔德·盖纳普(Arnold van Gennep)在《过渡仪式》(*Rites of Passages*, 1909)等著作中提出的,指的是个体处于分离仪式和结合仪式之间的一个身份的过渡阶段,即阈限阶段;后由英国人类学家维克多·特纳(Victor Turner)在《仪式过程:结构与反结构》(*The Ritual Process: Structure and Anti-Structure*, 1977)等著作中将之扩展为人类社会的持续存在状态。特纳认为,人类社会永远存在着阈限现象,并非泾渭分明,而是存在着暧昧不清的边缘地带(《关键概念》200-202)。基于盖纳普和特纳对"阈限性"或"阈限阶段"的人类文化学研究,后来的学者将其用于不同学科、领域的研究之中而成为一个跨学科的理论资源,如空间学研究(爱德华·苏贾,1989,1996)、后殖民研究(霍米·巴巴,1990,1994)、阐释学研究(沃尔夫冈·伊瑟尔,2000)等。

③ 伊瑟尔在《解释的范围》(*The Rang of Interpretation*, 2000)一书中区分了 interpretation 和 hermeneutics 两词的使用范畴。他认为,hermeneutics 所指向的阐释学"只是一种解释文本意义的重要类型",但无法涵盖文本或书写以外的对象,"如若解释文本或书写以外的东西,如文化、熵化,甚至不可比拟之物时,解释的步骤必然要改变"(*The Range of Interpretation* ix)。因此,伊瑟尔的 interpretation(解释)指的是基于阐释学但超越了文本范畴的解释,将文本等有形的对象及文化等无形的文本甚至阐释本身纳入解释的范畴。

弭"之意（王懿莹 9），即虽然解释活动试图无限地缩减"解释对象"和"解释域"之间的差异，但始终不能消除语言转换过程中的缝隙。因此，语言阐释具有不可消弭的"阈限性"，这既体现了语言解释活动的过程性、不确定性与含混性，同时也体现了语义的含混、悬置、延异甚至空白，这些"空白"（blanks）在伊瑟尔看来具有"联结"文本内部及"联结"文本与读者之间的建构性的意义指向（*Act of Reading* 183）。所以，戏剧中的"停顿""省略""沉默""留白"不仅体现了无法消弭的语言阐释的"阈限空间"，人类往往陷入"语言的牢笼"之中无法辨明真相，而且说明戏剧艺术/文学阐释本身具有不确定的、含混的、临界的"阈限性"特征（王微 31）。

查理夫妇终因不能准确定义人类的情感而无法界定什么是人类或"我们的同类"（Bailin 5），即无法用语言来界定物种的差异性，因而在命名人类自身的时候出现了含混性和不确定性，这体现了人类语言的"阈限性"的同时也反映了人类物种身份的"阈限性"。让我们重回到人类文化学研究中的"阈限性"概念，维克多·特纳将阈限性从个体的仪式过渡阶段扩展到人类社会的持续存在状态，并强调处于阈限中的人具有"'神圣的边缘性'，其特点是反结构、过渡性、过程性"（转引自《关键概念》200）。既然人类社会永远存在阈限现象，那么从进化的历程来看，人类作为物种的存在难道就没有阈限现象吗？在漫长的进化长河中，人类的"此在"难道就是存在的终极形式吗？阿尔比由此引发对进化的思考。

虽然阿尔比可能并不认同海德格尔剥夺了蜥蜴的命名权利及可通达人类世界的能力，但他对进化的看法很显然认同了海德格尔从时间和历史的角度看待存在和存在者的视野，将"此在"融于时间和历史的维度之中考量。他对物种演变的看法无疑是基于（但并非都是赞同）达尔文在《物种起源》中所提出的物种进化论、共同祖先论、自然选择论及渐变论四种学说。当萨拉和莱斯利告诉查理和南希，他们因在海底"不再有一种归属感"而上岸来"尝试别的出路"（436–437）时，查理从进化论的角度向他们解释了物种的"变迁"（flux）：

> 某个黏糊的生物从淤泥里探出头来，四处张望，决定在这儿待上一小会……走到露天来，决定留下来。随着时间流逝，他分裂、进化，变成老虎、羚羊、野猪、南希……他后来变成的一部分东西不

喜欢陆地,就回到下面去,变成了海豚、鲨鱼、蝠鲼、鲸鱼……还有你们……这就叫变迁。一直都在进行;现在,发生在我们所有人身上。(441)

查理关于不同的物种从共同的"黏糊的生物"演变而来的解说符合达尔文在《物种起源》中关于"生物的相互亲缘关系"的研究结论:"栖居在这个世界上的无数的种、属和科,在它们各自的纲或类群之内,都是从共同的祖先传下来的,而且在进化的过程中都发生过变化。"(达尔文 302)查理对"尾巴"这一器官退化的理解也是基于达尔文对"有用性"的"自然选择"的论断(达尔文 300)。但对于萨拉追问的"是为了变得更好吗?"查理不置可否:"变得更好? 我不知道。进步只是一套假设……乐观者说你不能只看眼前,不管你听到什么,一切都会朝好的方向发展。悲观者却有另外一套说辞……"(441-442)事实上,虽然阿尔比认同进化的必然性——"你们迟早……会回来的。你们别无选择"(447),但他并不认同达尔文的进化论所包含的自然序列呈线性递进的发展观。阿尔比的这一观点和尼采、德勒兹的观点是一脉相承的,即"进化只是突变,而非发展"("论游牧学"284)。查理和南希对性伴侣的"情感"和"忠诚"并没有比莱斯利和萨拉做得更好(423),而查理对"脑袋只有坚果那么大"的动物的蔑视与莱斯利认为"鱼类是愚蠢的"的偏见也是如出一辙的(425)。事实上,人类在漫长的进化历程中并没有变得更好或更坏,"使用工具""创作艺术作品"及对"必死性"的认识只是人类把自己"与残暴的野兽区别开来"的借口(442)。阿尔比将漫长的进化史浓缩在一场"邂逅"之中,提示了物种身份的过渡"阈限性"。在进化历程中,人类的"此在"只是"存在的瞬间",在历史的川流中投以短暂的一瞥,其成就并非像南希和查理想得那么"辉煌"("We're pretty splendid people",390),恰恰相反的是,人类的成就直接或间接地导致了环境的破坏和"物种的灭绝",使自身"困顿于自设的僵局之中"(Amarcher 167)。

剧末,当莱斯利和萨拉因受到喷气式飞机巨大噪声的惊吓而深感陆地"太危险"(446)并打算重回海底之时,南希和查理欲行挽留和帮助:

南　希:(胆怯地)我们能帮助(help)你们的。好吗?
莱斯利:(愤怒、怀疑)如何帮?

> 查　理：（难过、羞怯）拉着你们的手？你们得经历这一切——迟早。
>
> 南　希：（羞怯）我们能够（could）帮助你们的。
>
> （莱斯利停顿；从沙堆上迈下一步；爬行；盯着他们）
>
> 莱斯利：（直截了当）好吧。开始。
>
> （南希和查理面面相觑）
>
> 幕终（448）

《海景》以南希和查理的"面面相觑"为幕终，预示着人类的前途同样悬而未决。南希对自然与和平的热爱及对差异的认同虽能暂时平息两个雄性物种随时可能爆发的攻击性，但她是否能够对莱斯利和萨拉提供有效的帮助值得怀疑。舞台提示语中多次提到的"羞怯"不仅表达了人类对以喷气式飞机为缩影的工业文明对环境所造成的破坏自觉羞愧，而且表明了连自身都无法拯救的人类欲向他者提供帮助该是多么"自以为是"和"不自量力"。剧末"开始"一词在阿尔比看来并非暗示了"乐观"的前景（Albee, "Conversation with Catcher" 98），而是蕴含着"真正的威胁"："莱斯利转身说，'好吧，伙计，开始'，意思是'如果你们帮助不成功，我就把你们撕成碎片'。这就是最后一句台词的意图。如果你误解了这句，你就误解了整剧……"（Albee, "Borrowed Time" 245）阿尔比半带讥讽地质疑人类不自量力的"*能力*"，以"威胁"的口吻挑衅人类自以为是的"*帮助*"，*help* 和 *could* 两个词以斜体呈现意在强调人类与动物只是存在"差异"而已，如同莱斯利所说的那样，"差异是……有趣的事，没有隐含所谓的优劣"（426）。人类与动物只是进化历程中的小小单位、过渡阶段而已，终将融入时间与历史的洪流之中，谁也不是谁的救世主，谁都不能改变进化的进程。贝林对"开始"一词的解读点明阿尔比对人类命运的整体性观照：

> 人类命运的蕴涵是极为广泛的。通过面对动物他者、拥抱动物自我、从身体到思想重新定义进化历程，阿尔比提出观点：此进程仍在继续。这一想法把"我们同类"的命运由人类所设想的"站在山顶之巅"、永不改变的物种转变成动态的、有无限形态的、"靠智慧而进化生存的有机体"。阿尔比认为，我们或许知道自己的某些方面，我们仍然不知道自己未来会变成什么。因此，该剧以"开始"一词剧终。（16）

可以说,阿尔比的"开始"蕴涵着人类正在摸索着起步,走向不可知的未来,同时也暗示着人类只有与他者相伴而行、共融共生,方能开启生命的崭新篇章,正如歌德在《浮士德》中所言,"万物相形以生,众生互惠而成"。

小　结

《海景》以人类的"困境"始,以人类的"未知"终,在与动物他者的邂逅中检验语言、情感、进化等命题的阈限性。虽然阿尔比在人类动物与非人类动物命名能力的差异性方面与海德格尔进行对话,但他仍然把非人类动物视作探讨人类自身的参照;蜥蜴虽被赋予言说的能力,可以与人类平等对话,但这个动物"他者"仍然被视为启迪人类去思考进化历程、生命多样性及人类自身问题的媒介。这一时期的阿尔比顺应时代发展之需,他对待动物及动物-人类关系逐渐由对立走向对话,将动物由沉默的客体变为发声的主体,试图走出语言中心主义的藩篱,从而在一定意义上挑战物种歧视论和人类中心主义思想,并思考在一个日趋多元的时代里什么才是"我们的同类"。

事实上,在现今人工智能(Artificial Intelligence)独占鳌头、智能机器人可以注册为社会公民的时代,传统的人类概念已经深受挑战。在人与动物、机器共生的多元世界中,有批评家甚至提出了"后人类"的概念,虽然这一概念未必能长久地留存于批评话语之中(卡勒59),但它的出现意味着我们要重新思考和界定什么是人类。而这个问题阿尔比早在30多年前就已经深度关切了。尽管《海景》上演后毁誉参半,甚至有人断言剧作家的创作才华已"终结",但阿尔比质疑传统思想、挑战不同边界、肯定异质性的果敢精神使其在打破物种歧视和人类中心主义痼疾方面走在了时代的前列。他敢于越界的"游牧式"的思想特质和艺术品格,如同德勒兹的游牧思想一样,始终敦促其励志前行,不断翻越"千座高原",结果其实并不重要,重要的是启迪人们对差异性进行思考、对可能性进行实验,以便发现和展示思想、艺术及生命的崭新空间。

第三节 凝视的动物与主体重塑的失败

《山羊，或谁是西尔维亚？一个悲剧定义的注解》(The Goat, or Who Is Sylvia? Notes Toward a Definition of Tragedy, 2002，以下简称《山羊》)是阿尔比的后期剧作，该剧呈现的"人兽恋"(bestiality)引发了多方争议。戏剧评论界对阿尔比的这种"越界"惊慌失措、厉声讨伐，但剧作家反复强调该剧不是真正在写"人兽恋"或"性倒错"(perversion)，而是旨在引领"人们想象无法想象之事，想象他们处于此情此景中的感受，从而了解有关爱、忍耐及意识的本原问题"(qtd. in Zinman 9)。阿尔比试图通过动物与人类的相互凝视来探讨人类动物与非人类动物的相似性、可接近性和可交流性，从而尝试建立各自的主体性及动物-人类的主体间性。但这种可接近性、可交流性常被人类以自我为中心的偏见粗暴地打断，人与动物之间的关系纽带常常被忽略、被错置甚至被割断，使人丧失了对自我和他者的认识和判断。马丁(Martin)的妻子斯蒂薇(Stevie)杀死山羊并将其拖上戏剧舞台的那一刹那就意味着非人类动物与人类动物之间和谐关系的破裂及主体重塑的失败。阿尔比想用"人兽之恋"这种有违人伦的禁忌话题来冲击观众的深层意识，击碎人类对物种规范的定型认知，重新"注解"后现代社会主体重塑失败的悲剧。

马丁的"山羊"："性倒错的艺术"

《山羊》一剧有三个标题、三个场景。该剧的故事冲突是：刚刚荣获"普瑞克奖"(Pritzker Prize)——建筑界的诺贝尔奖——并斩获"2000亿美元的世界之城"设计项目的著名建筑设计师马丁(Martin)因在接受好友罗斯(Ross)的电视采访时向后者"吐露"自己"爱上"一只山羊并与之交合的"心声"而引起朋友、家人的伦理质询和道德批判。马丁因被认为触犯伦理禁忌和道德底线而遭受背叛与指责，连同他的创作者也饱受观众和剧评人的批评与谩骂，甚至"会有人在表演过程中站起来，晃动着拳头，朝舞台扔东西"，以表达被冒犯的愤怒情绪(Albee in Gainor 205)。马丁的行为何以引起如此之大的震动？阿尔比为何要冒天下之大不韪触犯众怒？有人断言，阿尔比意在指涉同性恋(如

Garner，2002），"用人与兽之间的反常来衬托同性恋的正常"（Gainor 200）。剧中，儿子比利（Billy）的同性恋身份与父亲马丁的人与兽的行为比起来显得再正常不过，妻子斯蒂薇甚至可以接受"妻子们搞起同性恋"，但她警告："不管你的品位多么狂野，有一件事你不能碰，那就是……人兽恋"（*The Goat* 581），然而马丁恰恰碰触了这个禁忌和底线，被比利指责为"性倒错者"（pervert，576）。

丽塔·菲尔斯基（Rita Felski）在《现代性的性别》（*The Gender of Modernity*，1995）一书中将"性倒错"定义为"一种违反日常社会规范和性属规范的极端的性偏离体验"（174）。菲尔斯基将"性倒错"概念置于"现代性"语境中进行考察，认为"对性爱越界的战栗已构成现代主体性塑型的一个关键因素"（同上），而艺术再现中的越界的性偏离则是"把美学与性属之间隐含的和解当作具有抵抗性的身份标记"（同上）。她通过追述"性倒错"在宗教、道德及医学层面的话语内涵从而演绎出此概念的"多重关联性"，并以此作为出发点对19世纪晚期法国先锋艺术中所呈现的"性倒错"现象进行剖析（177），其主要目的是从性别的维度重新厘清与辨明"现代性"话语中"那些昏暗不明甚至混淆省略的描述和规范"（210）。

阿尔比在《山羊》中选取了"性倒错"话题，舍弃了此概念原本指涉的宗教罪恶、道德败坏和临床疾病的蕴涵，也未取用菲尔斯基所说的"对神圣秩序的颠覆与反抗"的性别身份标记（176），而仅仅将其作为一个切入视角以检验剧中人物和观众对这一行为所蕴含的宗教、道德、性属等偏离印记的回应。他同时在暗示"性倒错"也并非临床医学意义上需要"治愈"的"疾病"。马丁告诉斯蒂薇，他曾在类似于"匿名酗酒者协会"（AA，Alcoholics Anonymous）这样的"治疗地方"分享经历、寻求帮助（586）。阿尔比在此指出"性倒错"行为背后可能隐藏着个人的、家庭的和社会的渊源，但他质疑把"性倒错"行为当作临床医学上需要"治愈"的"疾病"的合理性。马丁对那个"农场小伙"所说的"治愈"（cured）一词感到不解，他认为，"治愈"是一个"奇怪的词语"（an odd phrase，586,591）。阿尔比在此否定医学上对"性倒错"做"生物性退化"的病理设想，而是将其放在社会历史文化的范畴内去解读它，以探究真正的根源，正如马丁所说的那样，"那儿的大多数人都曾有问题，都曾……感到羞耻，或者——该用什么词呢？——内心冲突的……都需要去倾诉。而我去那儿，我想，是去探究致使他们聚在那儿的原因。"（589）

评论界对该剧具有"同性恋"指涉的解读无疑是基于剧作家本人的性属身份，并对他的戏剧做了相关的联想。阿尔比本人十分抗拒这种联想，他强烈否定早期作品如《谁害怕弗吉尼亚·伍尔夫？》和《小爱丽丝》中暗含同性恋题材，并反对与谴责对他的作品进行任何性向指涉的舞台改编。阿尔比一再强调他"不是同性恋剧作家；（他）只是个剧作家，碰巧同时也是个同性恋而已"（National Public Radio）。同性恋和他的其他特征一样，只是他诸多特征中的一个，不能以此来为他贴上"同性恋剧作家"的标签。他的大部分戏剧一直是在异性恋矩阵中漫步，在伊里格瑞所说的那个"古老的对称美梦"里游走，从不真正碰触同性恋话题，"同性恋意象只在他的几部戏剧的框架边缘徘徊，阿尔比只是将其束之高阁（keep it there）"（Hirsch 33）。尽管如此，比格斯比仍然认为，阿尔比作为剧作家的创作动因部分"来自无法言说的生活经历，来自人际交往中饱含愤懑的颠覆性形象"（Critical Introduction 254）。诚然，当我们谈及阿尔比的作品时无法回避剧中的性属、性欲问题，但这并非由于剧作家本人的性属身份，而是因为性属或性欲问题一直是剧作家乃至整个美国戏剧舞台上的重要话题。① 但如果囿于剧作家的性属身份和剧作中的性向指涉，则往往会忽略甚至误解剧中所隐含的更为广阔、深邃的题旨。《山羊》中马丁的"性倒错"问题只是该剧的一个表层冲突、一个导火索，如果对其过多关注，则情感和理智都会被其左右，导致错过甚至误读剧作家真正想讨论的、更具普遍意义的戏剧命题。

国内研究者倒没有过多关注剧作家及该剧中的性属问题，而是紧随文学批评的理论转向将聚焦点置于"动物形象""生态意识""伦理道

① 对于阿尔比及其戏剧中的性属问题，笔者会另外撰文细述，此处因与主题无关，不再赘述。

德""荒诞性"的解读上①,认为其揭示了"人类社会伦理道德的危机"（樊晓君 46）;"旨在唤起人们对于道德情感的重视,对家庭、社会、个人、动物等相互之间的伦理秩序的维护"（张连桥,《伦理禁忌与道德寓言》75）。但如果细读剧作家本人的创作意图和剧本内容,就不会妄下该剧是有关"伦理禁忌"的"道德寓言"剧的结论（张连桥,2016）,也不会脱离文本而漫谈"动物伦理观"（杨翔,2016）。阿尔比明言,《山羊》"真正关注的是爱、缺失、我们的容忍限度及我们究竟是什么人的问题"（"About This Goat" 262）。阿尔比希望观众"把偏见留在衣帽间,客观地看待此剧,然后——在家——想象一下自己置于同样困境中的情景并提出有用的但未必都是令人舒服的回应"（"About This Goat" 262 - 263）。然而,大部分戏剧观众,如同剧中人物一样,都未能如剧作家所期待的那样将偏见搁置一旁,冷静思考该剧的真实意图,而是"不等看完全剧就中途离场"（同上）,错把此剧理解成关涉伦理道德的问题剧,所以众生喧哗,这也许才是阿尔比关注的重点。可能有人会认为剧作家的话不可全信②,这没错,口是心非、欲盖弥彰的作家大有人在,但剧本不会说谎,剧作家的真实意图和关注重点就在字里行间的多重意义里。马丁对罗斯和斯蒂薇反复念叨的"你不理解啊!"（567,584,598,603）,既是他针对好友与妻子不予仔细聆听,不认真理解自己的倾诉却妄加批评、指责所做出的无可奈何的争辩,同时也是历经职

① 具体有:周怡:《论阿尔比戏剧中的动物形象》,《外国文学》,2008 年第 2 期,第 60 - 66 页;张琳、郭继德:《从〈海景〉和〈山羊〉看爱德华·阿尔比的生态伦理观》,《外国文学研究》,2009 年第 2 期,第 32 - 39 页;段文佳:《爱德华·阿尔比中后期戏剧中的生态意识:以〈海景〉〈山羊〉为例》,硕士论文,西南大学,2016 年;杨翔:《伦理的界限:〈山羊〉的动物伦理观研究》,《安徽广播电视大学学报》,2016 年第 4 期,第 108 - 111 页;张连桥:《伦理禁忌与道德寓言——论〈山羊〉中的自然情感与伦理选择》,《江西师范大学学报》,2016 年第 6 期,第 71 - 75 页;樊晓君:《禁忌与替罪羊:阿尔比戏剧〈山羊〉的荒诞性阐释》,《山西师范大学学报（社会科学版）》,2017 年第 3 期,第 43 - 47 页;黄莹、胡戈:《论阿尔比的戏剧〈山羊,或谁是西尔维亚?〉中的荒诞性》,《安庆师范大学学报（社会科学版）》,2017 年第 4 期,第 28 - 31,75 页;黄莹、胡戈:《〈山羊或谁是西尔维亚〉中动物形象的生态主义解读》,《赣南师范大学学报》,2017 年第 4 期,第 89 - 93 页。

② 阿尔比曾告诉罗斯（Charlie Rose）,the goat"既指向真实的动物,也含有这个单词本身就有的玩笑意味"（qtd. in Zinman 141）,托比·津曼（Toby Zinman）提醒说:"不要相信剧作家对它的解释",标题中的"山羊"很显然指的是"替罪羊"（the scapegoat）,"在剧情中,这只山羊完全是无辜的,先被马丁痴迷的爱奴役,后被斯蒂薇谋杀性的复仇加害,如同《旧约》中的那只被弃之荒野替以色列人赎罪的山羊（141）。津曼完全是从原型意义上理解阿尔比的"山羊",但忽略了剧作家及其剧本对"山羊"的多重意指。

业沉浮和戏剧界冷暖的阿尔比针对观众、读者不细观舞台表演,不细读文本及创作意图而随便臆测、妄下定论,横加指责发出的语重心长的叹息。

如果硬要说该剧牵涉伦理问题,那么它也不是有关乱伦禁忌这样狭义上的道德问题,而是有关广义上自我与他者的伦理问题。阿尔比在此是想借"互相缠绕的事件",探索"我们对别人而非自己的行为的容忍限度,尤其是当这种行为与我们所认为的可接受的社会、道德界限相违背时的容忍限度,以及我们不情愿将自身设想在这样一种不可接受的情境中,换句话说,我们拒绝去想象自己遭遇任何超出舒适区域的情境"(Albee,"About This Goat"259)。尽管"性倒错"行为并非只在想象、虚构的维度里发生,在现实层面也绝非子虚乌有,只因其违背社会伦理道德规范而以一种不为人知的、非公开的方式进行着,但阿尔比无意在此探讨"人类心灵在选择欲望对象时的隐秘方式"(Adler 75),也无意对此做道德的审判,而是想呈现问题、探究根由、激励思考。剧作家的关注重点也许并非在剧本内的"事件"本身,而是在剧本外的观众回应,探究"我们的容忍限度"不仅指的是检验剧中人物对马丁的"性倒错"的容忍限度,更指的是检验观众对剧作家超出"可接受的社会、道德界限"的舞台呈现的容忍限度。

我们甚至可以设想,马丁所说的这只"山羊"有可能并不真实地存在于剧本空间中,只是他幻想的一个对象,真实的恋爱在剧本层面并未发生,就像乔治和玛莎的"儿子"只存在于他们的幻想和叙述中一样。马丁同样把幻想杜撰成现实,讲述给朋友、家人听,把它作为自己无法阐明、常被忽略、不被理解的精神困境的极端例证,归因于笔者在前文中提及的"情感的暖死亡"及不断刷高的"刺激-反应阈值",唯有通过"临界情境"或极端例证才能引起强烈的震颤与回响。

第一景开头,马丁试图告诉妻子他"记不住任何事情"(539)、"感觉系统一个个在失灵"(540),而他的妻子只是随意捡起"我不记得新的剃须刀头放在哪;我不记得罗斯的儿子的名字"这样浅表性的话题(539),将马丁的困惑浮光掠影地打发掉:"你要记住的东西太多了,就是这样。你可以约时间去做个体检。"(541);对于斯蒂薇的忽略和玩笑,马丁似乎有意要刺激她的反应,他随后以"极力夸张的诺埃尔·科

沃德式的戏剧风格：英式的口音、夸张的姿势"①向她"坦白"自己"无可救药地""不可抗拒"地"爱上了"一只名叫西尔维亚的山羊（546 – 547），而斯蒂薇听后只是"愣住，注视，最后微笑。傻笑，哈哈大笑，走向大厅"，以"你真让人受不了"（You are too much!）切断交谈，"退场"（547），马丁失望地"自言自语"："你试图告诉他们；你努力做到诚实。他们做了什么？他们嘲笑你。"（同上）阿尔比以"无法想象之事"检验"人类的容忍度、爱和意识的本源问题"，检验亲情、爱情、友情能经得起多大程度的考验，那么马丁是否也有可能以"与山羊恋爱"这样的极端禁忌来引起家人、朋友对自己精神层面的关注并考验他们在不可触碰的安全线外对自己的真实情感呢？

马丁向罗斯和斯蒂薇先后以同样的语句陈述他与山羊邂逅的经过。在向斯蒂薇重复故事时，他以"如我跟罗斯说过的"起句，斯蒂薇立刻打断他："'如我跟罗斯说过的……'不！不是'如我跟罗斯所说的。'跟*我*说！你是在说给*我*听！（As you say to *me*!）"（584）但马丁执意要这样起句，舞台指令中用"（不放弃）"（Won't let it go）加以强调；最终斯蒂薇妥协："好吧；如你跟罗斯说过的"（同上）阿尔比有意先行铺垫了马丁在语言选择上的精确性：在提及斯蒂薇为马丁接受罗斯电视采访专门布置的"花毛茛"（ranunculus）花束时，马丁纠正 ranunculus 正确的复数形式不是 ranunculuses，而是 ranunculi，"有人说成 ranunculuses，尽管很可能完全可接受，但它听起来是错的"（548）。马丁用词的准确性，以及向斯蒂薇复述时执意要如此起句似在有意暗示他只是在重复"跟罗斯说过的"故事，而不是在重述自己的经历，这只山羊其实很可能并不存在。阿尔比在一次采访中坚称，"西尔维亚"不是一只"替罪羊"："我选这个标题……是因为我想让这只山羊具有双重性。有一只真实的山羊，也有一个成为替罪羊的人。这部戏剧一开始似乎谈的是一件事，但随着我们深入进去，巨大的深渊就被撕裂开来……"（qtd. in Gainor 205）阿尔比所提及的"真实的山羊"也许并非马丁口中所说的那只"山羊"，而是剧末被斯蒂薇割喉后拖上舞台的那

① 诺埃尔·科沃德（Noël Coward），英国著名的戏剧家、电影编剧、导演、作曲家、演员、歌手，是一位多才多艺又多产的艺术家，他的戏剧以"机智、夸张"著称，被《时代》杂志称为"有个人风格意识，集粗俗与雅致、装腔作势与沉着冷静于一体"（"Noël Coward at 70", *Time*, 26 December 1969; Qtd. in "Noël Coward" at Wikipedia, accessed Dec. 20, 2017）。阿尔比让马丁在此戏仿科沃德式的风格意在以夸张、调侃的口吻透露"真相"，同时呈现虚实不清、真假难辨的微妙情境。

只真正的"替罪羊"。但观众和剧中其他人物一样因沉浸在愤怒的情绪中而无法冷静面对,宁可相信马丁的幻想和故事也不愿理性地探究现实,故而"巨大的深渊"才被撕裂开来。阿尔比仍然在此检验幻想与现实、虚构与真实之间那根微妙的细线。

所以,剧作家的写作目的不是探讨"性倒错""伦理禁忌""道德寓言",而是借此检验什么才是文化上可理解的界限,并探究由此产生的后果,以启迪人类面对未来的智慧。因此,"性倒错的艺术"不仅指菲尔斯基在"现代性的性别"范畴内探讨的"19世纪晚期(法国的)艺术和知识精英挪用性倒错作为抵抗符号"的"艺术"(175),也可以理解为阿尔比超越了性别、性属、道德的范畴而将其扩展为探寻"当下"①具有普遍意义的人的问题的"艺术"。从这个意义上看,马丁的"山羊"与阿尔比的《山羊》具有同等的意指功能。

"谁是西尔维亚?":他者的凝视

如果"马丁的'山羊'有可能并不真实地存在于剧本空间中"这一假设得以成立,或者不管它成立与否,始终萦绕于我们脑海的问题是:在此讨论这个"空洞的能指"到底有什么意义呢?阿尔比是如何借马丁与他的"山羊"展示他想关注的重点呢?厘清这些问题,我们首先需要将关注点放在这个被马丁命名为"西尔维亚"的山羊上。

那么,"谁是西尔维亚"呢?阿尔比以第一个副标题抛出了他的暗指与设问。评论家们对此给出了无可争议的统一出处:莎士比亚的早期喜剧《维洛那二绅士》(*The Two Gentlemen of Verona*,1590-1595)②出自该剧歌队对米兰公爵之女西尔维亚(Silvia)的献唱:

谁是西尔维亚?她是什么?
　我们的情郎们这样赞美她?
她贞洁、美丽而又聪慧;
上天把这些优雅赠予她,
好让她备受崇敬。

① 《山羊》一剧发生的地点是"起居室",时间是"现在/当下"(the present)(538)。
② 据梁实秋在译序中所述,《维洛那二绅士》的写作时间并不明确,据多方考证,莎翁写该剧的时间约为1590-1593年,而后人记录、修改的时间约为1594-1595年,初版是1623年(90-91)。因写作时间不具体,故此处标明的是时间区间。

她的善心能与她的貌美相比？
　　因为美貌和善良彼此依存；
爱神修复了她的双眸，
　　为的是帮他驱除盲目；
受助之后，栖居在那。

我们来对西尔维亚歌唱，
　　西尔维亚举世无双；
她超越了居住在这
　　凡尘俗世上的一切生灵；
我们去拿些花环献给她。（154 – 155）①

　　既然有了出处，那么马丁为什么要把这只山羊命名为"西尔维亚"呢？或者说，阿尔比为什么要用一只山羊来戏仿莎士比亚的"西尔维亚"呢？在《维洛那二绅士》中，绅士瓦伦坦（Valentine）爱上公爵之女西尔维亚，并计划与之私奔，他将实情告诉好友、另一个维洛那绅士普罗蒂阿斯（Proteus），而后者觊觎西尔维亚的美貌与财产，为了得到她，设计向公爵告发瓦伦坦并致其被驱逐出境，险遭毒手。普罗蒂阿斯向公爵告发时所用的借口和罗斯写信给斯蒂薇揭发马丁的理由如出一辙："为了我的责任，我宁可破坏我的朋友的计划，我也不肯为了隐瞒而把这悲苦的担子放在您的头上，您猝不及防，可能把您压倒，使您提前进入坟墓"；"因为是我对您的爱，不是我对我朋友的恨，促使我宣布这个阴谋"（莎士比亚 134 – 135）。且看罗斯写给斯蒂薇的理由："因为我爱你，也同样爱马丁，因为我爱你们俩——尊重你，爱你——我不能在你们俩危机之时保持沉默，事关马丁的公众形象，还有你对他的深情付出……"（573）；"你肯定被震惊到了，极为沮丧……我觉得我有义务成为那个带来坏消息的人"（575）。普罗蒂阿斯和罗斯都以爱和责任作为自己出卖友情、谋取私利的堂而皇之的借口，前者是为了得到西尔维亚，而后者则是为了维护自己作为"马丁的公众形象"的媒体经营者、管理者的利益。阿尔比意在借莎剧谴责以爱和责任之名所行的虚

① 引文译文有改动。

伪背叛、争名逐利，而名叫"西尔维亚"的女人或山羊都只是核心问题的一个诱因而已。但与莎翁最终让背叛与不忠获得宽恕、友情重拾、爱情复燃的"意大利式喜剧"不同的是（梁实秋 92），阿尔比将友情、爱情、亲情置于悲剧的框架内进行检验。梁实秋认为，莎翁早期的这部喜剧"手法尚未成熟"，在五幕之内"没有能充分把握剧情，没有能做更深刻的剖析，没有写出更充实、更动听的戏词"（93），而 400 多年后阿尔比的这部晚期剧作则手法娴熟、张弛有度，三景之内将人性的复杂与残忍淋漓尽致地呈现出来。笔者在此无意将阿尔比与戏剧史上最伟大的剧作家做对比，阿尔比本人也无意对质他的前辈，但他似在借莎剧质问：连背叛和不忠都能获得谅解、宽恕，那么什么才是不可谅解、宽恕的呢？罗斯以爱的名义背叛友情，斯蒂薇可以接受"妻子们搞同性恋"，比利自己就是一个同性恋者，那么他们何以理直气壮、名正言顺地谴责、报复甚至扬言要毁灭自己的亲人呢？这应该是阿尔比借"西尔维亚"之名真正想探讨的问题，而这个问题的根源就在于马丁"坦白"他爱上的是一只与人类有物种差别、等级差异的动物，如同斯蒂薇谴责他时说："我们只与我们的同类待在一起"（602）。而鉴于"9·11"事件的灾难性，阿尔比认为，人类恰恰是"两三种动物中残害自己同类"的物种（qtd. in Bailin 23）。阿尔比借这个副标题向观众发问的不仅是"谁是西尔维亚？她是什么人？"，更是"我们是谁？我们是什么人？"（Bailin 9）。

　　与阿尔比剧中的其他男性人物（如彼得、托巴厄斯、查理等）一样，马丁也同样面临着"自我异化"的困境。这种"异化"来自"深受困扰、极度分裂"的自我（603）。从罗斯的采访，我们得知，马丁"一周之内发生了三件大事：普瑞克奖最年轻的获得者；'世界之城'的设计者，这个由美国电子科技公司资助 2000 亿美元的未来梦之城将屹立在中西部的麦田里；庆祝 50 岁生日。"（553）这段话隐含了多重意义："最年轻"的普瑞克奖获得者除表明马丁的卓越成就外，更体现了年龄的悖论及对被戏仿的普利策奖的暗讽；由电子科技公司资助的世界之城项目蕴含着电子科技文明对中西部农村地区的入侵和占领，把堪萨斯州提供粮食的麦田变成了电子化、工业化的商业之城，号称"未来梦之城"是以牺牲中西部的农业和自然环境为代价的"噩梦之城"（Zinman 146），而马丁作为设计者的"智慧"助推了电子科技文明对人类赖以生存的耕地的征用和改造，成为农业生产和自然环境的间接入侵者和破坏者，

这和他的"田园需求"形成强烈的对比(585),也反映了马丁或以马丁为代表的现代都市人自身的矛盾性及两难困境:一方面内心有着对"乌托邦式"的"世外桃源"的强烈向往(同上),另一方面却在做着破坏自然环境的工作。这种矛盾性分裂了人的外在职责与内在需求,导致了现代人的心理畸形,引发各种精神疾病、畸形欲望及难以抚平的孤独感。阿尔比在此质疑电子科技文明给人类带来的福祉,思考现代文明的熵化走向,即"无效能量的增多,它的基本动向是分崩离析的"(Bigsby, *Critical Introduciton* 292)。这个在罗斯看来"多么了不起的双重荣誉"正在"困扰""分裂"着马丁(554),使其一步步走向"自我异化"的边缘,正如尼采在《悲剧的诞生》中所说的那样,"谁用知识把自然推入毁灭的深渊,谁就得在自己身上体验自然的瓦解"(59-60)。

弗洛姆在《逃避自由》中提出了人在面对"自我异化"时的两条可供选择的道路:

> 一旦赋予个人以安全的始发纽带被切断,一旦个人面对着与自己完全分离、自成一体的外在世界,他就面临两种抉择,因为他必须克服难以忍受的无能为力和孤独状态。道路之一是沿"积极自由"前进;他能够自发地在爱与劳动中与世界相连,能够在正确表达自己的情感、感觉与思想中与世界相连;他又能成为一个与人、自然、自己相连的一个人,且用不着放弃个人自我的独立与完整。另一条道路是退缩、放弃自由,试图通过消弭个人自我与社会之间的鸿沟的方式来克服孤独。这个第二条道路永远不会再把他与世界融为一体,拥有也达不到他作为"个人"出现之前的那种状态,事实上,一旦分离,便不能再返回。(99-100)

马丁并未试图逃避这种"无能为力和孤独状态",而是被赋予了克服困境的"积极自由"。与彼得、托巴厄斯、查理不同的是,马丁有着与杰瑞一样清醒的自我觉知及摆脱精神困境的强烈愿望。他"驱车六十英里","远离市郊",去乡间寻找农场农舍本是摆脱困境的一次反身实践。在那里,他领略到了像罗斯这样的"城里孩子"无法欣赏的"田园风光"和"乡土气息"(566)。马丁对乡间美景和自然力量的"惊颤"尽管在罗斯看来只是"滑稽可笑的人常做的事"(同上),却为他遇见山羊、获得"顿悟"做好了准备。如果说与狗的"争斗"让杰瑞意识到与他者"相处"的重要性,那么与山羊的"恋爱"则让马丁"顿悟"了与他者

"联结"的重要性。

马丁将他口述的"山羊"命名为"西尔维亚"应是取自莎翁所赋予该名称以"贞洁、美丽而又聪慧"之蕴涵。第二景中，马丁面对妻子斯蒂薇的质问，不得不更加详细地重述他与山羊的邂逅、相爱。在这段断断续续的复述中，他对山羊的"注视"给予了浓墨重彩的细述：

> 马　汀：我把买的蔬菜放在车后，关上后车盖——（停顿）就在那时我看到了她。她注视着我……用那双眼睛。
>
> 斯蒂薇：（盯着他）哦，那双眼睛！（又一想）那双眼睛！
>
> 马　汀：（慢、审慎地）而我感到……一种从未有过的感觉。它是如此……神奇。她在那儿。
>
> 斯蒂薇：（出奇地热烈）谁！谁！？
>
> 马　汀：别这样。她用她那双眼睛看着我……我觉得，我融化了。我觉得我当时的感受：我融化了。
>
> 斯蒂薇：（可怕地热烈）你融化了！！
>
> 马　汀：我从未见过这种表情。那么清澈……那么信任……真诚，那么……那么无暇。（597）

正是山羊的这种"清澈""信任""真诚""无暇"的"表情"促使他"向她走去——来到她在的栅栏前，跪了下来，与她平视"（597），从"平视"中，马丁获得了"一种狂喜、一种清澈，还有一种……爱"（598）。萨特在《存在与虚无》中阐述，他者的"观看"或"凝视"对建构自我的主体性至关重要，因为他者的"凝视"迫使自我追问"我是谁？""我从哪里来？"，主体在被凝视的过程中被对象化、客体化，沦为"被观看的"对象与客体。马丁在与山羊的"平视"或者说相互凝视中互为主体与客体，是一对平等关系，对建构马丁与山羊的主体间性提供了可能。

在与《山羊》几乎同时间发表的《故我在的动物》一文中，德里达详述了他在自家的浴室赤身裸体地遭遇"家猫"的"凝视"所感到的"羞耻"及"难以克服的尴尬"（*Animal* 4）。这种"羞耻感"和"尴尬"让德里达意识到还有其他主体的存在，而自己在"猫"的凝视下变成了一个"被观看"的客体，并为自己的"裸体"感到"羞耻"，之后又为"感到羞耻而羞耻"（同上）。德里达说："猫以一个绝对他者（absolute other）的视角看我。以前我没能意识到这一点，直到发现自己赤身裸体处在猫

的注视之下,才让我强烈地感受到没有什么比这个邻居或隔(门)而居的绝对的他性(absolute alterity)所赋予我的思考的素材更多。"(*Animal* 11)在谈论动物的注视时,德里达批评自笛卡尔伊始的哲学思想传统,他认为从笛卡尔到海德格尔再到列维纳斯都属于"类时代的范畴"(quasi-epochal category),"动物的注视似乎从来没有进入人类考虑的范围之内,更不用说进入他们构建的哲学和理论话语中。总之,他们对动物的主观能动性采取完全拒斥的态度,这显然是由于他们对动物的误解造成的"(*Animal* 14),这种"误解"导致了人类忽略动物的"凝视",更谈不上伦理回应。

无论是马丁的"我融化了",还是德里达的"羞耻感",都是对他者"凝视"的伦理回应。"家猫"的"凝视"引起德里达对人的主体性进行反思,以及对他者承担起伦理责任。这个被德里达称为"无法被概念化的存在"让他暂时中断了自己的"计划"(*Animal* 11),而服从这个"完全的他者"(a wholly other)的需要(*Animal* 9);而山羊的"凝视"引发了马丁与他者的"一种联结、一种交流",更是"一种顿悟"(599),这个"顿悟"本身就是对人的主体性的反思。在《故我在的动物》中,德里达没有用表示"物"的 it, what,而是用表示"人"的 who/whom 去指称他的"猫",陈永国先生对此评说:"这意味着德里达和他的猫的相遇不是人与动物的相遇,而是两个平等的 who 的相遇,也就是 face-to-face 的相遇。这种相遇使人与猫处于一种临近关系(proximity)当中,一种反应和责任的关系,也就是列维纳斯所说的 skin-to-skin 的关系。"(《猫的回视》136)在《山羊》中,马丁用"到处嗅嗅"(nose around)这样的动物用语来代替"到处寻找"(look around),欲从语言层面消除人与动物之间的等级差别,为联结和交流的到来铺平道路,但这在斯蒂薇看来是一个"丑陋的词组"(an ugly phrase)(585);马丁同样也用了 she/her/who/Sylvia 来指称他的"山羊",从称谓上表达了人与动物之间的平等关系,但这种指称同样遭到了斯蒂薇的抗议:"不要把它(it)叫做'她'(her)!"但马丁坚持:"那就是她本来的样子(*That* is what she *is*)!是个她(*It* is a *she*)!她就是她(*She* is a *she*)!"(同上)。正是马丁这种与动物的"临近关系"和平等意识致使其"跪在地上",与山羊处于同一个高度地"平视"对方,消除了人的居高临下的"俯视",故而才产生了"一种理解,如此强烈,如此自然……"(598),呈现了人类与非人类之间在消除偏见后的一种相似性、可接近性与可交流性,借用海德格尔的术语,

即"可通达性",一种双向的"通达"。

德里达在《故我在的动物》中昵称自己"去裸体的被动性"(denuded passivity),这源于"动物的激情、*我的*动物的激情、我对动物他者的激情"(*Animal* 12)。德里达对"动物的激情"与马丁对动物的"爱"可以理解为同一种表达,正是这种自身的或对动物他者的"激情"或"爱"引起了德里达和马丁的伦理回应,前者陷入"沉思"、质疑自身的存在,并转向对"原初-伦理"问题的探究。而后者得以与他者产生"联结"和"交流",这种"联结"与"交流"是对自身面临异化边缘的警醒,是其灵魂自省的表达及试图挣脱困境的努力。陈永国先生将德里达的猫的"回视"(gaze back)视作"是回写(write back),是抵抗(fight back),表示人与动物关系中主体位置的逆转"(《猫的回视》135);而马丁的山羊的"凝视"是"联结"、是"交流",引起了他这个心灵分裂者的自我审视,审视自己作为一个"人"的困境及在摆脱困境时所做的努力,同时也在审视人类中心主义偏见对越界者可能产生的语言与肢体的暴力。

因此,马丁对山羊的"爱"并非如津曼所说的是"大地之母的报复"(146),而是以此获得"顿悟"的一种契机。这种"顿悟""一旦发生,无法撤退,无法阻挡"(599),以至于马丁"在这一刻突然意识到……意识到不可能发生的事即将发生,意识到我们非常渴望彼此,意识到我得拥有她,意识到……"(601)。这如同德里达所说的"疯狂":"就在这一刻,我问自己是'谁',但'所以是谁?'因为我不知道是谁,因而不知道(跟随)谁或追逐谁,谁又跟随我、追寻我……疯狂:'我们都疯了,我疯了,你疯了。'我不知如何回应,甚至不知如何回答我是(在跟随)谁……"(*Animal* 10)。也许德里达并未真的如他所说的那样"赤身裸体"地遭遇家猫的"凝视",马丁也未真的如他所说的那样被山羊的"凝视"所"融化",真假其实并不重要,重要之处在于:叙述者或真实或想象地将自己置于此情此景之中,并对此做出伦理回应和反思,从而做出影响,指导自己或他人关于自我-他者问题的思考与判断。于德里达而言,对他者的"激情"即是对自我的审视与批判;于马丁而言,对他者的"爱"即是对自我的洞悉与悲悯。《山羊》一剧正是通过马丁所述的与"山羊"这个动物他者之间的"理解"和"爱"来挑战人类的边界,延伸人类的想象并对人类不被同类理解的孤独感施以轻蔑的嘲讽和深切的怜悯。

显然，马丁深情诉说的"爱"与"顿悟"并未能获得妻子的理解，没能打消她的偏见、取得她的谅解与宽容。马丁与斯蒂薇的分歧在于：前者承认"我们都是……动物"，人与动物没有本质区别，而后者认为动物不是"我们的同类"，人与动物有着本质的区别："我是一个人……我直立行走，我只在特殊场合喂奶，我使用卫生间。"(575)即使被女性朋友挑逗，马丁也从未有过任何实质性的肉体出轨行为，用他自己的话说，"我从未有过不忠，从不需要它（婚外性）"(565)，这为马丁的"婚外情"做了伦理上的辩护。但斯蒂薇坚持认为这"与性有关"，并指责他是在"利用这只动物"(603)，更让她无法容忍的是，马丁是在跨越一条不可逾越的"直线"，"搞砸"了人人都要遵循的游戏规则，即使她明白"大多数人心底深处的黑色幽默，大多数人公认的常理有多黑暗龌龊"(603)，但她仍然坚持，"生活中我们循着一条直线，直到我们离开人世，但不要紧，这是一条有益的线……只要我们不把它搞砸（screw it up）"(604)。而马丁恰恰"搞砸"了它，"打碎了无法修复的东西"（同上）。斯蒂薇所有愤怒都在于马丁既爱着她，"也爱着这个动物——我们俩——同等地？同样地？"(604)，这对她而言等同于把动物上升到她的位置，或者把她降低到动物的位置，这是她非常介意、无法宽恕之处。阿尔比以其极端的方式挑战人类的尊严及根深蒂固的人类中心主义偏见，并以此衬托出剧中所极力渲染的"床上和谐，床下和睦；总是诚实，总是……体贴……一直都很忠诚"的完美婚姻关系在面临检验与挑战时的脆弱性(561)。

有评论认为，斯蒂薇"是山羊般的牺牲品"（樊晓君 45），而"谁是西尔维亚？"这个标题"本身具有反讽意义"，"隐喻着山羊被赋予女性的身份，女性又如同山羊一般成为牺牲品"（同上）。笔者认为，这部分是出于对父权社会和男权思想的过度臆想。阿尔比在剧中让被激怒的马丁责令斯蒂薇"闭上你那张悲戚戚的嘴"（shut your tragic mouth），实则是为了斩断观众、读者做"性别受害者"的联想(597)。如果非说斯蒂薇是"牺牲品"，那么她的"悲戚戚"也绝非源于"马丁的背叛"，而是源于自身的偏狭、愤怒、报复及破坏力："你毁了我；我一生的挚爱！你让我一无所有！（*控诉地指着他*）你毁了我，上帝啊！我要让你和我一起毁掉！（*稍顿；转身，下；前门砰地关上*）。"(605)斯蒂薇离开时将"前门砰地关上"并非是在回响、延续她的女性前辈《玩偶之家》中劳拉出走时的关门声，阿尔比在此也无意致敬现代戏剧之父易卜生对女性

意识觉醒的书写,而是展示人在偏见、盛怒、报复之下可能造成的"不可修复"的伤害与毁灭的预警。阿尔比选取莎剧的歌队唱词——"谁是西尔维亚?"作为该剧的第二标题并非据于性别意识的考虑,而是取其对"超越了一切凡尘俗世"的美丽心灵的赞美!

值得一提的是,在戏剧语言的使用上向来字斟句酌、准确严谨的阿尔比让罗斯和斯蒂薇在前两景中不约而同地用 crest(巅峰)一词重复马汀所说的"我停在了山顶"(I stopped at the top of the hill)中的"山顶"(566,596)。crest 一词不仅表明马丁所在的物理位置,还喻指他所处的"事业巅峰"(554),同时更富含宗教意蕴,暗指《马太福音》第5章第14节中喻示的"山巅之城":"你们是世上的光,城造在山上是不能隐藏的。"(You are the light of the world. A city that is set on a hill cannot be hid.)。英国清教徒、马萨诸塞湾的殖民地总督约翰·温斯罗普(John Winthrop)在前往新英格兰的一次著名的布道中借用圣经中对"光"的隐喻将清教殖民者视为上帝选民,将马萨诸塞湾喻为"山巅之城",是"照亮全世界的光"。自此,美国清教徒自诩为上帝选民,与上帝定下契约,而美利坚合众国则自称为"山巅之城"(the city on the hill),引领世界。阿尔比两次用 crest 指向"山之巅峰",暗示着潜在的毁灭、蕴藏的悲剧正在美国这个"山巅之城"之中、在上帝骄子的"事业巅峰"之时蓄势而来;马丁对罗斯夸赞其正处于"成功顶峰"(the pinnacle of your success)的反问——"你的意思是我要从此走下坡路了?"——一语成谶(544),被罗斯称为"人生最重要的一周"可能变成马丁"最具毁灭性的一周"(557),暗示他势必从"巅峰"跌落、幸福的核心家庭必将遭受重创的结局,同时也暗讽所谓引领世界的"山巅之城"正处于根基不稳、风雨飘摇之中,而它400多年来倾力铸造的梦与神话也将随之飘散。

"一个悲剧定义的注解":主体重塑的失败

阿尔比的戏剧就像一个套娃,与其说是按照情节结构的线性顺序来编排内容,不如说是按照意识结构的层级顺序来组织戏剧,从意识到潜意识再到无意识,一层一层揭开蒙在观众脸上的面纱,用乔治的话说,"直达骨髓"(Virginia Woolf 292)。如果说,第一个标题"山羊"提示了意识层面所能轻易察觉的表象;第二个标题"谁是西尔维亚?"则向潜意识层面推进,以戏仿莎剧揭示表象背后可能隐藏的真相——"我们

是谁?";第三个标题"一个悲剧定义的注解"则指向了无意识层面,揭示真相背后所隐藏的"集体无意识"(collective unconsciousness),也是阿尔比最终想关注、阐清的戏剧命题——"意识的本源问题"。这个"集体无意识"问题不仅指向剧中人物和观众,更指向整个"西方戏剧传统及现代文明"(Gainor 204)。

阿尔比早在写《海景》时就在研读有关"集体无意识"的著作(Gussow 288)。弗洛伊德将人的精神结构分为意识和无意识两个部分,将"无意识——至少在隐喻的意义上——作为行动的主体登上了舞台"(荣格,《原型与集体无意识》5)。荣格(Carl Jung)继承了弗洛伊德的意识结构二分法,并将无意识分为"个人无意识"和"集体无意识"两个部分(同上)。虽然法国社会心理学家古斯塔夫·勒庞(Gustave Le Bon)早在《乌合之众》(*The Crowd: A Study of the Popular Mind*, 1895)中就已经从"群体精神统一性的心理学定律"的角度对他称之为的"集体潜意识"做过研究(24),但荣格从原型的角度研究"集体无意识",追溯其社会、历史、文化的渊源,丰富了人类精神结构的内涵。荣格所谓的"集体无意识"是指"这部分意识并非是个人的,而是普世性的;不同于个人心理的是,其内容与行为模式在所有地方与所有个体身上大体相同。换言之,它在所有人身上别无二致,并因此构成具有超个人性的共同心理基础,普遍存在于我们大家身上。"(同上)荣格同时还指出,"不同于个人无意识在很大程度上是由情结(complexes)构成,集体无意识的内容基本是由原型构成"(《原型与集体无意识》6,36)。荣格认为,"从本质上讲,原型是一种经由成为意识以及被感知而被改变的无意识内容,从显形于其间的个人意识中获取其特质"(《原型与集体无意识》7),而原型的意义在于:"(这些原型形象)被建构自具有启示性的原始资料……这些(原型)形象已根植于一个包罗万象的、铭写世界秩序的思想体系之中,并同时为这个强大的、广布的、古老的机构所代表"(《原型与集体无意识》9),继而人们认为他们"应该臣服于这些永恒的形象"(同上)。荣格将原型作用下的集体无意识的存在"完全归结为遗传"(《原型与集体无意识》36)。莫德·鲍特金(Maud Bodkin)对荣格的"遗传"说进行了修正:"人类情感的原型模式不是先天预成在个人的心理结构中的,而是借特殊的语言意象在诗人和读者的心中重建起来的。所谓原型并不能看成某种遗传信息的载体,同语言符号一样,它也是文化信息的载体形式。在重构人类情感经验方面,它有着

不可替代的作用。这即是一种社会性遗传。"(151)鲍特金将"社会性遗传"置于"集体无意识"的原型考量中,使之更具有说服力。

在此引用荣格的"集体无意识"并非要从精神分析方面对该剧进行原型批评,而是要借此概念讨论阿尔比借用"山羊"原型或者"悲剧"原型想要指明的:我们这些"现代"个体如何成为并在多大程度上是社会传统和现代文明"集体无意识"下的"牺牲品",以及艺术家为防范、对抗这种"集体无意识"的危险和戕害所做的努力。如果说,弗洛伊德的"暗恐"是从"过去"追溯问题的根源,那么荣格的"集体无意识"则是从"当下"去发现致病的原因,正是这种"当下性"催生了追根究源的紧迫性。阿尔比戏剧艺术的自觉任务就是将"集体无意识"提升至意识的层面。

托比·津曼在解读《山羊》一剧时,将马丁、山羊与意大利那不勒斯国家考古博物馆的一座著名的大理石雕塑做了有趣的关联。津曼指出,这幅名为《潘和山羊》(Pan and the Goat)的雕塑被深藏在一个封闭了一个半世纪的"秘密陈列室"里,雕刻的是赫尔墨斯之子、半人半羊的牧神潘(Pan, the god of shepherds and flocks,也称"萨特尔")与一只躺在地上的山羊交合的场景。该陈列室的导游在讲解这幅雕塑时说:"看看她脸上的甜蜜,看看她是如何注视他的。"(Zinman 142)津曼指出,这句导游词与《山羊》中马丁对那只山羊眼神的描述如出一辙,这才使他有了这种"惊人的关联"(同上)。津曼继而分析,牧神潘在欧洲中世纪时期被天主教妖魔化成恶魔的原型,英语中的 panic(恐慌)一词即来自 Pan 之名,暗示牧神潘的"臭名昭著"的性趣味"引起人与动物压倒一切的、非理性的恐惧"(同上);但津曼同时也指出,牧神潘所住的地方是广袤的荒野,而他的出生地是希腊的阿卡狄亚(Arcadia),一个喻示着"简单、和平、安静"的世外桃源,常被用作田园诗歌的背景,再加上他擅吹排箫(flute),所以牧神潘既是男性性欲与生殖力的原型,也是创造力、诗歌、音乐的象征(143)。"山羊"或"萨特尔"(Satyr)原型深植于文化积淀的普遍的无意识之中,这种"集体无意识"深深地作用于人们的日常生活,成为影响与决定人们思考和判断的一种文化意识形态。第一景开头,斯蒂薇对马丁的顾虑做出反问——"古老的不祥预感?感觉一切进展良好就肯定是进展糟糕、可怕的事情即将来临的预兆吗?"(542)——早已宣告了这个"古老"的原型预兆和《山羊》的悲剧走向。

第三章　动物的伦理再现与物种身份的主体性探寻　‖　221

　　第二景中斯蒂薇指责马丁与山羊的关系"搞砸了一切""无法修复"（604）；而第三景开始，比利和父亲一起捡起被母亲砸碎的瓷器残片时问："这放哪？"，马丁的回答——"我猜是垃圾桶吧"——一语双关（612）。那么，究竟是谁"搞砸了一切"而变得"无法修复"呢？津曼指出，据马丁在建筑界的名望和地位，斯蒂薇在暴怒中砸碎的瓷器应是独一无二、价值连城的，"一旦砸碎便不可修复或替代"，而"一地的残骸则映照了夫妻关系的破裂、不可修复或替代"（Zinman 145）。支离破碎的夫妻情感宛如被砸碎的瓷器残片，原本价值连城，一旦破碎后却无处安放，只能被扔进"垃圾桶"。

　　好不容易克服偏见、以己度人的比利期望在与父亲的深情一吻中获得彼此的谅解、抚慰受伤的心灵，却被突然闯入的罗斯打断并被斥责为"恶心"（616），父子之间爱的关联被罗斯的偏见切断。津曼认为，阿尔比为观众提供了"一副极为温馨却十分危险的画面"（149）。对于这一"性感的吻"，马丁愤怒地向罗斯解释说："（用力指着比利）这孩子受伤了！我伤害了他，而他还爱着我！他爱他的父亲，如果……有点过分变成——什么？——性感了……那一小刻……那又怎么！？他受伤了，他孤独，关你什么事！"（616）。马丁极力地证明"它没有任何——意义——同其他任何事情毫无关系"（617）。津曼则指出，这反映了阿尔比一贯的观点："人类的性欲比我们通常所想的要更加复杂，更加宽广、深刻、不由自主得多。"（qtd. in Zinman 149）即便如此，阿尔比在此也并非想要强调性欲的复杂性和多样性，而是要指出：这"与性欲无关"，而"与爱和缺失有关"（620）；人类"集体无意识"的偏见和狭隘，以及由此产生的愤怒情绪和报复行为对真正值得珍视的情感具有巨大的破坏性和毁灭性。

　　因此，斯蒂薇杀死山羊并非出人意料。马丁在第一景中向罗斯无意提及的"复仇女神"（the Eumenides）早已暗示了终局（551，552）。但马丁还心存侥幸地希望一切还可以挽回："斯蒂薇和我一直都在错误的方向上较劲，等她回来——*如果*她回来——我就让她直面问题的关键"（620）。然而，阿尔比甚少给他的人物任何挽回的余地，在《微妙的平衡》中震荡的"一切都太迟了！"的惋惜、懊悔之声仍然在《山羊》中继续回响。当看见斯蒂薇拖着山羊的尸体走进来，马丁绝望地"哭着"质问："你究竟干了什么！？哦，天啊！你究竟干了什么！？"（621）；"她做了什么！？她到底做了什么！？我问你：她到底做了什么！？"（622）斯蒂

薇"冷静地"回答:"你为什么感到惊讶?你指望我怎么做?……她爱你……是你说的。和我一样爱你。"(同上)阿尔比似在表明,是人类自私狭隘的占有欲和控制欲杀死了山羊,摧毁了马丁,至于这头被杀死的山羊是不是马丁"爱上"的那只叫"西尔维亚"的"山羊"其实并不重要,重要的是,斯蒂薇的杀戮行为本身就意味人类在伦理和政治的"集体无意识"下对越界者的警告与镇压,对异己者的仇视与毁灭。

德克斯(Dircks)把斯蒂薇杀死山羊的最后场景与美狄亚残杀自己孩子的终局做了类比,"斯蒂薇,和美狄亚一样,最终都以一种痛苦的、令人心碎的方式赢得了(复仇的)胜利"(63),而这种"胜利"是以牺牲挚爱和人性为代价的,实则是惨痛的失败、人间的悲剧。马丁试图通过与山羊的关系来建立人与动物他者、与外在的他异性的"联结与交流",以此来确立自我与他者之间的主体间性,而这种"联结与交流"早在杰瑞与女房东的狗的"相处"中露出端倪,继而在查理夫妇与莱斯利(蜥蜴)夫妇的"邂逅"中得到推进,最后在马丁与山羊(西尔维亚)的"凝视"中得以深化,但这种与动物他者的"联结与交流"被人类自以为是的"胜利"切断。当斯蒂薇拖着那具被割喉的山羊尸体走上剧场舞台之时,就已不可逆转地关闭了马丁走向与他者联结、交流的大门,主体的重塑失败。马丁沉痛的叹息——"为什么就没人理解这事……我孤独啊……那么的……孤独!"(621)——点出了人类终将在"无人理解"的"孤独"困境中徘徊。

最为可悲之处在于,一直沐浴在"超棒的父母、超棒的房子、超棒的树木、超棒的汽车"(614)所带来的纯真的自豪与幸福之中并对这些"传统的荣耀"(同上)有着坚定信念的比利在这场风波中亲历了父母、朋友、家庭的背叛、纷争与耻辱,其作为年轻一代纯真的丧失、信念的坍塌最终定格在"爸?妈?"这一"无人回应"的"舞台画面"(*tableau*)之中(622)。如伊格尔顿所言,"最有力的悲剧是一个没有答案的问句,可以撕掉所有观念形态上的安慰"(《人生的意义》11),阿尔比以问句结尾加强了该剧的"悲剧性",以主体重塑的失败及爱、纯真与信念的丧失重新"注解"了现代"集体无意识"所酿成的"悲剧"。

可以说,马丁的困境是"现代人"的困境。这里的"现代人",按荣格的话说,"即当下的人","简单地活在现在并不意味着一个人就是现代人","只有完全意识到现在的人才是现代人"(《现代人的精神问题》55)。所以马丁的"孤独"是"获得当下意识的"孤独,因为每一个

"现代人""每向完全的意识走近一步,他们就更进一步地远离了属于整个躯体的那种原始的、纯粹的神秘参与,更进一步避免了淹没在一种共同的潜意识中。他们每走一步,就意味着把自己从芸芸众生所栖息的潜意识母体子宫中撕裂出来"(荣格,《现代人的精神问题》55–56)。因此,马丁与朋友、家人的冲突是具有"当下意识的"现代人与陷入"集体无意识"中的"芸芸众生"的冲突,而阿尔比与观众、剧评家之间的"冲突"又何尝不是如此呢?

马丁最后连说了三句"对不起",前两句"茫然空洞"(empty)的道歉明确指向斯蒂薇和比利,表明马丁对自己给家人造成的伤害表示无可奈何的自责(622);而第三句"对不起"指向不明,阿尔比在舞台指令中用了省略号——"(然后……)"(Then...)(同上),这句"对不起"或许指向被斯蒂薇杀死的那只山羊,马丁对惨死的无辜者心怀惋惜与愧疚;或许指向马丁自己,是对自己所做努力付诸东流的绝望表达;也有可能指向观众,剧作家借马丁之口以隐晦的道歉方式对该剧可能引发观众的震惊与不适做情感上的补偿;更可能不指向任何人或物,是剧作家以策略性的戏剧"省略"展现意义的空白和不确定性,以促发观众、读者更为审慎、警觉的思考与判断。

艾伦·盖诺(Ellen Gainor)认为,《山羊》副标题中的"悲剧定义"并非指亚氏在《诗学》(Poetics)中对悲剧的定义,也没有根据亚氏的"六个构成要素"来搭建戏剧结构,而是针对尼采在《悲剧的诞生》(The Birth of Tragedy, 1872)里所提出的"悲剧起源的基本问题"来展开讨论的(205)。盖诺所说的"悲剧起源的基本问题"是指尼采在《悲剧的诞生》后补的"序言"——《批判性地回顾》("Critical Backward Glance", 1886)一文中的设问:

> 那么,悲剧该缘何而生? 也许源于快感,源于力量,源于漫溢的健康,源于过分的充裕? 那么,从生理学的角度发问,产生出悲剧艺术和戏剧艺术的那种狄奥尼索斯的疯狂意义何在? 疯狂也许未必是蜕变、衰败、没落文化的征兆吧? ……萨提尔(Satyr)身上神与羊的结合意味着什么? 希腊人由于何种自我经历,出于何种内心需求非把狄奥尼索斯狂欢者和原始人想象成萨提尔的模样呢? ……恰恰在崩溃衰败时期,希腊人反而越来越乐观、轻浮、做作,越来越热衷于逻辑,追求合理的宇宙论,同时也就越来越"快

乐"、越来越"科学"呢？与种种"现代理念"和带有民主意味的诸般偏见相反，也许正是乐观主义的胜利，此时占统治地位的理性，实际的和理论上的功利主义，连同与之同时的民主，而不是悲观主义，可能是力量衰微、老年将之、体力减退的征兆？（8-9）

尼采设问悲剧的起源，追溯悲剧的原型意义，高度评价"酒神精神"，从而重新定义了悲剧。盖诺认为，"《山羊》反映了阿尔比对美国家庭功能失调的持久关注，但他的人物所面对的议题已经使他们（和我们）超越了自身的个体性，而对西方戏剧传统和现代文明本身的更深刻、更影响深远的问题做更为政治化的探索"（Gainor 204），从这个意义上看，阿尔比借第三个标题向读者表明，他把该剧"视为参与到这个（尼采意义上的）悲剧理论化的进程中去"（Gainor 206）。盖诺的论断切中肯綮。如果说，作为建筑设计师的马丁为检验情感、寻求联结而甘愿遭受家人朋友的伦理质询与道德审判，是德里达意义上的"疯狂"，那么作为剧作家的阿尔比为"检验爱、缺失与意识的本源问题"而甘愿置身于观众、读者的指责与谩骂之中，坚持以戏剧形式呈现"无法想象之事"，则是尼采所说的"狄俄尼索斯的疯狂"，正是这种"疯狂"或者说"酒神精神"成就了悲剧。阿尔比追随尼采，"用艺术家的眼光考察科学，用人生的眼光考察艺术"（《悲剧的诞生》6）。如尼采所说，是艺术挽救了生命，"唯有艺术才能把对悖谬可怖的生存感到厌恶的想法转化为能令人活下去的想象，这些想象就是：以艺术遏制可怖即崇高庄严，以艺术化解对荒谬的厌恶即滑稽可笑"（《悲剧的诞生》50-51）。经常引用、评述尼采的荣格在《论分析心理学与诗的关系》一文中论述艺术及艺术家的社会意义时也说："艺术家以不倦的努力回溯于无意识的原始意象，这恰恰为现代人的畸形化和片面化发展提供了最好的补偿。艺术家把握住这些意象，把它们从无意识的深渊中发掘出来，赋以意识的价值，并经过转化使之能为他的同时代人的心灵所理解和接受。"（97）阿尔比以戏剧舞台艺术展现"无法想象之事"，将"集体无意识"的危险和戕害提升至观众的意识层面，既为尼采所定义的"悲剧"提供了最合适的"注解"，也为荣格所说的艺术家的"努力"提供了最恰当的例证。阿尔比的《山羊》的悲剧意蕴——借用沃尔特·考夫曼（Walter Kaufmann）评价"加缪的《西西弗斯的神话》的结论"时说的话——"听起来也像是尼采遥远的回音"（21）。

如若稍加甄别,我们会发现阿尔比所有写动物的戏剧,无论是《动物园的故事》还是《海景》,都将人类的问题和困境贯穿全剧。如前文所说,以人的问题始,以人的困境终,因为阿尔比不是为写动物而写动物,而是为了写人,只是通过动物来反映、认识人的存在方式,《山羊》也不例外,只是在动物的再现和讨论的重点上各有差异。创作后期的阿尔比将动物再现从早期的喻体转向了本体("有时候山羊就是山羊"),更加重视非人类动物的主体性,用人类动物来界定非人类动物的物种身份,坚持人类动物与非人类动物的平等关系,尝试把人类主体的重塑建立在与非人类动物的主体间性的建构上。虽然这种努力因评论界和观众对该剧的诸多误解而消弭不少,但阿尔比通过该剧至少引起了人们对"集体无意识"下的物种歧视、人类中心主义的狭隘观念进行反思与重建。

结　语

阿尔比在以上三部戏剧中分别将狗、蜥蜴或山羊作为戏剧呈现的对象之一。不管是缺席的还是在场的、隐喻的还是"真实的",剧作家或凸显其动物性或赋予其人性,以展现动物性与人性的复杂、丰富和生动。阿尔比对动物他者的再现与思考使他对自我-他者问题的关注从文化的层面上升至物种的层面。阿尔比以剧作家的悲剧意识、艺术家的责任意识考察自我与他者的辩证关系,虽然再现的是动物,但展现的是剧作家对人类自我与动物他者的终极伦理关怀,在物种命运共同体的层面关注人类自我与动物他者的伦理关系。

在阿尔比对命运共同体的关怀中可以清晰地辨明他对未知的人类命运及熵化的文明走向的忧思,以展示主体的异化、情感的消亡、"集体无意识"下的悲剧来反思什么是人类,以及现代科技文明究竟在多大程度上给地球上的物种带来了福祉或灾难。阿尔比意在警示:人类并未能从与非人类动物的相处中获得任何启示与醒悟,固执地沉溺于社会传统和现代文明所圈定的规范和界限之中,极有可能走向作茧自缚、自我毁灭的边缘。阿尔比对熵化的人类世界与现代文明的舞台呈现既是其悲剧意识的艺术实践,亦是其负面美学观在戏剧舞台上的映照。

结　论

　　阿尔比戏剧对母亲他者、文化他者及动物他者的再现首先是基于对"自我"的封闭性和不稳定性的焦虑与忧思,继而是基于对自我与他者关系问题的反思与探寻。阿尔比的自我-他者再现的演变隐含着从对抗到对话的动态发展过程,因而自我与他者的关系也随之经历了从互相博弈到谋求共存的转变。在这一转变过程中,阿尔比始终关注与探寻的是自我与他者的主体性及主体间性建构的问题,他极力想澄明的是:只有承认他者的绝对他性、确立自我与他者的主体间性,方能构建自我的主体性,通俗地说,只有走进他人(他者),方能成全自己(自我)。而在阿尔比对自我-他者问题的关注与探寻的努力中一直时隐时现的是情感的创伤、文化的暗恐与文明的熵化。

　　阿尔比戏剧中异化的母亲形象既有其根深蒂固的文化渊源,亦有其不可逆转的时代和个人背景。阿尔比的戏剧创作扎根于美国的文学传统之中,对母亲身份的想象和塑造脱离不了美国历史文化对女性,尤其是对母亲的刻板印象。阿尔比早期戏剧的创作年代(20 世纪 60 年代)与美国第二次女权主义浪潮的兴起时间不谋而合,他的戏剧虽未直接反映此次浪潮,但此次浪潮构成了阿尔比早期戏剧的时代底色。虽然阿尔比极力否认他的戏剧有任何生平指涉,但不可否认的是,他的养父母是戏剧中大多夫妻或父母的原型,而他本人的家庭生活和成长经历则奠定了其戏剧命题的基调。

　　阿尔比在戏剧中通过呈现不孕不育的、幻想的母亲身份论证了母亲身份的去自然属性,同性别身份一样,是文化建构的结果,因而其形象带有历史的、社会文化建构的印记。他在《美国梦》《谁害怕弗吉尼亚·伍尔夫?》《三个高个子女人》三部戏剧中分别刻画了物欲化、情欲化和衰老病态的母亲形象,呈现了母亲形象的刻板性(针对女性形象的他者性而言)、母亲身份的破坏性(针对家庭理想和男性的性别身份而

言)及母亲主体的重构性(针对女性的主体性而言)。

阿尔比戏剧中母亲形象的类型化和妖魔化塑造既体现了剧作家的厌女情节和反母性的情感动因,又暗含了反传统的、丧失母性的女性形象,这不仅与阿尔比本人的生活经历相关,而且是阿尔比对美国20世纪五六十年代激进女性主义运动所伸张的"女性解放"的讽刺性回应,以及对美国社会所构建的"家庭理想"的虚幻性的揭示。母亲在阿尔比的早期戏剧中承担的是核心家庭的破坏者的角色,是男性身份的"阉割者",她造成了丈夫、儿子的性恐慌。阿尔比对母亲形象的扭曲呈现与美国社会五六十年代对母亲身份的偏见——母亲是造成美国男性性别身份问题的罪魁祸首——是紧密相连的,这不仅暗示了阿尔比自身的性别身份问题,同时也揭示美国五六十年代男性的性别身份焦虑,以及对社会性别规范的不满。

然而,母亲形象在阿尔比的戏剧中并非一成不变的,母亲逐渐由《美国梦》中的传统家庭理想的破坏者,转变为《弗》剧中家庭理想的幻想者,再转变为《微妙的平衡》中处理家庭危机的协作者,母亲形象在阿尔比的剧作中逐渐从模糊、刻板、扭曲走向清晰、鲜明、客观,直至《三个高个子女人》对一个女性的三个年龄阶段的近距离、多维度、个性化的呈现,使女性摆脱了早期戏剧中的刻板形象的束缚,专注于女性的主体性探寻,是母亲作为女性个体的自我内省与反思之旅。母亲形象的变迁既体现了阿尔比本人对女性,尤其是对母亲从极度厌恶、拒斥到勉强宽容、和解的创伤性的情感历程,同时又反映了不同时代背景下的女性情感经历和个体命运的转变。

这种情感创伤于阿尔比本人而言具有终身的破坏性影响,贯穿他的生命与创作的始终,即使在完成《三个高个子女人》之后,他也未能彻底消除这种情感历程对他的打击与伤害,也未能对已死的养母有完全的谅解与认同。然而,这种情感创伤也并非只是个人的,它带有时代的烙印,是同处于阿尔比那个时代的美国人,尤其是性别、性属、种族等身份边缘化的美国人的普遍的情感印记。这种情感印记记录了那个时代及所有时代中不被社会传统、规范认可的人们所承受的创伤性的情感历程,以及为反抗各种传统规范、争取平等权益所做出的不懈努力。

阿尔比对自我与他者问题的思考,除了性别的维度外,并行的是跨文化的维度。基于对美利坚民族的厚重情感,阿尔比对民族文化进行反思,借他者文化来反观自我文化,利用他者文化的异质性或陌异性来

进行文化自我的批判和认同,从而构建一种内在的、充满活力的文化情感模式、艺术性格特点和民族文化身份。他在《微妙的平衡》《箱子》《语录》《我、我、我》中分别呈现,探讨了文化自我与文化他者在互动与借鉴中构建充满活力的民族情感、民族艺术及民族身份的可能性。阿尔比对文化自我与他者的戏剧呈现具有以下特点:

阿尔比戏剧对"文化他性"的呈现具有内在指涉性。"文化他性"既是指他者的、外在的"陌异性",也是指自我的、内在的"陌异性",如《微妙的平衡》借用一个虚构的、外在的"陌生人"的"入侵"使自我呈现警觉和恐慌,以指涉自我内在的"陌异性",并达到对自我进行内省与反思的目的。"陌生人"的"入侵"是阿尔比20世纪六七十年代戏剧的常见命题,这集中反映了冷战时期冷战思维对美国民众心理和情感结构的深刻影响。

阿尔比戏剧对"文化他者"的呈现具有自我建构性。对文化他者的想象、虚构是文化自我认同的隐喻性表达。在《箱子》和《语录》中,阿尔比通过对文化他者的虚构与挪用,试图建立异质文化与自我文化之间的文本间性,从而以戏剧艺术的舞台呈现形式使自我在与他者的对立与交互中批判,认同和建构民族艺术的主体性。

阿尔比戏剧对"东方他者"的呈现具有发展流动性。阿尔比对"东方他者"的呈现并非一成不变的。从阿尔比戏剧的纵深发展来看,"文化他性"的呈现具有从外在到内在、从对抗到对话、从排斥到包容的演变与流动过程;而对以中国为代表的"东方"文化的想象与呈现体现了从早期的东方-西方意识形态的对立逐渐走向晚期"异托邦式的"文化主体间性的探寻这一转变发展过程。《语录》中对"东方他者"的面具化呈现显示了20世纪60年代意识形态化的文化诉求,而《我、我、我》对"中国"这个"东方他者"的异托邦想象虽不十分友善,但亦呈现出谋求相互依存、共同发展的良好愿望,尽管这一愿望是建立在阿尔比对民族身份重构的乌托邦想象的基础之上的。

阿尔比对文化他性的戏剧想象与呈现是出于对文化自我深重的焦虑与忧思,这种焦虑与忧思源于美利坚民族自建国伊始就存在的安全感与归属感的缺乏,尽管这种缺乏是以繁荣富强、世界霸权的表象"自鸣得意"地示人的。即使是"山巅之城""上帝选民",也无法克服这与生俱来的"暗恐"。因此,在阿尔比戏剧中,甚至在美国现当代文化、文学的表达中,隐匿不去的是"暗恐的现代性"(Collins and Jervis,2008),

但这种表达的普遍性反过来却足以证明艺术家或知识分子诚挚的民族情感。

在阿尔比的他者书写中,动物虽不多见,但是一个重要的类别。无论是狗、蜥蜴还是山羊,不管是隐喻的、非拟人的还是"真实的",都呈现出阿尔比对自我与他者问题的紧密关注与审慎思考。对动物他者的思考与再现使阿尔比的自我-他者问题从文化的层面上升至物种的层面,他用更加开阔的视野、更加开放的思维观照人类的集体命运和文明的整体走向。在此观照中,可以清晰地发现阿尔比对人类自我与动物他者的终极伦理关怀。

与传统的动物寓言故事相比,阿尔比戏剧中的动物不完全是隐喻式的或拟人的,更是作为动物本身出现的,强调其自身的动物性和生命的主体性。同时,阿尔比把人类看作动物的一种,是既有人性亦有动物性的物种,他想通过人与动物的对比、参照、互动来思考人的本质中的动物性及种际之间的关系,从而在生命共同体中重新界定动物和人类自身。阿尔比执着地认为,伦理问题最终是建立在主体之间的联结与交流基础上的。人与动物具有相似性、可通达性与可交流性,但这种可通达性、可交流性常被人类以自我为中心的控制欲和征服欲粗暴打断,人与动物之间的关系纽带常常被忽略、被错置甚至被割断,使人类丧失了对自我的认识和判断。

阿尔比对动物问题及动物与人类关系问题的思考具有发展性,经历了从早期将动物他者化、以动物性界定人性、强调动物-人类的对立关系,到中期将动物拟人化、用动物界定人类的物种身份、强调动物-人类的对话关系,再到后期重视动物的主体性、坚持动物-人类的平等关系、依靠动物-人类的主体间性来建构两者主体性的发展过程。阿尔比在剧中对动物和人类的呈现是对物种等级制下人与动物的二元对立的质疑与颠覆,是对形而上学人类中心主义的批评与嘲讽,也是对后现代语境下人类作为物种之一的个体与集体身份、命运的反思与探寻。

在对人类动物与非人类动物的整体观照中,阿尔比流露出对现代文明熵化走向的忧思。比格斯比所说的"阿尔比观察到的世界是熵化的"道出了阿尔比戏剧的最终指向(*Critical Introduciton* 292),即对熵化的人类世界与现代文明的反思与警示。阿尔比戏剧呈现的是:人类并未能从与非人类动物的相处中获得任何启示与警醒,固执地沉溺于社会传统和现代文明所圈定的规范和界限之中,注定要走向作茧自缚、自

我毁灭的边缘。

在他者书写中,阿尔比对情感创伤、文化暗恐及文明熵化的呈现与思考体现了他的负面美学思想在戏剧舞台上的实践。尼采认为,希腊悲剧起源于古希腊人"对丑的渴望",源于"希腊人渴望悲观主义,渴望悲剧神话,渴望生活中一切可怕的、邪恶的、神秘的、毁灭性的、危险的东西的良好而严肃的意愿"(《悲剧的诞生》8),因而古希腊悲剧可以说是起源于古希腊人对悲伤的、负面的情绪和情感的执着追求。弗洛伊德也提出,"美学不仅仅是有关美的理论,也是有关情感内涵的理论",包括创伤、厌恶、焦虑、恐惧等负面的情感("Uncanny" 514)。因此,他的暗恐理论实际上是在探讨"负面情绪的美学价值"(童明,《暗恐/非家幻觉》112),并使"审美情感这一概念问题化"(Howe 42),形成"一种独特的现代性的美学观"(Collins and Jervis, "Introduction" 2)。林登博格(Robin Lyndenberg)对弗洛伊德的暗恐理论的评价是,"暗恐"使我们同时注意到"叙述的稳定结构和不稳定的文学性之间的交融,因此惯例和创新、法则和非法、逻辑和谵语、意识效果和无意识效果成为[叙述]混合体"(转引自童明,《暗恐/非家幻觉》112),正是这种稳定性和不稳定性的"交融"造成了"现实与想象界限的美学模糊",而这种揭露"暗恐"的负面美学是"现代美学与心理分析的交织",引导我们看到的是"不自由"的一面,而目标却是追求"自由"(童明,《暗恐/非家幻觉》112)。

继弗洛伊德之后,阿多诺在《美学理论》(Aesthetic Theory, 1970)中提出"丑"的美学价值,他认为,"艺术需要借助作为一种否定的丑来实现自身",而"丑,无论其到底会是什么,在实际或潜在意义上均被认为是艺术的一个契机"(82),它能为艺术产生"一种动态的平衡"(83)。因此,"艺术不应借助幽默的手法来消解丑,也不应借此调节美与丑的存在……相反地,艺术务必利用丑的东西,借以痛斥这个世界,也就是这个在自身形象中创造和再创了丑的世界"(87)。阿多诺所说的"丑"的审美价值,即为负面美学或否定性美学(Aesthetics of Negativity)。在文学的表达中,荒诞派戏剧、卡夫卡小说都是负面美学的典型。这些负面美学的类型主要是写丑,写异化、扭曲、分裂的人格和形象。阿多诺对卡夫卡的小说给予的评价是"卡夫卡作为作家的力量……正是'现实的负面感'的力量"(qtd. in Eysteinsson 42)。

阿尔比作为一个剧作家和艺术家正是通过负面美学的戏剧实践,

通过对创伤、暗恐与熵化的"现实的负面感"的思考与呈现来关注自我与他者的命运,并从中获取启示与力量,但他的负面美学戏剧实践的目的并非追求负面情绪或消极情感,而是追求理解、宽容与爱。贯穿阿尔比所有戏剧的重要主题都是对"爱与缺失"的呈现与探讨,这个"爱"既是对他者的理解与宽容之爱,也是对自我的洞悉与鞭策之爱,而它的对立面即是"缺失"——情感的缺失、精神的缺失与文明的缺失,阿尔比的戏剧更多的是在书写、反思这种"缺失",如比格斯比所说的那样,"缺失是阿尔比戏剧的根本意象"(*Critical Introduction* 292)。而对自我之爱、对他者之爱及对人类生存与现代文明的终极关怀则是填补"缺失"的最终出路。

阿尔比自始至终都在通过戏剧舞台检验与挑战自爱默生以来的美国人所秉持的生活信念和生活原则,一方面他们深信自助与自由的重要性,但另一方面自助与自由的信念与原则使其深陷孤立、孤独、冷漠与缺乏交流的困境之中。因此,阿尔比的戏剧无论是在主题思想还是在剧作法上体现的是一种"反传统"的意图,但在某种程度上展现的却是"回归传统"的结局。这种"反传统"与"回归传统"的奇妙混合就是阿尔比的戏剧世界。阿尔比在这个戏剧世界中的多重身份造就了其创作的多重特性。

首先,作为剧作家的阿尔比(阿尔比戏剧的开创性和局限性)。虽然阿尔比戏剧以先锋的形式、精准的语言和发人深思的命题呈现了生命的丰富性和多样性、思想的复杂性和多元性,在美国的戏剧舞台甚至世界的戏剧舞台上都具有一定程度的开创性和现实性,但同时也难免会有一定的局限性。他的戏剧考察的内容和出发点主要集中在美国上层中产阶级异性恋白人的家庭婚姻、生老病死上。考察对象较为单一,鲜有直接呈现具有不同阶级、种族、族裔、宗教背景的个体和群体,因而在他者问题的呈现上受到考察对象的限制,缺乏多样性和丰富性;戏剧主题和人物塑造亦有重复,虽然阿尔比否认他的戏剧创作的重复性,但评论家对此多有揭示,批评他"新瓶装旧酒""江郎才尽"。笔者对此也部分赞同,比如,在大部分戏剧的人物塑造上,无论是女性人物还是男性人物都具有扁平化、类型化、同质化的特点,缺乏人物塑造的鲜活性和立体感,过多注重戏剧形式和形而上观念的实验,减少了观众观剧的体验,但这也许正是阿尔比本人想要达到的剧创目的。

其次,作为艺术家的阿尔比(阿尔比戏剧的跨界性和多元性)。阿

尔比的戏剧遭受众多争议和误解，部分原因在于他的戏剧超越了戏剧文类的范畴，融入了许多音乐、歌剧等听觉艺术元素，以及绘画、雕塑等视觉艺术元素，是一个跨界的多声部艺术综合体。他本人就是多种艺术形式的爱好者、收藏家，尤其是对音乐和雕塑有着特殊的偏好和专业的鉴赏力，而他也要求观众像欣赏音乐、雕塑一样地去聆听、鉴赏他的戏剧。所以，要读懂他的戏剧就必须深谙其作品中的艺术文类的跨界性、戏剧形式的多样性及戏剧命题的多重性。因此，从听觉艺术和视觉艺术上考察阿尔比戏剧中的音乐性和雕塑性将是笔者下一阶段的研究内容。

再次，作为美国人的阿尔比（阿尔比戏剧的时代性和自足性）。阿尔比的戏剧创作源自时代的需要，是美国当下的时代背景和戏剧舞台使阿尔比在美国乃至世界戏剧史上留下了浓墨重彩的一笔。尽管阿尔比在他的戏剧中提出了对他者问题的诸多普遍的、当下的关怀和诉求，但他毕竟是立足于美国、思考美国问题的本土剧作家。因此，作为美国人的阿尔比在戏剧创作上具有一定的时代性和自足性。

本书从他者视域出发考察阿尔比的主要戏剧作品，探究剧作家对他者问题及他者与自我的关系问题的思考，在一定程度上厘清了阿尔比他者观的演变过程，挖掘了阿尔比戏剧创作的艺术理念和审美旨趣，为阿尔比研究提供了新的探索路径。但因他者理论的复杂性、多义性，以及阿尔比作品的丰富性、跨界性，本书对其作品的边界性问题及艺术、审美的思想脉络未能做深入探讨、全面廓清，这是本书的不足之处，亦可作为后续研究的主要内容。

引 用 文 献

一、英文文献

Adams, James Truslow. *The Epic of America*. New York: Blue Ribbon Books, 1941.

Adler, Thomas P. "Albee's $3^1/_2$: The Pulitzer Plays". *The Cambridge Companion to Edward Albee*. Ed. Stephen Bottoms. London & New York: Cambridge University Press, 2005: 75–90.

Adonor, Theodov W. *Aesthetic Theory*. Trans. Robert Hullot-Kentor. Eds. Gretel Adorno and Rolf Tiedemann. London and New York: Continuum, 2002.

Agamben, Giorgio. *Infancy and History: The Destruction of Experience*. Trans. Liz Heron. London & New York: Verso, 1993.

Agamben, Giorgio. *The Open: Man and Animal*. Trans. Kevin Attell. Stanford: Stanford University Press, 2004.

Albee, Edward. *Stretching My Mind: Collected Essays of Edward Albee*. New York: Carroll and Graf Publishers, 2005.

Albee, Edward. *The Zoo Story. The Collected Plays of Edward Albee, 1958–1965*. New York: Overlook, 2007: 1–40.

Albee, Edward. *The American Dream. The Collected Plays of Edward Albee, 1958–1965*. New York: The Overlook Press, 2007: 95–148.

Albee, Edward. *Who's Afraid of Virginia Woolf? The Collected Plays of Edward Albee, 1958–1965*. New York: The Overlook Press, 2007: 149–312.

Albee, Edward. *A Delicate Balance. The Collected Plays of Edward Albee, 1966–1977*. New York: The Overlook Press, 2008: 11–122.

Albee, Edward. *Seascape. The Collected Plays of Edward Albee, 1966–1977*.

New York: The Overlook Press, 2008: 367 – 448.

Albee, Edward. *The Goat or, Who Is Sylvia? Notes Toward a Definition of Tragedy. The Collected Works of Edward Albee*, Vol. 3, *1978 – 2003*. New York: The Overlook Press, 2008: 535 – 622.

Albee, Edward. *Three Tall Women. The Collected Plays of Edward Albee, 1978 – 2003.* New York: The Overlook Press, 2008: 307 – 384.

Albee, Edward. *Me, Myself & I.* New York: Dramatists Play Service Inc., 2011.

Albee, Edward. *At Home, at the Zoo.* New York: The Overlook Press, 2011.

Albee, Edward. "Preface". *The American Dream* and *the Zoo Story*. New York: Signet, 1963: 53 – 54.

Albee, Edward. "Which Theatre Is the Absurd One? (1962)". *Stretching My Mind*. New York: Carroll and Graf Publishers, 2005: 5 – 14.

Albee, Edward. "The Decade of Engagement (1970)". *Stretching My Mind*. New York: Carroll and Graf Publishers, 2005: 61 – 66.

Albee, Edward. "Conversation with Catch (1981)". *Stretching My Mind*. New York: Carroll and Graf Publishers, 2005: 81 – 104.

Albee, Edward. "On *Three Tall Women* (1994)". *Stretching My Mind*. New York: Carroll and Graf Publishers, 2005: 165 – 168.

Albee, Edward. "*A Delicate Balance*: A Non-reconsideration (1996)". *Stretching My Mind*. New York: Carroll and Graf Publishers, 2005: 173 – 174.

Albee, Edward. "Context Is All: Excerpts from a Conversation with Jonathan Thomas and Harry Rand (2000)". *Stretching My Mind*. New York: Carroll and Graf Publishers, 2005: 219 – 246.

Albee, Edward. "About This Goat (2004)". *Stretching My Mind*. New York: Carroll and Graf Publishers, 2005: 259 – 263.

Albee, Edward. "Borrowed Time: An Interview with Stephen Bottoms (2005)". *Stretching My Mind*. New York: Carroll and Graf Publishers, 2005: 265 – 294.

Amarcher, Richard. *Edward Albee* (Revised Edition). Boston: Twayne Publishers, 1982.

Anderson, Mark and Ear Ingersoll. "Living on the Precipice: A Conversation

with Edward Albee (1981)". *Conversations with Edward Albee*. Ed. Phillip C. Kolin. Jackson: University Press of Mississippi, 1988.

Bailin, Deborah. "Our Kind: Albee's Animals in *Seascape* and *The Goat or, Who Is Sylvia?*" *Journal of American Drama and Theatre*, Vol. 18, No. 1 (2006): 5 – 23.

Baranauckas, Carla. "Big Names on Local Stages: Review". *New York Times*, Sept. 2, 2007: NJ. 12.

Bassin, Donna, Margaret Honey and Meryle Mahrer Kaplan. *Representations of Motherhood*. New Haven: Yale University Press, 1994.

Baudrillard, Jean. *The Consumer Society: Myths and Structures*. London: Sage, 1998.

Beauregard, Robert A. *When America Became Suburban*. Minneapolis: University of Minnesota Press, 2006.

Beauvoir, Simone de. *The Second Sex*. Trans. & Ed. H. M. Parshley. London: Jonathan Cape, 1956.

Beauvoir, Simone de. *Old Age*. Trans. Patrick O'Brian. Harmondsworth: Penguin, 1977.

Bentham, Jeremy. *An Introduction to the Principles of Morals and Legislation*. Kitchener: Batoche Books, 2000.

Bigsby, C. W. E. *Confrontation and Commitment: A Study of Contemporary American Drama, 1959 – 1966*. London: MacGibbon & Kee Ltd., 1967.

Bigsby, C. W. E. "The Strategy of Madness: An Analysis of Edward Albee's '*A Delicate Balance*'". *Contemporary Literature*, Vol. 9, No, 2 (Spring 1968): 223 – 235.

Bigsby, C. W. E. *Albee*. New York: Chip's Bookshop, 1969.

Bigsby, C. W. E. "Introduction". *The Cambridge History of American Theatre* (Vol. 3). Eds. Don B. Wilmeth and Christopher Bigsby. New York: Columbia University Press, 2000.

Bigsby, C. W. E. *Edward Albee: A Collection of Critical Essays*. Englewood Cliffs, NJ: Prentice-Hall, 1975.

Bigsby, C. W. E. *A Critical Introduction to Twentieth-Century American Drama*. Volume 2. New York: Cambridge University Press, 1984.

Bigsby, C. W. E. *Modern American Drama, 1945 – 2000*. Beijing: Foreign

Language Teaching and Research Press, 2006.

Bon, Gustav Le. *The Crowd: A Study of the Popular Mind*. New York: Viking Press, 1976.

Bottoms, Stephen. *Albee: Who's Afraid of Virginia Woolf?* Cambridge and New York: CUP, 2000.

Bottoms, Stephen. "Introduction: The Man Who Had Three Lives". *The Cambridge Companion to Edward Albee*. Cambridge: Cambridge University Press, 2005: 1 – 15.

Bourdieu, Pierre. *Distinction: A Social Critique of the Judgement of Taste*. Cambridge, Mass.: Harvard University Press, 1984.

Bowers, Faubion. "Theatre of the Absurd: It Is Here to Stay". *Theatre Arts*, XLVI (Nov. 1962): 64 – 68.

Brantley, Ben. "Language, the Muse That Provokes Stoppard and Albee: [Review]". *New York Times*, Late Edition (East Coast), 18 Feb 2008: E. 1.

Brantley, Ben. "Ta-ta! Give 'Em the Old Existential Soft-Shoe". *New York Times*. 28 January 2008: 1E.

Brantley, Ben. "I Know You Are, but What Am I, and Who Is He?: [Review]". *New York Times*, Late Edition (East Coast), 13 Sep 2010: C. 1. Sept. 19, 2017. http://www.nytimes.com/2010/09/13/theater/reviews/13memyself.html?_r = 0.

Braudy, Leo. *From Chivalry to Terrorism: War and the Changing Nature of Masculinity*. Los Angeles: Sandra Djkstra Literary Agency, Inc., 2003.

Broich, Ulrich. "Intertextuality". *International Postmodernism: Theory and Literary Practice*. Eds. Hans Bertens and Douwe Fokkema. Philadelphia: John Benjamins Publishing Company, 1997: 249 – 255.

Bronfen, Elisabeth. "Night and the Uncanny". *Uncanny Modernity: Cultural Theories, Modern Anxieties*. Eds. Jo Collins and John Jervis. New York: Palgrave MacMillan, 2008: 51 – 67.

Bruns, Gerald L. "Becoming-animal (Some Simple Ways)". *New Literary History*, Vol. 38, No. 4 (2007): 703 – 720.

Brustein, Robert. *Seasons of Discontent*. New York: Simon & Schuster, 1967.

Brustein, Robert. "Albee and the Medusa Head". *Critical Essays on Edward*

Albee. Eds. Philip C. Kolin and J. Madison Davis. Boston: G. K. Hall, 1986: 46 – 47.

Buber, Martin. *I and Thou*. Trans. Ronald G. Smith. Edinburgh and London: Morrison and Gibb Ltd., 1937.

Calarco, Matthew. *Zoographies: The Question of the Animal from Heidegger to Derrida*. New York: Columbia University Press, 2008.

Campbell, Gregor. "Name of Father". *Encyclopedia of Contemporary Literary Theory: Approaches, Scholars, Terms*. Toronto: University of Toronto Press, 1993: 597 – 598.

Canaday, Nicholas, Jr. "Albee's *The American Dream* and the Existential Vacuum". *Bloom's Literary Themes: The American Dream*. Eds. Harold Bloom and Blake Hobby. New Yrok: Infobase Publishing, 2009: 11 – 20.

Carlson, Marvin. *Theories of the Theatre: A Historical and Critical Survey from the Greeks to the Present*. Expanded ed. Ithaca: Cornell University Press, 1993.

Cavallo, Dominick J. *A Fiction of the Past: The Sixties in American History*. New York: Palgrave Macmillan, 2001.

Chang, Chin-ying. "Ecological Consciousness and Human/Nonhuman Relationship in Edward Albee's *Seascape*". *Neohelicon*, 2012(2): 395 – 406.

Chodorow, Nancy. *The Reproduction of Mothering: Psychoanalysis and the Sociology of Gender*. Berkeley, CA: University of California Press, 1978.

Chodorow, Nancy J. *Feminism and Psychoanalytic Theory*. New Haven: Yale University Press, 1989.

Clurman, Harold. "Theatre". *Nation*, 26 (25 Mar. 1968): 420.

Cohn, Ruby. *Edward Albee*. Minneapolis: University of Minnesota Press, 1969.

Collins, Jo and John Jervis. "Introduction". *Uncanny Modernity: Cultural Theories, Modern Anxieties*. Eds. Jo Collins and John Jervis. New York: Palgrave MacMillan, 2008: 1 – 9.

Culler, Jim. *The American Dream: A Short History of an Idea That Shaped a Nation*. New York: Oxford University Press, 2003.

DeFalco, Amelia. *Uncanny Subjects: Aging in Contemporary Narrative*. Columbus: The Ohio University Press, 2010.

Delvin, Rachel. *Relative Intimacy: Fathers, Adolescent Daughters, and Postwar American Culture*. Chapel Hill and London: The University of North Carolina Press, 2005.

Derrida, Jacques. *Writing and Difference*. Trans. Alan Bass. Chicago: The University of Chicago Press, 1978.

Derrida, Jacques. *Of Spirit: Heidegger and the Question*. Chicago and London: The University of Chicago Press, 1989.

Derrida, Jacques. *The Animal That Therefore I Am*. Ed. Marie-Luise Mallet. Trans. David Wills. New York: Fordham University Press, 2008.

Dircks, Phyllis T. *Edward Albee: A Literary Companion*. Jefferson, N. C. and London: McFarland & Company Inc., Publishers, 2010.

Douglas, Mary and Baron Isherwood. *The World of Goods: Towards the Anthropology of Consumption*. New York: Basic Books, 1979.

Debusscher, Gilbert. *Edward Albee: Tradition and Renewal*. Trans. Anne D. Williams. Brussels: MCMLXIX, Center for American Studies, 1969.

Deutsch, Robert H. "Writers Maturing in the Theatre of the Absurd". *Discourse*, VII (Spring 1964): 181 – 187.

Dunayer, Joan. "Sexist Words, Speciesist Roots". *Animals and Women: Feminist Theoretical Explorations*. Ed. Carol J. Adams and Josephine Donovan. Durham: Duke University Press, 1995.

Durkin, Thomas P. *The Games Men Play: Madness and Masculinity in Post-World War II American Fiction, 1946 – 1964*. Diss. of Marquette University, 2007.

Eby, Clare Virginia. "Fun and Games with George and Nick: Competitive Masculinity in *Who's Afraid of Virginia Woolf?*". *Modern Drama*, Vol. 50, No. 4 (Winter 2007): 601 – 619.

Editors. "Jouissance". *The Literary Encyclopedia*. Jan. 1, 2004. April 7, 2017. http://www.litencyc.com/php/stopics.php?rec=true&UID=602.

Ehrenreich, Barbara. *Fear of Falling: The Inner Life of the Middle Class*. New York: Pantheon Books, 1989.

Esslin, Martin. "The Theatre of the Absurd: Edward Albee". Ed. C. W. E. Bigsby. *Edward Albee: A Collection of Critical Essays*. New Jersey: Prentice-Hall Inc., 1975: 23 – 25.

Eysteinsson, Astradur. *The Concept of Modernism*. Ithaca: Cornell University Press, 1990.

Faludi, Susan. *Stiffed: The Betrayal of the American Man*. New York: William Morrow Co., 1999.

Featherstone, Mike and Andrew Werrick. *Images of Aging: Cultural Representations of Later Life*. London: Routledge, 1995.

Felski, Rita. *The Gender of Modernity*. London and Cambridge: Harvard University Press, 1995.

Gainor, J. Ellen. "Albee's *The Goat*: Rethinking Tragedy for the 21st Century". *The Cambridge Companion to Edward Albee*. Ed. Stephen Bottoms. Cambridge: Cambridge University Press, 2005: 199–216.

Garner, Elysa. "A Perverse Albee Gloats in 'Goat'". *USA Today*, March 11, 2002.

Gassner, John. "Review of *Who's Afraid of Virginia Woolf?*" *Critical Essays on Edward Albee*. Ed. Philip C. Kolin and J. Madison Davis. Boston: G. K. Hall & Co., 1986: 48–49.

Ghandeharion, Azra and Manzay Feyz. "Desperate Housewives in Albee's *Who's Afraid of Virginia Woolf?*". *Annals of Ovidius University Constanta*. Vol. 25, No. 1 (2014): 12–21.

Gilbert, James. *Men in the Middle: Searching for Masculinity in 1950s*. Chicago and London: The University of Chicago Press, 2005.

Goffman, Erving. *Stigma: Notes on the Management of Spoiled Identity*. Englewood Cliffs, N. J.: Prentice-Hall, 1963.

Goldberg, Isa. "Edward Albee on His New Play". *Finacial Times*. 4 September 2010. Jan. 2, 2016. http://www.ft.com/intl/cms/s/2/9d442662-b6e9-11df-b3dd-00144feabdc0.html#axzz2h8c14Rjk.

Goodman, Paul. *Growing Up Absurd: Problems of Youth in the Organized System*. New York: Random House, 1960.

Gussow, Mel. *Edward Albee: A Singular Journey, a Biography*. New York: Simon & Schuster, 1999.

Hansen, Elaine T. *Mother Without Child: Contemporary Fiction and the Crisis of Motherhood*. Berkeley: University of California Press, 1997.

Hayman, Ronald. *Edward Albee*. New York: Frederic Ungar Publishing Co.,

1973.

Heidegger, Martin. *The Fundamental Concepts of Metaphysics: World, Finitude, Solitude*. Trans. William McNeill and Nichlas Walker. Bloomington: Indiana University Press, 1995.

Henriksen, Margot A. *Dr. Strangelove's America: Society and Culture in the Atomic Age*. Berkeley and Los Angeles: University of California Press, 1997.

Hermans, Hubert J. M. and Agnieszka Hermans-Konopka. *Dialogical Self Theory: Positioning and Counter-Positioning in a Globalizing Society*. New York: Cambridge University Press, 2010.

Hermans, Hubert J. M. and Thorsten Gieser. "Introductory Chapter: History, Main Tenets and Core Concepts of Dialogical Self Theory". *Handbook of Dialogical Self Theory*. Eds. Hubert J. M. Hermans and Thorsten Gieser. New Your: Cambridge University Press, 2012: 1 – 22.

Hirsch, Foster. *Who's Afraid of Edward Albee?*. Berkeley: Creative Arts Book Co., 1978.

Hoorvash, Mona and Farideh Pourgiv. "Martha the Mimos: Femininity, Mimesis and Theatricality in Edward Albee's *Who's Afraid of Virginia Woolf?*". *Journal of the Spanish Association of Anglo-American Studies*. Vol. 33, No. 2 (Winter 2011): 11 – 25.

Horn, Barbara Lee. *Edward Albee: A Research and Production Sourcebook*. Westport, Conn.: Praeger, 2003.

Howe, Jan Niklas. "Familiarity and No Pleasure: The Uncanny as an Aesthetic Emotion". *Image and Narrative*. Vol. 11, No. 3 (2010): 42 – 63.

Huffer, Lynne. *Maternal Pasts, Feminist Futures: Nostalgia, Ethics, and the Question of Difference*. Stanford, CA: Stanford University Press, 1998.

Hutcheon, Linda and Michael Hutcheon. *Four Last Songs: Aging and Creativity in Verdi, Strauss, Messiaen, and Britten*. Chicago and London: The University of Chicago Press, 2015.

Ian, Marcia. *Remembering the Phallic Mother: Psychoanalysis, Modernism, and the Fetish*. Ithaca: Cornell University Press, 1993.

Ireland, Mardy S. *Reconceiving Women: Separating Motherhood from Female Identity*. New York: Guilford Press, 1993.

Irigaray, Luce. *Speculum of the Other Woman*. Trans. Gillian C. Gill. Ithaca: Cornell University Press, 1985.

Irigaray, Luce. *Thinking the Difference*. Trans. Karin Montin. London: The Athlone Press, 1994.

Irigaray, Luce. "The Bodily Encounter with the Mother". Trans. David Macey. *The Irigaray Reader*. Ed. Margaret Whitford. Cambridge, Mass: Blackwell Publishers, 1991.

Iser, Wolfgang. *The Act of Reading: A Theory of Aesthetic Response*. London and Henley: Routledge and Kegan Paul, 1978.

Iser, Wolfgang. *The Range of Interpretation*. New York: Columbia University Press, 2000.

James, William. *The Will to Believe*. New York: Dover, 1956.

Jeremiah, Emily. "Motherhood to Mothering and Beyond: Maternity in Recent Feminist Thought". *Journal of the Association for Research on Mothering*, Vol. 8, No. 1 – 2 (2006): 21 – 33.

Jocous, Mary. *First Things: The Maternal Imaginary in Literature, Art Psychoanalysis*. New York: Routledge, 1995.

Jurca, Catherine. *White Diaspora: The Suburb and the Twentieth-Century American Novel*. Princeton: Princeton University Press, 2001.

Kaplan, E. Ann. *Motherhood and Representation: The Mother in Popular Culture and Melodrama*. London: Routledge, 1992.

Kaplan, E. Ann. "Trauma and Aging: Marlene Dietrich, Melanie Klein, and Marguerite Duras". *Figuring Age: Women, Bodies, Generations*. Ed. Kathleen Woodward. Bloomington: Indiana University Press, 1999: 171 – 94.

Kauffmann, Stanley. *Persons of the Drama: Theatre Criticism and Comments*. New York: Harper & Row, 1976.

Kaufmann, Walter. *Existentialism: From Dostoevsky to Sartre*. New York: Meridian Books Inc., 1960.

Kim, Ki-ae. "Substance and Shadow in *The Goat, or Who Is Sylvia?*" *Journal of Modern British and American Drama*, Vol. 17, No. 3 (2004): 27 – 45.

Kimmel, Michel. *Manhood in America: A Cultural History*. New York and London: The Free Press, 1996.

Kirkpatrick, Kate. "Past her Prime? Simone de Beauvoir on Motherhood and Old Age". *SOPHIA*, Vol. 53, No. 2 (2014): 275 – 287.

Kline, Wendy. *Building a Better Race: Gender, Sexuality and Genetics from the Turn of the Century to the Baby Boom*. Berkeley: University of California Press, 2001.

Kolin, Philip C. and J. Madison Davis. *Critical Essays on Edward Albee*. Boston: G. K. Hall & Co., 1986.

Kolin, Philip C. *Conversations with Edward Albee*. Jackson and London: University Press of Mississippi, 1988.

Kolin, Philip C. "Albee's Early One-Act Plays: 'A New American Playwright from Whom Much Is to Be Expected'". *The Cambridge Companion to Edward Albee*. Ed. Stephen Bottoms. Cambridge: Cambridge University Prer, 2005: 16 – 37.

Kowaleski-Wallace, Beth. "Father". *Encyclopedia of Feminist Literary Theory*. Ed. Elizabeth Kowaleski-Wallace. London and New York: Routledge, 2009: 209 – 211.

Kowaleski-Wallace, Elizabeth. *Their Fathers' Daughters: Hannanh More, Maria Edgeworth, and Patriarchal Complicity*. New York: Oxford University Press, Inc., 1991.

Konkle, Lincoln. "'Good, Better, Best, Bested': The Failure of American Typology in *Who's Afraid of Virginia Woolf?*" *Edward Albee: A Case Book*. Ed. Bruce J. Mann. New York: Routledge, 2003: 44 – 62.

Kristeva, Julia. *The Kristeva Reader*. Trans. Sean Hand. Ed. Toril Moi. New York: Columbia University Press, 1986.

Kristeva, Julia. "Word, Dialogue and Novel". *The Kristeva Reader*. New York: Columbia University Press, 1986: 34 – 61.

Kristeva, Julia. *Strangers to Ourselves*. Trans. Leon S. Roudiez. New York: Columbia University Press, 1991.

Kuhn, John. "Getting Albee's Goat: 'Notes toward a Definition of Tragedy'". *American Drama*, Vol. 13, No. 2 (Summer 2004): 1 – 32.

Kuo, Chiang-Sheng. *The Images of Masculinity in Contemporary American Drama: Albee, Shepard, Mamet and Tony Kushner*. Diss. New York: New York University, 1999.

Levi-Strauss, Claude. *The Elementary Structures of Kinship*. Boston: Beacon Press, 1969.

Lewis, Allan. "The Fun and Games of Edward Albee". *Educational Theatre Journal*, Vol. 16, No. 1 (Spring 1964): 29 – 39.

Lisa, Cody. "Matrophobia". *Encyclopedia of Feminist Literary Theory*. Ed. Elizabeth Kowaleski-Wallace. London and New York: Routledge, 2009: 364.

Loney, Glen M. "Theatre of the Absurd: It Is Only a Fad". *Theatre Arts*, XLVI (Nov,1962):20 – 24.

Loss, Emma Perry. *White Man's Burden: American Literature of the 1960s and the Subject of Privilege*. Diss. of the Ohio State University, 2002.

Mann, Emily. Emily Mann on *Me, Myself, and I*. Jan. 18, 2008. Sept. 19, 2017. https://www.mccarter.org/Education/me-myself-i/html/1.html.

McCarthy, Gerry. *Edward Albee*. New York: St. Martin's Press, 1987.

McCarthy, Gerry. "Minding the Play: Thought and Feeling in Albee's 'Hermetic' Works". *The Cambridge Companion to Edward Albee*. Ed. Stephen Bottoms. Cambridge: Cambridge University Press, 2005: 108 – 126.

Mercer, Erin. *Repression and Realism in Post-War American Literature*. New York: Palgrave MacMillan, 2011.

Mills, C. Wright. *White Collar: The American Middle Classes*. New York: Oxford University Press, 1951.

Miller, Jordan Y. "Myth and the American Dream: O'Neill to Albee". *Modern Drama*, Vol.7, No.2 (1964): 190 – 198.

Moi, Toril. *The Kristeva Reader*. Trans. Sean Hand. New York: Columbia University Press, 1986.

Mullin, Donald. "The 'Decline of the West' as Reflected in Three Modern Plays". *Educational Theatre Journal*, Vol. 28, No. 3 (Fall 1976): 363 – 375.

Nilsen, Helge Normann. "Responsibility, Adulthood and the Void: A Comment on Edward Albee's *A Delicate Balance*". *Neophilologus*, Vol. 73, No.1 (1989): 150 – 157.

Palen, John J. *The Suburbs*. New York: McGraw-Hill, 1995.

Paolucci, Anne. *From Tension to Tonic: The Plays of Edward Albee*. Carbondale and Edwardsville: Southern Illinois University Press, 1972.

Paolucci, Ann. *Edward Albee: The Later Plays*. New York: Griffon House Publications, 2010.

Pero, Allan. "The Crux of Melancholy: Edward Albee's *A Delicate Balance*". *Modern Drama*, Vol. 49, No. 2 (Summer 2006): 174–187.

Perry, Virginia I. "Disturbing Our Sense of Well-Being: The 'Uninvited' in *A Delicate Balance*". *Edward Albee: An Interview and Essays*. Ed. Julian N. Wasserman. Houston: University of St. Thomas, 1983: 55–64.

Plant, Rebecca Jo. *Mom: The Transformation of Motherhood in Modern America*. Chicago: University of Chicago Press, 2010.

Post, Robert. "Fear Itself: Edward Albee's *A Delicate Balance*". *C. L. A. Journal*, Vol. 13, No. 1 (Sept. 1969): 166–179.

Proházska-Rád, Boróka. "Discourses of the I: The Panic of Identity in Edward Albee's *Me, Myself and I*". *Acta Universitatis Sapientiae, Philologica*, Vol. 8, No. 1 (2016): 29–39.

Proházska-Rád, Boróka. "Transgressing the Limits of Interpretation: Edward Albee's *The Goat, or Who Is Sylvia? (Notes Toward a Definition of Tragedy)*". *Hungarian Journal of English and American Studies* (HJEAS) Vol. 15, No. 1 (Spring 2009): 135–153.

Punnett, Audrey and Kathrin Asper. "A Conversation: The Abandoned and the Orphaned". *Jung Journal: Culture & Psyche*, Vol. 9, No. 2 (2015): 114–124.

Purdon, Liam O. "The Limits of Reason: *Seascape* as Psychic Metaphor". *Edward Albee*. Ed. Harold Bloom. New York: Chelsea House Publishers, 1987: 119–130.

Reisman, David. *The Lonely Man*. New Haven & London: Yale University Press, 1989.

Rich, Adrienne. *Of Woman Born: Motherhood as Experience and Institution*. New York and London: W. W. Norton & Company Inc., 1986.

Richards, David. "Critical Winds Shift for Albee: A Master of the Steady Course". *New York Times*, 13 April, 1994: C15.

Robinson, Michelle. "Impossible Representation: Edward Albee and the End

of Liberal Tragedy". *Modern Drama*, Vol. 54, No. 1 (Spring 2011): 62-77.

Roth, Philip. "The Play That Dare Not Speak Its Name". *Edward Albee: A Collection of Critical Essays*. Ed. C. W. E. Bigsby. Upper Saddle River: Prentice-Hall Inc., 1975: 105-109.

Rothenberg, Rose-Emily. "The Orphan Archetype". *Psychological Perspectives*, Vol. 60, No. 1 (2017):103-113.

Roudane, Matthew. *Understanding Edward Albee*. Columbia: University of South Carolina Press, 1987.

Roudane, Matthew. *Who's Afraid of Virginia Woolf?: Necessary Fictions, Terrifying Realities*. Boston: Twayne Publishers, 1990.

Roudane, Matthew. *Public Issues and Private Tensions: Contemporary American Drama*. New York: AMS Press Inc., 1993.

Roudane, Matthew. *American Drama since 1960: A Critical History*. New York: Twayne Publishers, 1996.

Roudane, Matthew. "*Who's Afraid of Virginia Woolf?:* Toward the Marrow". *The Cambridge Companion to Edward Albee*. Ed. Stephen Bottoms. Cambridge: Cambridge University Press, 2005: 39-58.

Roy, Emil. "*Who's Afraid of Virginia Woolf?* and the Tradition". *Critical Essays on Edward Albee*. Eds. Philip C. Kolin and J. Madison Davis. Boston: G. K. Hall & Co., 1986: 87-94.

Rutenberg, Michael E. *Edward Albee: Playwright in Protest*. New York: Avon, Discus Books, 1969.

Saddik, Annette J. *Contemporary American Drama*. Edinburgh: Edinburgh University Press Ltd., 2007.

Said, Edward W. *Orientalism: Western Conceptions of the Orient*. London: Penguin Books, 2003.

Said, Edward W. *Culture and Imperialism*. New York: Vintage Books, 1994.

Savran, David. "Interview with Edward Albee (1998)". *The Playwright's Voice: American Dramatists on Memory, Writing and the Politics of Culture*. New York: Theatre Communication Group, Inc., 1999: 5-23.

Schechner, Richard. "Who's Afraid of Edward Albee?". *The Tulane Drama Review*, Vol. 7, No. 3 (Spring 1963): 7-10.

Schlesinger, Arthur M. *Kennedy or Nixon: Does It Make Any Difference?*. New York: Macillan, 1960.

Sebald, Hans. *Momism: The Silent Disease of America*. Chicago: Nelson Hall, 1976.

Singer, Peter. *Animal Liberation*. New York: Ecco Press, 2002.

Skyes, Carol A. "Albee's Beast Fables: *The Zoo Story* and *A Delicate Balance*". *Educational Theatre Journal*, Vol. 25, No. 4 (Dec., 1973): 448–455.

Smith, Ronald G. "Translator's Introduction". *I and Thou*. Martin Buber. Trans. Ronald G. Smith. Edinburgh and London: Morrison and Gibb Ltd., 1937. v–xiii

Snaza, Nathan. "The Place of Animals in Politics: The Difficulty of Derrida's 'Political' Legacy". *Cultural Critique*, Vol. 90, No. 1 (Spring 2015): 181–199.

Solomon, Rakesh H. *Albee in Performance*. Bloomington: Indiana University Press, 2010.

Stanford, Gene and Barbara Stanford. "Extending Our Planetary Vision: Oriental Literature". *English Education*, Vol. 5, No. 2 (1973–1974): 91–100.

Staub, August W. "Public and Private Thought: The Enthymeme of Death in Albee's Three Tall Women". *Journal of Dramatic Theory and Criticism*, Vol. 12, No. 1 (1997): 149–158.

Steigerwald, David. *The Sixties and the End of Modern America*. New York: St. Martin's Press, 1995.

Stenz, Anita Maria. *Edward Albee: The Poet of Loss*. New York: Mouton Publishers, 1978.

Stowell, Robert. *The Cambridge Companion to the String Quartet*. Cambridge and New York: Cambridge University Press, 2003.

Treanor, Brian. *Aspects of Alterity: Levinas, Marcel, and the Contemporary Debate*. New York: Fordham University Press, 2006.

Turner, W. L. "Absurdist, Go Home!" *Players Magazine*, XL (Feburary 1964): 139–140.

Wachholz, Sandra. "Ecofeminism". *Encyclopedia of Global Justice*. Ed. Deen

K. Chatterjee. Berlin: Springer, 2011: 289 – 290.

Wallace, Robert S. "*The Zoo Story*: Albee's Attack on Fiction". *Modern Drama* 1 (Spring 1973): 49 – 54.

Way, Brian. "Albee and the Absurd: *The American Dream* and *The Zoo Story*". *Edward Albee: A Collection of Critical Essays*. Ed. C. W. E. Bigsby. Englewood Cliffs, NJ: Prentice-Hall, 1975: 26 – 44.

Weber, Max. *The Protestant Ethic and the Spirit of Capitalism*. Trans. Talcott Parsons. London and New York: Routledge, 2001.

Williams, David. "Performing Animal, Becoming Animal". *Body Shows: Australian Viewings of Live Performance*. Ed. P. Tait. Amsterdam: Rodopi, 2000: 44 – 59.

Williams, Raymond and Michael Orrom. *Preface to Film*. London: Film Drama Ltd., 1954.

Williams, Raymond. *Culture and Society: 1780 – 1950*. New York: Doubleday & Company Inc., 1960.

Williams, Raymond. *The Long Revolution*. London: Chatto and Windus, 1961.

Williams, Raymond. *Marxism and Literature*. New York: Oxford University Press, 1977.

Winkel, Suzanne MacDonald. *Childless Women in the Plays of William Inge, Tennessee Williams, and Edward Albee*. Diss. of University of North Dakota, 2008.

Wolff, Janet. "The Invisible Flaneuse: Women in the Literature of Modernity". *Theory, Culture & Society*, Vol. 2, No. 3 (1985): 37 – 46.

Woodward, Kathleen. *Aging and Its Discontents: Freud and Other Fictions*. Bloomington: Indiana University Press, 1991.

Woodward, Kathleen. "The Mirror Stage of Old Age". *Memory and Desire: Aging-Literature-Psychoanalysis*. Eds. Kathleen Woodward and Murray M. Schwartz. Bloomington: Indiana University Press, 1986: 97 – 113.

Woodward, Kathleen. "Aging". *Keywords in Disability Studies*. Eds. Rachel Adams, Benjamin Reiss and David Serlin. New York: New York University Press, 2015: 33 – 34.

Woodward, Kathleen. "Tribute to the Older Woman: Psychoanalysis, Feminism, and Ageism". *Images of Aging: Cultural Representations of*

Later Life. Eds. Mike Featherstone and Andrew Werrick. London: Routledge, 1995: 79 – 96.

Wyatt-Brown, Anne and Janice Rossen *Aging & Gender in Literature: Studies in Creativity*. Charlottesville: University of Virginia Press, 1993.

Wylie, Philip. *Generation of Vipers*. New York: Pocket Books, 1942.

Zinman, Toby. *Edward Albee*. Ann Arbor: The University of Michigan Press, 2008.

二、中文文献

阿方索·林吉斯. 尼采与动物[M]//汪民安. 生产(第三辑). 桂林:广西师范大学出版社,2006:3 – 13.

阿兰·图海纳. 我们能否共同生存? [M]. 狄玉明,李平沤,译. 北京:商务印书馆,2003.

阿兰·布洛萨,汤明洁. 福柯的异托邦哲学及其问题[J]. 清华大学学报(哲学社会科学版),2016(5):155 – 162.

埃德蒙德·胡塞尔. 逻辑研究(第二卷第一部分)[M]. 倪梁康,译. 上海:上海译文出版社,1998.

埃德蒙德·胡塞尔. 笛卡尔式的沉思[M]. 张廷国,译. 北京:中国城市出版社,2002.

埃里希·弗罗姆. 寻找自我[M]. 陈学明,译. 北京:工人出版社,1988.

埃里希·弗洛姆. 逃避自由[M]. 刘林海,译. 北京:国际文化出版公司,2000.

埃马纽埃尔·列维纳斯. 从存在到存在者[M]. 吴蕙仪,译. 南京:江苏教育出版社,2006.

安东尼·吉登斯. 现代性与自我认同[M]. 赵旭东,方文,译. 北京:生活·读书·新知三联书店,1998.

安东尼·吉登斯. 社会学(第4版)[M]. 赵旭东,齐心,王兵,等译. 北京:北京大学出版社,2003.

巴赫金. 陀思妥耶夫斯基诗学问题[M]. 白春仁,顾亚铃,译. 北京:生活·读书·新知三联书店,1988.

包亚明. 现代性与都市文化理论[M]. 上海:上海社会科学院出版社,2008.

陈永国. 互文性[J]. 外国文学,2003(1):75 – 81.

陈永国. 猫的回视与人的主体性反思[J]. 苏州大学学报(哲学社会科学

版),2013(6):129-136.

程党根.游牧[J].外国文学,2005(3):74-80.

大卫·理斯曼.孤独的人群[M].王崑,朱虹,译.南京:南京大学出版社,2002.

戴维·哈维,周宪,何成洲,等.戴维·哈维学术访谈(一):空间转向、空间修复与全球化进程中的中国[J].学术研究,2016(8):144-148.

戴维·S.梅森.美国世纪的终结[M].倪乐雄,孙运峰,等译.上海:上海辞书出版社,2009.

戴维·斯泰格沃德.六十年代与现代美国的终结[M].周朗,新港,译.北京:商务印书馆,2002.

丹尼尔·贝尔.资本主义文化矛盾[M].严蓓雯,译.北京:人民出版社,2010.

但汉松.重读《抄写员巴特尔比》:一个后"9·11"的视角[J].外国文学评论,2016(1):5-21.

迪克·海布迪奇.作为形象的物:意大利踏板摩托车[M]//罗钢,王中忱.消费文化读本.北京:中国社会科学出版社,2003:497-552.

笛卡尔.谈谈方法[M].王太庆,译.北京:商务印书馆,2000.

第欧根尼·拉尔修.名哲言行录(上)[M].马永翔,赵玉兰,祝和军,等译.长春:吉林人民出版社,2003.

蒂费纳·萨莫瓦约.互文性研究[M].邵炜,译.天津:天津人民出版社,2002.

段文佳.爱德华·阿尔比中后期戏剧中的生态意识:以《海景》、《山羊》为例[D].重庆:西南大学,2016.

樊晓君.禁忌与替罪羊:阿尔比戏剧《山羊》的荒诞性阐释[J].山西师大学报(社会科学版),2017(3):43-47.

费迪南·费尔曼.生命哲学[M].李健鸣,译.北京:华夏出版社,2000.

弗雷德里克·詹明信.晚期资本主义的文化逻辑[M].陈清侨,严锋,等译.2版.北京:生活·读书·新知三联书店,2013.

盖尔·卢宾.女人交易:性的"政治经济学"初探[M]//王政,杜芳琴.社会性别研究选译.北京:生活·读书·新知三联书店,1998.

海德格尔.存在与时间[M].陈嘉映,王庆节,译.北京:生活·读书·新知三联书店,1987.

海德格尔.形而上学导论[M].熊伟,王庆节,译.北京:商务印书馆,1996.

何成洲.巴特勒与表演性理论[J].外国文学评论,2010(3):132-143.

赫尔伯特·马尔库塞.单向度的人:发达工业社会意识形态研究[M].刘继,译.上海:上海译文出版社,2008.

黑格尔.逻辑学[M].梁志学,译.北京:人民出版社,2002.

黑格尔.精神现象学[M].王诚,曾琼,译.北京:中国社会科学出版社,2007.

亨利·伯格森.创造进化论[M].肖聿,译.南京:译林出版社,2011.

侯才.有关异化概念的几点辨析[J].哲学研究,2001(10):74-75.

胡亚敏,肖详.他者的多副面孔[J].文艺理论研究,2013(4):169-172.

怀特海.过程与实在[M].李步楼,译.北京:商务印书馆,2011.

加耳布雷斯.丰裕社会[M].徐世平,译.上海:上海人民出版社,1965.

J. L. 奥斯汀.如何以言行事[M].杨玉成,赵京超,译.北京:商务印书馆,2013.

吉尔·德勒兹,费利克斯·瓜塔里.游牧思想:吉尔·德勒兹、费利克斯·瓜塔里读本[M].陈永国,编译.长春:吉林人民出版社,2003.

加亚特里·斯皮瓦克.三个女性文本与一种帝国主义批评[M]//罗钢,刘象愚.后殖民主义文化理论.北京:中国社科出版社,1999:158-179.

江宁康.评《拉维尔斯坦》的文化母题:寻找自我的民族家园[J].当代外国文学,2006(1):81-86.

卡尔·阿博特.城市美国[M]//卢瑟·S.路德克.构建美国:美国的社会与文化.王波,王一多,等译.南京:江苏人民出版社,2006:103-134.

卡尔·马克思.共产党宣言[M]//卡尔·马克思.马克思恩格斯选集(第一卷).北京:人民出版社,2012.

卡尔·古斯塔夫·荣格.现代人的精神问题[M]//卡尔·古斯塔夫·荣格.文明的变迁(荣格文集·第六卷).周郎,石小竹,译.北京:国际文化出版公司,2011:55-70.

卡尔·古斯塔夫·荣格.原型与集体无意识[M]//卡尔·古斯塔夫·荣格.荣格文集·第五卷.徐德林,译.北京:国际文化出版公司,2011.

卡尔·古斯塔夫·荣格.论分析心理学与诗的关系[M]//叶舒宪.神话-原型批评.西安:陕西师范大学出版社,2011:84-98.

凯琳·萨克斯.重新解读恩格斯:妇女、生产组织和私有制[M]//王政,杜芳琴.社会性别研究选译.柏棣,译.北京:三联书店,1998:1-20.

凯特·米利特.性政治[M].宋文伟,译.南京:江苏人民出版社,2000.

康德.道德形而上学[M]//李秋零.康德著作全集·第6卷.北京:中国人民大学出版社,2007.

康罗·洛伦兹.攻击与人性[M].王守珍,吴月娇,译.北京:作家出版社,1987.

康拉德·劳伦兹.文明人类的八大罪孽[M].徐筱春,译.合肥:安徽文艺出版社,2000.

康拉德·劳伦兹.所罗门王的指环:与鸟兽鱼虫的亲密对话(1949年)[M].游复熙,秀光容,译.北京:中国和平出版社,1998.

雷蒙·阿隆.知识分子的鸦片[M].吕一民,顾杭,译.南京:译林出版社,2012.

李金辉.从实体到间性:一种形而上思维的范式转换[J].哲学研究,2013(3):94-96.

李金云.《幽灵》中的自我与他者[J].外国文学,2015(4):73-79.

李黎阳.波普艺术[M].北京:人民美术出版社,2008.

李素杰.当代文学批评中的动物研究[J].北京第二外国语学院学报,2014(10):56-64.

里奥·布劳迪.从骑士精神到恐怖主义:战争和男性气质的变迁[M].杨述伊,韩小华,马丹,译.北京:东方出版社,2007.

理查德·弗拉克斯.青年与社会变迁[M].李春玲,何非鲁,译.北京:北京日报出版社,1989.

梁实秋.(译)序[M]//梁实秋.莎士比亚全集·第一集.梁实秋,何非鲁,译.北京:中国电视广播出版社,1995:89-93.

列维-斯特劳斯.野性的思维[M].李幼蒸,译.北京:商务印书馆,1997.

林郁.尼采的智慧[M].上海:文汇出版社,2002.

琳达·哈琴,刘坤.老年化、理论研究、重访后现代主义:琳达·哈琴教授访谈录[J].当代外国文学,2016(1):167-172.

刘林."缺席乃是在场的最高形式":乔伊斯《都柏林人》文学讽喻手法探究[J].山东社会科学,2011(9):98-102.

刘七一.立体主义绘画简史[M].上海:华东师范大学出版社,2004.

刘岩.西方现代戏剧中的母亲身份研究[M].北京:中国书籍出版社,2004.

刘岩.母亲身份研究读本[M].武汉:武汉大学出版社,2007.

龙文佩.尤金·奥尼尔评论集[C].上海:上海外语教育出版社,1988.

卢卡奇.历史和阶级意识:马克思主义辩证法研究[M].王伟光,张峰,译.

北京:华夏出版社,1986.

卢瑟·S.路德克.导言:探索美国性[M]//卢瑟·S. 路德克.构建美国:美国的社会与文化.王波,王一多,等译. 南京:江苏人民出版社,2006:27-29.

罗兰·巴特.S/Z[M].屠友祥,译.上海:上海人民出版社,2000.

罗兰·巴特.显义与晦义:批评文集之三[M].怀宇,译.北京:百花文艺出版社,2005.

M.鲍特金.悲剧诗歌中的原型模式[M]//叶舒宪.神话-原型批评(增订版).西安:陕西师范大学出版社,2011:134-151.

马克斯·韦伯.新教伦理与资本主义精神[M].阎克文,译.上海:上海人民出版社,2010.

马丁·艾斯林.荒诞派戏剧[M].华明,译.石家庄:河北教育出版社,2003.

迈克·克朗.文化地理学[M].杨淑华,宋慧敏,译.南京:南京大学出版社,2003.

米歇尔·福柯.词与物:人文科学考古学[M].莫伟民,译.上海:上海三联书店,2002.

米歇尔·福柯.另类空间[J].王喆,译.世界哲学,2006(6):52-57.

莫里斯·迪克斯坦.伊甸园之门:六十年代的美国文化[M].方晓光,译.上海:上海外语教育出版社,1985.

耐杰尔·拉波特,乔安娜·奥弗林.社会文化人类学的关键概念[M].鲍雯妍,张亚辉,译.北京:华夏出版社,2005.

尼采.论道德的谱系[M].周红,译.北京:生活·读书·新知三联书店,1992.

尼采.悲剧的诞生[M].赵登荣,等译.桂林:漓江出版社,2000.

尼采.查拉图斯特拉如是说[M].钱春绮,译.北京:生活·读书·新知三联书店,2007.

尼采.权力意志[M].孙周兴,译.北京:商务印书馆,2007.

宁云中.异托邦:西方文学作品中的中国文化"他者"想象[J].湖南社会科学,2016(5):185-188.

诺贝特·埃利亚斯.文明的进程:文明的社会起源和心理起源的研究[M].王佩莉,袁志英,译.上海:上海译文出版社,2009.

庞红蕊.当代西方文化语境中的动物问题[D].北京:北京外国语大学,2014.

钱林森,克里斯蒂昂·莫尔威斯凯.20世纪法国作家与中国:99'南京国际学术研讨会[M].南京:南京大学出版社,2001.

乔纳森·卡勒.当今的文学理论[J].外国文学评论,2012(4):49-62.

乔治·赫伯特·米德.心灵、自我与社会[M].霍桂桓,译.北京:华夏出版社,1999.

契诃夫.剧本五种[M].童道明,童宁,译.北京:线装书局,2014.

让·波德里亚.消费社会[M].刘成富,全志钢,译.南京:南京大学出版社,2000.

让·波德里亚.美国[M].张生,译.南京:南京大学出版社,2011.

塞缪尔·亨廷顿.我们是谁:美国国家特性所面临的挑战[M].程克雄,译.北京:新华出版社,2005.

叔本华.爱与生的苦恼:生命哲学的启蒙者[M].陈晓南,译.北京:中国和平出版社,1986.

苏珊·李·安德森.克尔恺廓尔[M].瞿旭彤,译.北京:中华书局,2004.

孙隆基.美国的弑母文化:20世纪美国大众心态史[M].南京:江苏人民出版社,2010.

孙向晨.面对他者:莱维纳斯哲学思想研究[M].上海:上海三联书店,2008.

特里·伊格尔顿.理论之后[M].商正,译.北京:商务印书馆,2009.

特里·伊格尔顿.人生的意义[M].朱新伟,译.南京:译林出版社,2012.

童明.暗恐/非家幻觉[J].外国文学,2011(4):106-116.

童明.互文性[J].外国文学,2015(3):86-102.

瓦尔特·辟斯顿.对位法[M].唐其竞,译.北京:人民音乐出版社,1984.

王恩铭.20世纪美国妇女研究[M].上海:上海外语教育出版社,2002.

王恒.时间性:自身与他者——从胡塞尔、海德格尔到列维纳斯[M].南京:江苏人民出版社,2008.

王微.《自由之魔法师:一个荒野贵族的部落后裔》中的文学阈限性[J].外国文学研究,2017(1):31-40.

威廉·莎士比亚.维洛那二绅士[M]//梁实秋.莎士比亚全集·第一集.梁实秋,译.北京:中国电视广播出版社,1995:87-176.

威廉·詹姆斯.心理学原理[M].田平,译.北京:中国城市出版社,2003.

吴康茹.《第二性》写作动机与出版始末[M]//荒林.两性视野.北京:知识出版社,2003.

吴琼.雅克·拉康:阅读你的症状(下)[M].北京:中国人民大学出版社,2011.

西奥多·阿多诺.美学理论[M].王柯平,译.成都:四川人民出版社,1998.

西莉亚·卢瑞.消费文化[M].张萍,译.南京:南京大学出版社,2003.

西蒙娜·德·波伏瓦.第二性Ⅰ[M].郑克鲁,译.上海:上海译文出版社,2015.

西蒙娜·德·波伏瓦.第二性Ⅱ[M].郑克鲁,译.上海:上海译文出版社,2015.

西塞罗.西塞罗三论:老年·友谊·责任[M].徐奕春,译.北京:商务印书馆,1998.

徐瑜,钱在祥.学有渊源师有承:亚里士多德《动物志》汉译本[J].读书,1982(9):22-28.

许诺.盖尔·卢宾的女性主义:关于《女人交易:性的"政治经济学"初探》[J].南方文坛,2009(2):24-28.

雅克·拉康.助成"我"的功能形成的镜子阶段——精神分析经验所揭示的一个阶段[M]//雅克·拉康.拉康选集.褚孝泉,译.上海:上海三联书店,2001.

亚里士多德.修辞学[M].罗念生,译.北京:生活·读书·新知三联书店,1991.

亚里士多德.亚里士多德全集(第四卷)·动物志[M].严一,译.北京:中国人民大学出版社,1996.

亚里士多德.亚里士多德全集(第五卷)·动物学四篇[M].崔延强,译.北京:中国人民大学出版社,1997.

杨大春.现代性的乌托邦与当代性的异托邦[J].现代哲学,2016(1):57-65.

杨锐.论"自我"观念历史发展的三个阶段[D].长春:吉林大学,2008.

伊芙·科索夫斯基·塞奇维克.男人之间:英国文学和男性同性社会性欲望[M].郭劼,译.上海:上海三联书店,2011.

伊丽莎白·韦德.80年代以来美国女性主义的一种谱系[M]//伊利莎白·韦德,何成洲.当代美国女性主义经典理论选读.南京:南京大学出版社,2014:3-17.

尤尔根·哈贝马斯.包容他者[M].曹卫东,译.上海:上海人民出版社,2002.

袁祖社."人是谁?"抑或"我们是谁?":全球化与主体自我认同的逻辑[J].马克思主义与现实,2010(2):81-93.

张剑.西方文论关键词·他者[J].外国文学,2011(1):118-127.

张连桥.爱德华·阿尔比戏剧研究在中国[J].当代外国文学,2012(2):150-156.

张连桥.伦理禁忌与道德寓言:论《山羊》中的自然情感与伦理选择[J].江西师范大学学报(哲学社会科学版),2016(6):71-75.

张其学.从二分思维到间性思维:构建平衡的文化生态[J].岭南学刊,2010(5):97-103.

张琼.《动物园的故事》中的异化和否定[J].当代外国文学,2004(3):124-129.

张一兵.福柯的异托邦:斜视中的他性空间[J].西南大学学报(社会科学版),2015(3):5-9.

赵国新.情感结构[M]//赵一凡,张中载,李德恩.西方文论关键词.北京:外语教学与研究出版社,2006:433-441.

周桂君.福柯"异托邦"对中国文化的误读[J].湖南师范大学社会科学学报,2009(6):93-96.

周宁.孔教乌托邦[M].北京:学苑出版社,2004.

周宁.跨文化研究:以中国形象为方法[M].北京:商务印书馆,2011.

朱迪斯·巴特勒.性别麻烦:女性主义与身份颠覆[M].宋素凤,译.上海:上海三联书店,2009.

朱莉娅·克里斯蒂娃.词语、对话和小说[J].当代修辞学,2012(4):33-48.

朱莉娅·克里斯蒂娃.互文性理论对结构主义的继承与突破[J].当代修辞学,2013(5):1-11.

朱莉娅·克里斯蒂娃.互文性理论与文本运用[J].当代修辞学,2014(5):1-11.

朱莉娅·克里斯蒂娃.陌生的自我[J].当代修辞学,2015(3):25-32.

后　记

　　这部著作是基于我的博士毕业论文修改而来的。八年的心血结晶，如今能有幸付梓，也算是对我二十多年求学生涯的一个阶段性总结，亦希望成为我的一个新起点，让我重蓄斗志和力量，开启新的学术求索之路。

　　学术写作于我从来不是一件易事，耗时长久，殚精竭虑，却丝毫不敢懈怠。如今抚卷回首，仍心有戚戚。在博士论文撰写过程中，我时有焦虑、彷徨与阵痛，幸而努力坚持，才得以逐渐走进爱德华·阿尔比作品的灵魂深处，以自己的生活经历细细品味他所洞察到的生活世界，领悟其作品中涌动的生命意识，从中获得启示与借鉴，并将之反观于自己的生活及周围世界，以启迪自己面对未来的勇气和智慧。我将之视为一次重要的个人成长经历。

　　在此成长经历中，最要感谢的是我的导师何成洲教授。也许在第一次聆听何老师为研究生开设的"他者的再现"课程时就已埋下了我日后博士论文选题的种子，在之后的多次学习、研讨中我亦不断从何老师的教诲和指引中获得启发，并逐渐确定了最终的选题；在我为论文框架百思而不得其解时，何老师的几句点拨亦让我茅塞顿开；在我写作停滞不前时，何老师每一封敦促的邮件、每一条提醒的短信、每一句鼓励的话语都在支撑着我勉力前行；在论文修改方面，何老师细致、严谨，大到整体框架、核心概念，小到错别字、标点符号，都一一提出了修改意见。也许每一篇博士论文都是如此打磨出来的，但我亲历其中，感受真切。没有何老师多年的悉心指导以及对我学识平庸的宽容、学业精进的鞭策，无论如何，我都无法走到这里。即使博士毕业多年，何老师治学上的严谨和智慧仍然指引着我奋力前行。

感谢引我入门的何宁教授以及教授我课程的刘海平教授、王守仁教授、朱刚教授、杨金才教授。他们在授业解惑中所展现的洞见与光芒一直启迪我思考、照亮我前行。十年南大，我从老师们身上获得的不仅是知识，更是"诚朴雄伟、励学敦行"的南大精神；让我收获的不单是学业上的精进，更有前行的勇气和力量。

感谢恩师！感恩南大！

在我学习、写作及答辩过程中，时刻都得到师友、同事的鼓励和帮助。现在想来尤为感激，他们宽慰的话语、中肯的建议帮我渡过了一次次难关。特别感谢美国乔治·华盛顿大学的黄承元教授和加州大学戴维斯分校的陈小眉教授，他们分别邀请我至两校访学，让我收集到非常珍贵的研究资料，并在我访学期间给予热情的接待和力所能及的帮助。衷心感谢苏州大学出版社的汤定军老师，他多次与我沟通书稿修改细节，反复校对语言文字、标点符号、格式体例，在他的严格审校之下，拙作才得以更好地问世。

最后，我要感谢我的家人。我的父母和公婆在我忙于工作、学习而无暇顾家之时给予了我坚定的支持和无私的帮助。尤其是我的母亲，她十年如一日、任劳任怨的付出使我的学业得以继续、我的孩子得以照顾、我的家庭得以维持，在七十多岁高龄时仍帮我操持家务、抚育幼女。她身上闪耀的伟大母亲的光辉不仅助我渡过难关，更激励我无畏艰难。我儿子壮壮在成长的关键时期因疏于照顾，被迫学会独立，默默分担我的职责，无辜承受我的压力。每念于此，愧疚于心。博士学习期间，我女儿媛媛的突然降临给了我压力，也给了我无穷的动力，只是小小年纪就在学习忍受分离的焦虑，最先学会的便是每天早上在门口与妈妈挥手再见、晚上趴在窗前等待妈妈归来。我的先生常年在外地工作，他在有限的假期里仍尽可能地分担家务、照顾孩子，为我争取不少学习时间；他在事业求索中的坚定与执着亦不断激励我砥砺前行。

感谢家人、朋友！感恩生命！

<div style="text-align:right">

袁家丽

2023 年 1 月 3 日

</div>